思逸风峦

——周凯山水画集

古秀玲　主编

上海书画出版社

目录

序一

董小明

深圳美术馆为周凯举办个展，拟请我为他写一篇文章，也许是因为我们对传统山水画当代发展的共识，经历了时间的考验。

源自先古，形成于魏晋的山水画，作为中国人以绘画的方式与社会与自然的对话，蕴含着中华民族征服自然、改造社会的最厚重的思想感情，作为中国绘画最重要的部分，千百年来让人们在审美之中得以精神的滋养。

辉煌的中国山水画，其发展的历程是一个随时代变迁而不断变革的历程。二十世纪九十年代，传统中国画变革前行的轨迹和中国社会发展的历史轨迹，在当代中国改革开放的先行城市深圳重合，年轻的深圳画家敏感于时代，以其特有的文化自觉和创新意识，率先提出了传统山水画革新的课题，开展了创作实践。当时已在传统山水画领域颇有建树的画家周凯南下深圳，激情投入了这股山水画创新的浪潮之中，击水中流，创作了一系列颇具新意的粉彩和抽象水墨，成为『城市山水画』的代表作品。

二十年来，以『都市水墨』为题的山水画创新在深圳持续推进，而且在海内外形成了广泛的创作群体，影响了当代山水画发展的进程。然而，二十年来，周凯的身影却悄然消失在这股潮流之外。大隐隐于市，同在这座流光溢彩、车水马龙、标新立异之声不绝的城市中，周凯安下了一张宁静的画案，开启了自己艺术『回归』之路。这次展览，展现了周凯这二十年的思考和成果，也向我们揭示了一位画家的心路历程。

显然，周凯今天已不会满足于当年的『击水弄潮』之作。他认为仅仅是课题的更换和画法的翻新不足以成为传统山水画的创新成果。历史厚重的艺术，要迈出时代的步子，也必定是沉重的，绝不可能一蹴而就。山水，伟大的传统，正是历代画家们创新成果的结晶。临渊羡鱼，退而结网，他用了二十年的『回归』之路，转向传统问道。二十年来，年复一年，日复一日，周凯坚定执着地继续着恩师陆俨少先生所指之路，从石涛、石溪入手，上溯元四家，直追宋人，从传统山水画最精华之中汲取。他的作品，也日渐褪去浮躁飞扬之表，增添浑厚淡定的内蕴，仍旧古意盎溢，却崇古而不泥古，自成格局和新意。且笔法亦能脱去老师窠臼而成自我。因而为当下识者所赞，求学者众。阅展览之新作，解读周凯二十年的『回归』，我以为其实是画家独辟蹊径，锲而

不舍，孜孜以求的又一次「前行」。

传统山水画当代创新的道路是宽广的，既要有勇于打破传统的束缚，改变山水画长期远离生活的消极现象，开辟在都市文明基础上全新的创作母题，创造新的水墨语言；同时，描绘青山绿水和远离现代都市喧嚣的自然景观，寄情于天人合一精神境界的作品，仍然是今天山水画创作重要的内容。也许，今天都市人的心灵更需要聆听和感知远山的呼唤。周凯的作品，也因此而具有特别的魅力和审美价值。

周凯的「回归」之路，亦诚可谓在中国山水画领域「为往圣继绝学」的努力，饱含着一种可贵的文化情怀，体现了一个当代艺术家的使命和担当。在深圳这座年轻而历史积淀薄弱的城市，有这样的艺术家尤为可贵。

今日画坛，承古人，学西方多有不成功者，皆因止于模仿而无创造精神之弊。传统中国画的当代革新，路在何方？周凯的山水画艺术实践之路和取得的成果，具有独特的创造意义，我们可以从中得出有益的启示。

二〇一九年十一月二日补记于考察途中

二

序二　归途　侯军

（一）

我与周凯初识于九十年代初，严格地讲，当时之『识』还只限于他的绘画，对其人所知不多。而当时他在各种展会上『亮相』的画作多是重彩画，造型奇谲，色彩斑斓，抽象变形中还带有几分民间艺术的稚拙，具有明显的西方现代构成的意味，题材则以现代都市生活为主。以我当时的直觉判断，这是一个相当敏感、相当现代的前卫艺术家。

彼时，深圳美术界正热衷于推进『都市水墨』『城市山水』，以昭示自身与众不同的文化形象。周凯身为深圳画院的画家，自然要积极投身于此。而他的投入是真诚的，也是倾尽心力的，因而他的画作具有鲜明的个性和实验色彩。我初来深圳，对他当时展出的那几幅重彩画作，若《新世界交响曲》，若《天下共此时——深圳世界之窗》等，印象极为深刻。以至于后来在深圳画院偶入他的画室，顿时被画壁上悬挂的那些古意盎然的山水画惊呆了——

『周老师，这是您画的吗？』
『是，还没画完。』周凯淡淡地回应着。
『这些书法也是您写的吗？』

『是，早晨临帖，刚临完一通郑道昭。』

我转头细细端详面前这位印象中的『前卫艺术家』，不禁心生疑虑，简直判若两人——是的，这就是周凯，一位曾游走在古典与现代两极，并最终回归传统的艺术家。

周凯学美术是科班出身，早年在上海美专学习油画，接受了严格的西画训练。然而因缘际会，他在二十六岁时得拜胡问遂先生学习书法，三十岁时又经胡问遂先生引荐，成为陆俨少先生的入室弟子。这是一段类似私塾式的口传心授的传统教育，两位当代书画大师的耳提面命，使他很早就沐浴在传统文化的艺术熏风之中。

改革开放后，他考入浙江美院中国画系研究生班，直接师从陆俨少先生，又接受了正宗的国画传统训练。这样一来，周凯很早就把中西两翼的艺术之路都打通了。

一个关键性的转折来自他的南下深圳。一九八五年，他以一位卓有成就的中青年画家的身份，执教于新生的深圳大学，几年后又调入新生的深圳画院。从此，在这片生机勃勃、却又相对贫瘠的文化热土上，开始了他的艺术探索。

深圳是一座年轻、现代、充满活力，同时又缺乏文化积淀的移民城市。这样的城市性格决定了它必然是热衷于现代新潮，喜欢追风赶浪，而与传统和古典有着某

种天然的隔膜。周凯置身其间，必然要投身于这座城市的现代艺术潮流之中，这与其说是自觉加入，毋宁说是别无选择。事实上，周凯很早就与台湾现代水墨画家刘国松相识，周凯南下深圳之际，刘国松正在香港中文大学任教，与吕寿琨、王无邪等人正在大力推进『现代水墨』运动。内地的一批实验水墨画家则受其影响，纷纷南下广东，粤港呼应，汇成一股『实验水墨』的新潮。周凯虽无意立于潮头，呼风唤雨，但他以自己的作品呼应着这个现代艺术风潮，并以其成熟的思考和独特的风貌，成为其中重要的一员。一九九四年，周凯应刘国松之邀，参加了在台湾举办的『中国现代水墨画大展』，他送展的《高秋图》《围城》《伎乐图》等重彩水墨作品，标志着他在这一时期探索现代水墨艺术的成就。

我与周凯的『初识』恰恰是在这个时间节点上。直言之，我对周凯的这些现代重彩水墨作品从未赞一词，见面也只是颔首而已。然而，一见到他高挂于画室中的那些古风浓郁的山水画，我却毫不吝啬地予以盛赞，对他功力深厚的书法同样深深服膺。由此，我与同一个周凯结成了特殊的『双重友情』——与现代水墨的周凯仅限于包容与尊重，而与传统山水的周凯则引为声气相求、心灵相应的同侪，并逐渐成为志同道合的忘年知己。

（二）

周凯的卓异之处，在于他可以从容地徜徉于现代实验水墨和传统古典山水这两座山峰之间，一只脚走进现代，走得很深很远；另一只脚则牢牢地据守传统，同样走得平稳而深远。他小心地回避着『中西调和』的道路，而始终遵循着浙美老校长潘天寿先生的遗训：『中西绘画要拉开距离』。『要拉开距离，就艺术群体而言，做到并不难；而就艺术家个体而言，则非常困难。艺术家是创作者，他要同时兼顾理念和技法均迥然相反的两种艺术走向，在自己脚下并行不悖；他还要保持两种艺术风格在自己的绘画作品中互不杂糅，泾渭分明，真是难矣

哉！而周凯的本领就在于，他把两套武功都练得精熟到位，舒卷自如，无论现代构成还是传统范式，他出手即是，字正腔圆，黑即是黑，白即是白，绝不将其调成灰色——这种功力和绝技，在当今美术界确实罕见可以与其比肩者。

然而，艺术道路的『二水分流』是不以画家个人的主观意愿为转移的，换句话说，画家个人的内心趋向也不容许自己长时间游离于两极之间徘徊复徘徊。我与周凯相识之时，或许正处于他对自己今后艺术走向作出关键性抉择的时期，因此，我对他坚守古典精神和传统风范的盛赞，或许恰好成为一种无形的激励和鼓舞——要知道，在一个到处弥漫着追新潮、出新意、开新局、立新业的创新气氛的新兴城市里，一个原本在新潮艺术风头上弄潮的艺术家，忽然要退回到传统艺术的旧路上去，那是要顶住多么巨大的外部压力，需要多么强大的精神内力啊！他的这一抉择很可能无人理解，更无人喝彩——当此之际，我或许是少数给予他掌声和赞誉的观者之一，而这稀疏的掌声和赞誉却被他格外珍视，进而被他引为知音和同道——我写下这一段『或许』的文字，是基于我自己的切身感受，因为我在深圳也一向被视为固守传统的『保守派』，常与某些以新潮前卫为招摇者相抵牾。我亲身感受过那种文化上的孤独、寂寞和无助。我由此也更深刻地洞悉周凯彼时彼刻的心境——令我感到意外的是，在新世纪到来之时，也就是我与周凯『初识』十年之后，我忽然收到一份沉甸甸的赠礼，那是一个厚厚的信封，里面并无只言半语的信札说明，只有一幅以无可挑剔的传统笔墨绘制的山水横幅，上面有一段周凯自题的『艺术告白』——

余自十数年前，始皈依传统，寻觅山水画正宗命脉，崇尚宋元，嗜古复古，不以时下之创新为然。或有人目为蹈守旧规，冥顽不化，余亦不辩。侯军兄见而喜之，故馈此以博一哂。癸未之春，石原周凯。

赠画的题跋，一般是写给受赠者一个人看的。我由

此读出了这份厚赠的重量。因为我知道，周凯从不轻易赠画予人，他对自己的每一片鳞羽都格外珍惜。他之所以主动将自己的精品馈赠于我，更多的是因这段『夫子自道』背后的潜台词——高山流水遇知音，千金散尽酬知己，这是一个画家所能给予一个文化同道的最高奖赏，我被周凯的这段画跋深深感动了。

（三）

周凯以知天命之年，断然收回伸向现代水墨的一翼，义无反顾地『皈依传统』，这与其说是一个画家艺术路向的抉择，毋宁说是一个文化人文化理念的抉择。

当周凯退回书斋，收心敛性，潜心于追寻中国传统山水画的正宗脉络，他就很少再对人谈起自己曾在现代水墨运动中的焕彩瞬间。偶尔在笔记中婉转论及，也是颇有悔意，自谓『谋生所系，间中不免旁骛，此亦余之遗恨也。』（引文见周凯《匏悬阁随笔》，下同。）而我却觉得，他在现代水墨大潮中浸润的岁月，对他而言非但不是『徒费年月』，而是相反，这段艺术实践恰恰具有实质性的探路作用。

二十世纪的艺术家，几乎都是在西式美术教育中成长起来的，也都面临着中西文化从冲突到交融、从非此即彼到即此即彼的转换过程。这种中西之辨在周凯的艺术行旅中，也曾十分纠结。他在传统与现代的两极往来游走，其实也是在试探哪一条道路更适合自己的心性。在他看来，『何谓艺术？余谓能发乎天性，直抒胸臆者即是。』他一定是感觉到『现代艺术』并不能让他直抒胸臆，也无法满足他『发乎天性』的艺术诉求。正因如此，他才会毅然回头，皈依传统，重新标定自己的文化方向。试想一下，倘若他没有在现代艺术的风潮中经受过一番『洗礼』，没有在美术新潮中『濯足踏浪』，那么他对中国传统艺术的认识又怎能如现在这般清晰通透？换言之，假如他一直是在传统艺术的『私塾』里浸淫不出，从来没有吹拂过欧风美雨，又怎会具备今日广博之视野

和守望之坚定？由此观之，周凯从一个现代艺术的弄潮儿，中道而返，重归传统，其文化意义更为深刻，其昭示作用也更具典范性。

任何一个文化体系，都会在一定的历史关头筛选一批具有卓异禀赋的文化托命之人。这个筛选的过程并非某个文化大师的刻意所为，也不是某个虔诚信士的自愿担当，而是各种文化要素的综合交汇与一种时代使命的自然赋予。中国传统文化博大精深，源远流长，但在近一百多年中却命运多舛。如果说，过去千百年中，中华文明曾有过几次『灭顶之灾』，都是外力使然（若外敌入侵、异族当政等等）的话，那么近代以还的文化危机——面对强大的西方列强的坚船利炮，中华民族自感积贫积弱奋起乏力，而富国强兵之宏愿皆系于现代化之路——则基本源自本民族文化精英阶层的自我清算和自我毁弃在百年前的知识分子眼中，现代化即西方化，而阻碍中国走向现代化的最大『绊脚石』，竟被认定是『僵化保守』的中华传统文化。由此发轫，我们对传统文化进行了一轮轮不间断的批判、清除、毁弃和扫荡，破旧立新一百年，致使在中华大地上，凡与传统文化相关的几乎所有领域，都受到了极大的戕害。记得在一九九七年香港回归前夕，我曾与著名社会学家金耀基教授进行过一次有关中华文化前途命运的深度对话，金教授的一句惊世名言令我深感震撼——『二十世纪二十年代，中国人看不起中华文化；到了二十世纪九十年代，中国人看不见中华文化了！』悲哉斯言，痛哉斯言！

然而，当中华民族走入新时代，大步迈向伟大的复兴之路时，我们忽然发现由于自身传统文化的缺失，使得我们在世界民族之林中很难安顿属于自己的精神家园——这种痛感是深入骨髓的。于是，中华民族几乎是上下同心地开始唤醒自己的文化记忆，急切地要找回自己的文化身份，确切地说，是重新建立起中华民族的文化自信。然而，此时此刻我们却蓦然发现，自己的许多文化宝藏已经荡然无存；许多曾经被忽视、漠视乃至蔑

视的文化标识，已近人亡道衰；许多中华先民创造的传统绝技，已近薪火不传。相反，当我们拿着现有的那些学习西方、模仿欧美的东西，去向世界宣示和展览时，却并不能得到别人的认同和首肯，人家认为那不是你的『正宗嫡传』，而是西方文化的移植和变种，甚至被指为抄袭和剽窃。可是我们除了这些东西，还有什么呢？我们有秦兵马俑？有楚编钟？有汉画像石？有唐诗宋词元曲？还有《清明上河图》《富春山居图》……可惜那都是古人的艺术，而我们这一代创造的东西又在哪里呢？不错，我们可以拿出大批量的国画新作去送展，然而遍寻宇内，能够直逼宋元精髓的传薪之作、传承之人，却终告阙如。中国传统山水画几乎是走到一条断头路上——这是一个民族的文化悲哀。由此，方显出『文化托命』之人的弥足珍贵——如今，到处都在评定『非遗传承人』，殊不知，比这些『非遗传承人』更珍贵更重要的是，各个高端文化领域的『文化托命人』！

只有以这样一种宏观文化大视野，来观照和审视周凯在二十年前毅然决然地『皈依传统』，我们才能更深刻地理解他的这一文化选择，无疑是一种带有先知先觉意味的文化自省和悲壮承当。当许多人还在浮躁尘世中驰骛追逐的时候，他已经肩负着历史使命和文化担当，背起行囊默默地出发了。别人在弄潮，他却要进山——那是一条曲折坎坷充满艰险的探索之路，更是一条踽踽独行无所依傍的寂寞之路。幸好，山水之间还有一代代先贤留下的足迹尚且依稀可辨。然而毕竟这条路已荒芜太久了，乱山野径上已是枝蔓横生、碎石覆盖，要寻路而行不仅需要勇气更需要智慧。我想，当初的周凯若不是清醒意识到自己所肩负的文化传薪的使命，他或许很难迈出这艰辛而沉重的脚步。而一旦他迈出了这一步，他就再也不会回头了。

（四）

关于『文化托命』的概念，陈寅恪先生在《王静安先生遗书序》中有过一段非常精辟的论述：『自昔大师巨子，其关系于民族盛衰学术兴废者，不仅在能承续先哲将坠之业，为其托命之人，而尤在能开拓学术之区宇，补前修之未逮。故其著作可以转移一时之风气，以示来者以轨则也。』显然，这是属于『天之将降大任于斯人』的使命和担当，其艰难险阻自非凡人所能承受，其高邈深邃亦非常人所能胜任。

就传统山水画一途，周凯无疑是一个非常合适的『托命之人』，或许正因如此，时代才会选择他来担当这个当世急需而未来又注定稀缺的角色——

周凯师出名门，其书法老师胡问遂功力深厚，治学严谨，书法艺术冠绝一时，且继承的是前代名宿沈尹默的衣钵，周凯得其真传，可谓法脉正源；其国画老师陆俨少为二十世纪传统山水画的一座艺术高峰，直接延续着黄宾虹、冯超然等前代艺术巨擘的文化血脉，周凯追随恩师四十年，早年在上海常伴左右，恩师晚年移居深圳，周凯也随之南下，继续亲炙其文化薪火。如此高水准的文化师承，使周凯具备了『承续先哲将坠之业』的先决条件。

长期的传统文化滋养，使周凯具备了传统文人的综合素质。古代画家无一不是诗文书画『四艺』兼备，这是他们绘画艺术的『文化底色』。周凯既以『寻觅山水画正宗脉络』为己任，自然也要在『四艺』方面锤炼自己，涵养文人之胸襟，增益前贤之能事。

周凯能诗，却很少示人。我从他未曾刊行的《匏悬阁随笔》中读到过他的几首诗，写得颇有个性。他以诗论画：『二王真面今难睹，董巨丹青剩凤星。欲学前贤千古笔，应师造化费殚精。』他以诗述怀：『狂放未必真豪杰，矜敛如何不丈夫。宋元典籍历历在，天机古意笔底悟。』二〇一九年初春，我家的『诗艺盈门三人三展』在深圳美术馆开幕，周凯也曾以诗助兴：『一家诗艺何融融，侯门书香似琮琮。铁笔陶砖兼素纸，巧裁寻常变无穷。』

周凯善文，与其诗作相比，他的文言功力更是令我眼前一亮——周凯擅题长跋，那些跋语往往就是一篇篇精短的文言小品，试举数例为证：

余去岁游紫禁城御花园，行走于桧、柏林间。涉秋正凉，萧风飒飒。但见虬枝盘纡，瘿瘤错落，鳄毂若绽，鸱穴如凿，猿臂垂髯，倏忽摇荡。直有潜龙腾渊、鳞爪飞扬，猛虎啸谷，百兽震惶之感。归图数幅，终不及万一。憾甚憾甚！

这不就是一篇情景交融的写景短文么？

再如：

余每坐飞机必据舷临窗，随机凌空，亲睹楼树街河渐然变小，而视野渐然开阔。远山趋足下，白云飘忽迎窗。凭舷俯视，大地骤缩，绿野疾伸，如临侏儒之国。观无垠之绣卷。此时体亦虚腾，岂非道家羽化登仙之谓乎？惜哉，古人未能享此奇乐也！……不久，窗外白光四射，茫然无视，浑不知身在何乡也。俄顷，翳雾蔽日，机舱大亮，吾机已出云层，凌驾其上矣！背负碧天，俯间有巨浪排挞，皆不驱动，似冻牛雪象。陆上从无见此贴云海，似作低空飞。但见白涛连绵似羊群，远接天际；豪壮气象，真可谓『美天地之无穷，叹吾生之须臾』也。

……

这段『飞机观景记』，乃是一个画家眼中的高空幻境，目随景变，景随情迁，画面随心而动，感慨由景而生。

如此独特的描摹空中景色的文字，就我的阅读范围而言，确为仅见。画家而有如此文笔者，前代比比皆是，不胜枚举，而当今画坛几乎已是凤毛麟角了。

我一向认为，一代文人的缺失，使得当今所谓『文人画』已变得不那么纯正了。周凯既以『皈依传统』『正宗脉络』为追求目标，势必要探知古代文人的心绪气息，势必要深入到历代大师巨擘的精神层面，才能窥得其堂奥，寻得其底蕴。这就必须让自己兼备古代文人的诸般技艺。若非如此，何以开口能吟提笔能文，临池能书对景能画？周凯是一个志在巅峰的人，以深山淘宝，何以巅峰揽胜？

他深知自己的艺术探险不会一蹴而就，必须要把自己锻造成一个具有先贤气质和人文素养的『现代文人』，才有可能接近他们，进而探得其脉息，迈入其正途，最终寻得其『正宗命脉』。

（五）

周凯的追寻之路没有捷径，即使有，他也决然不会选择。他选择的是一条『笨拙』的路——从临摹古画入手，从皴法、构图、笔墨乃至气势、意境、风格等等，全方位钻研进去，就像一个虔诚的小学生。其实，很多古画他年轻时都临摹过，有些还不止一遍。但这一次与以往不同，他是去『皈依传统』，就如同一个虔诚的殉道者去皈依他的佛祖抑或上帝。

周凯此时的临摹，不再满足于形似，也不再满足于单纯的笔墨技法，他要深入到古人的精神层面，探求那些古代巨匠的心路历程。

我曾见到他临摹范宽《溪山行旅图》的一幕场景：他把这张名画分成四个等份，先分别临写一遍乃至若干遍，把所有景观造型笔墨细节，统统烂熟于心，然后才在一张与原画同等的整纸上，摹绘出原作。这样的笨功夫恐怕很多无名的山水画家都不屑于做了，而年逾七旬的周凯却不厌其繁、不厌其细、不厌其精。他临摹董源巨然，临摹刘李马夏，临摹富春山居，临摹万壑松风……在千笔万笔的追摹中，他对古人的笔法和心迹渐次有了新的感悟。他把这些感悟随手题写在自己的临画上——

大痴道人，元四家之首席，富浑厚华滋于萧疏淡泊之中。余尤服膺其《富春山居图》，笔墨酣畅洒脱，于松弛中见谨严；布局舒缓错落，于平淡中显奇趣。解衣盘礴，艺进乎道，真逸品也。是图于旧习中略参一二，似有道人些许遗意也。

山川得烟云烘托则生机勃发，万籁灵动，此水墨之神秘所在。惟须见笔，见笔则免落俗匠之窠臼。方熏有言：『笔发气韵，世每鲜知』，甚得画中三昧。

余素喜巨然长披麻法，今岁温故，兴味益浓，几近痴迷，斯图足证之。

杜老有诗云：『十日画一水，五日画一石，能事不受相促迫，王宰始肯留真迹。』盖王宰之画，今固不可见，然纵观宋元名迹，当信此言不谬。古人作画绝不苟且，皆静心屏息为之。境因情生，情由境现，从容自若，浑穆天成，绝无半点纵横习气。吾今师之，自与世风相左耳。

……

令周凯感到非常幸运的是，当代科技的飞速发展，使得如今的画家『见到』古代先贤的画迹，已不像他们的前辈那般困难。他在笔记中写道：『当今印刷术突飞猛进，今古之瑰宝广传，人人可得而赏之，亲泽珍稀。』周凯购买了大批宋元名画的高仿之作，高悬于壁，整日里在古代的名迹中流连忘返。那一幅幅流传千百年的画作，就好似一个个面目清癯、华彩袭人的前辈站在他的面前，他与他们对话，与他们切磋，向他们讨教。渐渐的，周凯的笔墨中融进了更多的古意，荡去了残存的浮华粗率，更远离了功名机巧。他不再苟且、不再浮躁、不再急功近利。

他要的只是如清代蒋和所说的『直追出心中之画』。

日复一日，年复一年，寒来暑往，春秋代序。周凯就这样在这一座大山里盘桓着、思索着、临摹着，整整二十年只做一件事。偶有所得，则会心一笑；临渊失路，则再觅新途。他时常面对一张白纸，一周时间不写不画，只是慎思冥想；有时先画上几块石头几棵树木，就停笔而思，间或重新研究某一幅名画，一直到心有所悟，才会重操画笔；有时，他对某一幅临画不甚满意，宁可废掉重画……

没人知道他在这座大山里走了多远，没人领悟他在水与墨、笔与纸的对谈中，看了什么说了什么悟到了什么。我们所能见到的是，其画面愈发醇厚清逸，其笔墨愈发朴茂清华，其神气愈发古风煦煦，其意境愈发诗意悠然。有人说，他画得越来越像古人了；也有人说，这样临摹下去，何时才能画出『自家面貌』；还有人不以为然，认为他这样的一味复古，是没有出路的……

周凯闻之只是淡然一笑，从不辩解。他请老友徐云叔刻了一方印章，每每加盖在自己得意的画作上，印文是他出的：『焉知复古非创新』——这是他对世人发出的一句凝练至极的『告白』。

（六）

『焉知复古非创新』，这是一个深思熟虑的观点，也是对古今中外无数文艺思潮发展走向的一个精准概括。

复古与创新，看似南辕北辙背道而驰，实则你中有我，我中有你。在某些历史转折的重要关头，总有一些睿智的头脑，高举起复古的大旗，却引领着时代潮流掀开崭新的一页。在西方，有著名的文艺复兴，也有不太著名的古典主义、拉斐尔前派等等，无一不是以复兴古典为号召，最终成为融汇古今、改变世风的艺术新潮。

在中国文化史上，著名的有唐代韩柳发起的『古文运动』，这是典型的以古为新、借古开新的文学运动。没有古文运动，何来『唐宋八大家』的辉煌新篇？赵孟頫于元初力倡『古意说』，他说：『作画贵有古意，若无古意，虽工无益。』这是在美术领域典型的复古运动。其倡导的结果是涌现出以『元四家』为代表的高峰相望的画坛繁荣。至于明代以莫是龙、董其昌率先提出的『画分南北宗』一说，究其实质，同样是以唐代李思训和王维各为南北宗的宗主，其力倡南宗，亦旨在复归以唐代王维为代表的水墨艺术，这不是复古么？然而，正是这一个看似复古的运动，将此后的文人画推向了新的极致。

「古法湮湮，关山苍苍。今人习山水，如隔九里雾，如临万水遥。西画东渐，浸淫九州，可谓久矣！吾炎黄子嗣受教西学，惑于纷呈，终迷失于洪潮急流中，欲觅归途而不得矣。」

这是周凯在笔记中写下的一段痛彻之语。我想，这也正是他不避物议、不畏艰险，动力所在、初衷所在——他不惜以古稀之年蹒跚独行于深山古道的理由所在，是要为后代子嗣们寻得一条回归传统、回归古典的「归途」啊！

他相信，中国人总会在未来的某一天，蓦然发现家园待重整，而关山已失路，从而急切地寻觅这条溯源而上的「归途」；他更相信，中国画家们也会在不远的将来，重新发现传统的价值，并将其视若珍宝。彼时彼刻，当那些后来学画的子嗣们来到山脚下，放眼望去，定会在那山深林密处，发现那位瘦骨嶙峋、白发皤然的老者正伫立山巅，以身为向导，以画为路标，在无声地引导人们踏上回家的路——

归去来，田园将芜胡不归！

直到近代，包世臣、康有为推崇魏碑书风，越过唐宋，直抵北朝，令书坛风貌大变，随后就涌现出像于右任、李瑞清、张伯英等写碑大家，这同样是以古为新的一个例证。可以说，没有古典，任何新建的殿宇都将是无本之木；缺失传统的积淀，任何炫目的创新都将是昙花一现。

然而，回顾二十世纪的中国画坛，在西方现代艺术思潮的引领下，古典成腐朽，趋新成时尚，「创新」成为百年来持续光鲜的旗号，各种艺术流派均以创新为大旗，披荆斩棘，所向无敌，一些弄潮儿更是提出一些极端的口号，譬如「不创新，毋宁死」；又如「今日之我，不能重复昨日之我」；明日之我，亦不能重复今日之我」；再如「现代艺术之核心理念，就是求变求新。」而我所听到的最极端的口号，莫过于「要与一切传统艺术观念彻底决裂！」

在相当长的一段时间里，以现代对付传统，以创新对付守旧，以求变对付恪守，真可谓无往而不胜。一个艺术家一旦被冠以保守的名号，顿时与泥古不化陈腐落后划上了等号，至少也被视为不思进取、陈陈相因、思想僵化……

这样的舆论氛围，已延续了几十年，并且有意无意间已迫使几代艺术家形成了思维定式。众多从事艺术创作者，每日一睁开眼「先有某种主义横亘于胸」（徐悲鸿语），然后就是想着「如何让今日之我超越昨日之我」，然后就绞尽脑汁去花样翻新制造噱头引发新潮……

周凯可以说是在这样的氛围里走过了几十年的艺术之路，他深知自己公然昭告「皈依传统」，而且明言「复古嗜古，不以时下之「创新」为然」，必然会招致很多人的不解和疑惑，也会引来某些人的非议，但他一概不予辩解，也没时间多做解释，前路尚远，鹈鴂将鸣，他只管埋头赶路，无暇他顾——他走在前人的路上，同时也是在替后来者探路，恰如陈寅恪所谓：「以示来者以轨则也。」

二〇一九年八月十一日至十五日于北京寄荃斋中

山水作品

幽壑奔泉图

纸本水墨设色　纵一八八厘米　横九八厘米　二〇一九年

释文：忆我少壮时，无乐自欣豫。猛志逸四海，骞翮思远翥。荏苒岁月颓，此心稍已去。值欢无复娱，每每多忧虑。气力渐衰损，转觉日不如。壑舟无须臾，引我不得住。前途当几许，未知止泊处。古人惜寸阴，念此使人惧。陶渊明杂诗一首　己亥暑日　匏公周凯

钤印：周凯（白文）　石原（朱文）　一丘一壑足风流（白文）

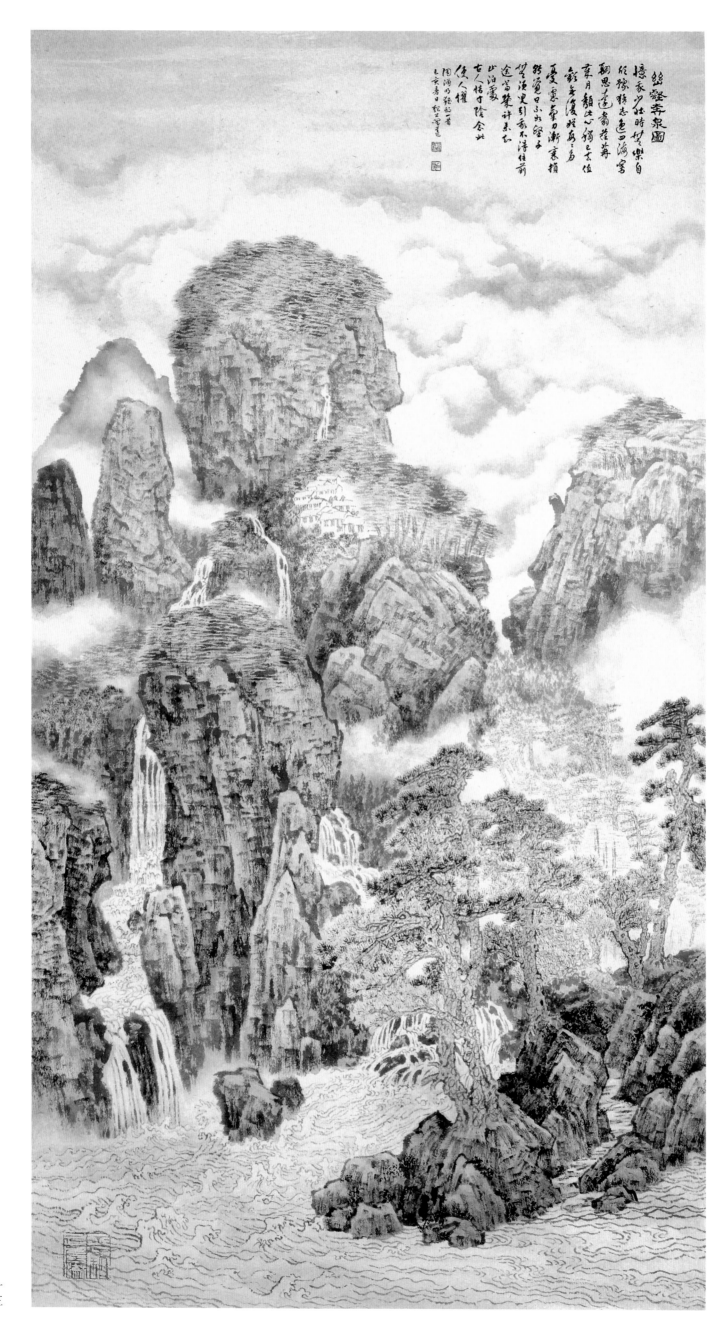

絕壑奔泉圖
懷家夕壯時於樂自
於餘雅志逸四海宵
闕思逢篤莊莓
京月顏性心傾己生
絲斯法好為己為
慶寒當日漸東摘
絲寬口不此經多
夢須史到香不浮住前
此泊嵐
途馬紫計朱云
古人情于陵余此
侯人權
図海內張起一者
乙巳秀日張紀心寫意

临巨然万壑松风图

纸本水墨 纵一九九厘米 横七〇厘米 二〇一八年

释文：余于己未岁晋读中国美院，本欲恣求经典山水之研习、临摹，以补童子功之阙如也。惜适逢西风飚袭、艺海波谲，余根性未固，几不暇安坐，故未能全偿夙愿。

巨师《万壑松风图》，余景仰久矣。四十年中，虽数番借鉴，却未能深入堂奥。今得仿真印刷品之助，以全年之功畅临之。

似历探秘之旅，得玄真之妙。察精微处悟古人不传之旨，辨浓淡中体前贤慎密之思。余虽耄耋犹堪再造，"望崦嵫而勿迫"，可也。

戊戌岁尾石原周凯于匏悬阁

钤印：周凯（白文） 石原（朱文） 法自画出（白文）

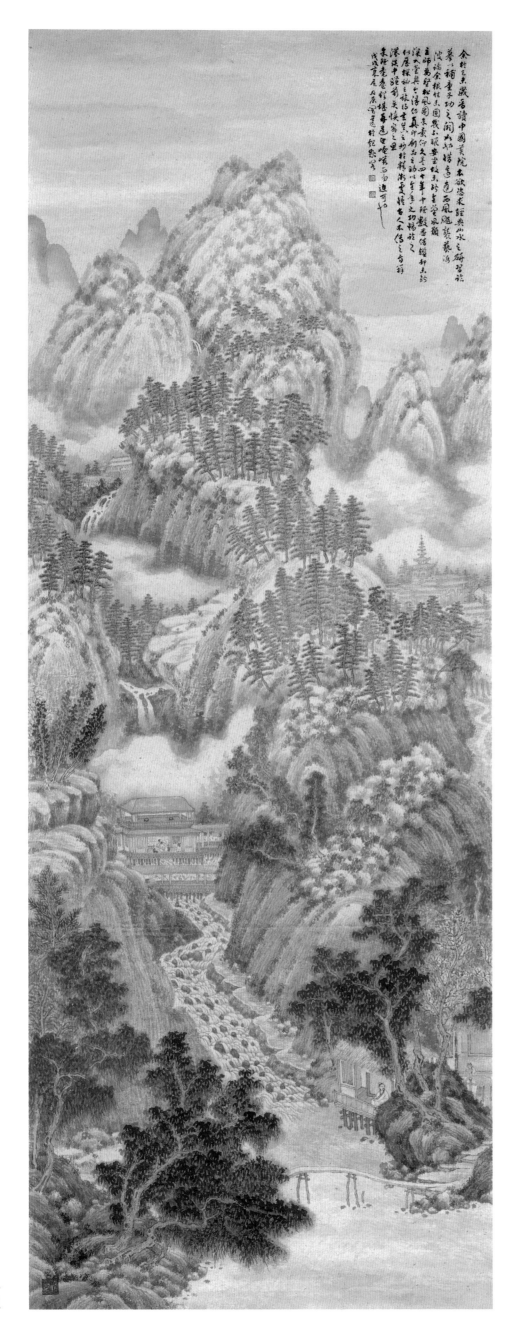

余於去歲暑讀中國美院本欲追求經典山水之研習然
蒙以補童子功之闕大似培蓄之功而西風颯颯藝源
汲汲余複恒夫固駸乎眼堂敷夫勞堂風顯
主師高碧松國朱黃何炎四中葉十悟數書僑錯知夫於
深大堂典七海然其印印之動以筆生之功相於之
似屋探柏主興久秒於精消意堪百人不信之方群
漢漫中嘗菊采悅窩之里
東路塵產於堪再造之
戊戌東尾原寶寬意於館熙書

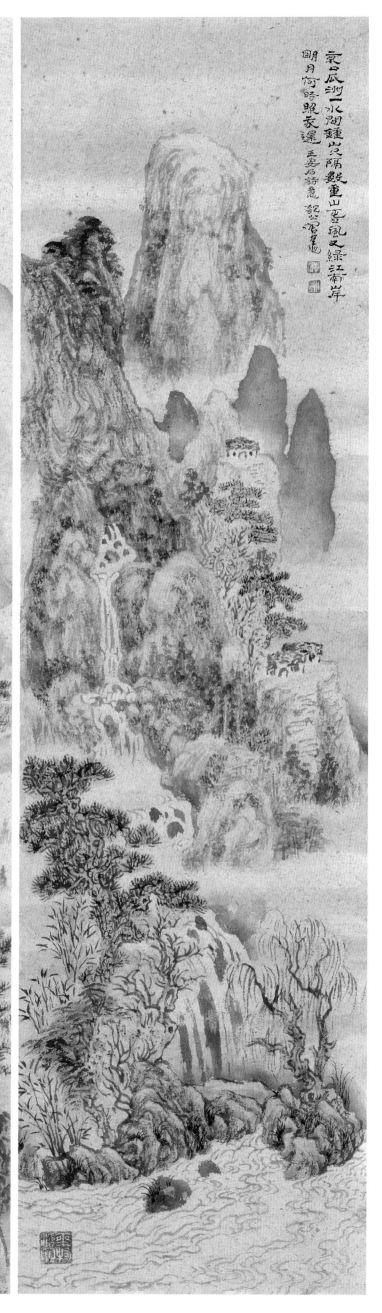

春夏秋冬山水四条屏

纸本水墨设色　纵一〇〇点七厘米　横二六点八厘米　二〇一八年

释文：（春）京口瓜洲一水间，钟山只隔数重山。春风又绿江南岸，明月何时照我还。王安石诗意　匏公周凯

钤印：周凯（白文）　石原（朱文）　乘物游心（白文）

释文：（夏）青山历历树重重，寺在云深第几重，比屋人家西崦下，夕阳长听讲时钟。元代张庸诗意　戊戌仲夏　石原周凯

黄梅时节家家雨，青草池塘处处蛙。有约不来过夜半，闲敲棋子落灯花。宋代赵师秀诗　戊戌之夏　石原再题

钤印：周凯（白文）　石原（朱文）　水滴石穿（白文）

释文：（秋）自古逢秋悲寂寥，我言秋日胜春朝。晴空一鹤排云上，便引诗情到碧霄。唐刘禹锡诗意　戊戌中秋　石原周凯

钤印：周凯（白文）　石原（朱文）　乘物游心（白文）

释文：（冬）晨起开门雪满山，雪晴云淡日光寒。檐流未滴梅花冻，一种清孤不等闲。清代郑燮诗意　戊戌岁白露过后　匏公周凯

钤印：周凯（白文）　石原（朱文）　天心和合（白文）

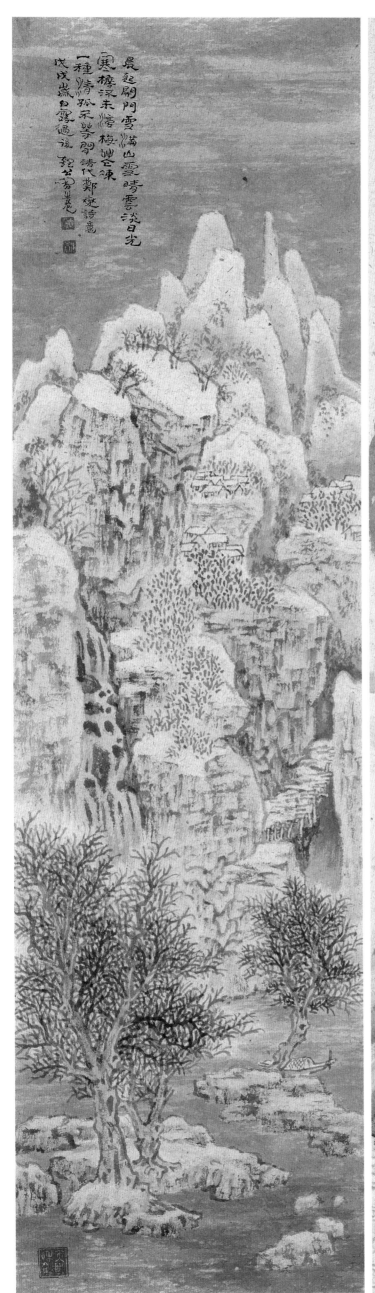

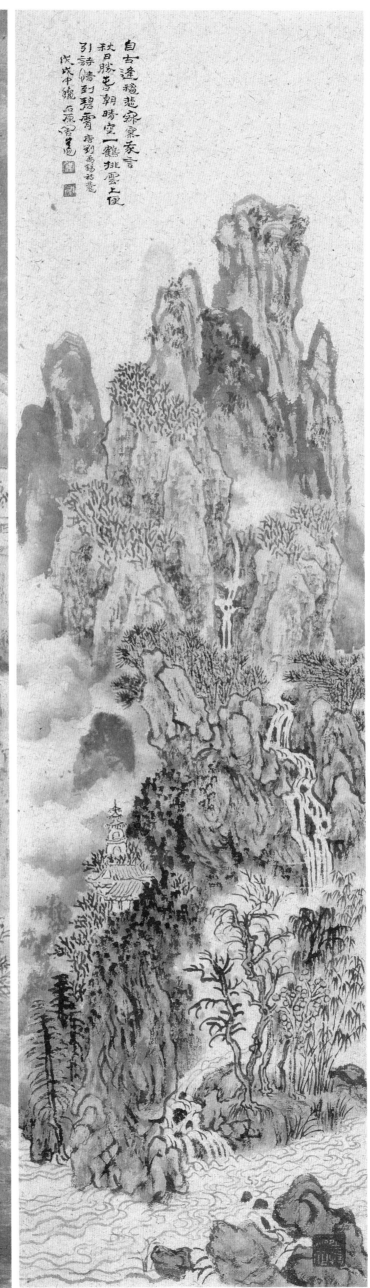

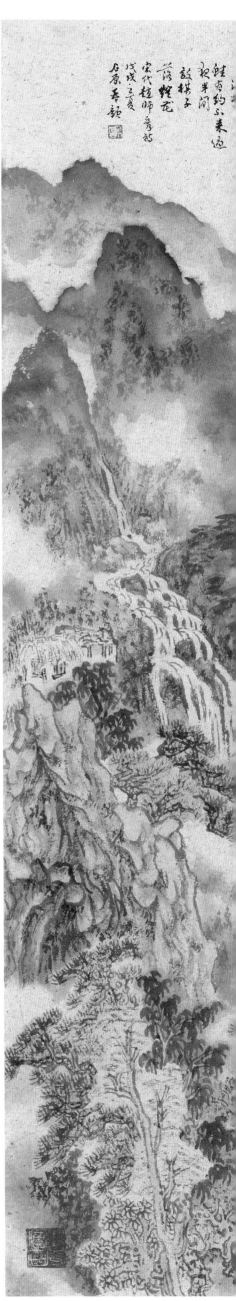

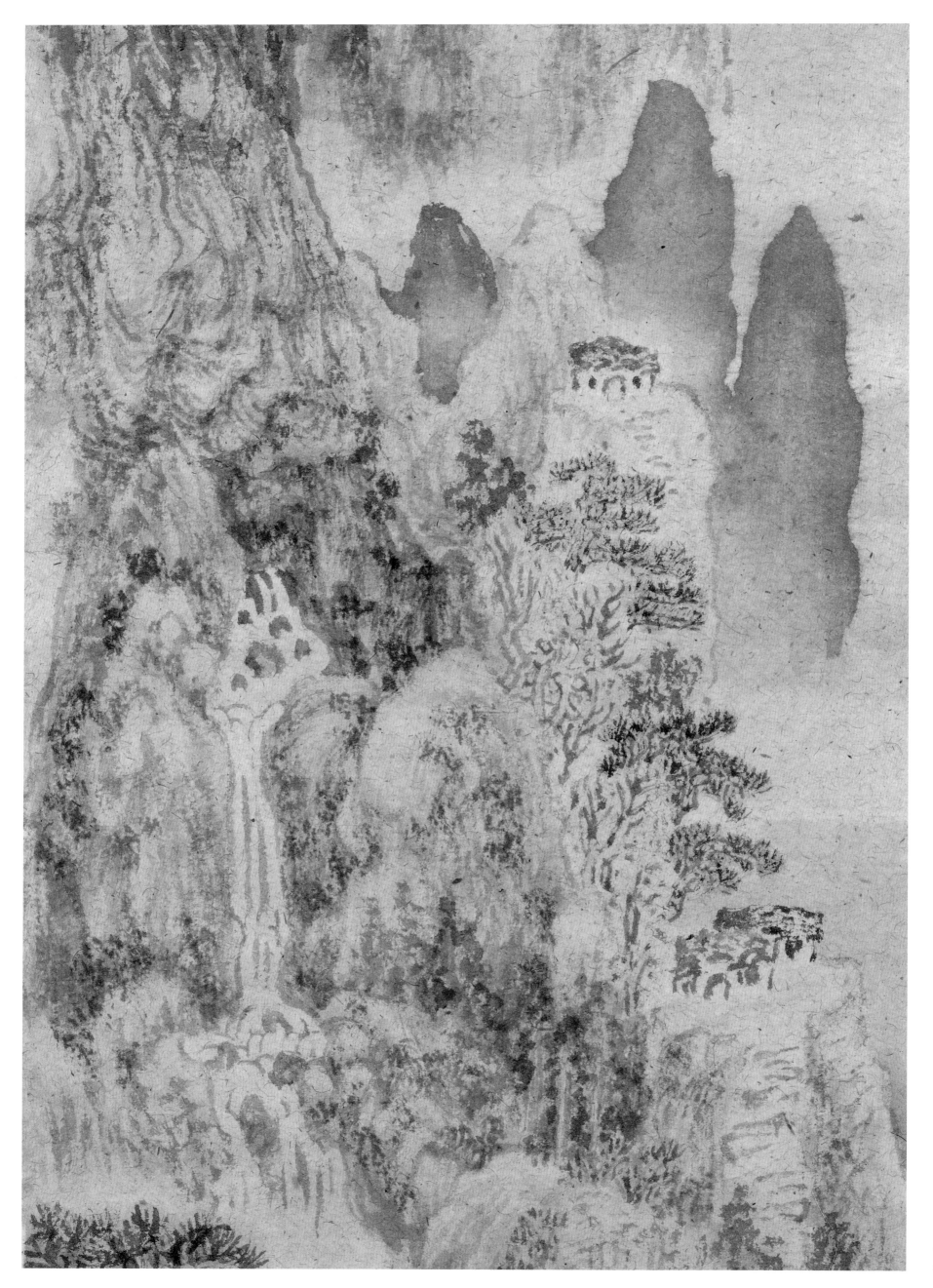

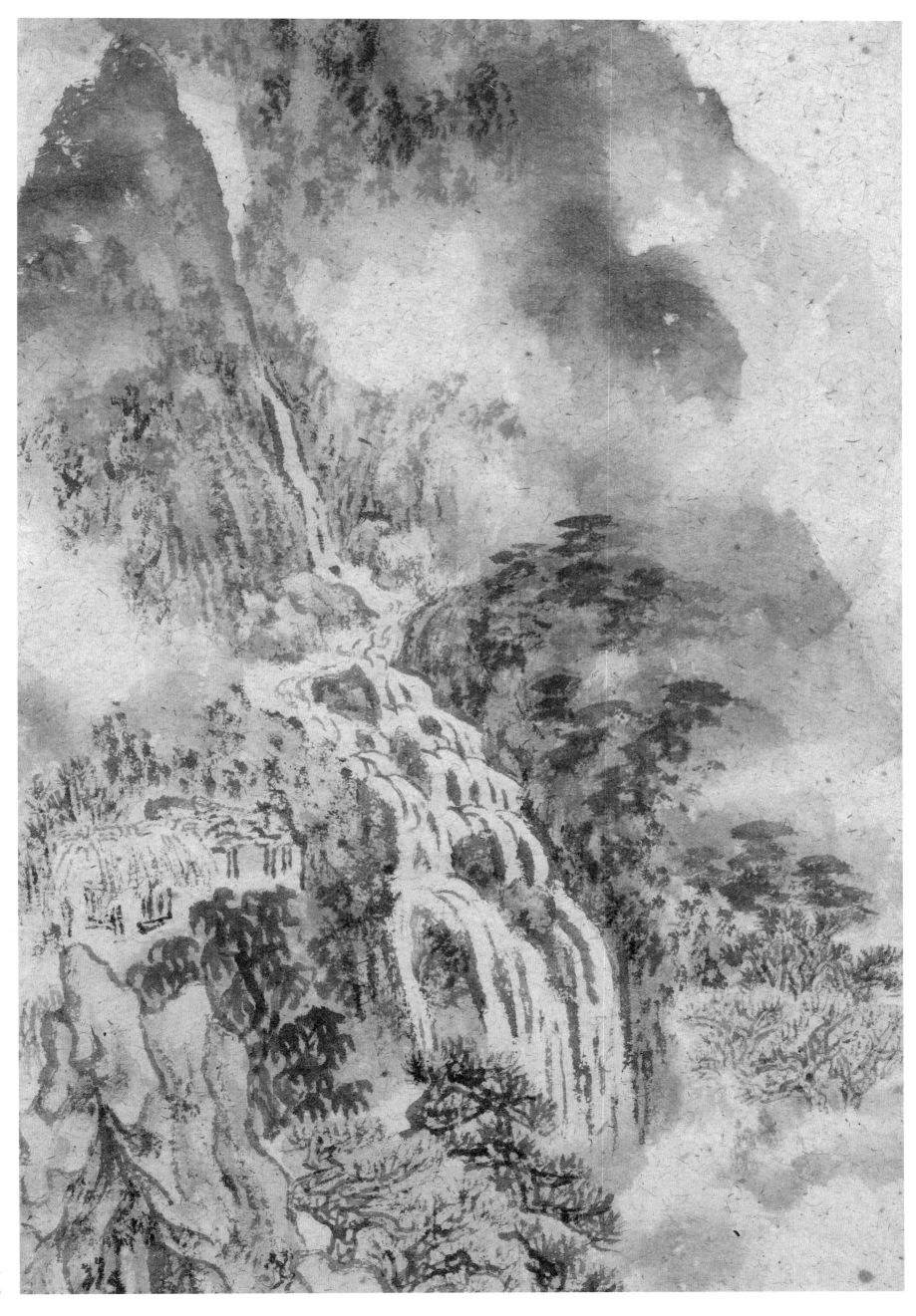

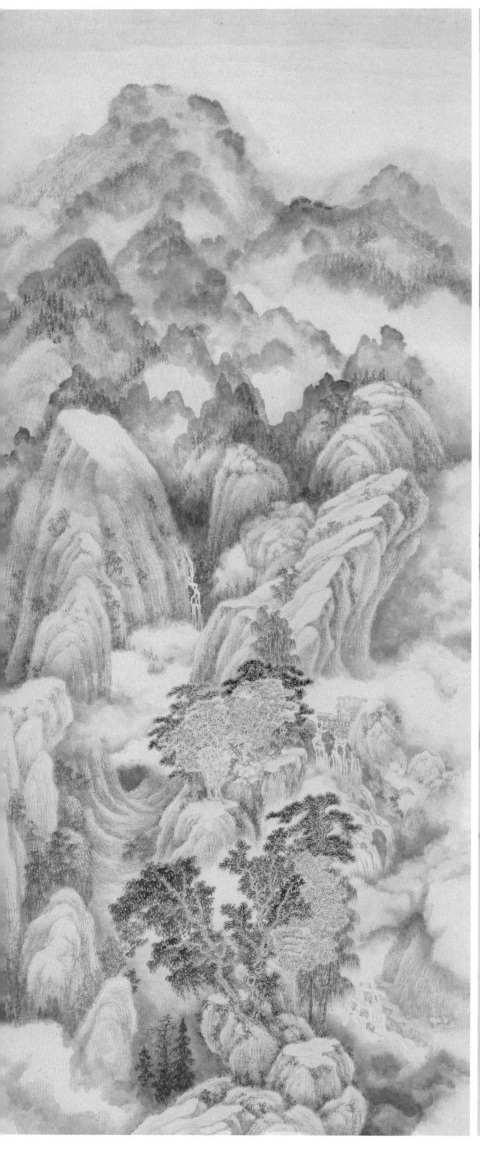
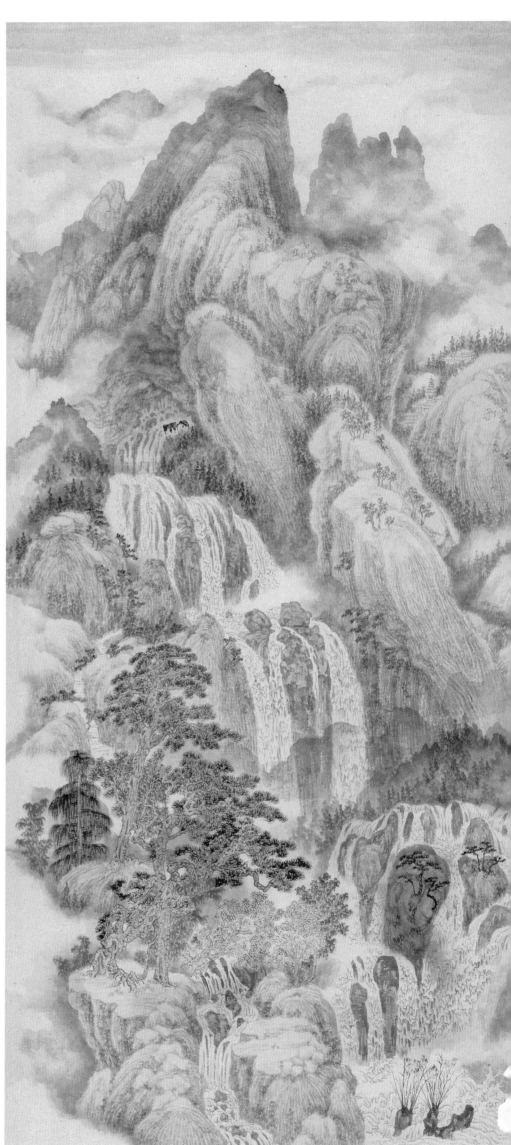

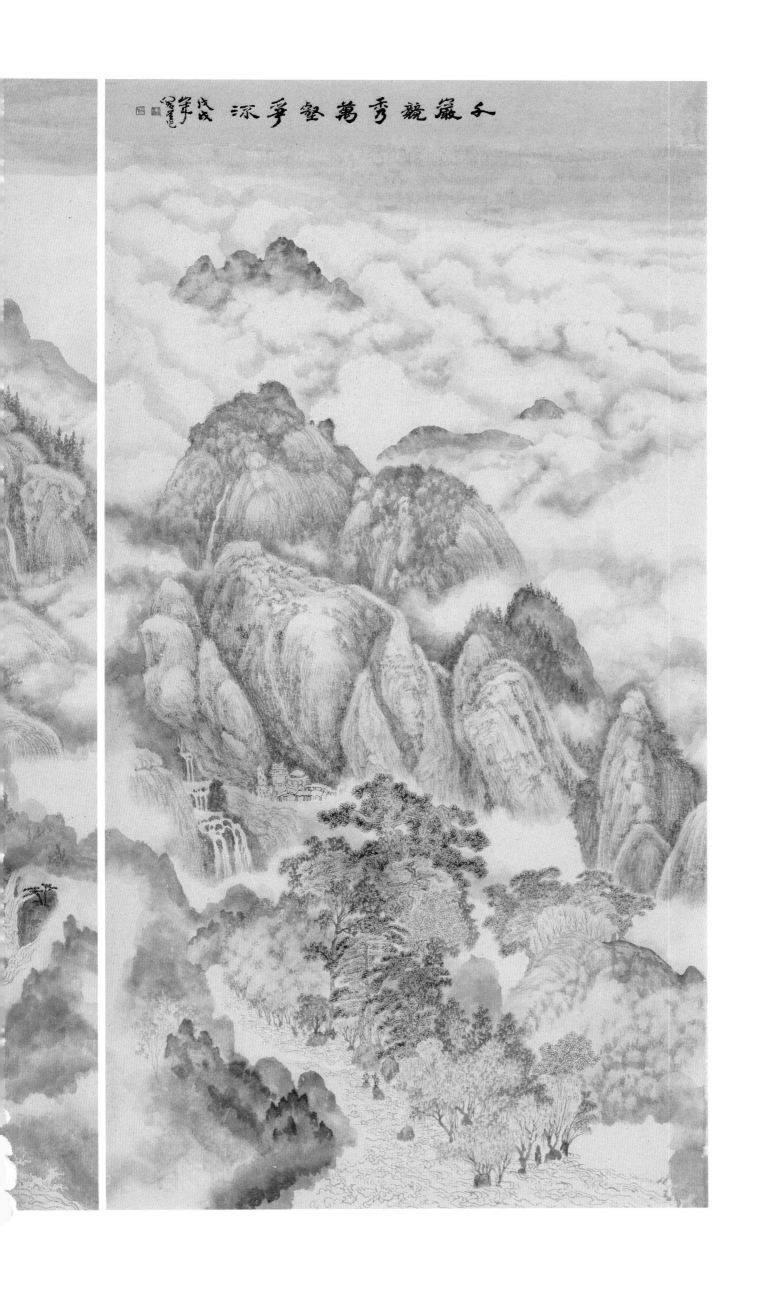

千岩竞秀　万壑争流

纸本水墨设色　纵一八八厘米　横五八八厘米　二〇一八年

释文：千岩竞秀　万壑争流　戊戌年周凯

钤印：周凯（白文）　石原（朱文）　不欲有我而有我在（朱文）

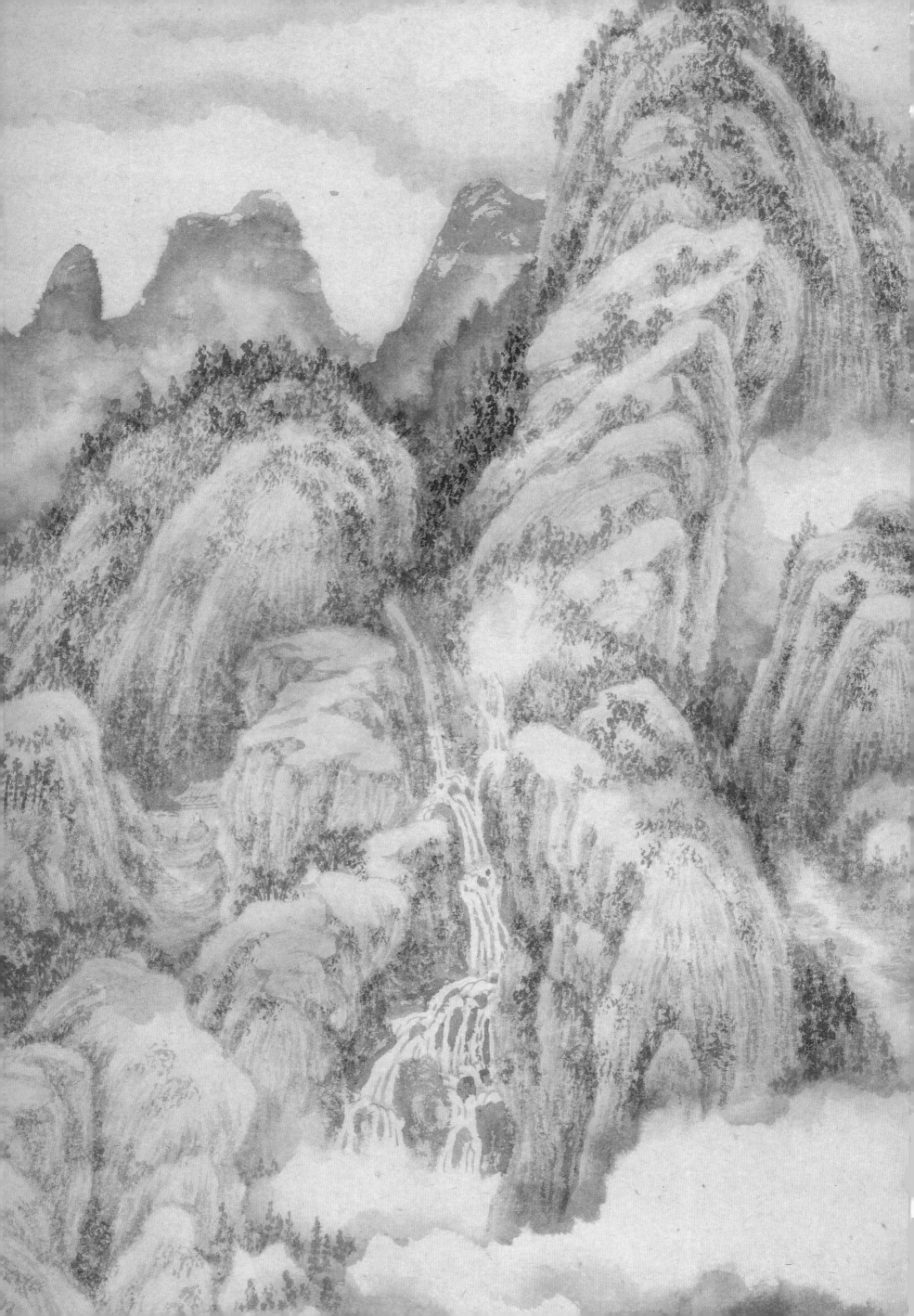

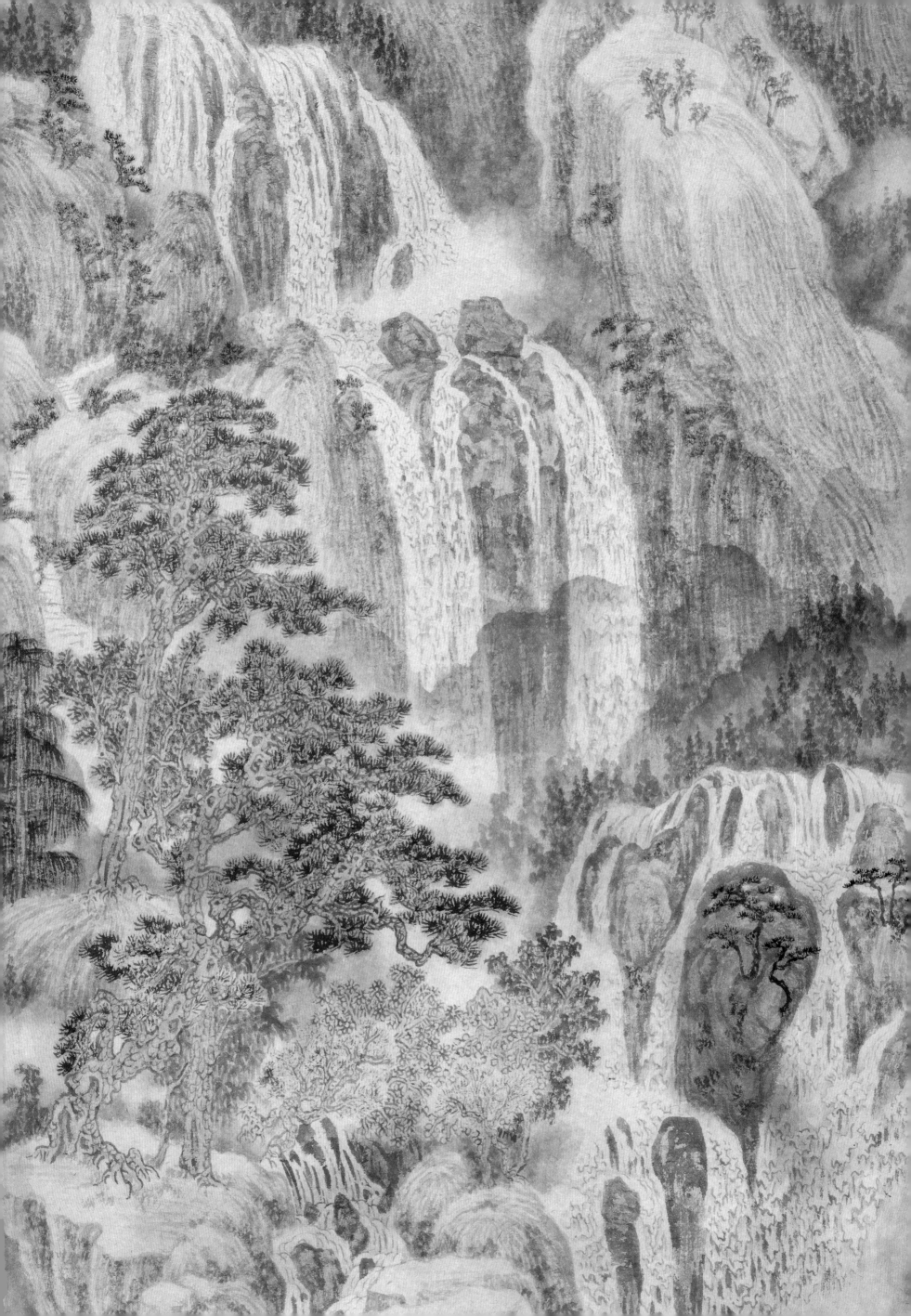

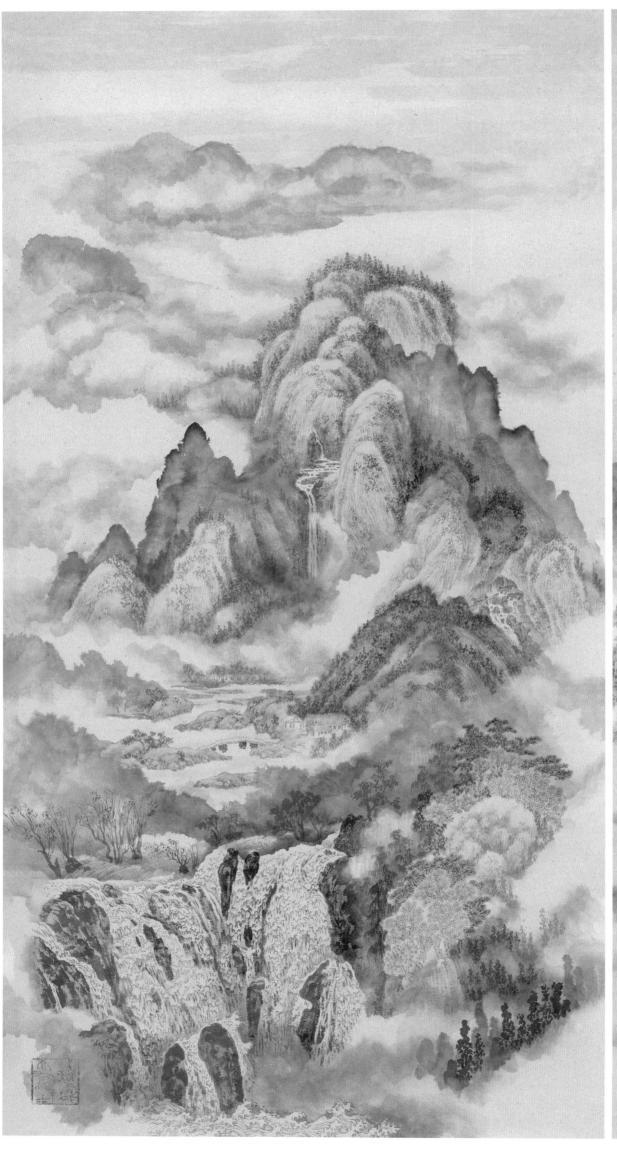
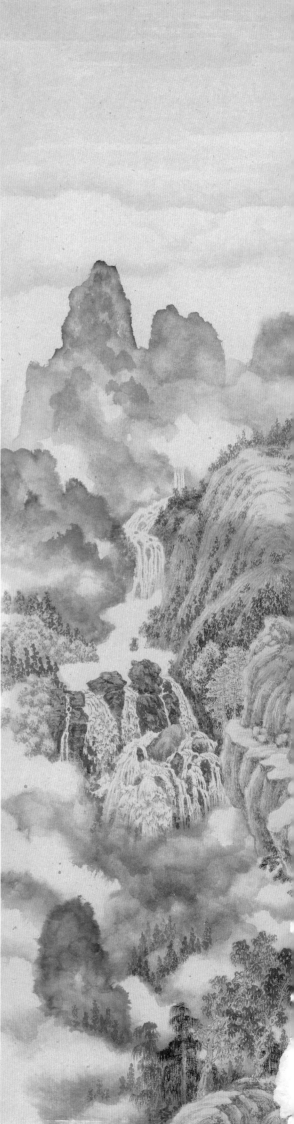

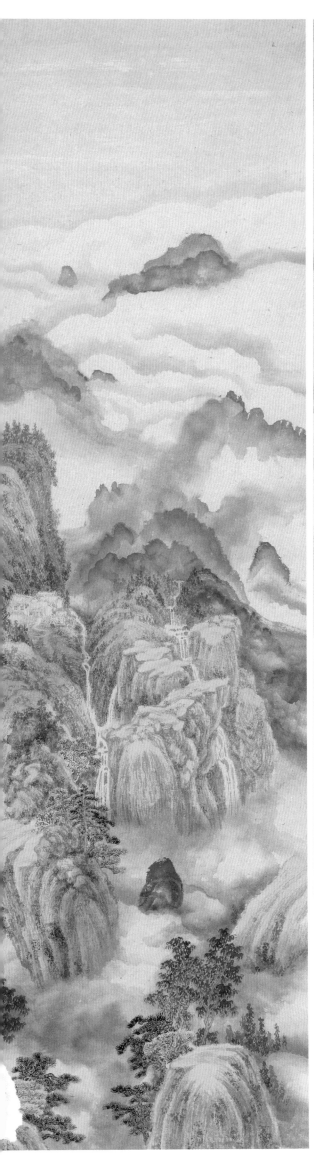
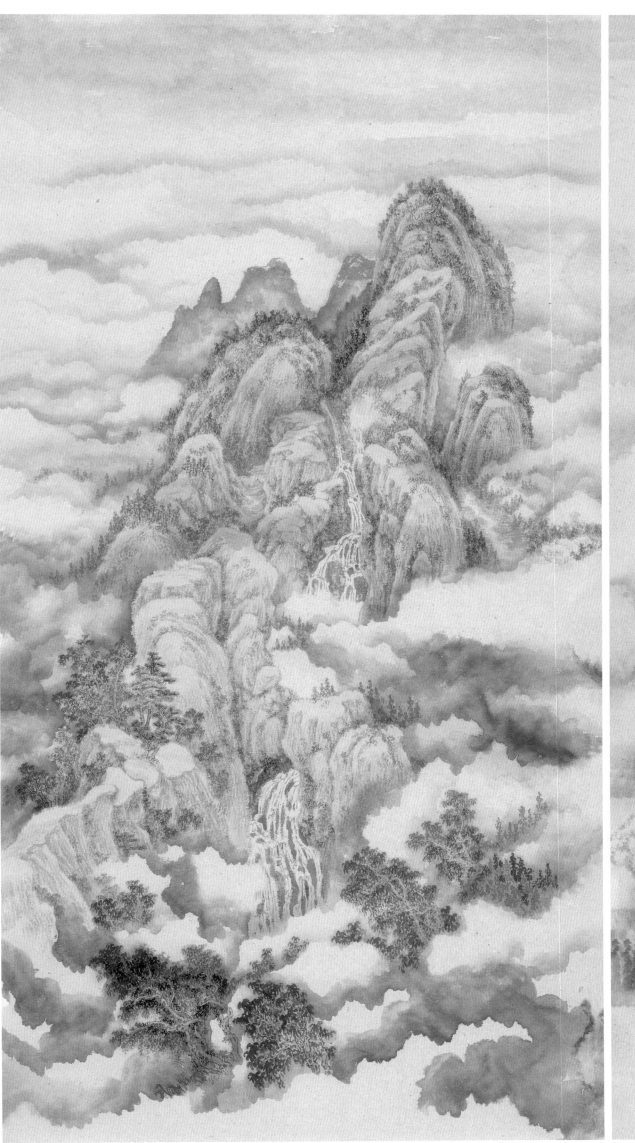

杳然青莲宇

纸本水墨设色　纵一四一厘米　横七〇厘米　二〇一七年

释文：我寻青莲宇，独往谢城阙。霜清东林钟，水白虎溪月。
天香生虚空，天乐鸣不歇。宴坐寂不动，大千入毫发。
湛然冥真心，旷劫断出没。唐李白《庐山东林寺夜怀》诗
意　丙申岁腊八过后　匏公周凯于匏悬阁

钤印：周凯（白文）　石原（朱文）　兴会神到（朱文）

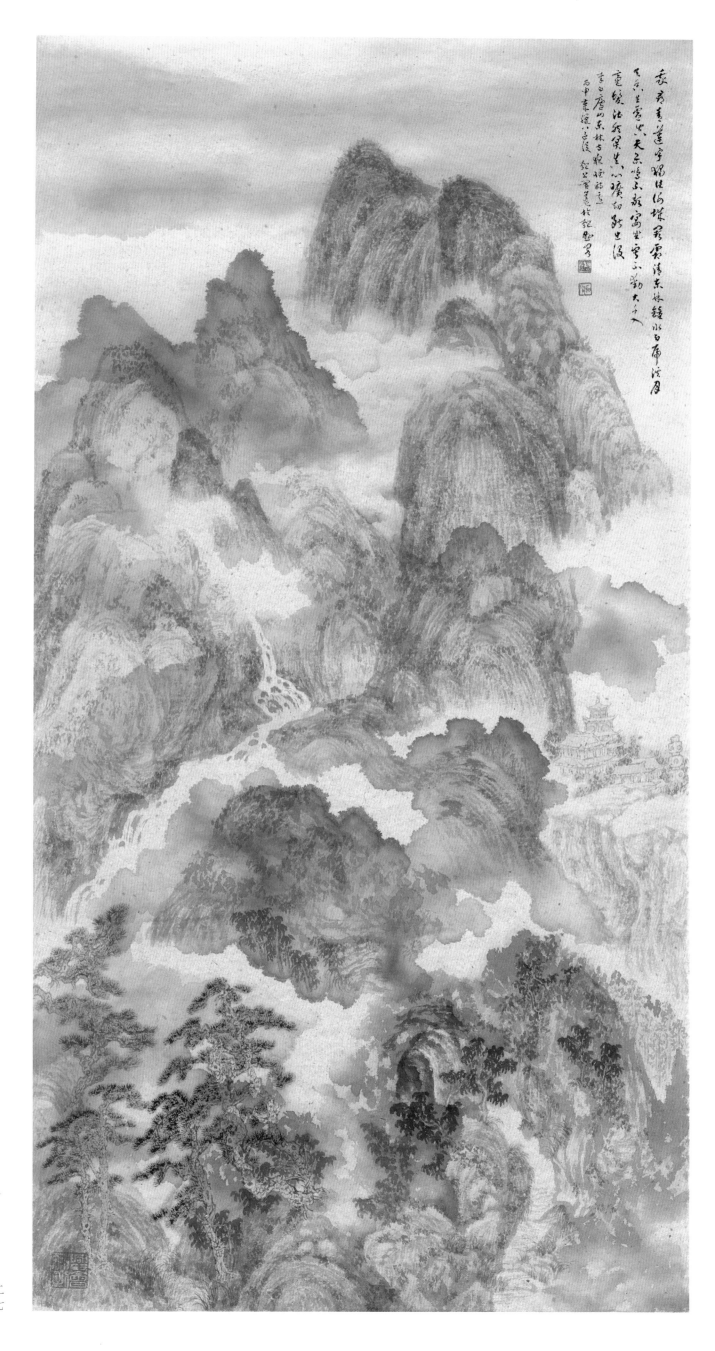

开我迷云册页（十开）

纸本水墨设色　纵四五厘米　横六四厘米　二〇一七年

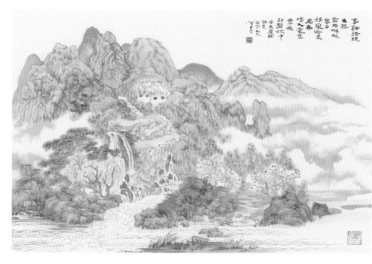
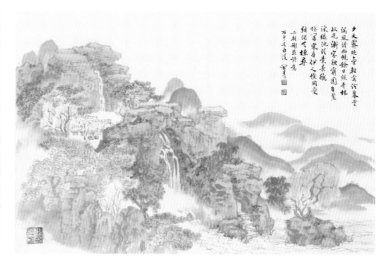

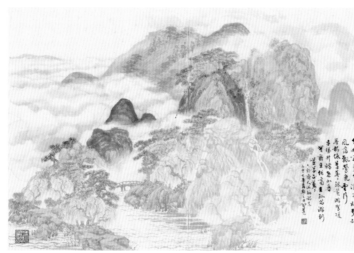
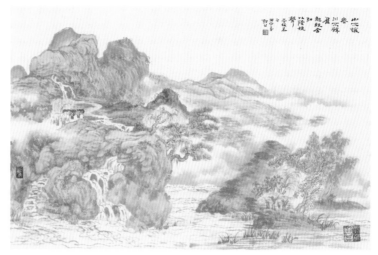

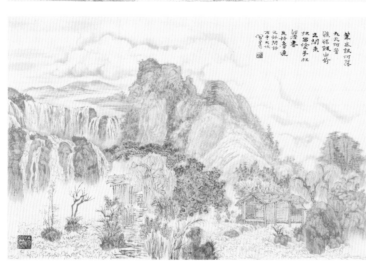
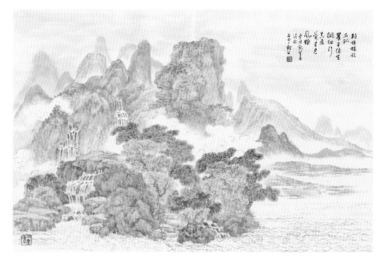

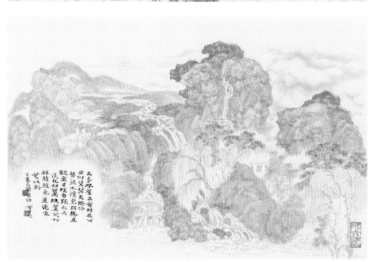
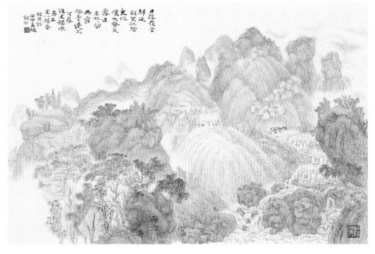

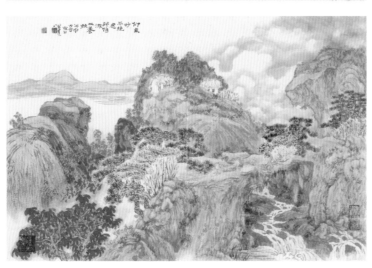
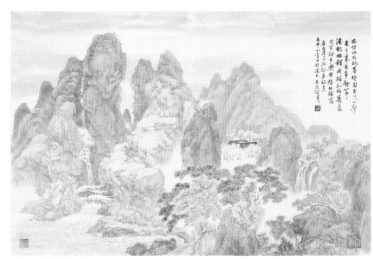

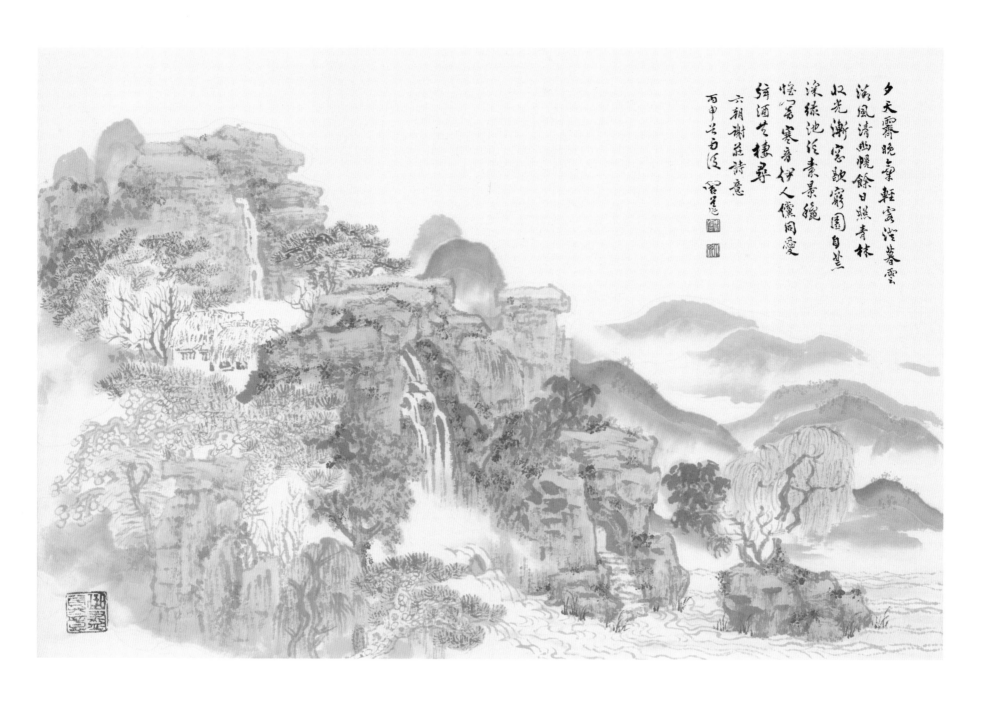

夕天霁晚气 轻霞澄暮云
微风清幽幌 馀日照青林
收光渐窗歇 穷园自荒深
渌绿池泛素景 秋
怀响寒音 伊人傥同爱
弦酒共栖寻
六朝谢庄诗意
丙申谷雨后 周凯

开我迷云册页之一

释文：夕天霁晚气，轻霞澄暮云。微风清幽幌，余日照青林。收光渐窗歇，穷园自荒深。绿池泛素景，秋怀响寒音。伊人傥同爱，弦酒共栖寻。六朝谢庄诗意　丙申谷雨后　周凯

钤印：周凯（白文）　石原（朱文）　曲尽其意（朱文）

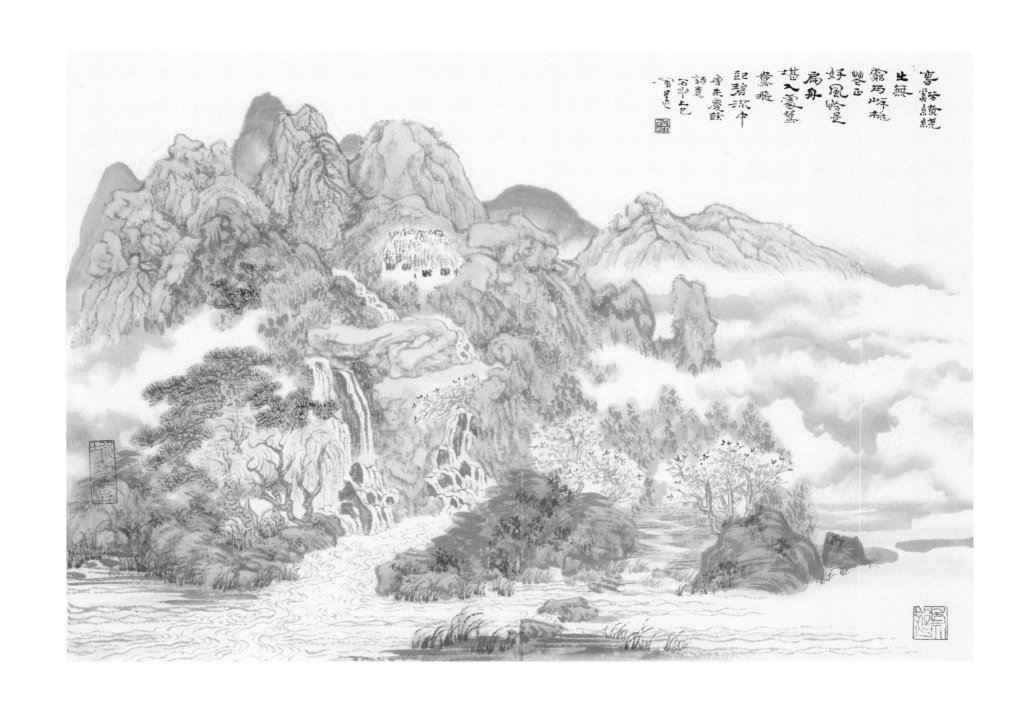

开我迷云册页之二

释文：春溪缭绕出无穷，两岸桃花正好风。恰是扁舟堪
入处，鸳鸯飞起碧流中。唐朱庆馀诗意 丙申上
巳 周凯

钤印：周凯（白文） 神游（朱文） 冰壶庐（朱文）

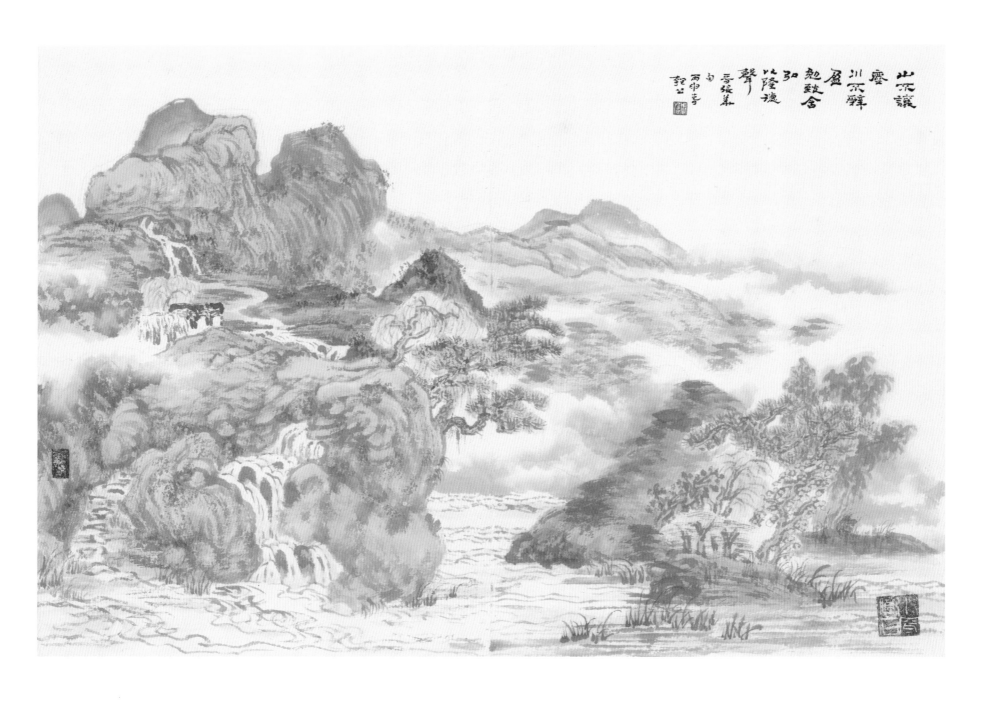

山不让尘
川不辞盈
勉致含
以隆魂
声
晋张华
句
丙申春
匏公

开我迷云册页之三

释文：山不让尘，川不辞盈。勉致含弘，以隆德声。晋

　　　张华句　丙申春　匏公

钤印：周凯（白文）　冰壶庐（白文）　水滴石穿（白文）

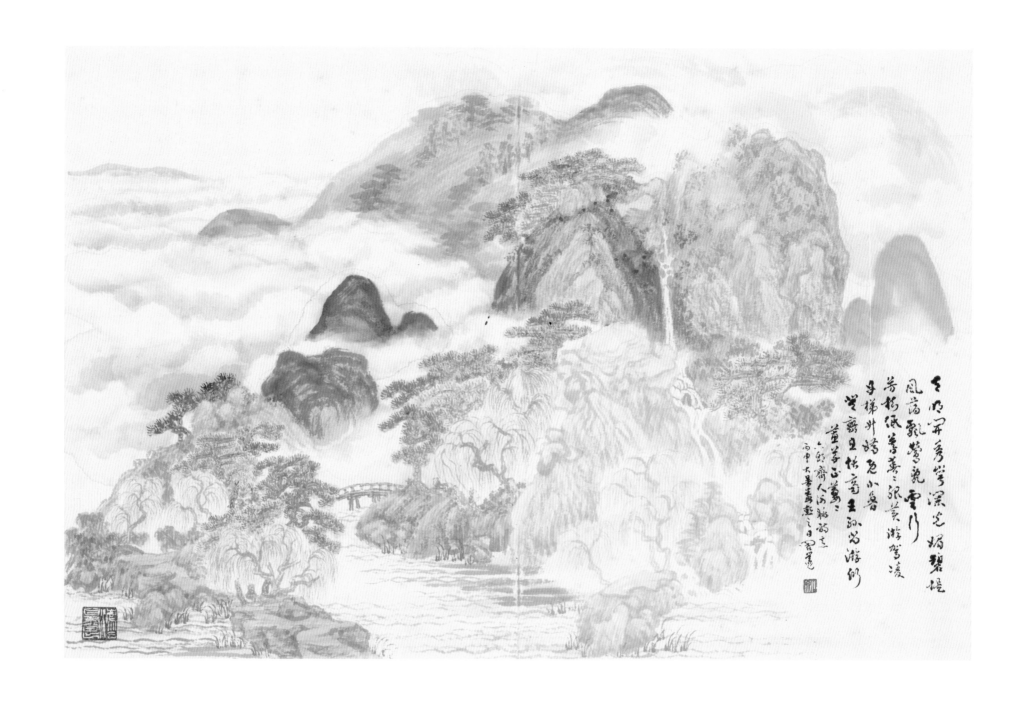

开我迷云册页之四

释文：：天明开秀崿，澜光媚碧堤。风荡飘莺乱，云行芳树低。暮春春服美，游驾凌丹梯。升峤既小鲁，登峦且怅齐。王孙尚游衍，蕙草正萋萋。六朝齐人谢朓诗意 丙申大暑毒热之日 周凯

钤印：：石原（朱文） 法自画出（白文）

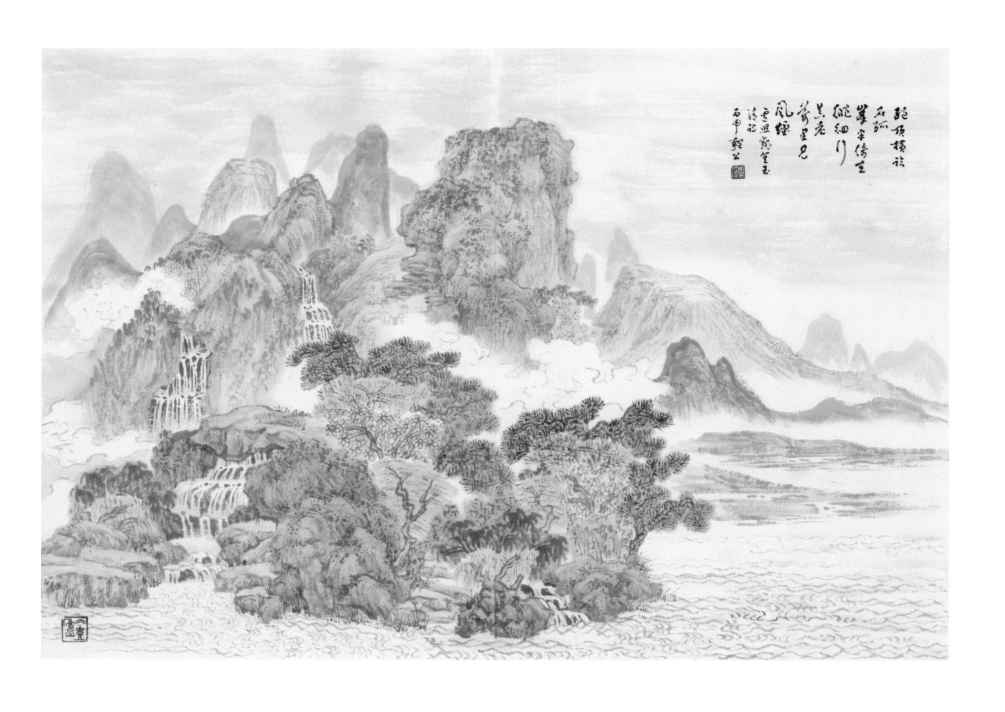

开我迷云册页之五

释文：绝顶横临日（石），孤峰半倚天。徘徊拜真老，
万里见风烟。卢照邻登玉清诗 丙申 匏公

钤印：周凯（白文） 冰壶庐（朱文）

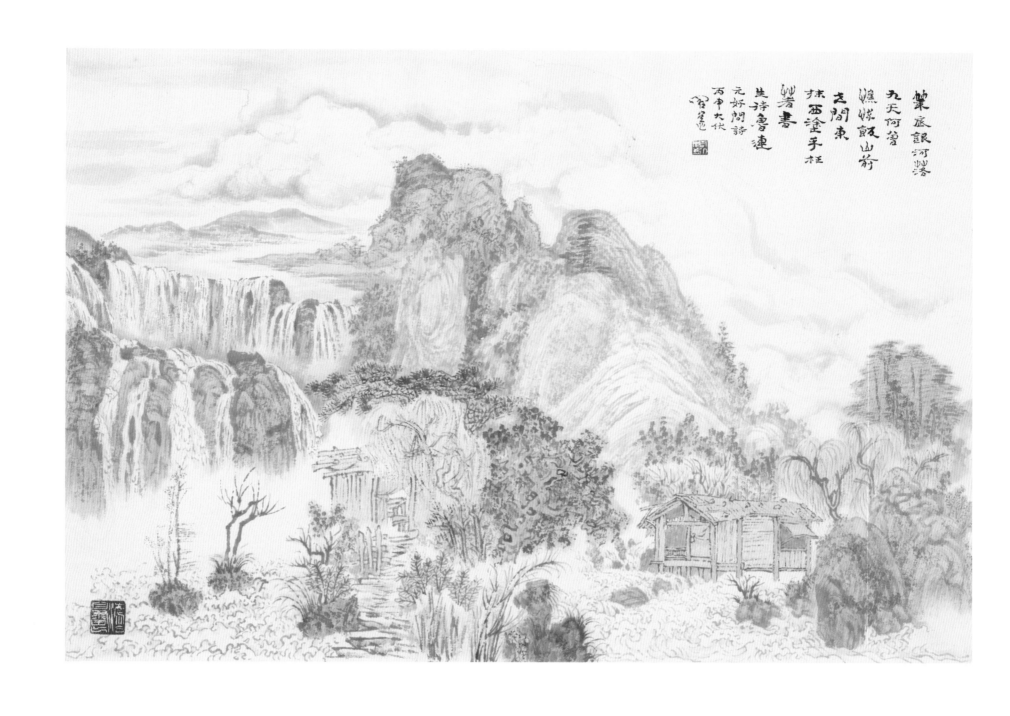

筆底銀河落九天
九天何曾
樵悴飯山前
世間東
抹西塗手枉
着書
生詩魯連
元好問詩
丙申大伏
習窟

开我迷云册页之六

释文：笔底银河落九天，何曾憔悴饭山前。世间东
抹西涂手，枉着书生待鲁连。元好问诗　丙
申大伏　周凯

钤印：周凯（白文）　法自画出（白文）

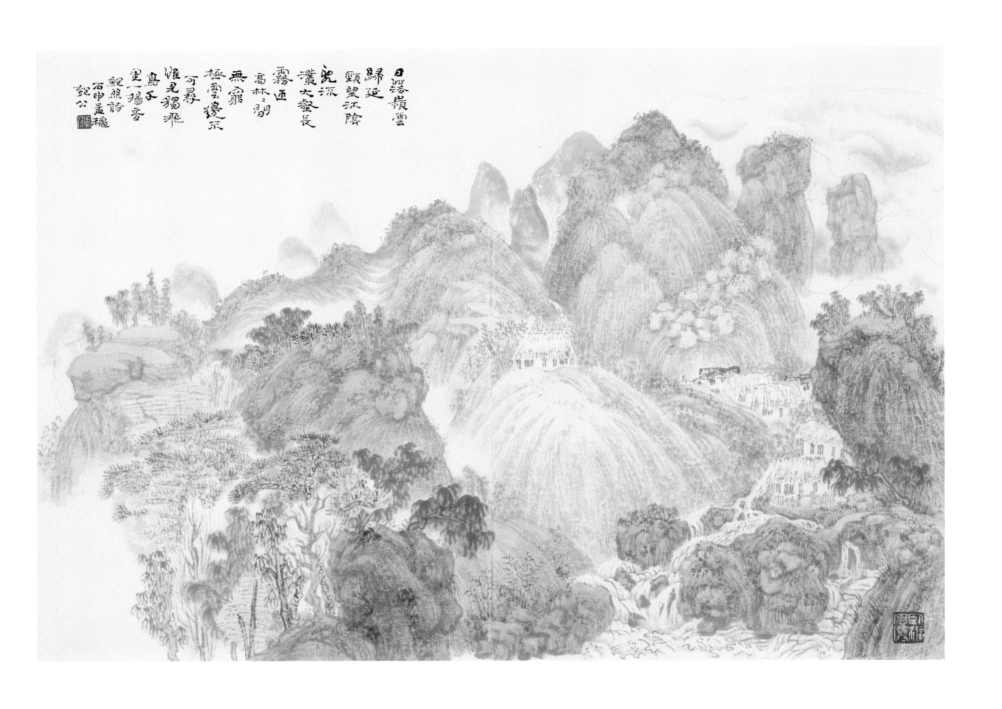

日落嶺雲歸
延頸望江陰
亂流灝大壑
長霧匝高林
林間無窮極
雲邊雲緩示
可尋惟見獨飛
鳥千里一揚音
鮑照詩
丙申孟秋
匏公

开我迷云册页之七

释文：日落岭云归，延颈望江阴。乱流灝大壑，长雾匝高林。林间无穷极，云边不可寻。惟见独飞鸟，千里一扬音。鲍照诗　丙申孟秋　匏公

钤印：周凯（白文）　卧游偶得（白文）

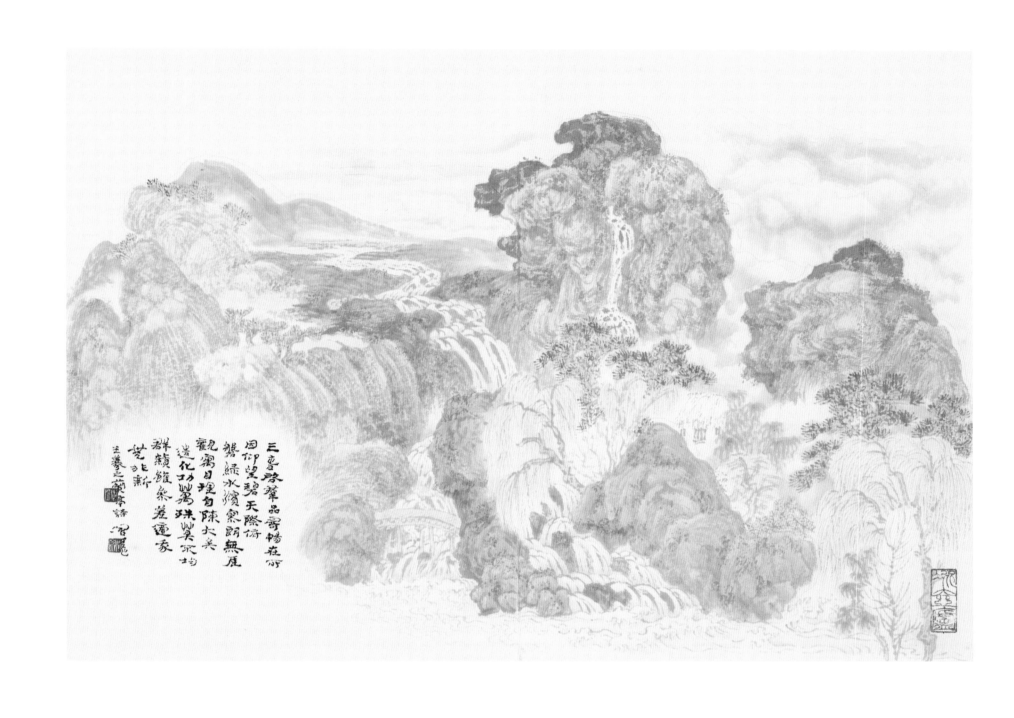

开我迷云册页之八

释文：三春启群品，寄畅在所因。仰望碧天际，俯磐绿水滨。寥朗无厓观，寓目理自陈。大矣造化功，万殊莫不均。群籁虽参差，适我无非新。王羲之兰亭诗　周凯

钤印：周凯（白文）　石原（朱文）

冰壶庐（朱文）

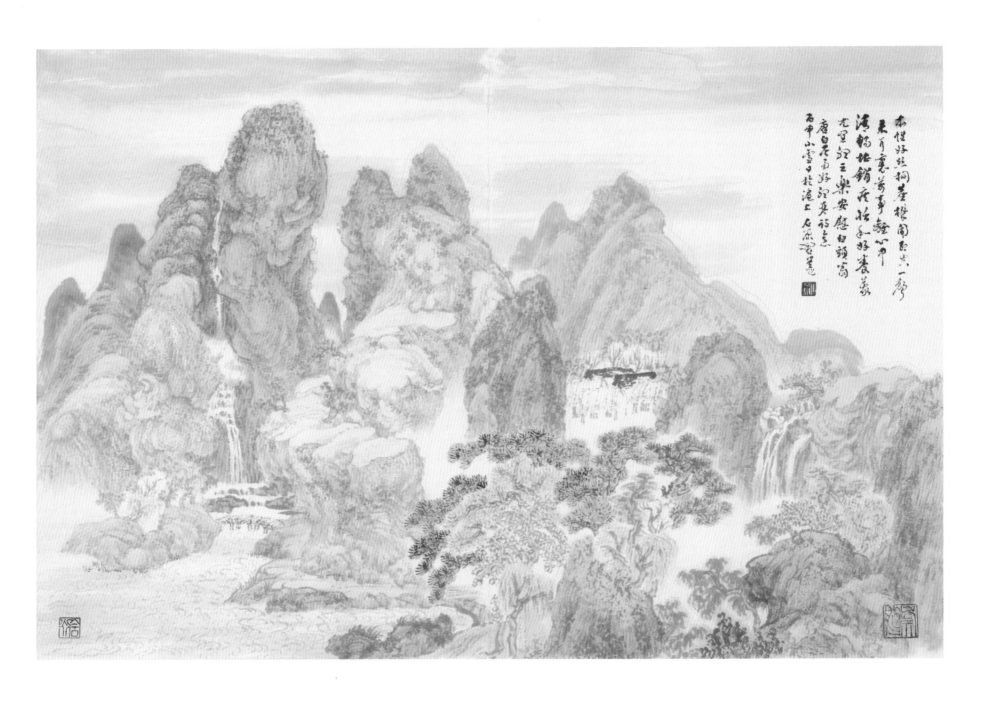

开我迷云册页之九

释文：本性好丝桐，尘机闻即空。一声来耳里，万事离
心中。清畅堪销疾，恬和好养蒙。尤宜听三乐，
安慰白头翁。唐白居易好听琴诗意 丙申小雪日
于沪上 石原周凯

钤印：石原（朱文） 含道（朱文） 神游（朱文）

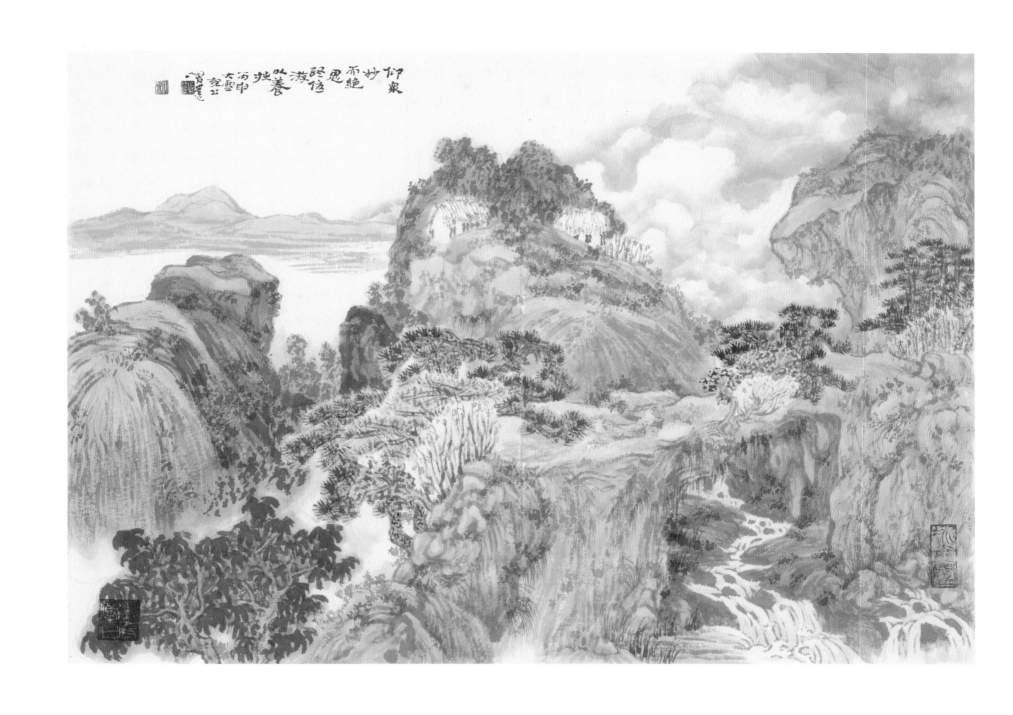

开我迷云册页之十

释文：仰众妙而绝思，终优游以养拙。丙申大雪 匏公

周凯

铃印：周凯（白文） 石原（朱文） 冰壶庐（朱文）

水滴石穿（白文）

仿刘道士湖山清晓图

纸本水墨设色　纵一四〇厘米　横七〇厘米　二〇一七年

释文：山水画玄冥之境有二：一曰幽冥，一曰杳冥。前者昏暗而深沉，后者薄明而渺远。前者混蒙而积厚，后者飘忽而微飏。前者宜用重墨瀹蓄，由壮健之笔出之；后者须以淡墨渲润，用虚灵之笔显现。前者因神凝精聚而成，后者由气霭幻化臻妙。李唐《万壑松风图》，幽冥之境是也。刘道士《湖山清晓图》，杳冥之境是也。
丁酉伏夏仿刘道士《湖山清晓图》匏公周凯

钤印：周凯（白文）　石原（朱文）　物竞天择（朱文）

四〇

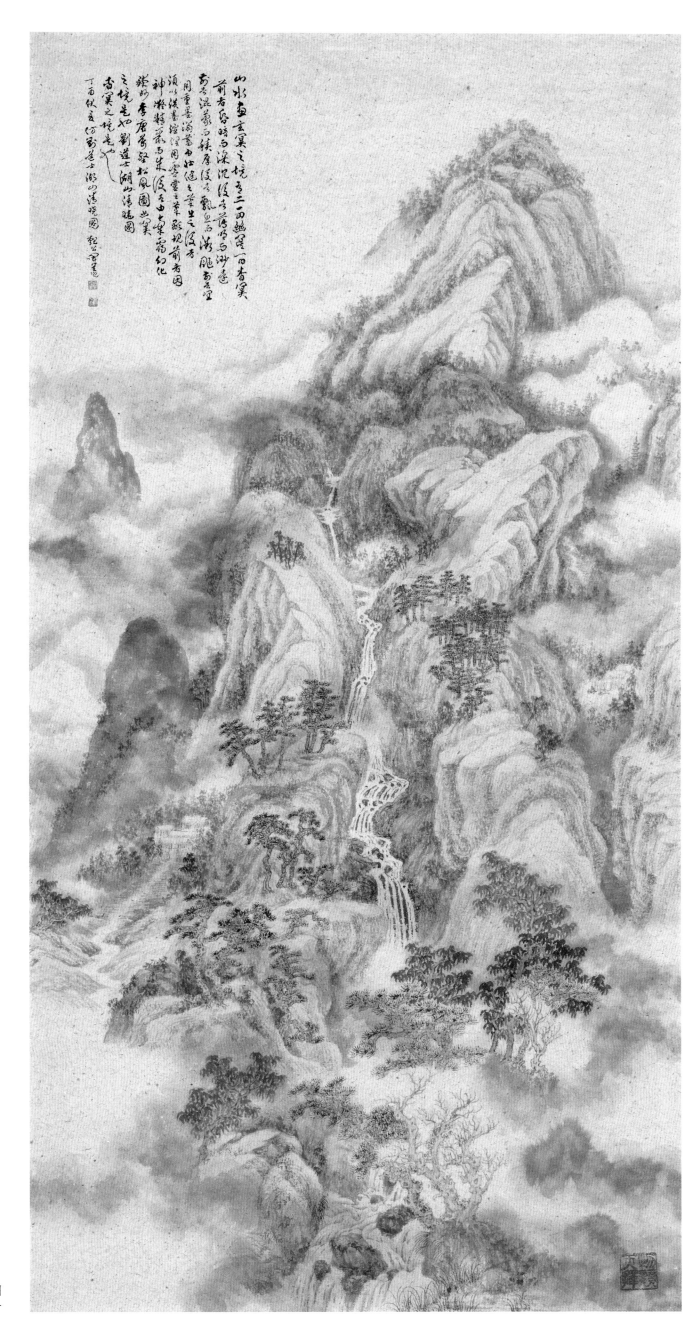

山水畫有實之境有虛之境云三四炳宣一四者實
前者虛時而深沈漠漠者虛而沙遠
查者混蒙而模糊者虛者觀里而游眺者虛
用重墨滿筆中如此造之筆生之境方
演以淡筆濃須可雲靈靈雲華影視前者因
神濃精粹而朱後多由東霜幻化
鏃妙奉層雲縈松則風圖此實
之境是如劉道士湖山清曉圖
吞實之境是也
丁酉秋夜日彭廬士潮山清曉圖
輕公書

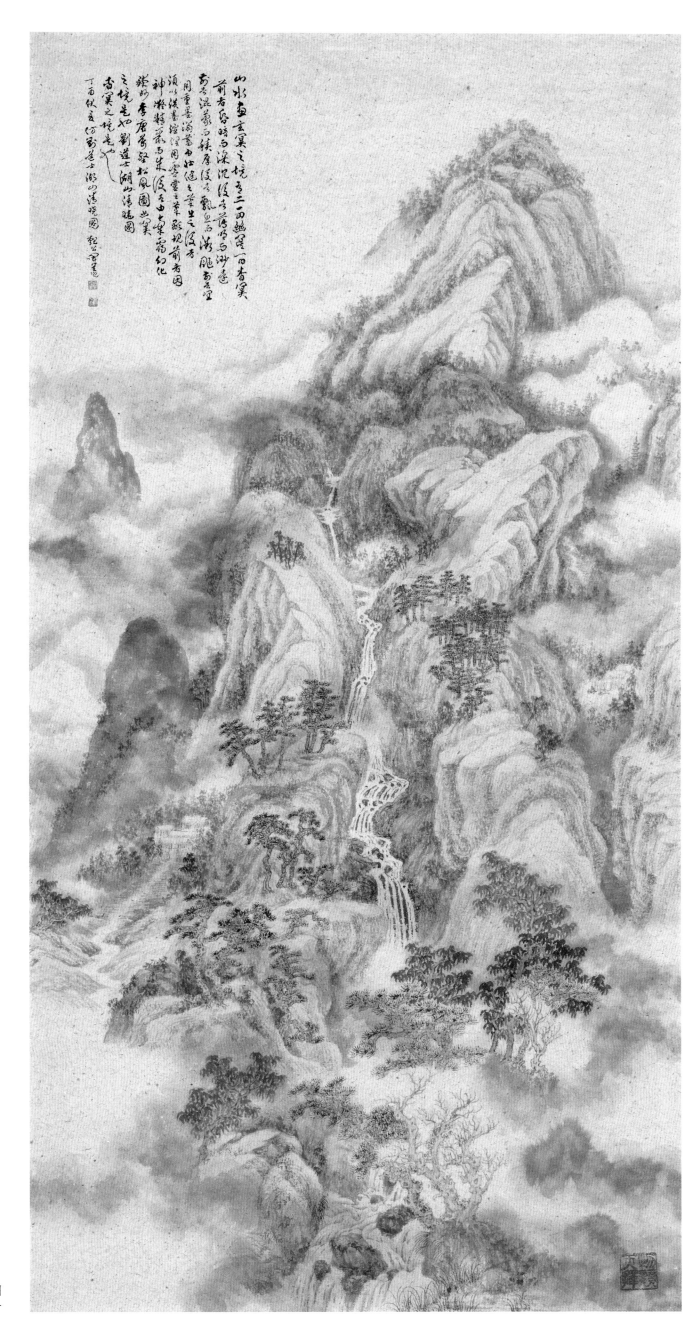

李白诗意图

纸本水墨设色　纵一四一厘米　横七〇厘米　二〇一七年

释文：茫茫大梦中，惟我独先觉。腾转风火来，假合作容貌。灭除昏疑尽，领略入精要。澄虑观此身，因得通寂照。朗悟前后际，始知金仙妙。幸逢禅居人，酌玉坐相召。彼我俱若丧，云山岂殊调。清风生虚空，明月见谈笑。怡然青莲宫，永愿恣游眺。李白与元丹丘方城寺谈玄　丁酉春分　匏公周凯

钤印：周凯（白文）　石原（朱文）　曲尽其意（朱文）

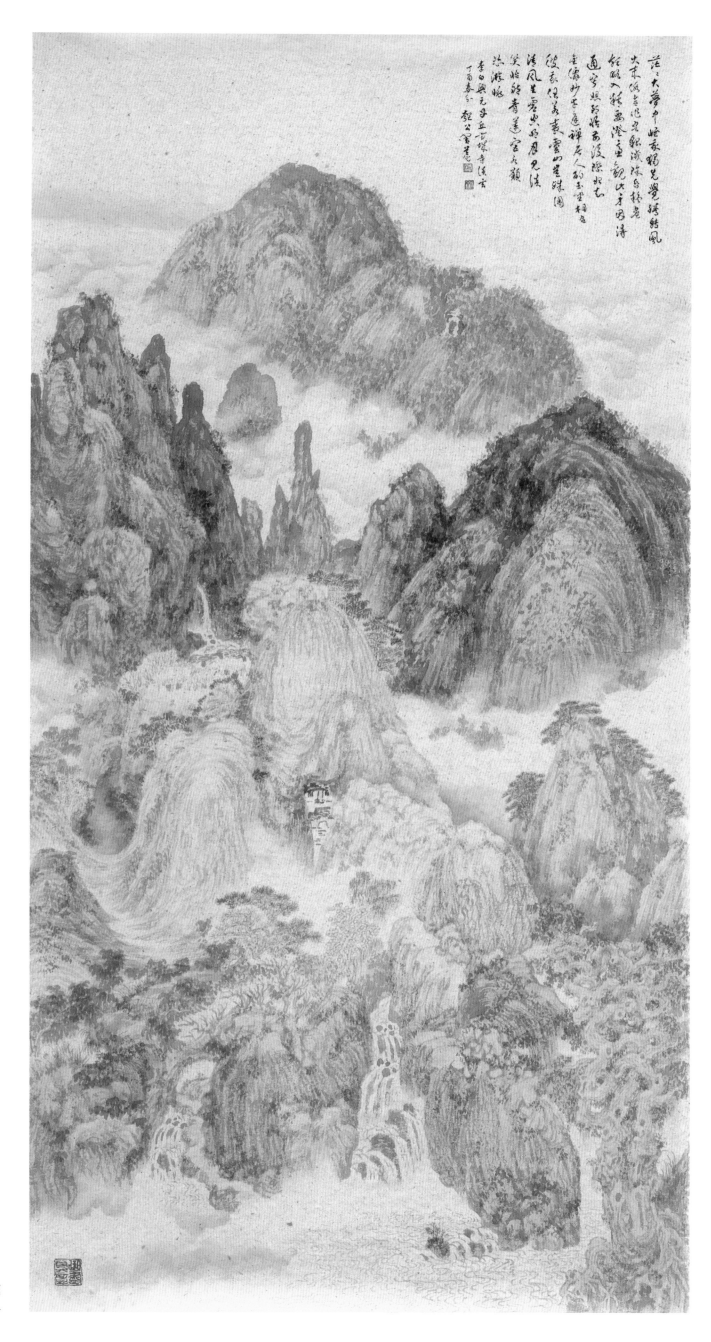

茫々大夢中此身短長覺残的風
大来飯店北京船後珠与掃老
任明入静画港主観次年因淳
通宵照約将為波塚如名
生像少寺延禅名人的玉堂相名
彼家恍美春雲山堂珠圓
清風生處出好月見法
笑始的青蓮宮太額
珠遊姚
李白殿充主正塔寺後云
丁酉春日
題公賓老

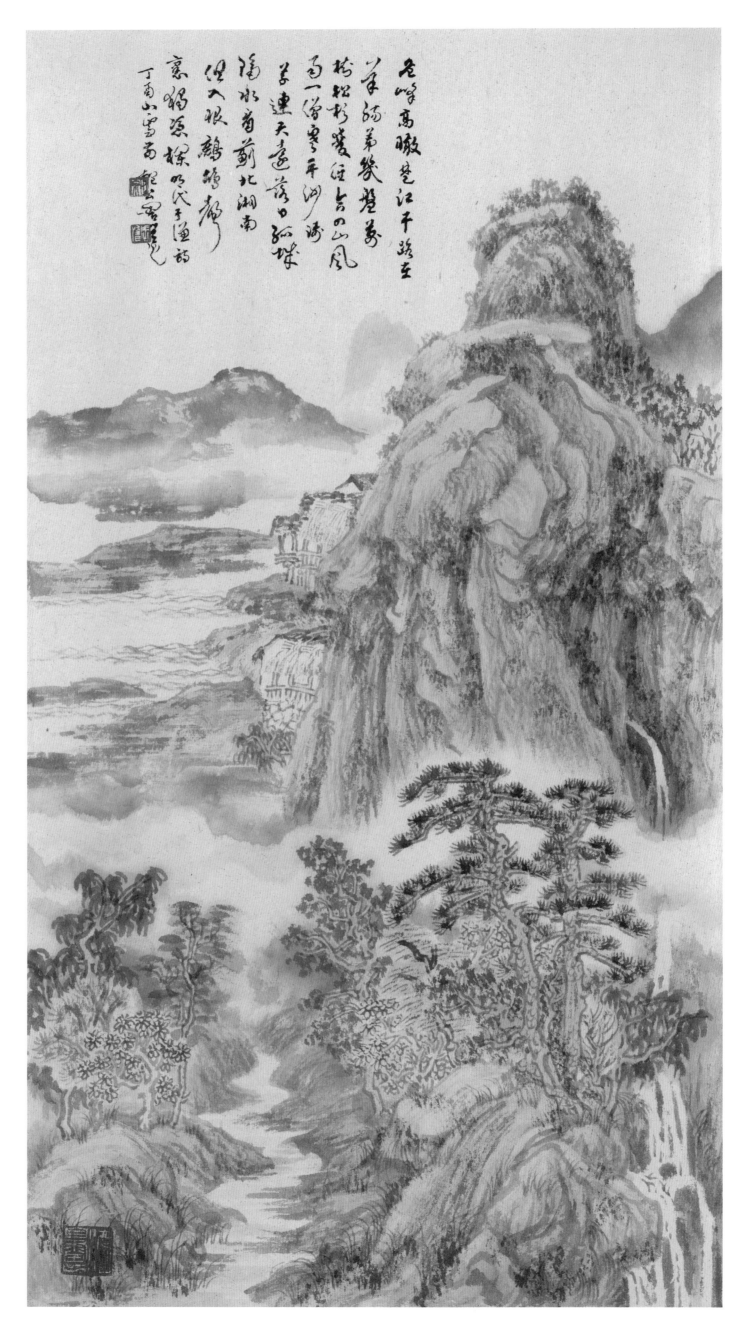

危峰高瞰题诗

危峰高瞰楚江干，路在羊肠第几盘。
万树松杉双径合，四山风雨一僧寒。
平沙浅草连天远，落日孤城隔水看。
明代于谦诗 丁酉小雪前 匏公周凯

危峰高瞰

纸本水墨设色 纵六四点五厘米 横三四厘米 二〇一七年

释文：危峰高瞰楚江干，路在羊肠第几盘。万树松杉双径合，四山风雨一僧寒。平沙浅草连天远，落日孤城隔水看。明代于谦诗 丁酉小雪前 蓟北湘南俱入眼，鹧鸪声里独凭栏。

钤印：石原（朱文） 周凯（白文） 法自画出（白文）

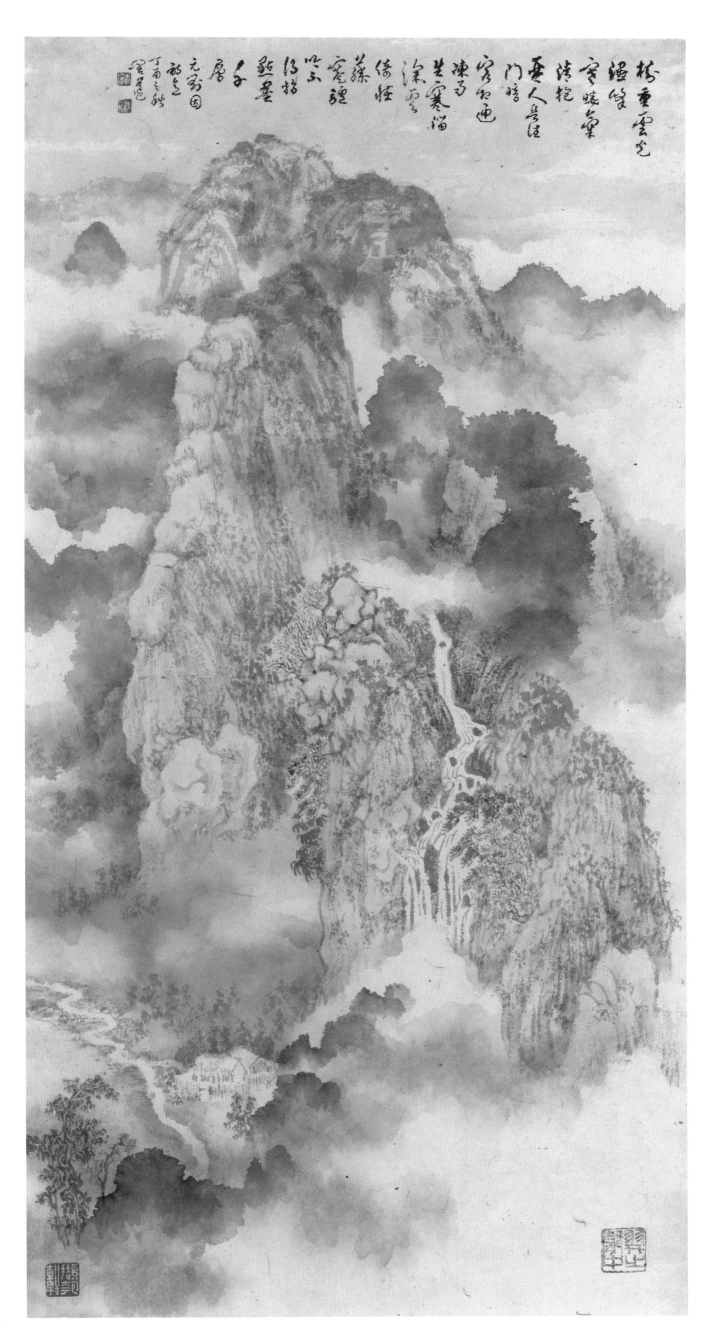

峰寒晓气清

纸本水墨设色　纵九一厘米　横四六厘米　二〇一七年

释文：：树重云光湿，峰寒晓气清。抱琴人欲往，门暗客相迎。冻雨生寒溜，深云倚怪藤。蹇驴吟不得，指点墨千层。元刘因诗意　丁酉之秋　周凯

钤印：周凯（白文）　石原（朱文）　羿之彀中（朱文）撷魃轩（白文）

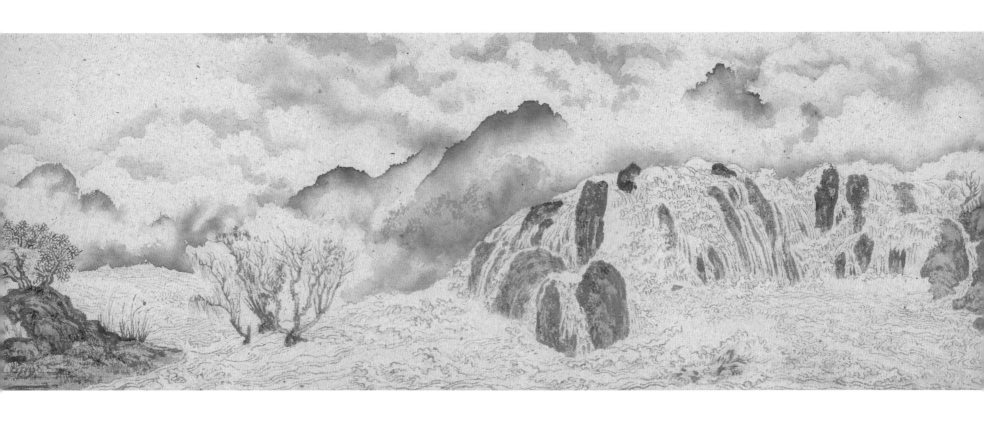

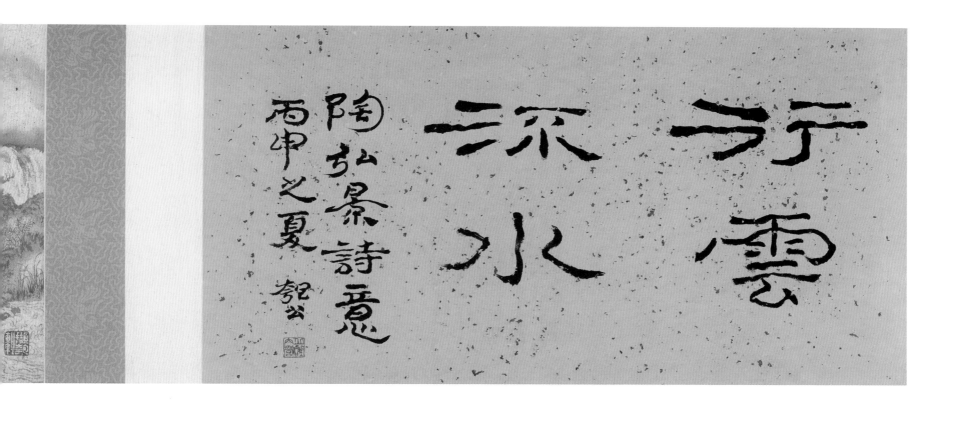

行雲深水

陶弘景詩意
丙申之夏
鋭山

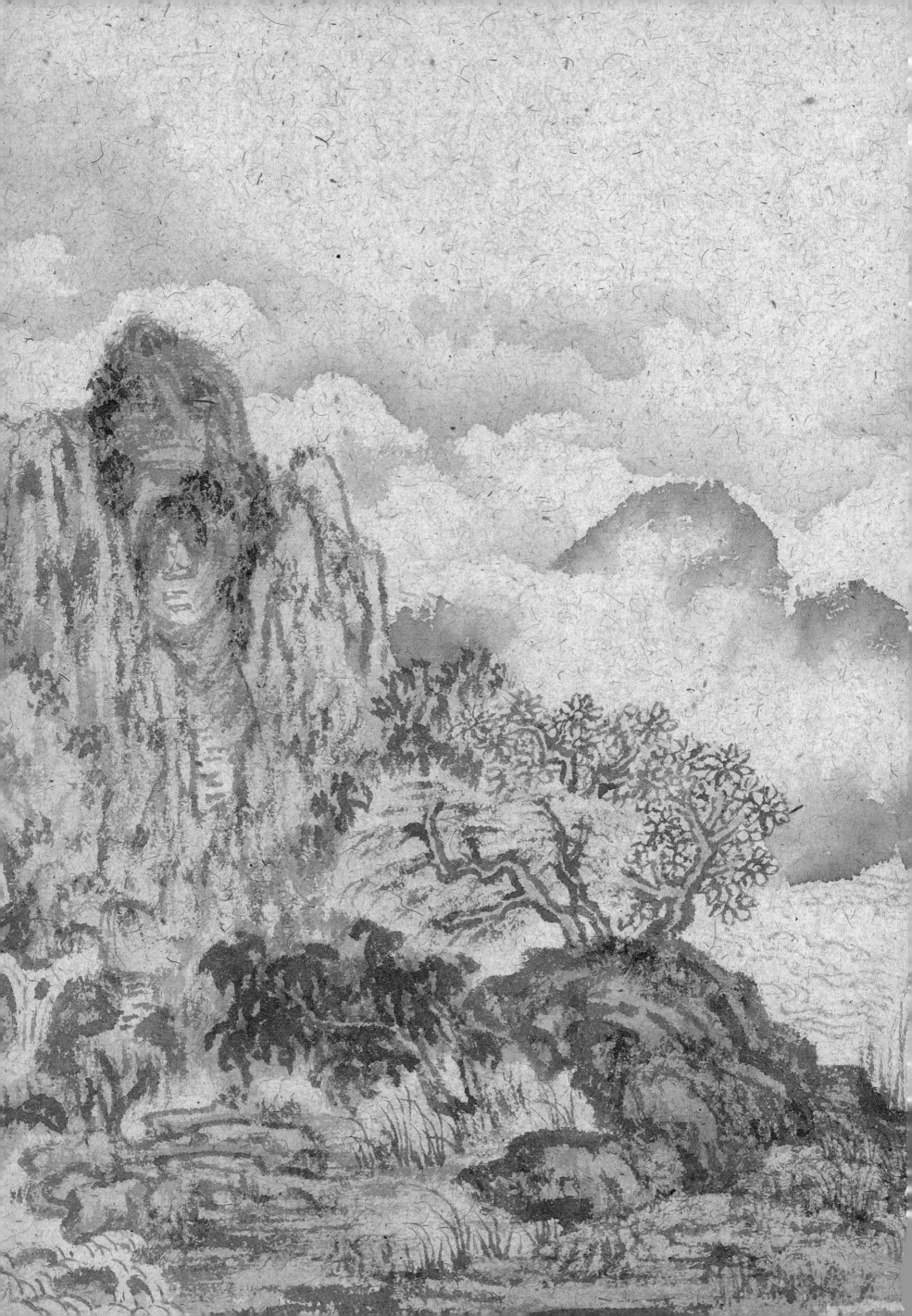

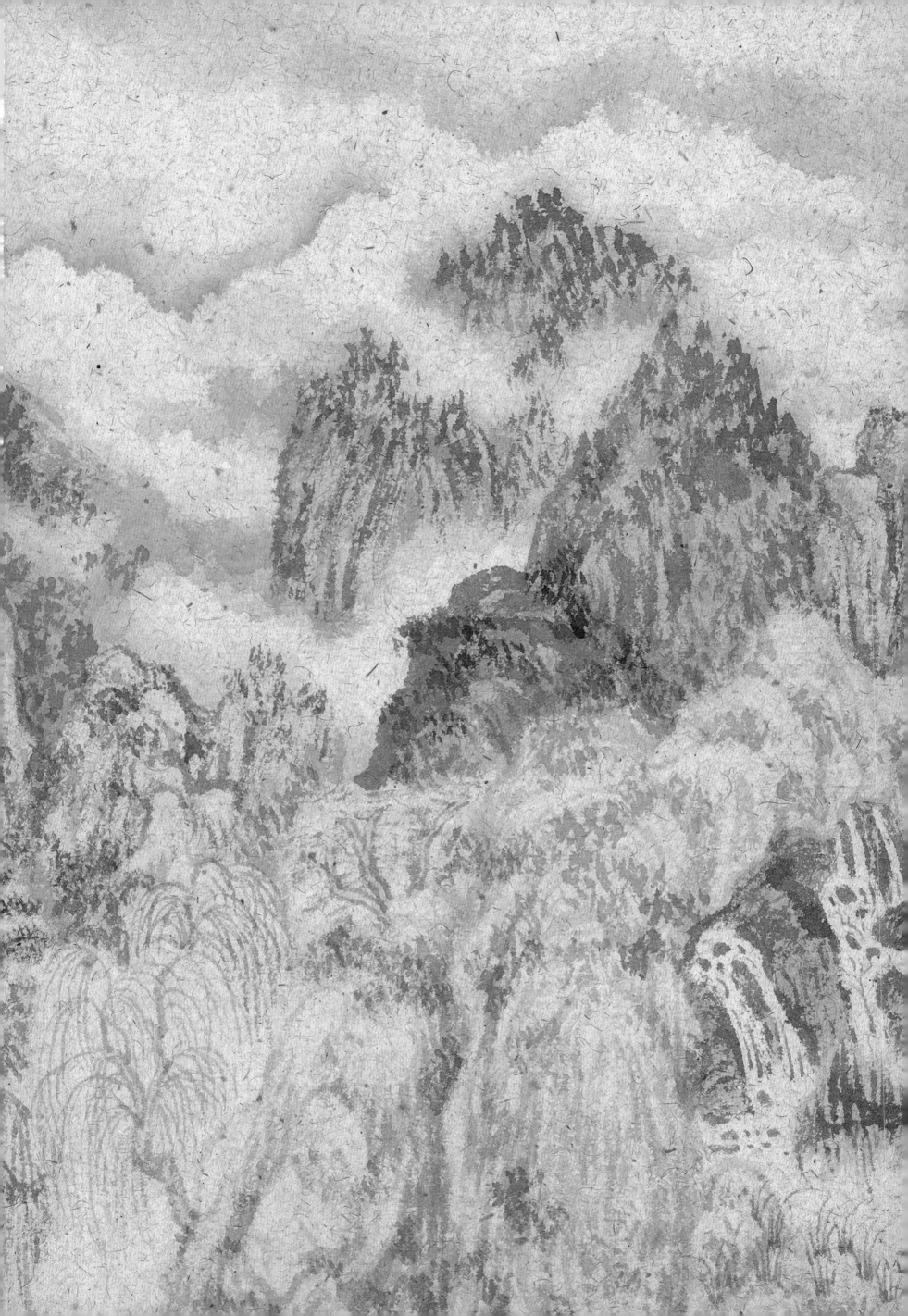

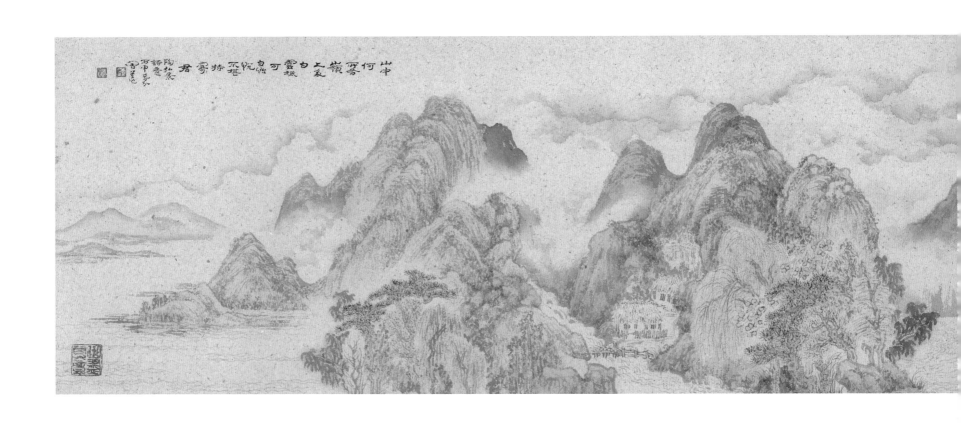

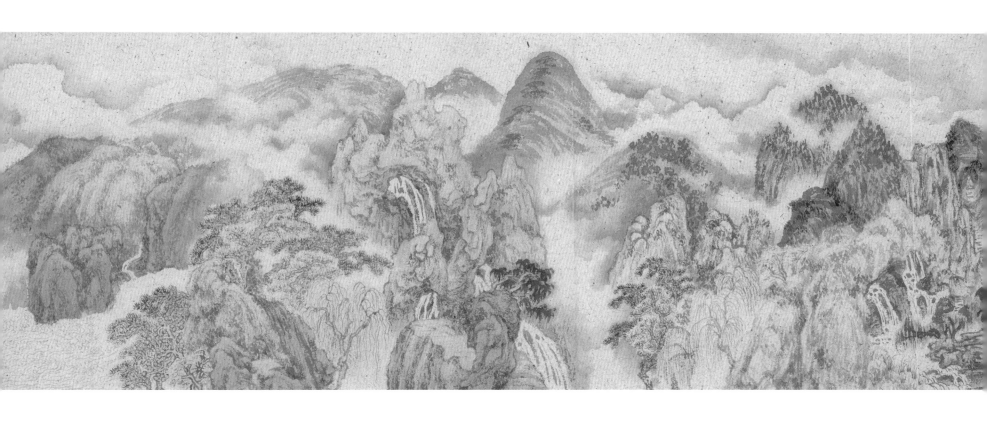

行云流水（袖珍本）

纸本水墨设色　纵三五厘米　横二八〇厘米　二〇一六年

释文：山中何所有，岭上多白云。只可自怡悦，不堪持寄
君。陶弘景诗意　丙申春分　周凯

钤印：周凯（白文）　石原（朱文）　曲尽其意（朱文）
擷菿轩（白文）

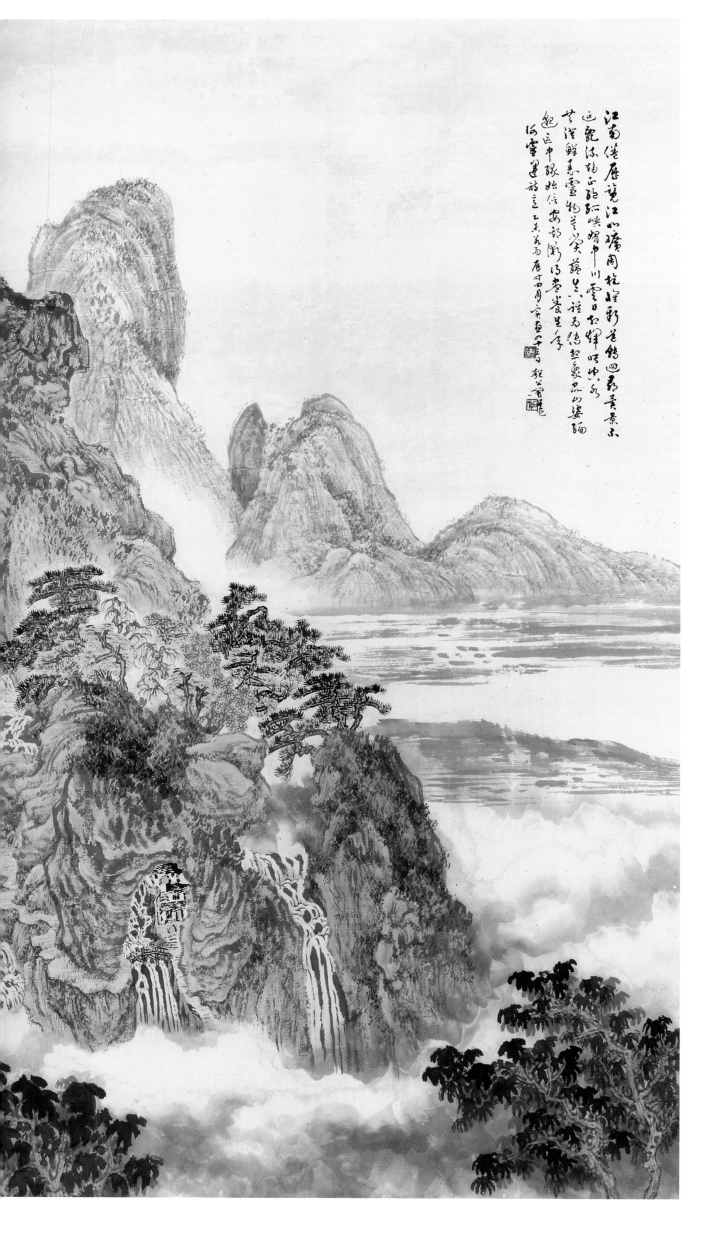

谢灵运诗意

纸本水墨设色　纵一四五厘米　横二三〇厘米　二〇一五年

释文：江南倦历览，江北旷周旋。怀新道转迥，寻异景不延。乱流趋正绝，孤屿媚中川。云日相辉映，空水共澄鲜。表灵物莫赏，蕴真谁为传。想象昆山姿，缅邈区中缘。始信安期术，得尽养生年。谢灵运诗意　乙未谷雨历时四月实画四十三日　匏公周凯

钤印：周凯（白文）　石原（朱文）　一丘一壑足风流（白文）

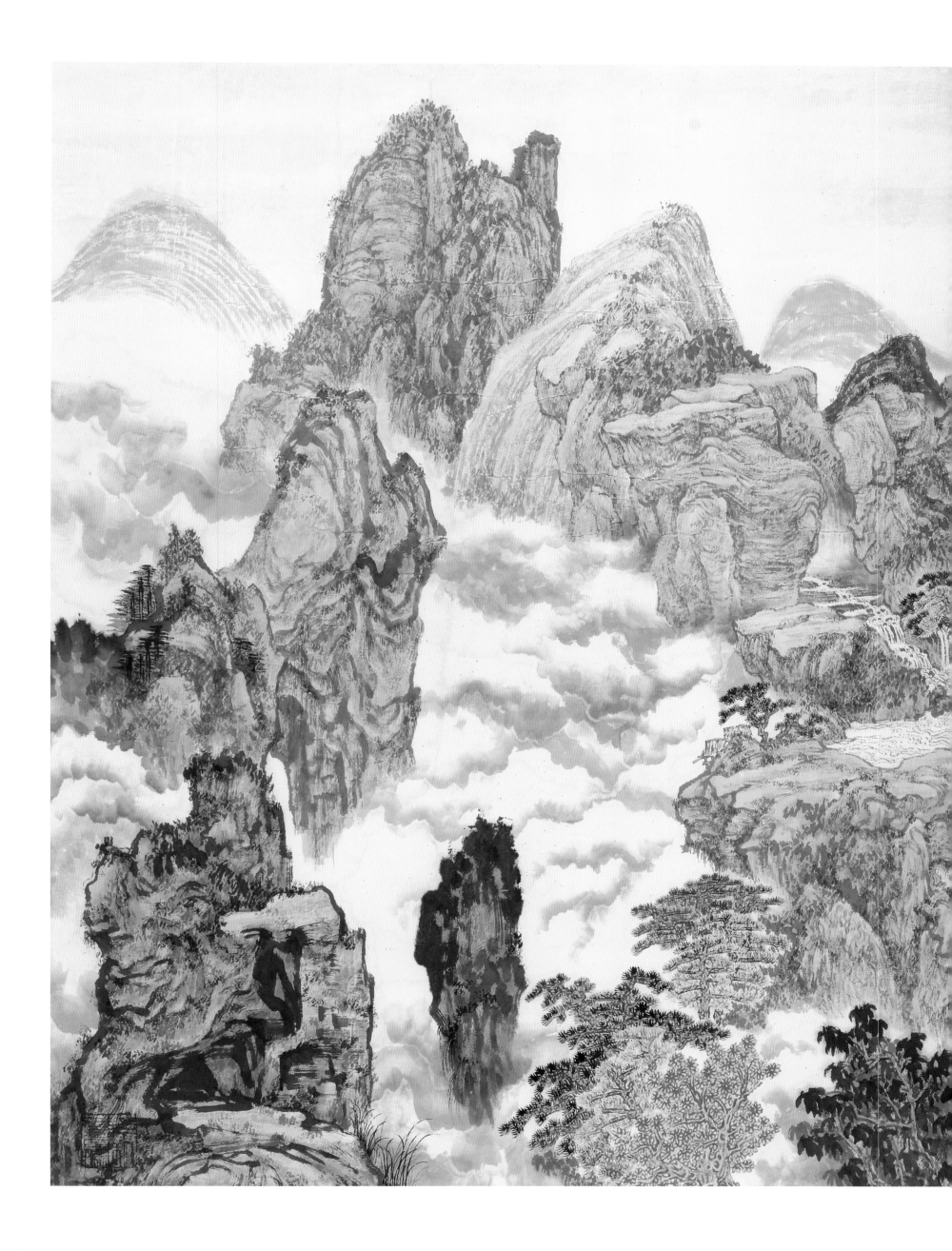

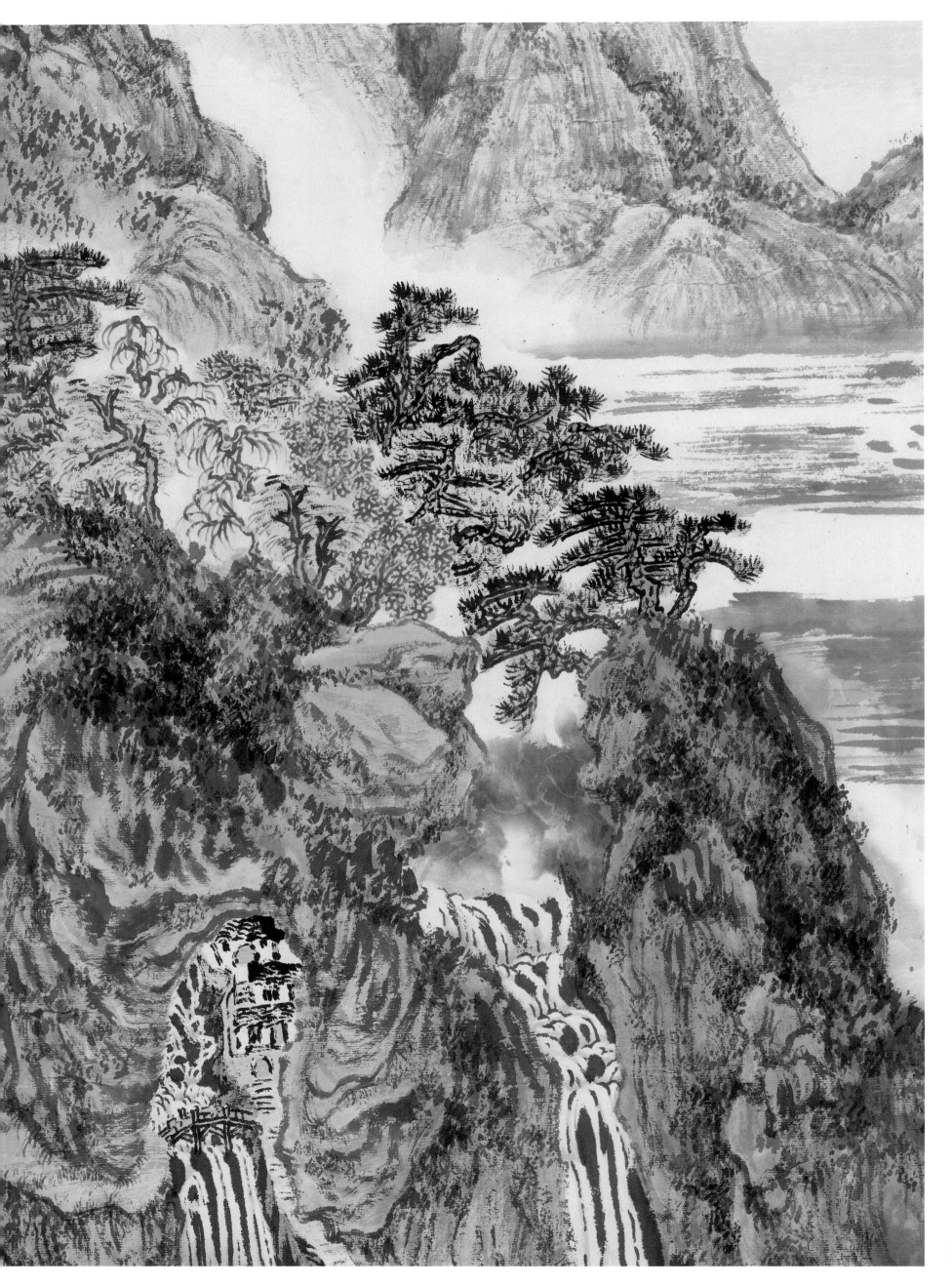

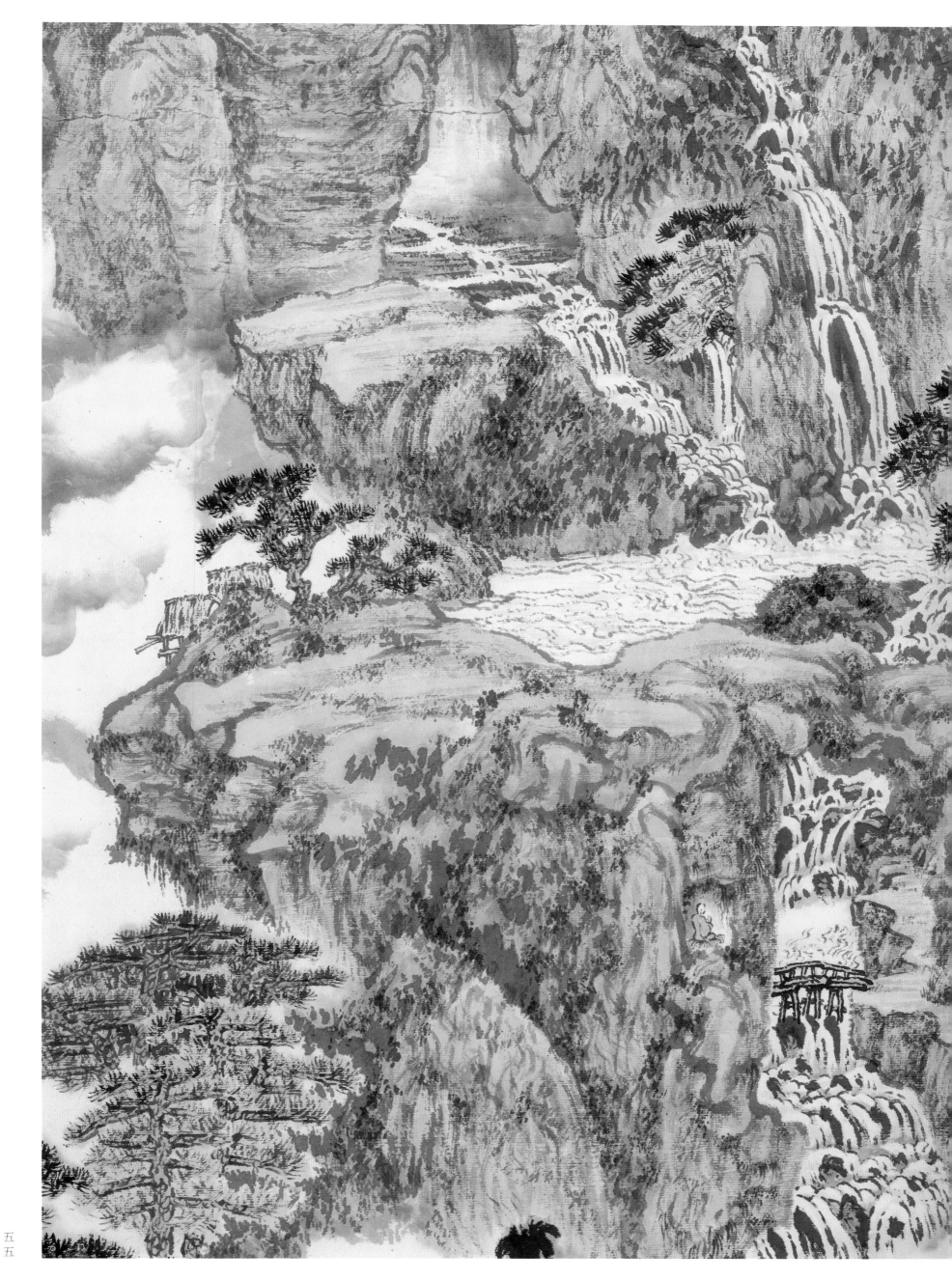

古调异弹

纸本水墨设色　纵一四〇厘米　横七〇厘米　二〇一五年

释文：余数岁前游古所谓西域诸地：乌鲁木齐、喀那斯、于阗、龟兹、楼兰、交河等，长车横贯塔克拉玛干大沙漠，神域鬼境无不涉足。胸襟豁然，视野大开。窃以为贫儿暴富，粮丰草足，从兹将可佳作连连。殊不想新素材与老笔墨横起冲突，屡战屡败，遂冷下心来，搁置箱箧。今忽翻捡又动夙念，于是以巨师笔意，略参西域元素，重在丘壑幽深，烟云烘托，不以表述辽阔为怀，虽未能逼似西域境地，然旧瓶装新液亦似有别样风味。乙未立春　周凯

钤印：周凯（白文）　石原（朱文）　勿滞于物（朱文）

五六

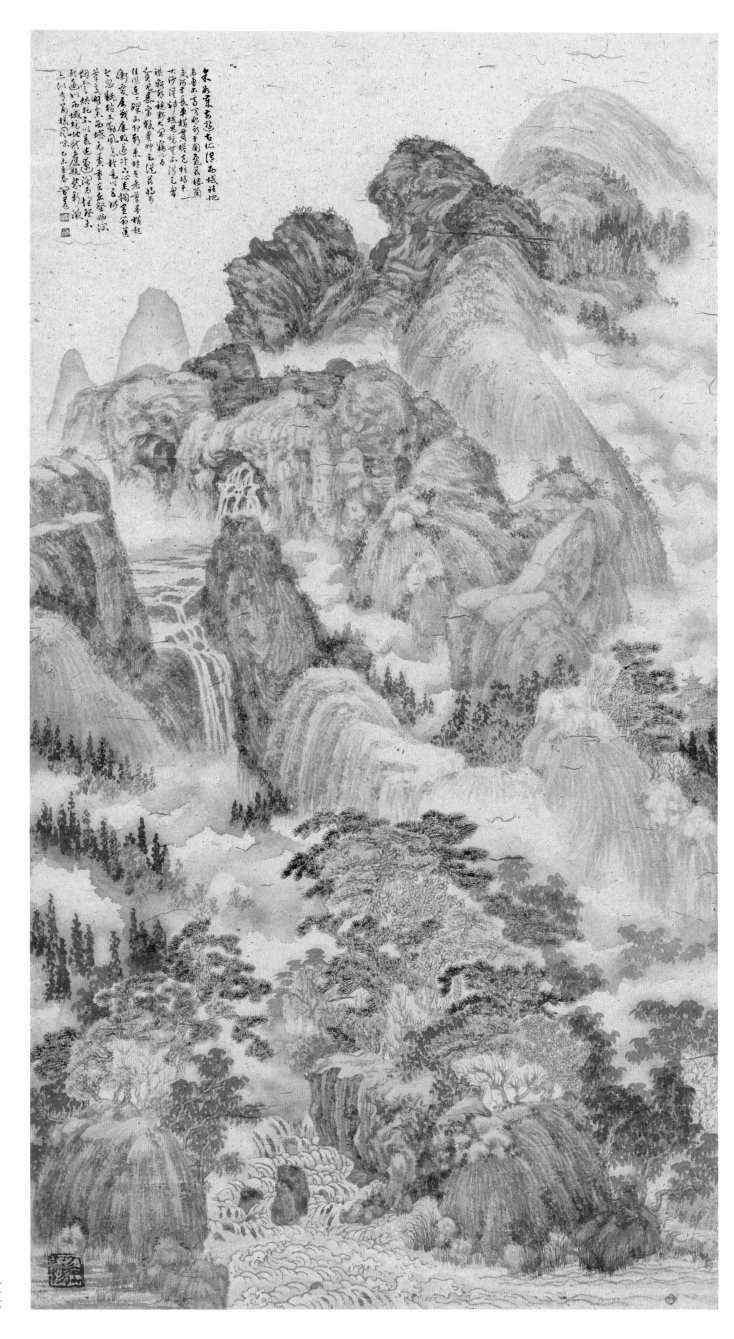

揣拟大痴笔踪

纸本水墨设色　纵一四〇厘米　横七〇厘米　二〇一五年

释文：今所见大痴道人墨迹，皆公七十以后之作也。清代恽南田及其表兄各藏一幅大痴早岁之作，俱无款识，然南田识之，近世鉴赏家谢稚柳也附同。观是二图山重水复，缜密深秀，温润敦和，不似晚笔精练纷披。余今届耄耋却欲踵大痴早岁之迹，可乎？乙未岁腊八夜题　历时二月毕功　匏公周凯

钤印：周凯（白文）　石原（朱文）　兴会神到（白文）

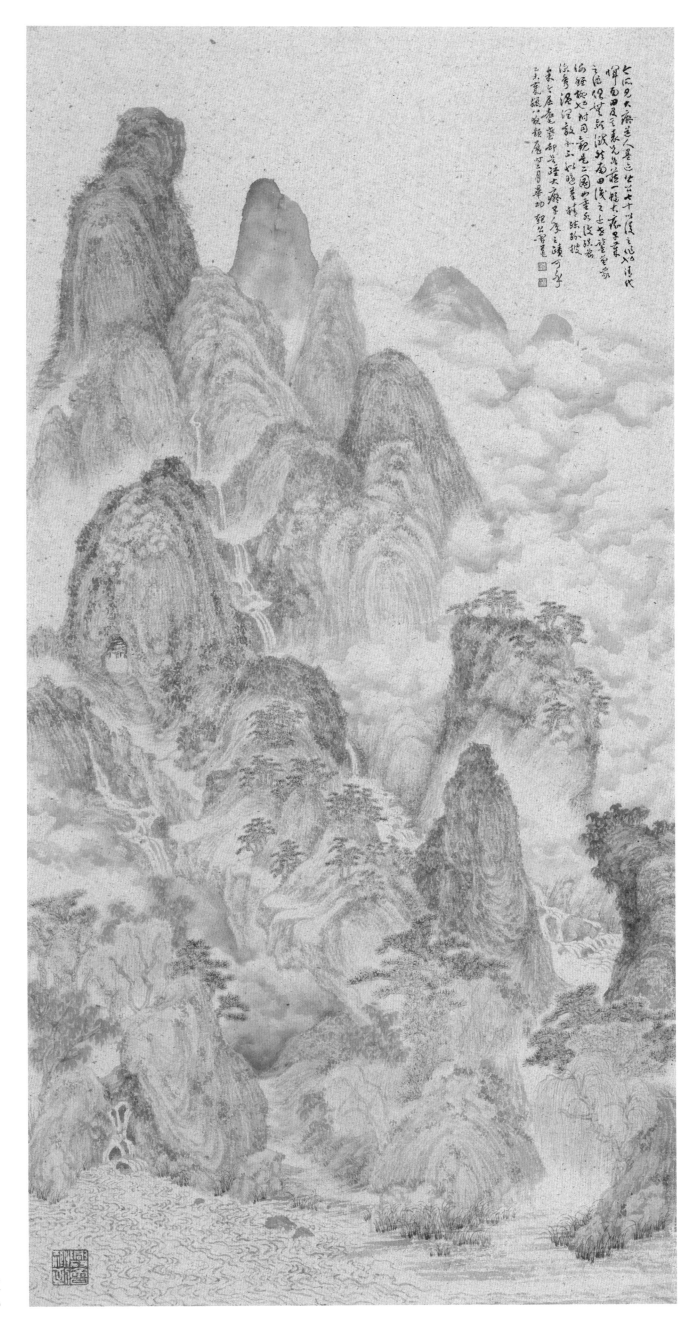

七仁兄大廉道人墨迹七十四幅後之恆入清代
惜甲而田及之春氣先甚旋一幅大存吴書
之屯仮埜斌波坊而田後之世甚董董察
坊経地叶同覩恵三圜内童弁比珠茄
陳秀泥圜敦和玉如暁華精陳紛拔
東七屈菴鷗却羗隆大廉宗唐主蹟可子
夫棠穎八敬顥慶申三月華功
絕公書題

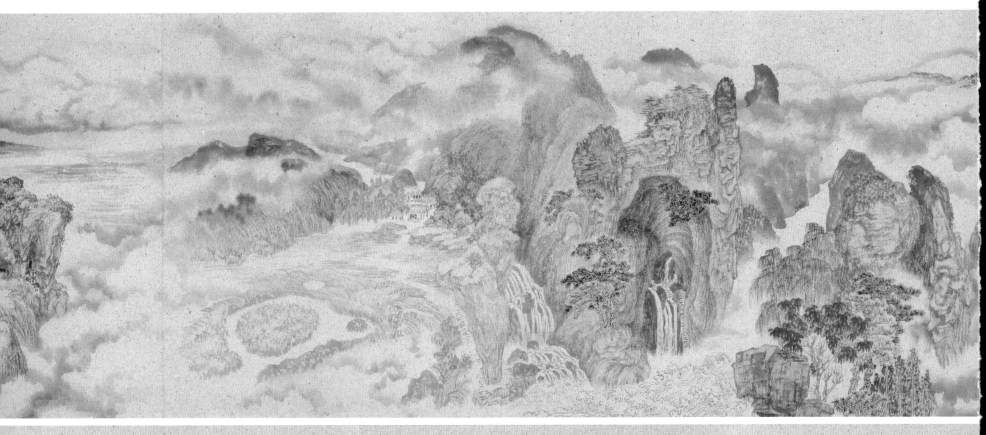

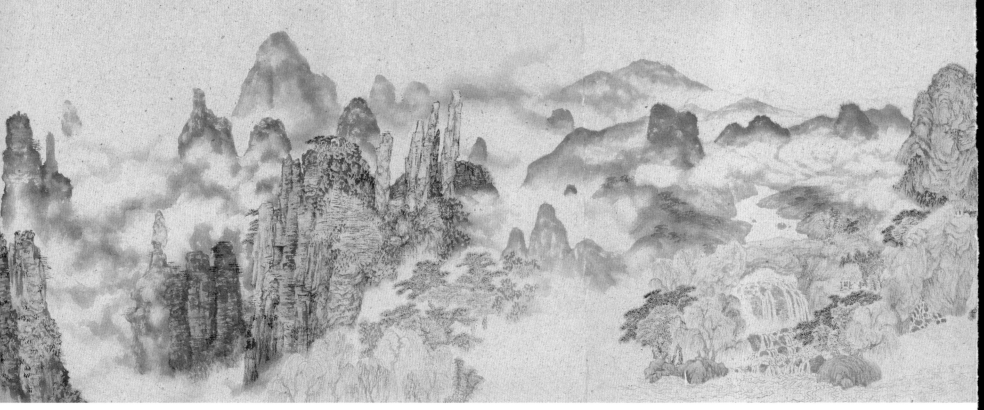

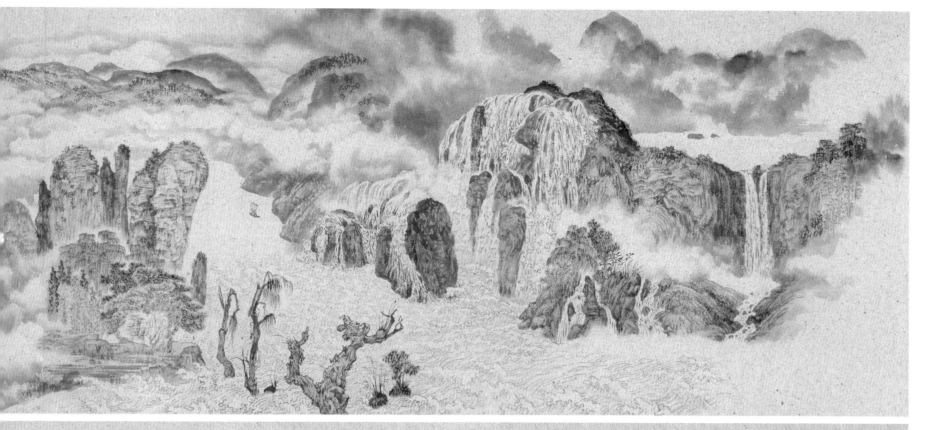

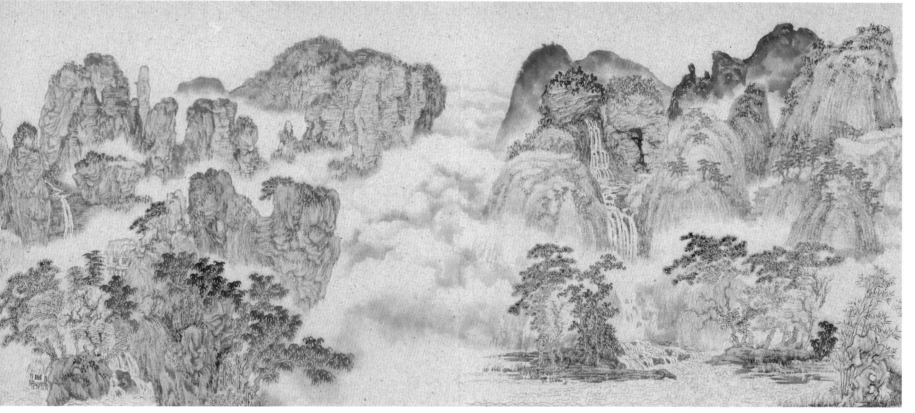

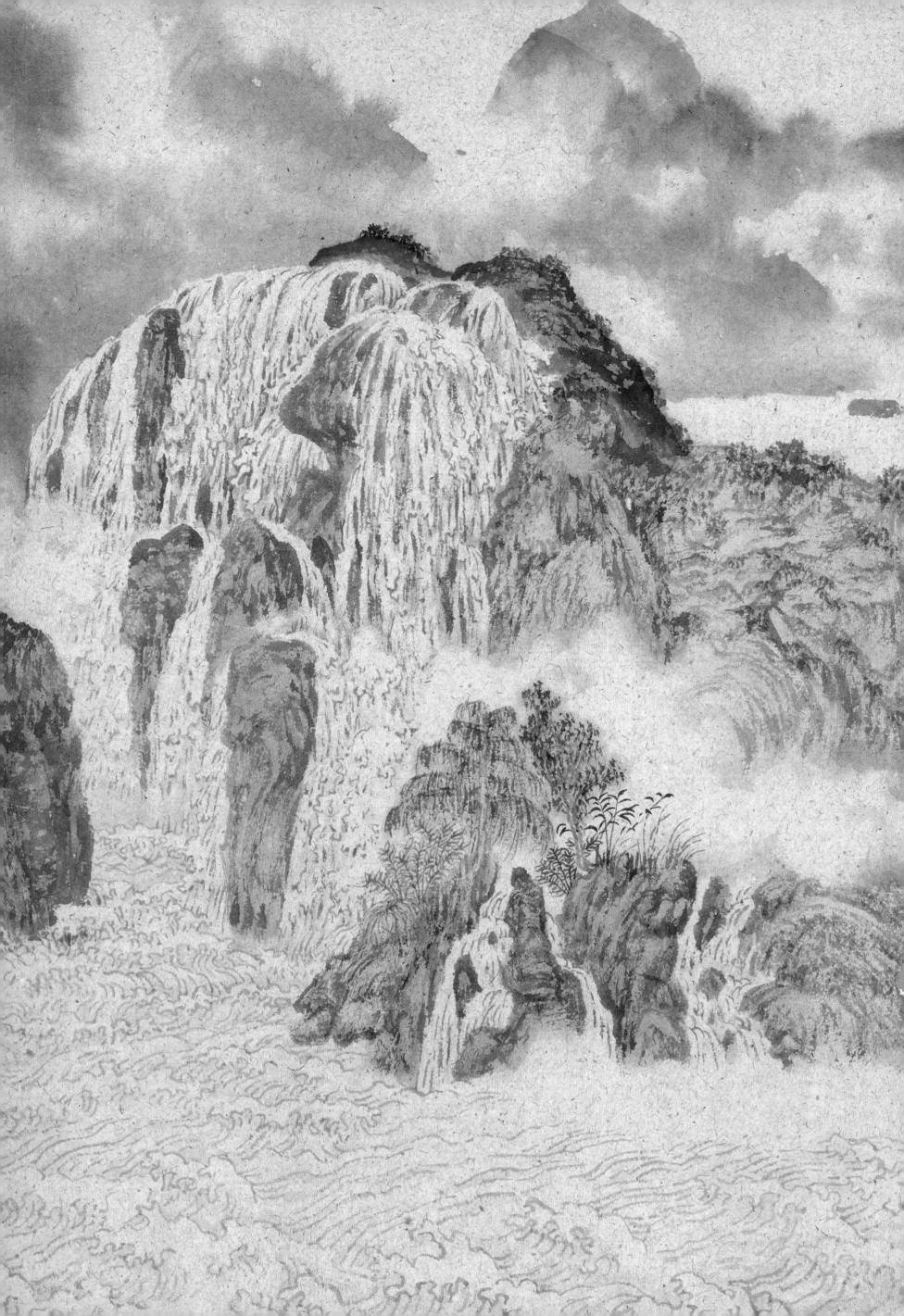

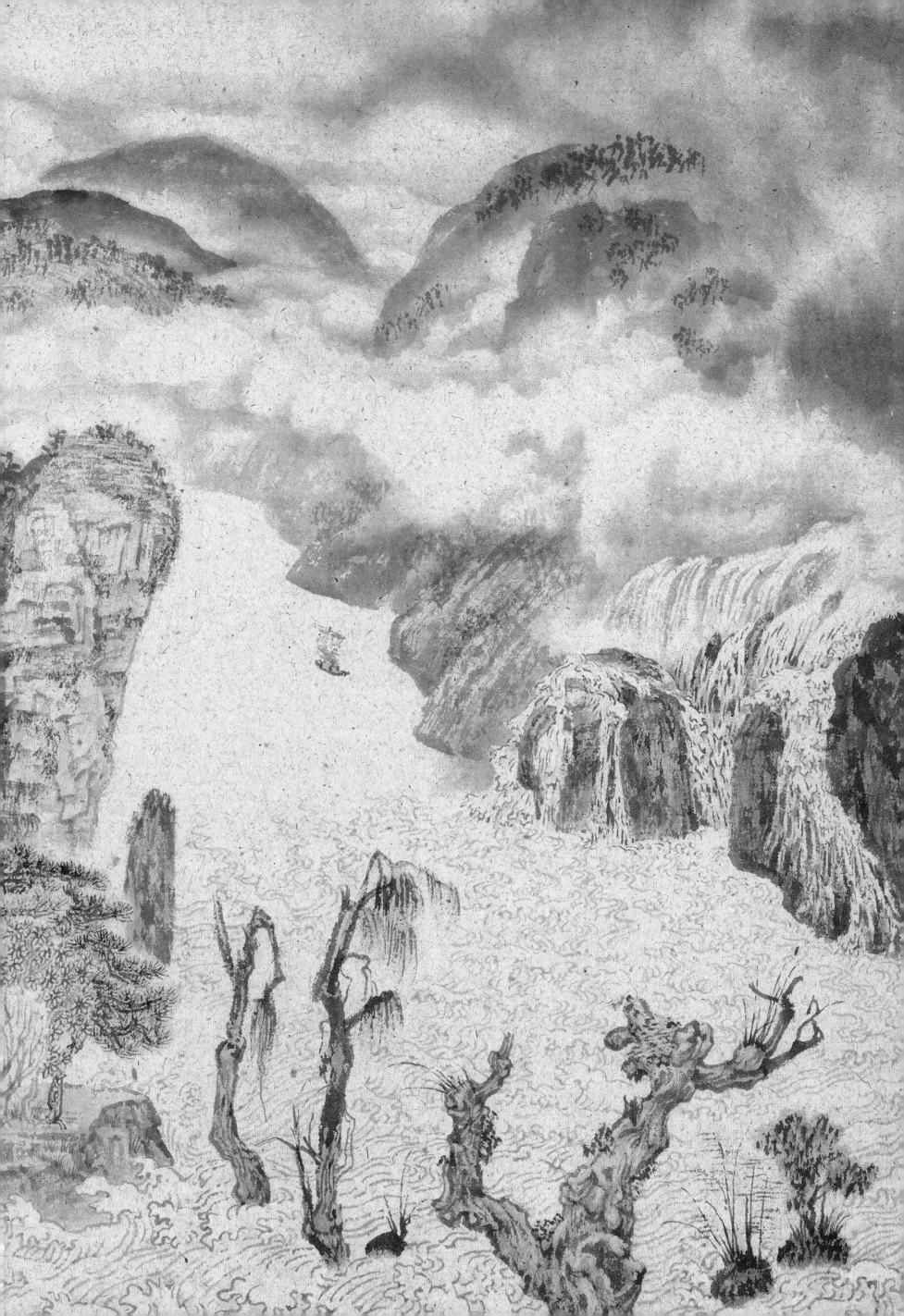

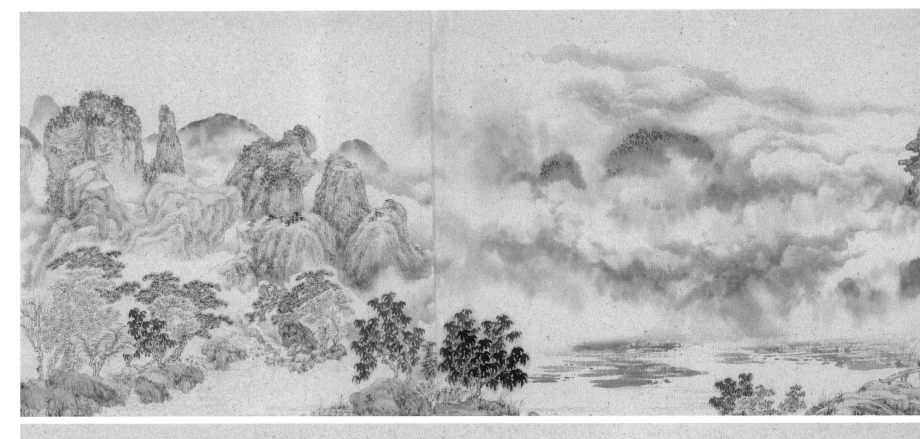

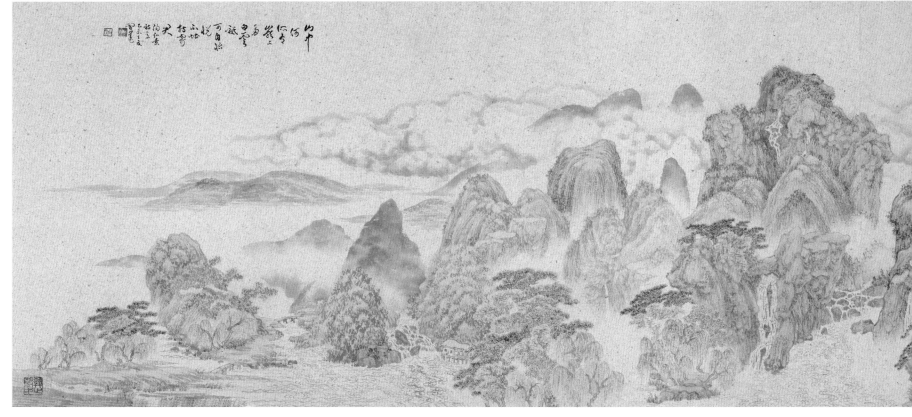

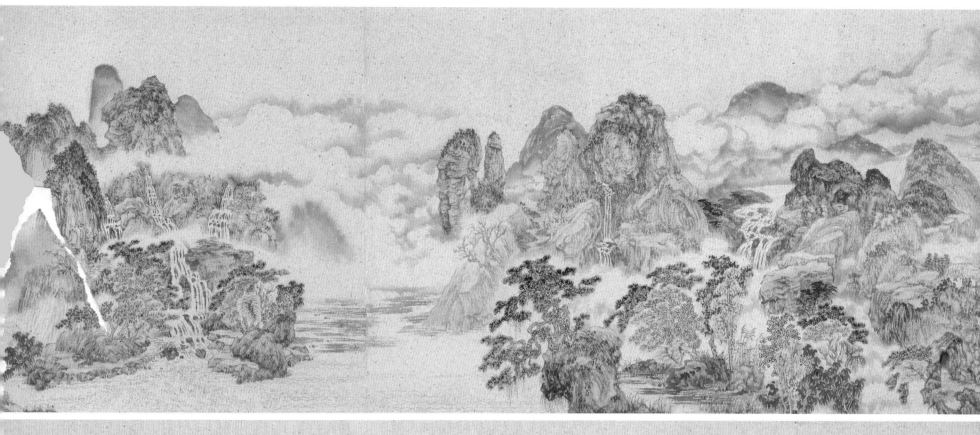

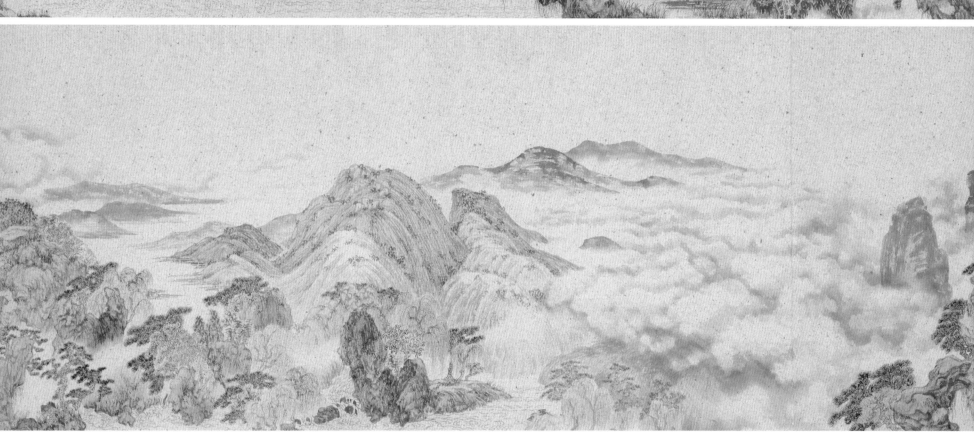

行云流水（大卷木）

纸本水墨设色　纵七〇厘米　横一三〇〇厘米　二〇一五年

释文：山中何所有，岭上多白云。只可自怡悦，不堪持寄

　　　君。陶弘景诗意　乙未之夏　周凯

钤印：周凯（白文）石原（朱文）羿之彀中（朱文）

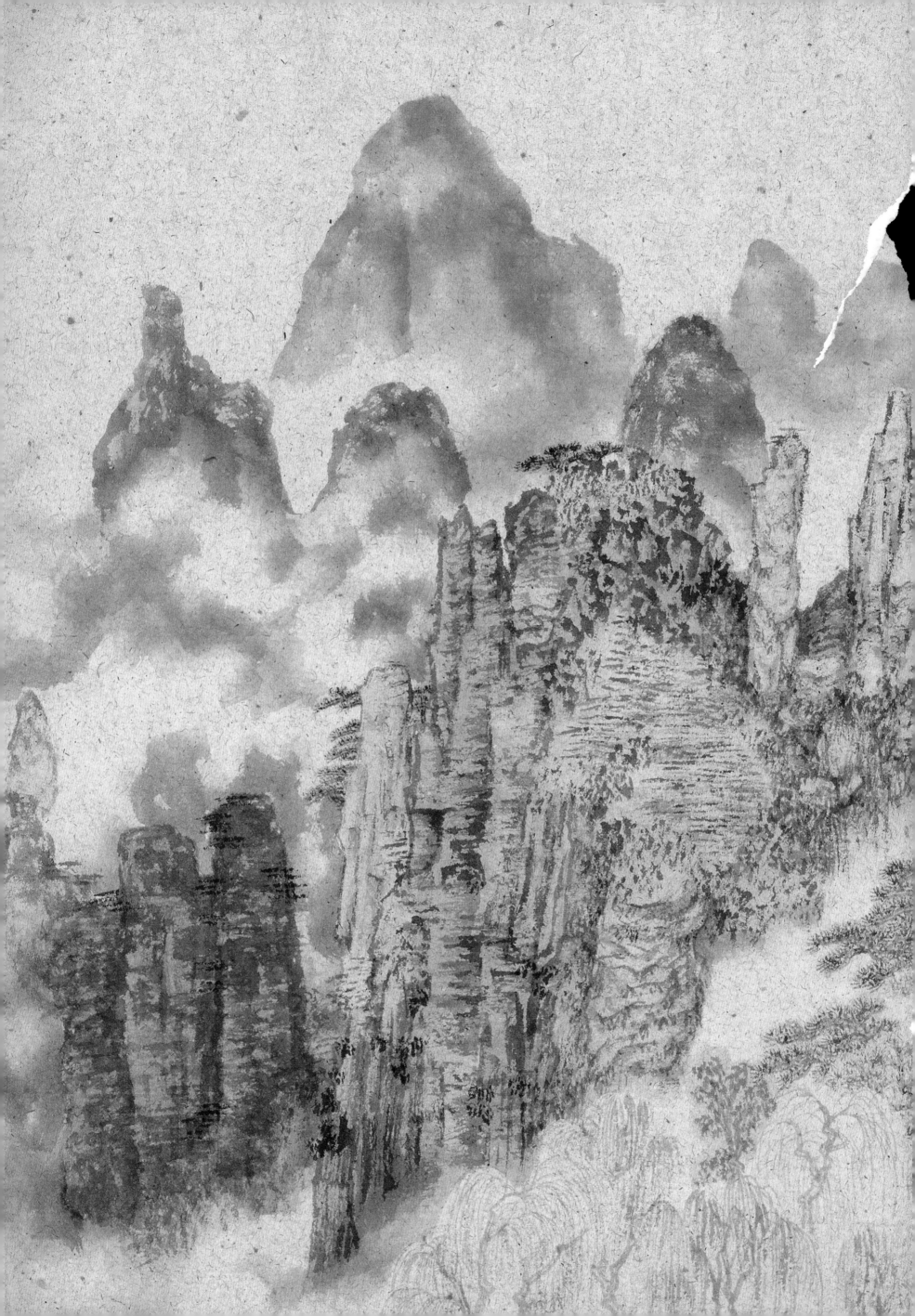

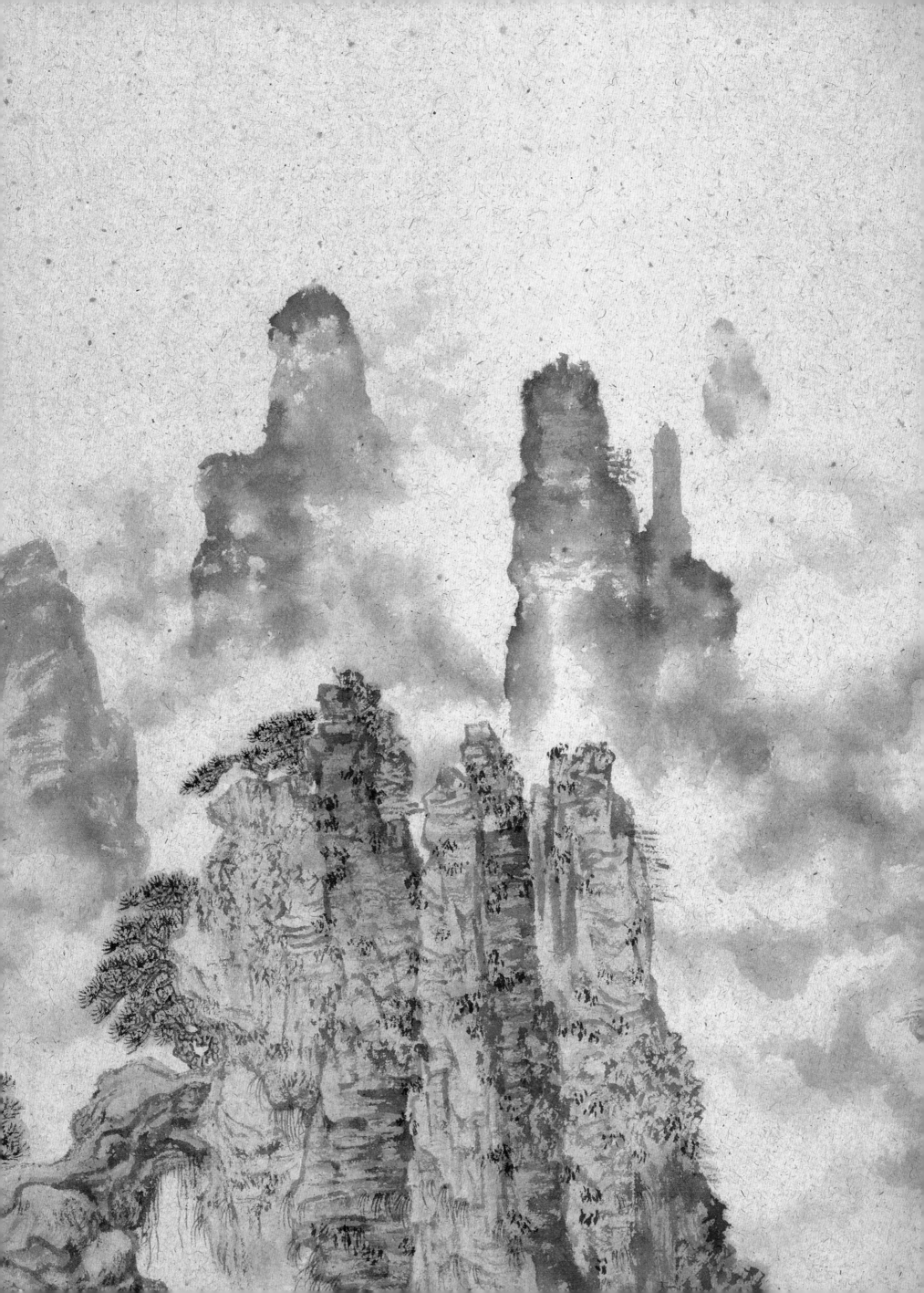

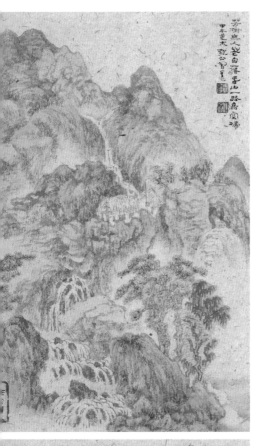

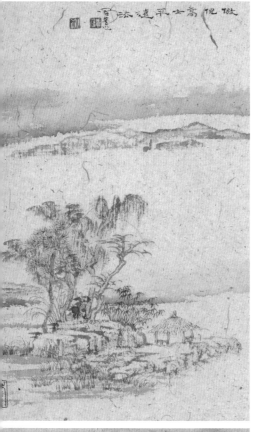

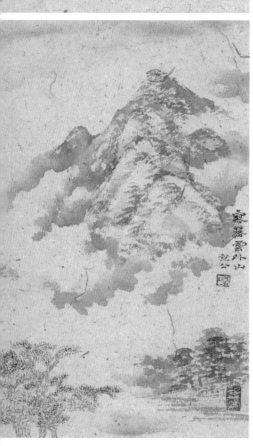

空山清响恬无俗氛册页（十二开）

纸本水墨设色　纵三七点五厘米　横二三点五厘米　二〇一四年

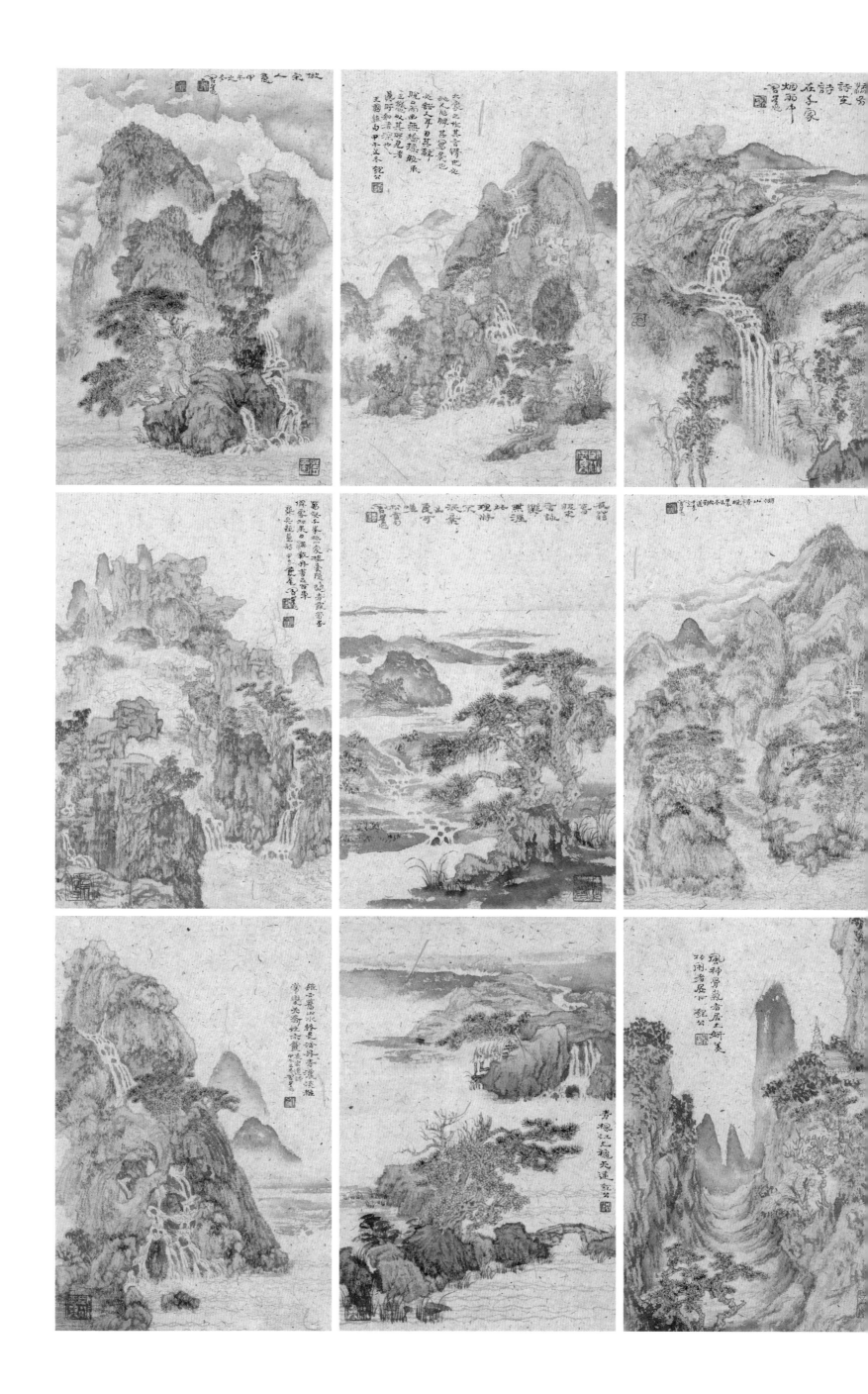

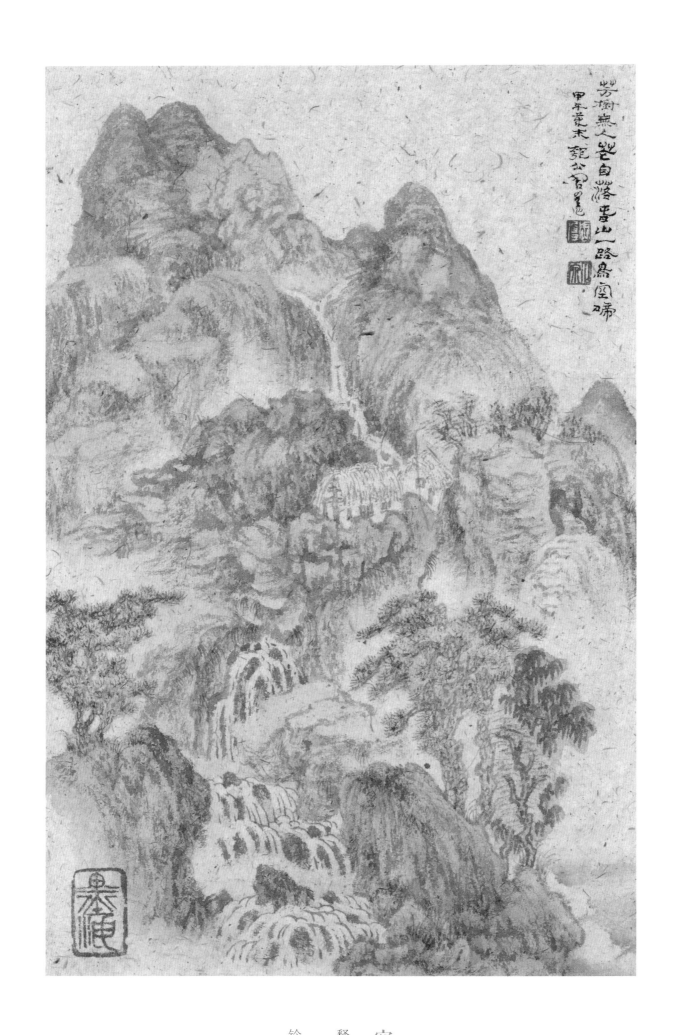

空山清响恬无俗氛册页之一

释文：芳树无人花自落，春山一路鸟空啼。甲午

岁末　匏公周凯

钤印：周凯（白文）　石原（朱文）　墨海（朱文）

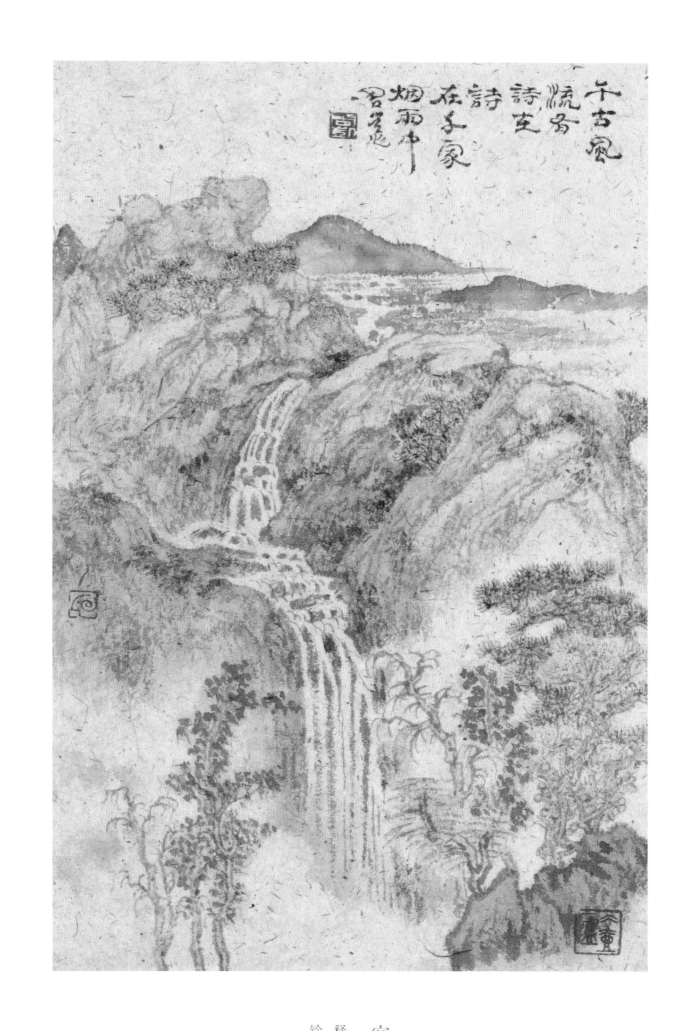

千古风
流有
诗在
诗在千家
烟雨中
周凯逸

空山清响恬无俗氛册页之二

释文：千古风流有诗在，诗在千家烟雨中。周凯

钤印：周凯（白文）　羊肖（朱文）　冰壶庐
　　　（朱文）

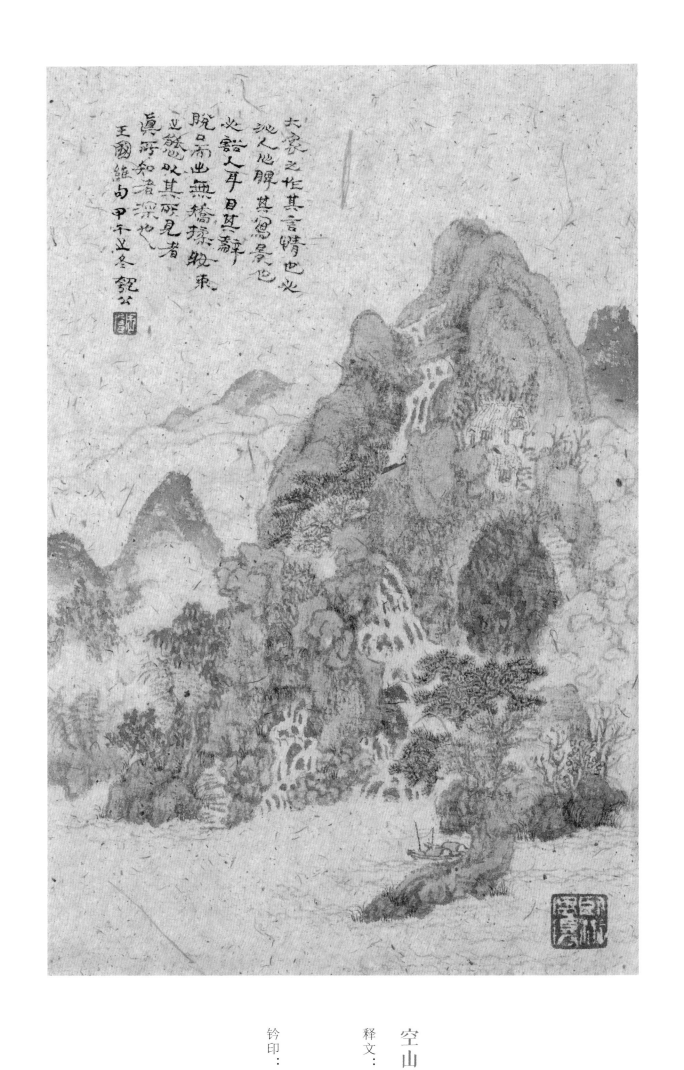

大象之作其言情也必
沁人心脾其写景也
必豁人耳目其辞
脱口而出无矫揉妆
束之态以其所见者
真所知者深也
王国维句 甲午之冬 匏公

空山清响恬无俗氛册页之三

释文：大家之作，其言情也必沁人心脾，其写景
也必豁人耳目，其辞脱口而出，无矫揉妆
束之态。以其所见者真，所知者深也。王
国维句 甲午之冬 匏公

钤印：周凯（白文）卧游偶得（白文）

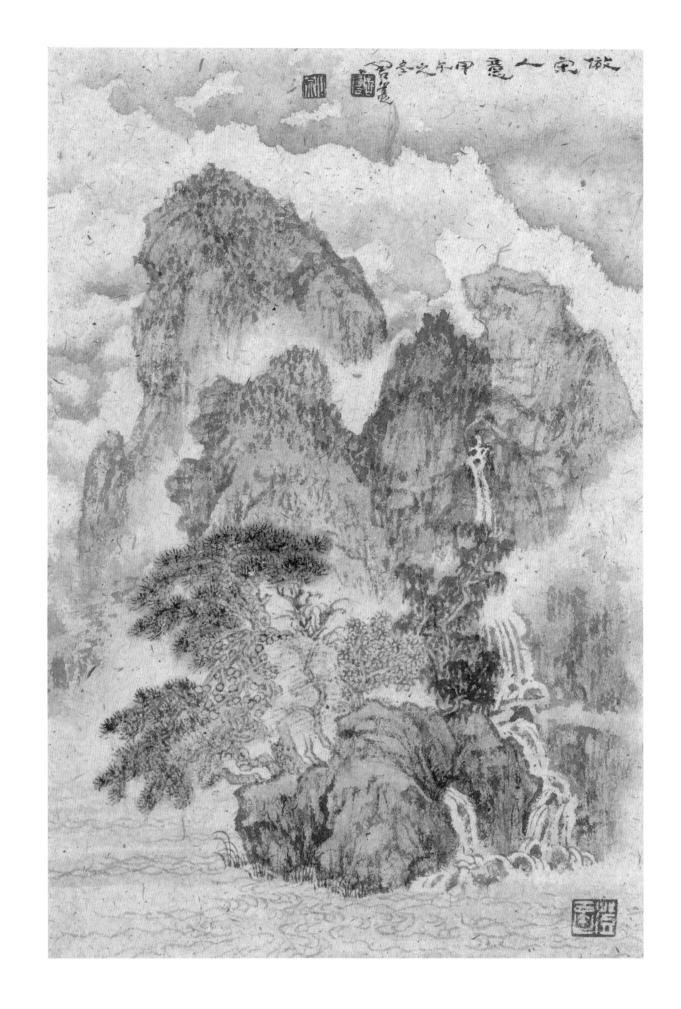

空山清响恬无俗氛册页之四

释文：仿宋人意　甲午之冬　周凯

钤印：周凯（白文）石原（朱文）澄怀（白文）

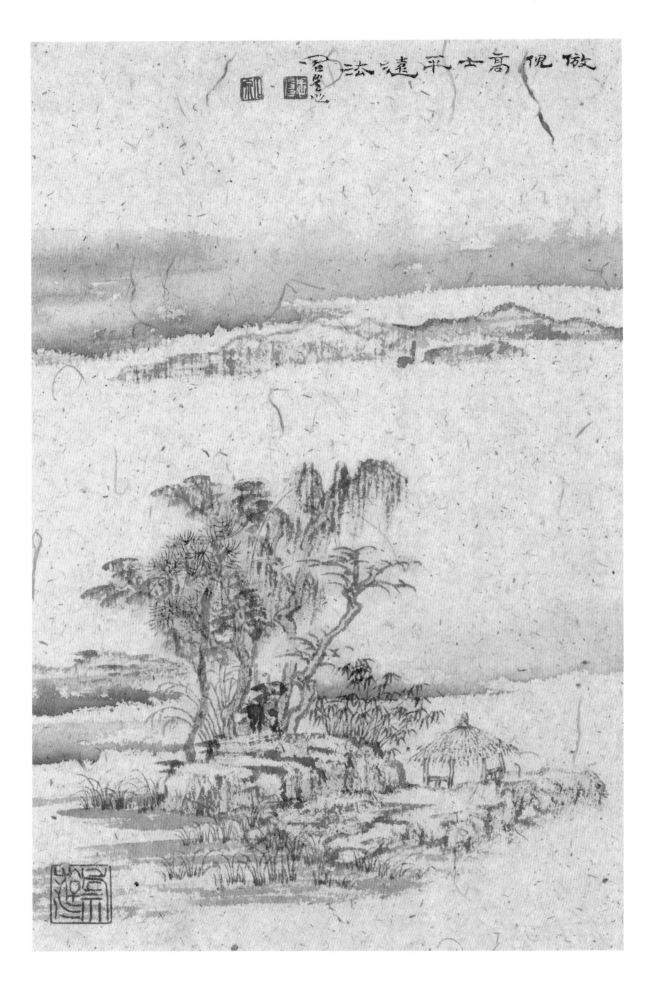

空山清响恬无俗氛册页之五

释文：仿倪高士平远法 周凯

钤印：周凯（白文）石原（朱文）神游（朱文）

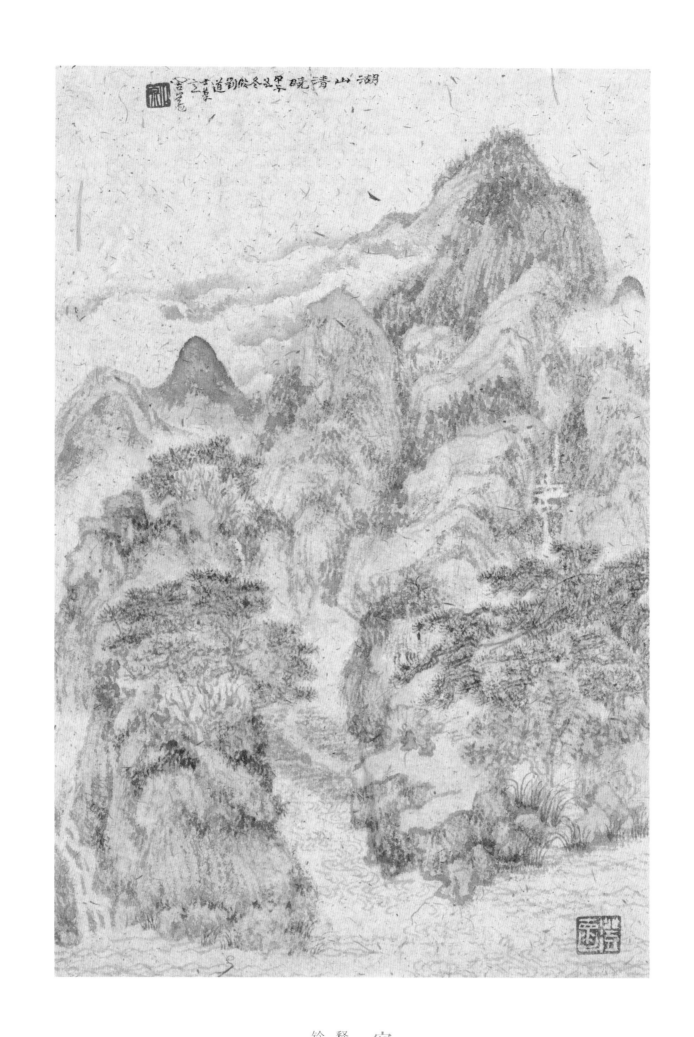

空山清响恬无俗氛册页之六

释文：湖山清晓　甲午之冬临刘道士笔意　周凯

钤印：石原（朱文）　澄怀（白文）

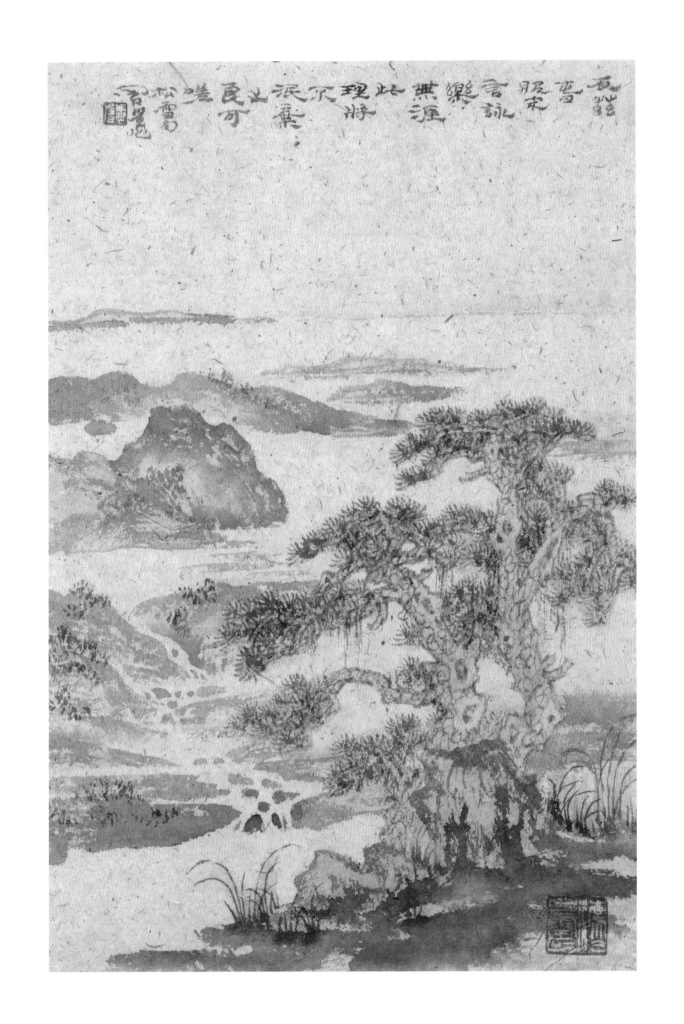

空山清响恬无俗氛册页之七

释文：及兹春服成，言咏乐无涯。此理将不泯，
弃之良可嗟。松雪句　周凯

钤印：周凯（白文）　法自画出（白文）

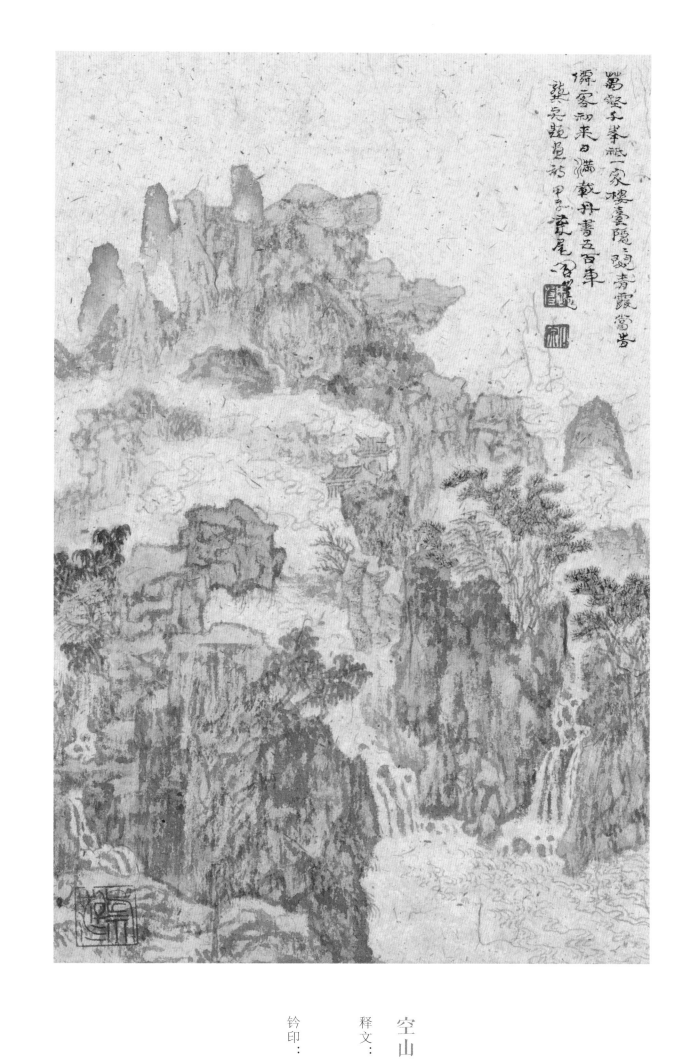

空山清响恬无俗氛册页之八

释文：万壑千峰只一家，楼台隐隐闷青霞。当时
　　仙客初来日，满载丹书五百车。龚贤题画
　　诗　甲午岁尾　周凯
钤印：周凯（白文）石原（朱文）神游（朱文）

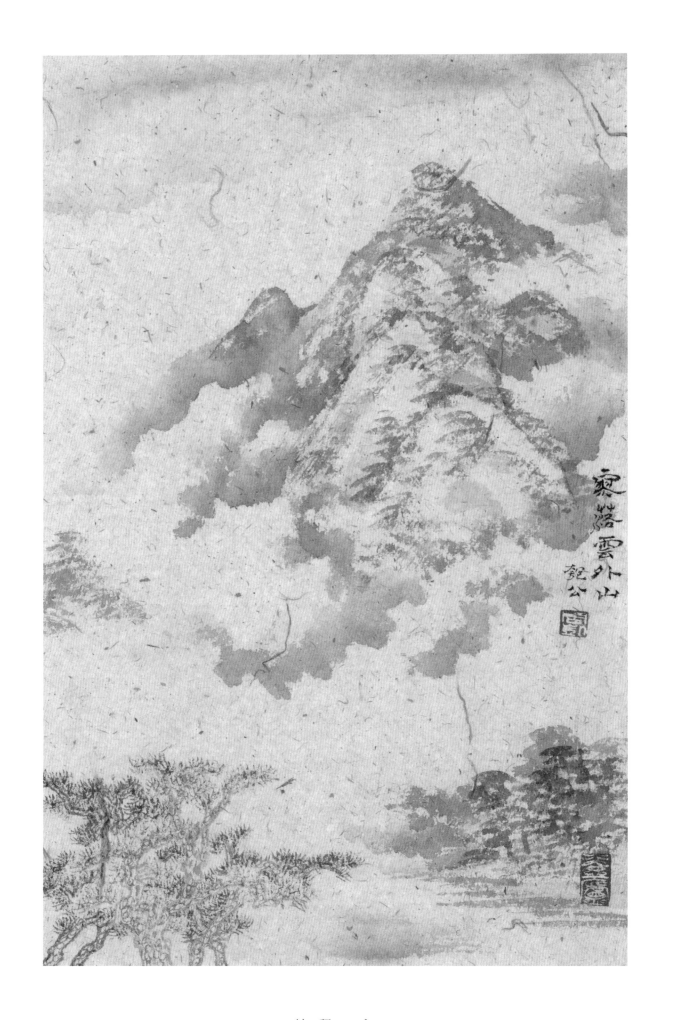

空山清响恬无俗氛册页之九

释文：寥落云外山　匏公

钤印：周凯（白文）冰壶庐（白文）

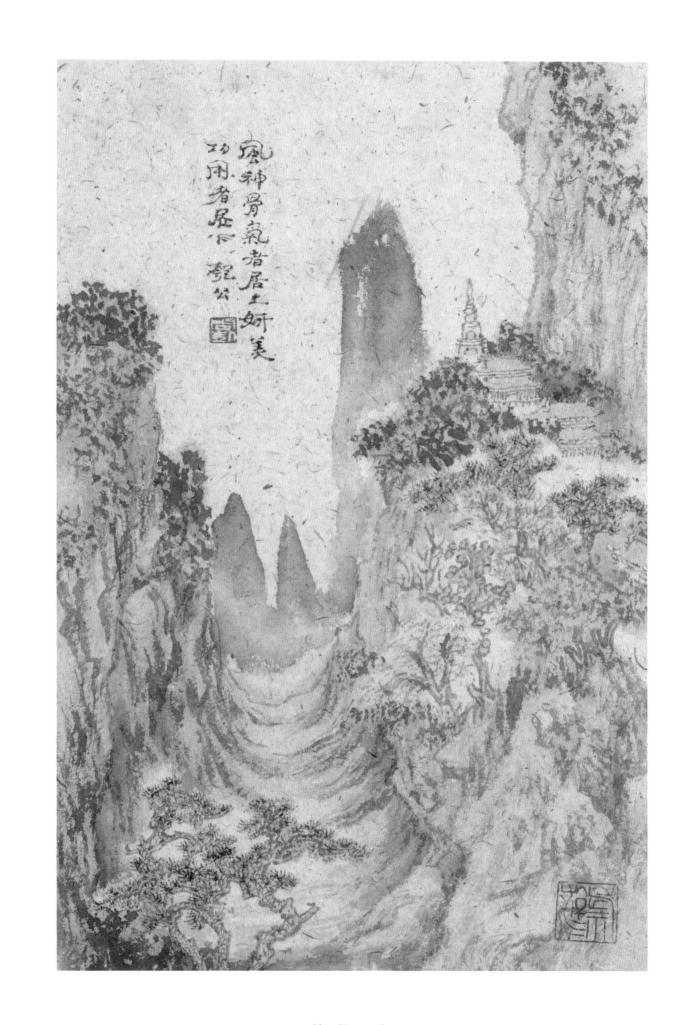

风神骨气者居上妍美
功用者居下 豹公

空山清响恬无俗氛册页之十

释文：风神骨气者居上，妍美功用者居下。豹公

钤印：周凯（白文） 神游（朱文）

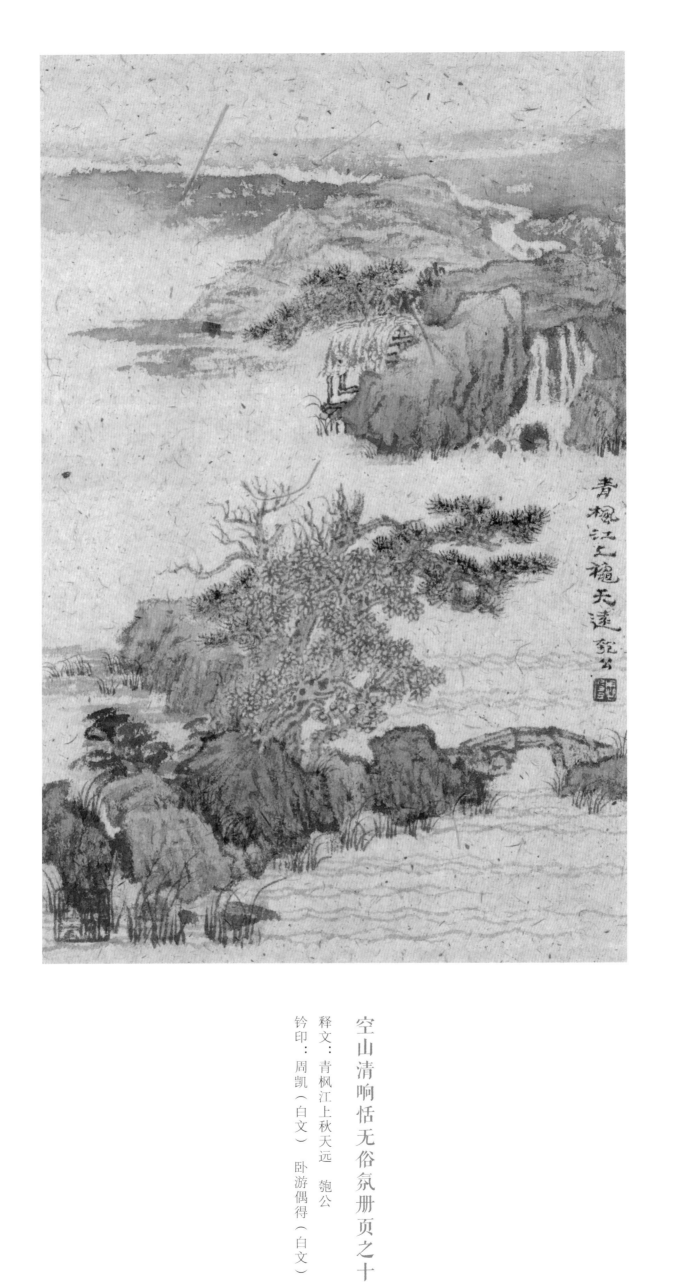

青枫江上檀天远 匏公

空山清响恬无俗氛册页之十一

释文：：青枫江上秋天远 匏公

钤印：：周凯（白文） 卧游偶得（白文）

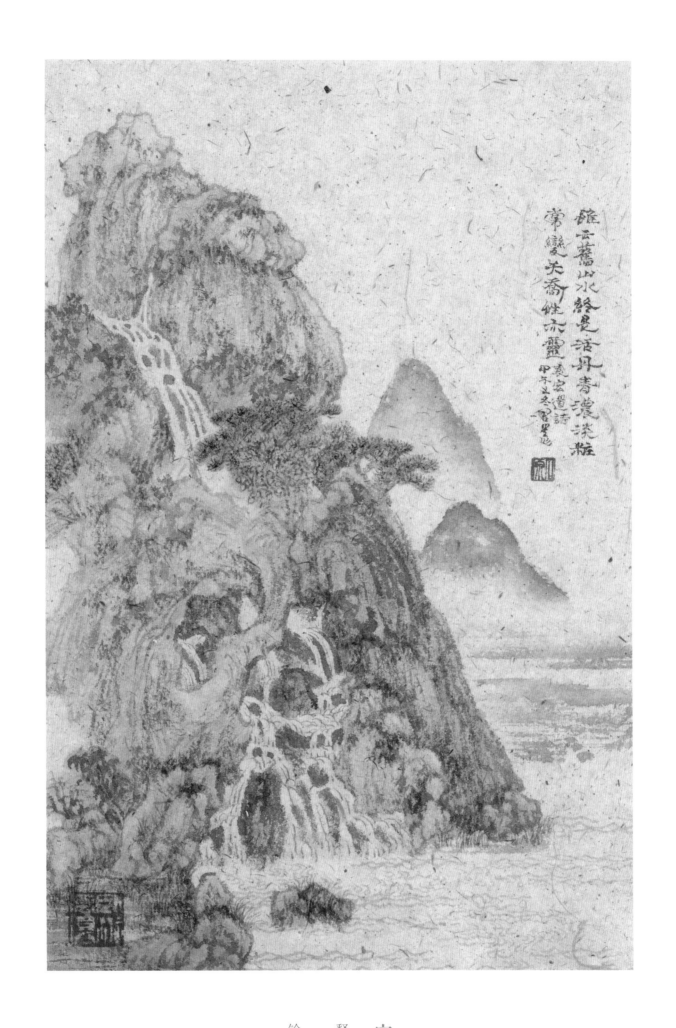

维云旧山水，终是活丹青浓淡妆
常变夭乔性亦灵 袁宏道诗 甲午之冬 周凯墨戏

空山清响恬无俗氛册页之十二

释文：虽云旧山水，终是活丹青。浓淡妆常变，
夭乔性亦灵。袁宏道诗 甲午之冬 周凯

钤印：石原（朱文） 卧游偶得（白文）

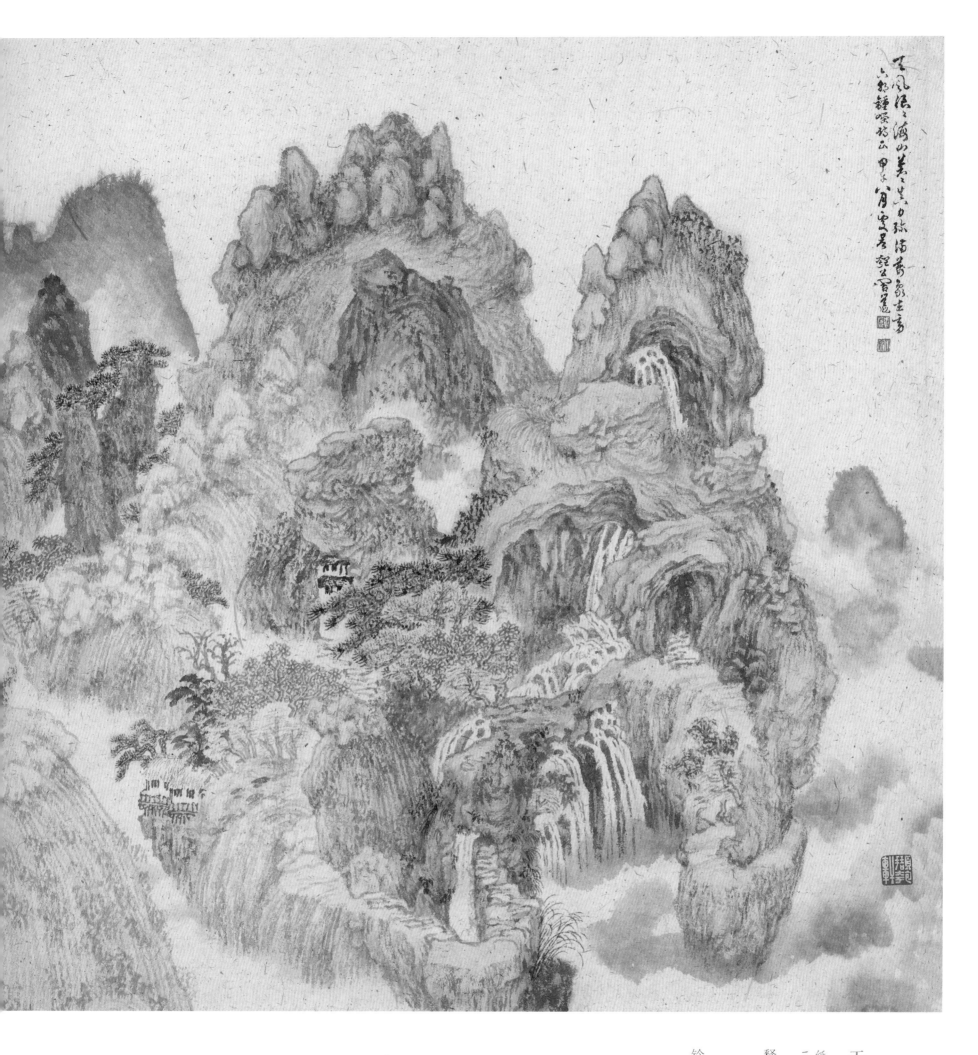

天风浪浪

纸本水墨设色　纵六八厘米　横一三八厘米
二〇一四年

释文：天风浪浪，海山苍苍。真力弥满，
万象在旁。六朝钟嵘诗品　甲午八
月处暑　匏公周凯

钤印：周凯（白文）　匏公周凯
　　　撷匏轩（白文）　石原（朱文）
　　　曲尽其意（朱文）

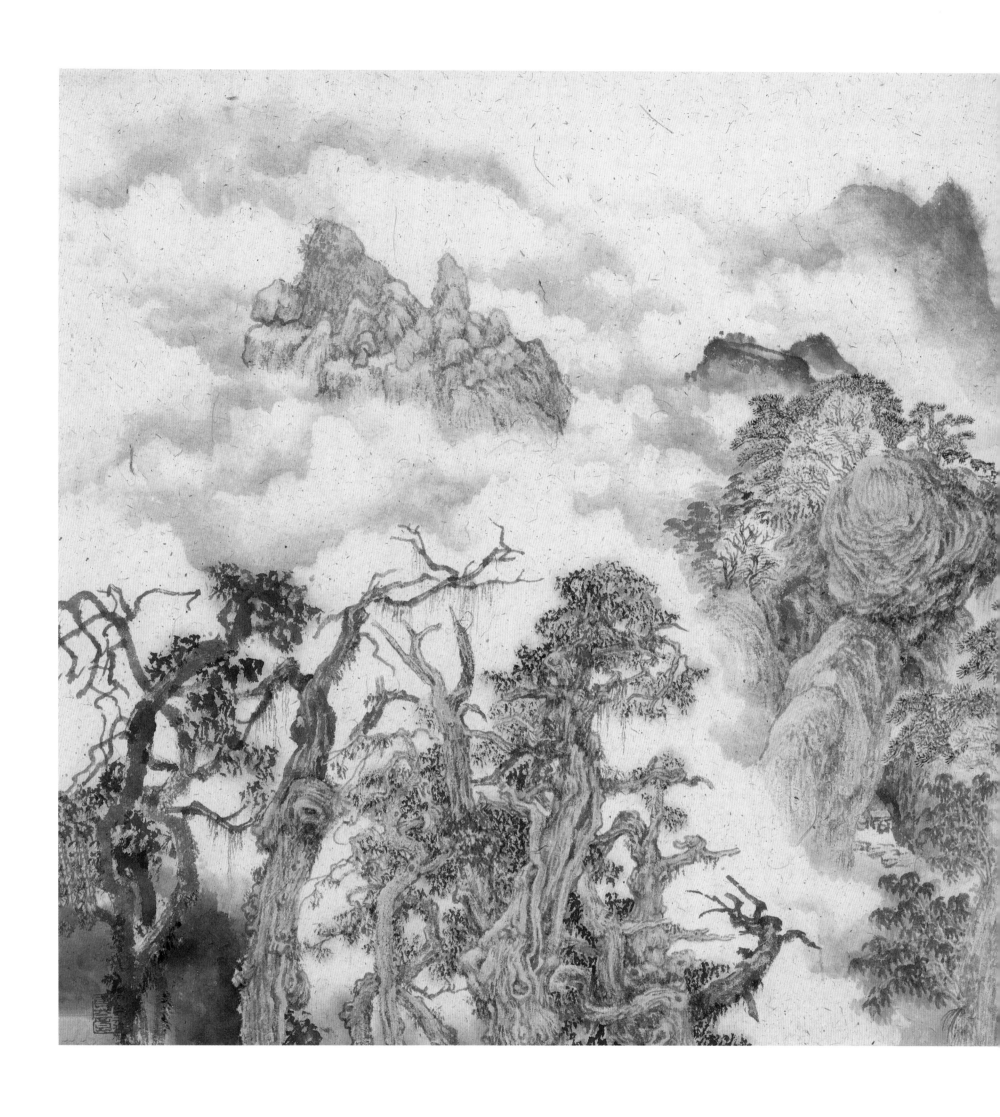

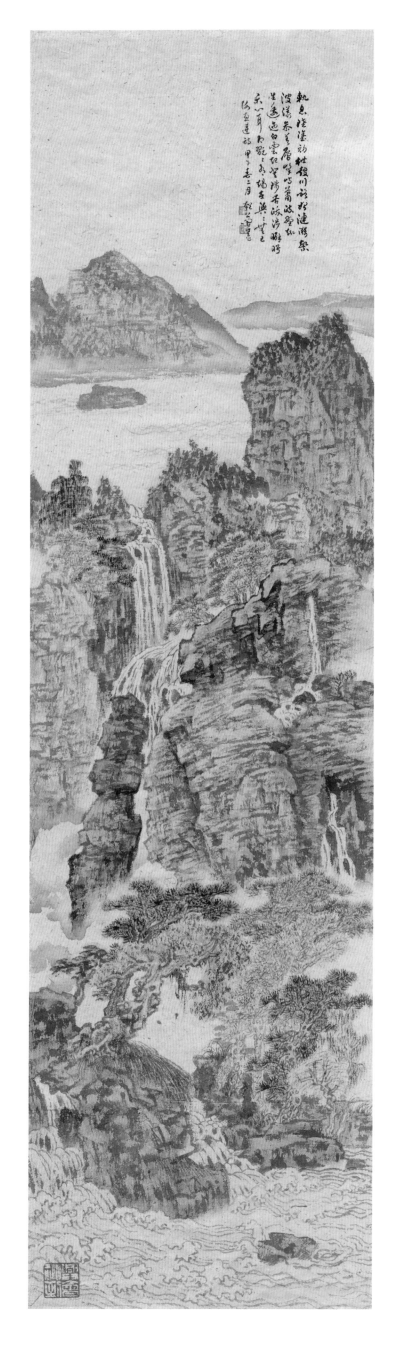

谢惠连诗意

纸本水墨设色 纵一四三点五厘米 横三八厘米 二〇一四年

释文：轨息陆涂初，枻鼓川路始。涟漪繁波漾，参差层峰峙。
萧疏野趣生，逶迤白云起。登陟苦跋涉，瞵盼乐心耳。
即玩玩有竭，在兴兴无已。谢惠连诗意 甲子春
二月 匏公周凯

钤印：周凯（白文） 石原（朱文） 兴会神到（白文）

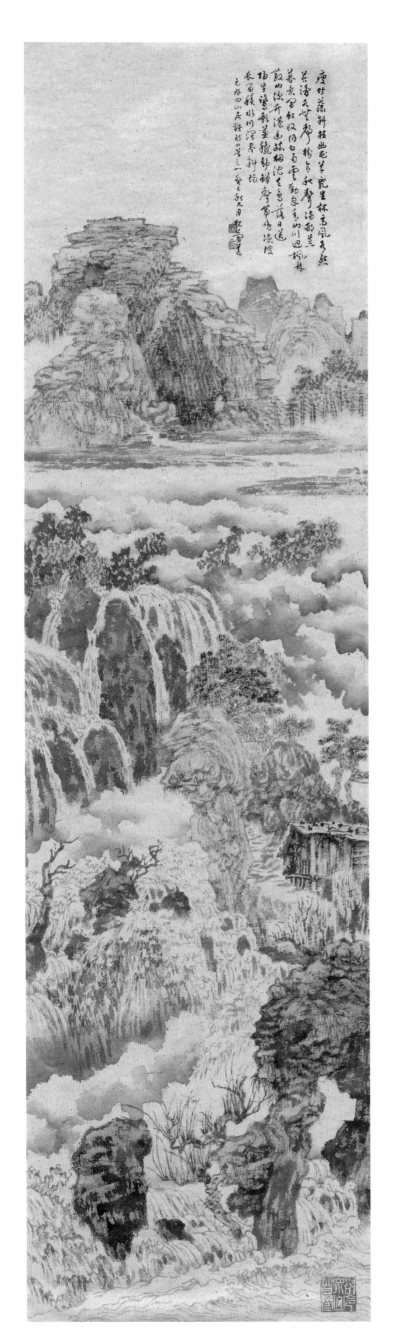

元好问诗意

纸本水墨设色 纵一四三点五厘米 横三八厘米 二〇一四年

释文：瘦竹藤斜挂，幽花草乱生。林高风有态，苔滑水无声。
树合秋声满，邨荒暮景闲。虹收仍白雨，云动忽青山。
川迴枫林散，山深竹港幽。疏烟沉去鸟，落日送归牛。
鹭影兼秋静，蝉声带晚凉。陂长留积水，川阔尽斜阳。
元好问山居杂诗四首之一 癸巳秋九月 匏公周凯

钤印：石原（朱文） 周凯（白文） 欲令众山皆响（白文）

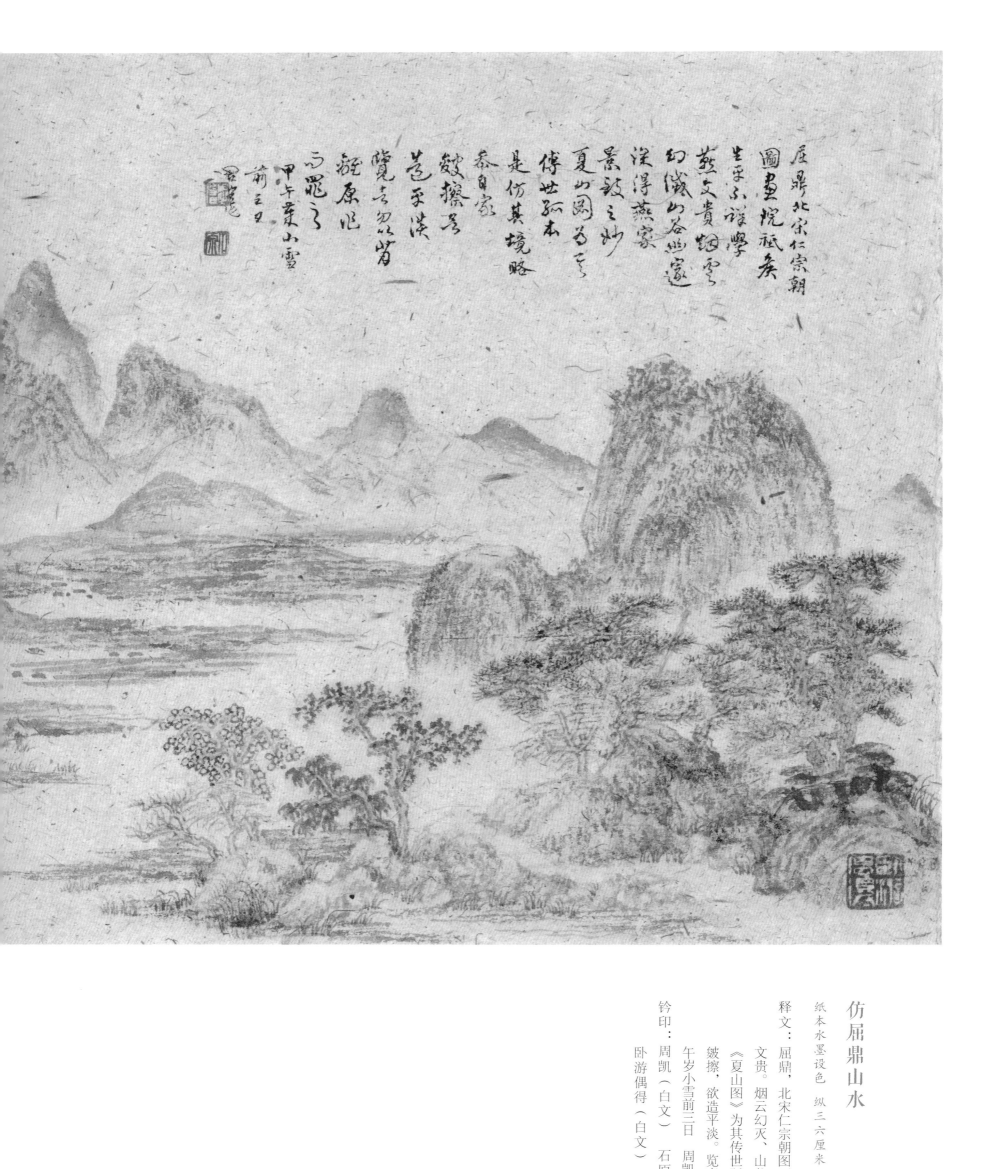

屈鼎北宋仁宗朝
圖畫院祗候
生平不詳學燕
文貴翎雲
幻滅山谷幽邃
深浮燕家
景致之妙
夏山圖為之
傳世孤本
是仿其境略
參自家
皴擦者
范宽淡
覽者勿以背
皴原此一
而罷了
甲午菜山雪
前三日
墨癡

仿屈鼎山水

纸本水墨设色 纵三六厘米 横七六厘米 二〇一四年

释文：屈鼎，北宋仁宗朝图画院祗候，生平不详，学燕
文贵。烟云幻灭、山谷幽邃深得燕家景致之妙。
《夏山图》为其传世孤本，是仿其境，略参自家
皴擦，欲造平淡。览者勿以背离原作而罪之。甲
午岁小雪前三日 周凯

钤印：周凯（白文） 石原（朱文）
卧游偶得（白文） 迁想（朱文）

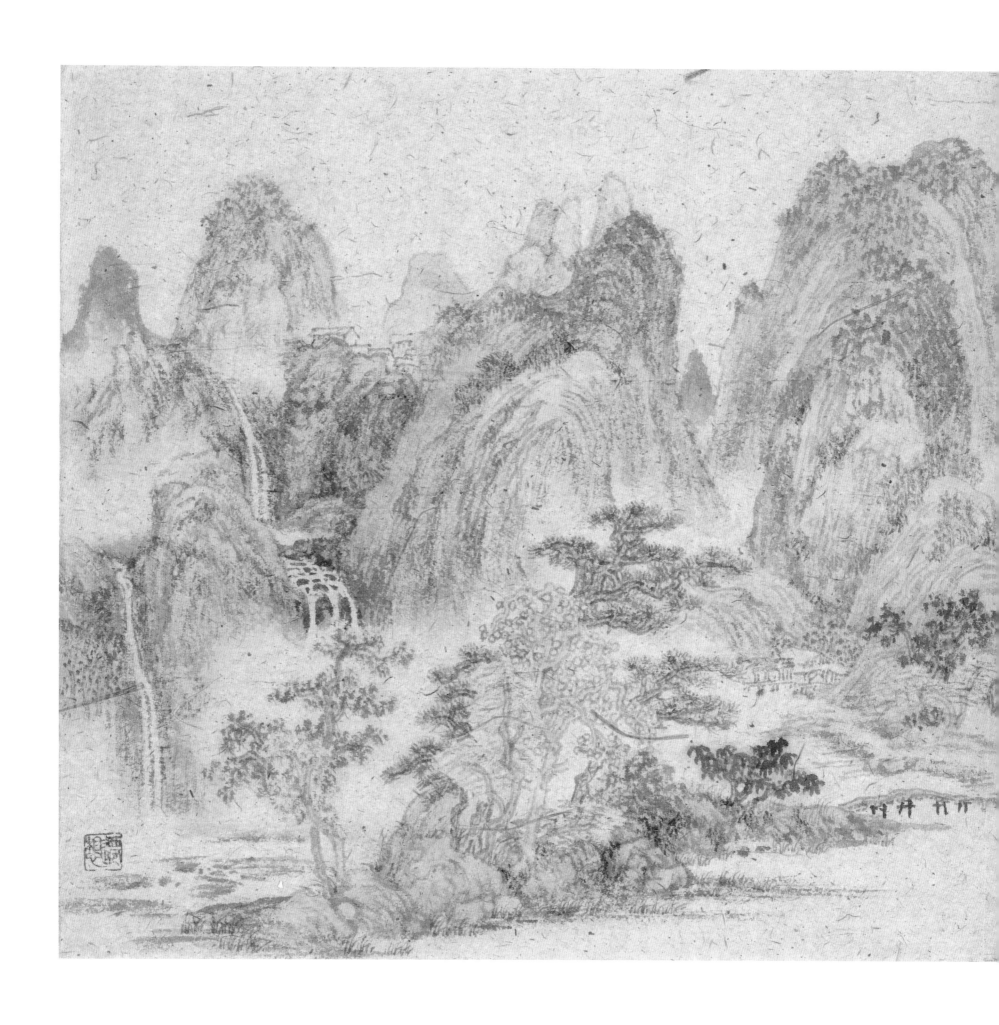

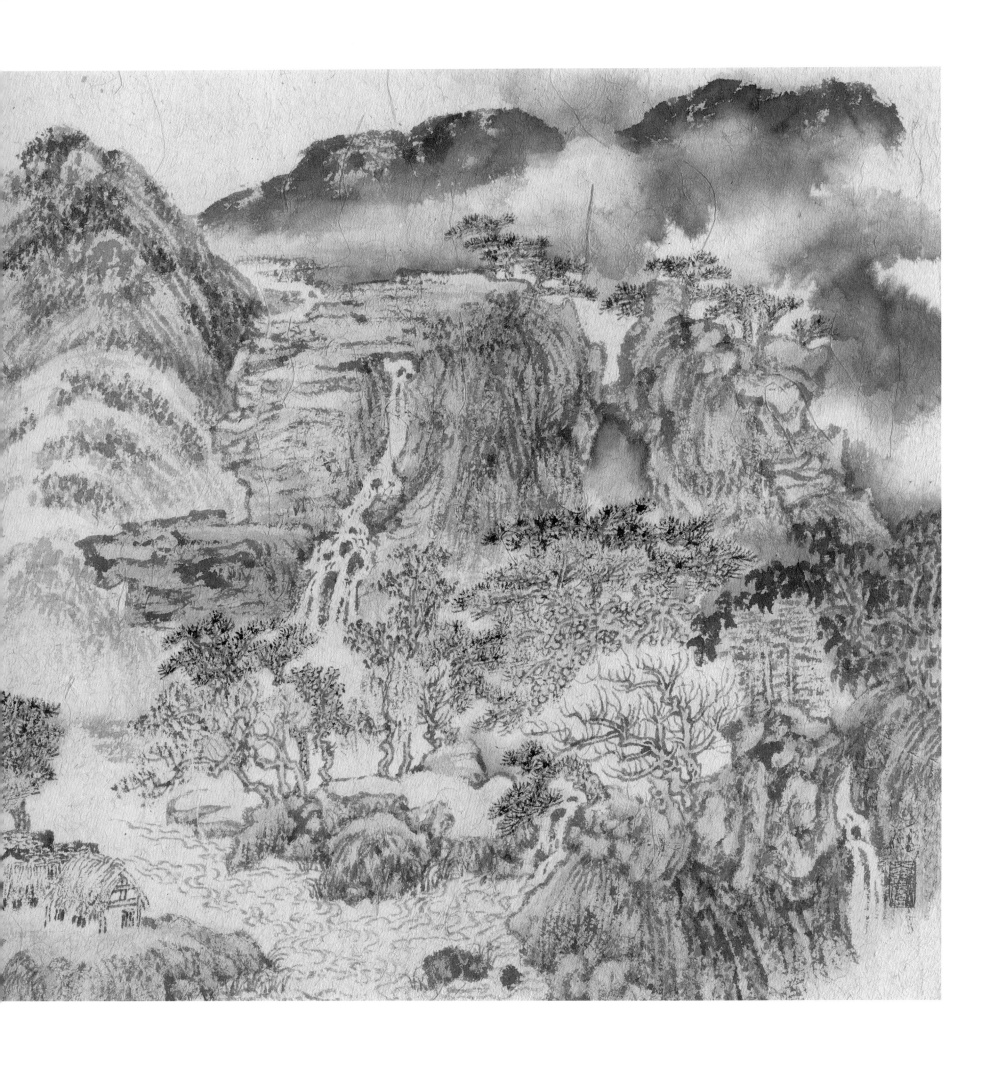

杜甫诗意图

纸本水墨设色 纵四四厘米 横八九厘米
二〇一三年

释文：细草微风岸，危樯独夜舟。星垂平
野阔，月涌大江流。名岂文章著，
官应老病休。飘飘何所似，天地一
沙鸥。杜甫诗意，癸巳春 周凯

钤印：周凯（白文）冰壶庐（白文）

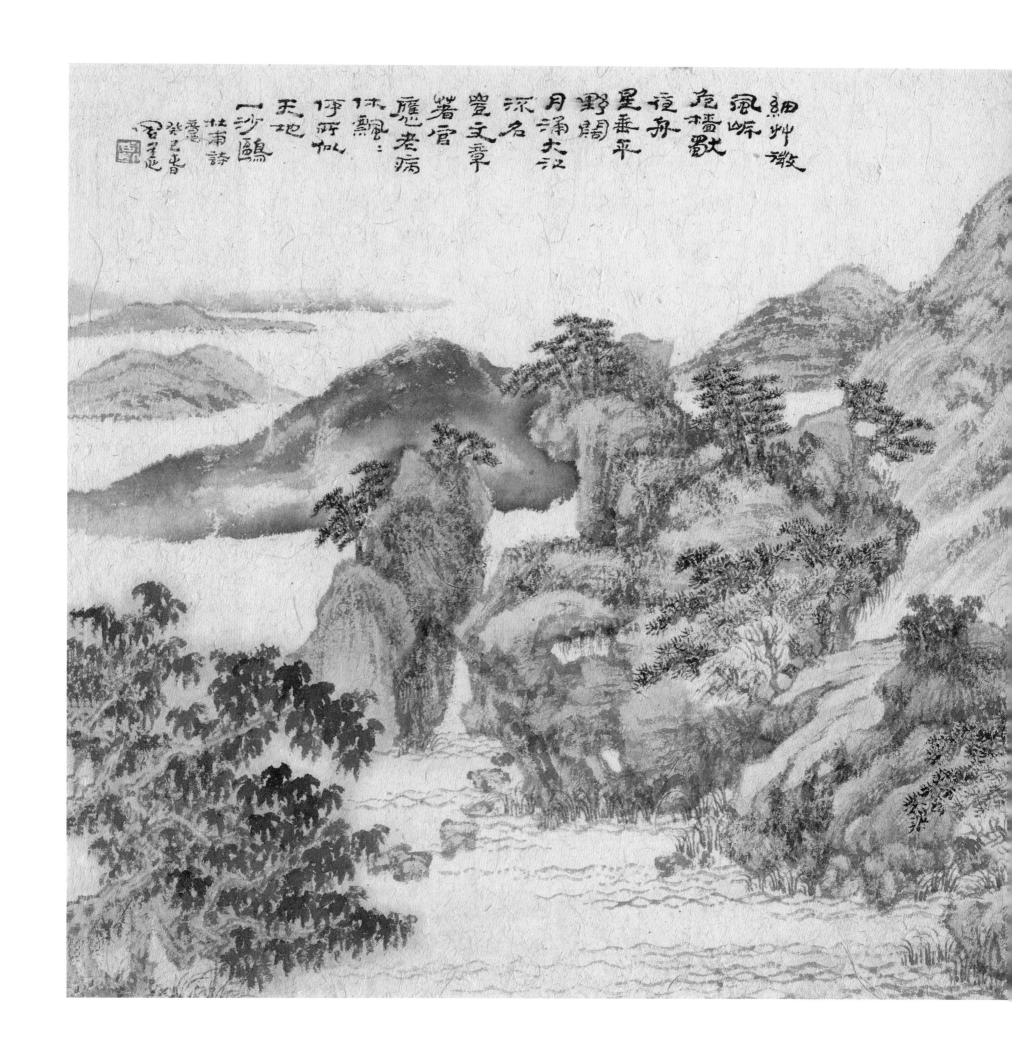

細草微風
岸危檣獨
夜舟星垂平
野闊月涌大江
流名豈文章
著官應老病
休飄飄何所
似天地一沙鷗
杜甫詩
癸巳夏日
留墨也

雨过石生五色

纸本水墨设色　纵一四〇厘米　横七〇厘米　二〇一三年

释文：雨过石生五色，云过山徐数层。时有炊（烦）烟出树，中多处士高僧。明人陈继儒诗意　癸巳　周凯

钤印：周凯（白文）　石原（朱文）　曲尽其意（朱文）　撷匏轩（白文）

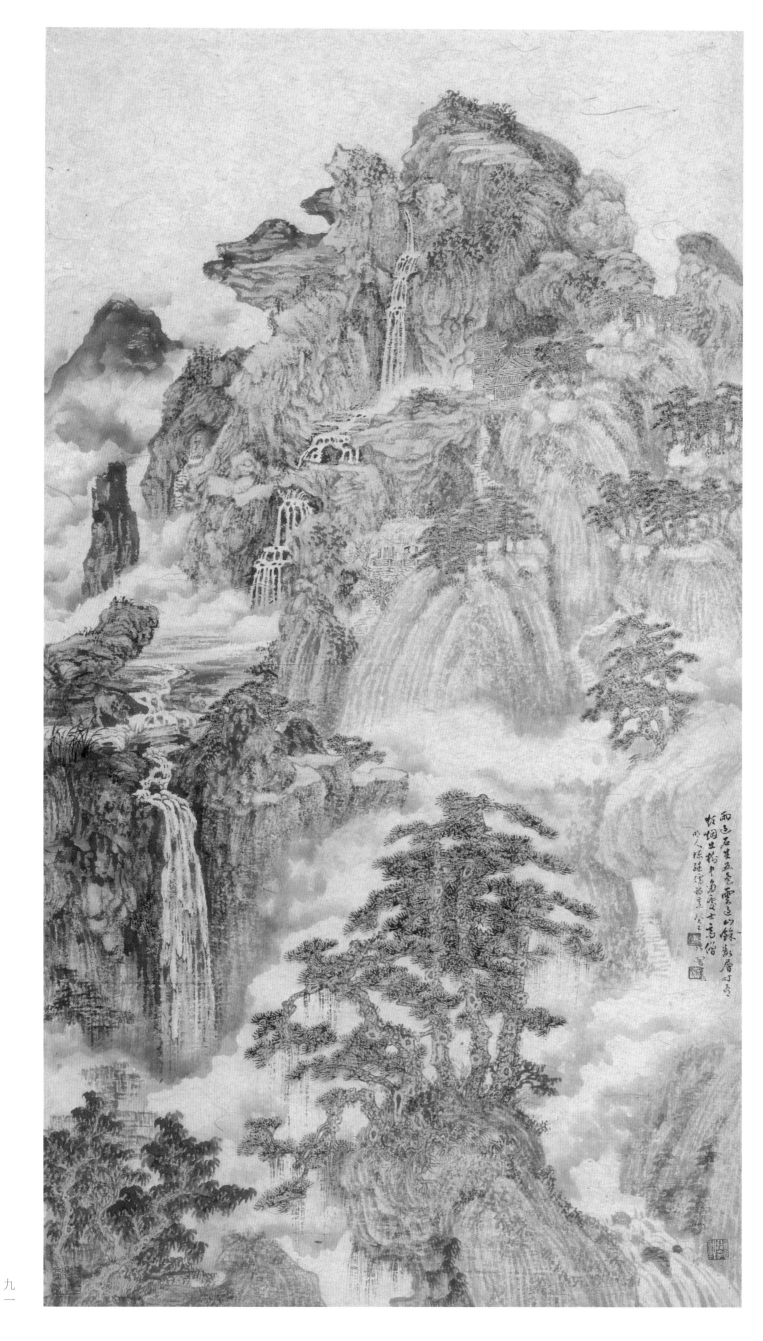

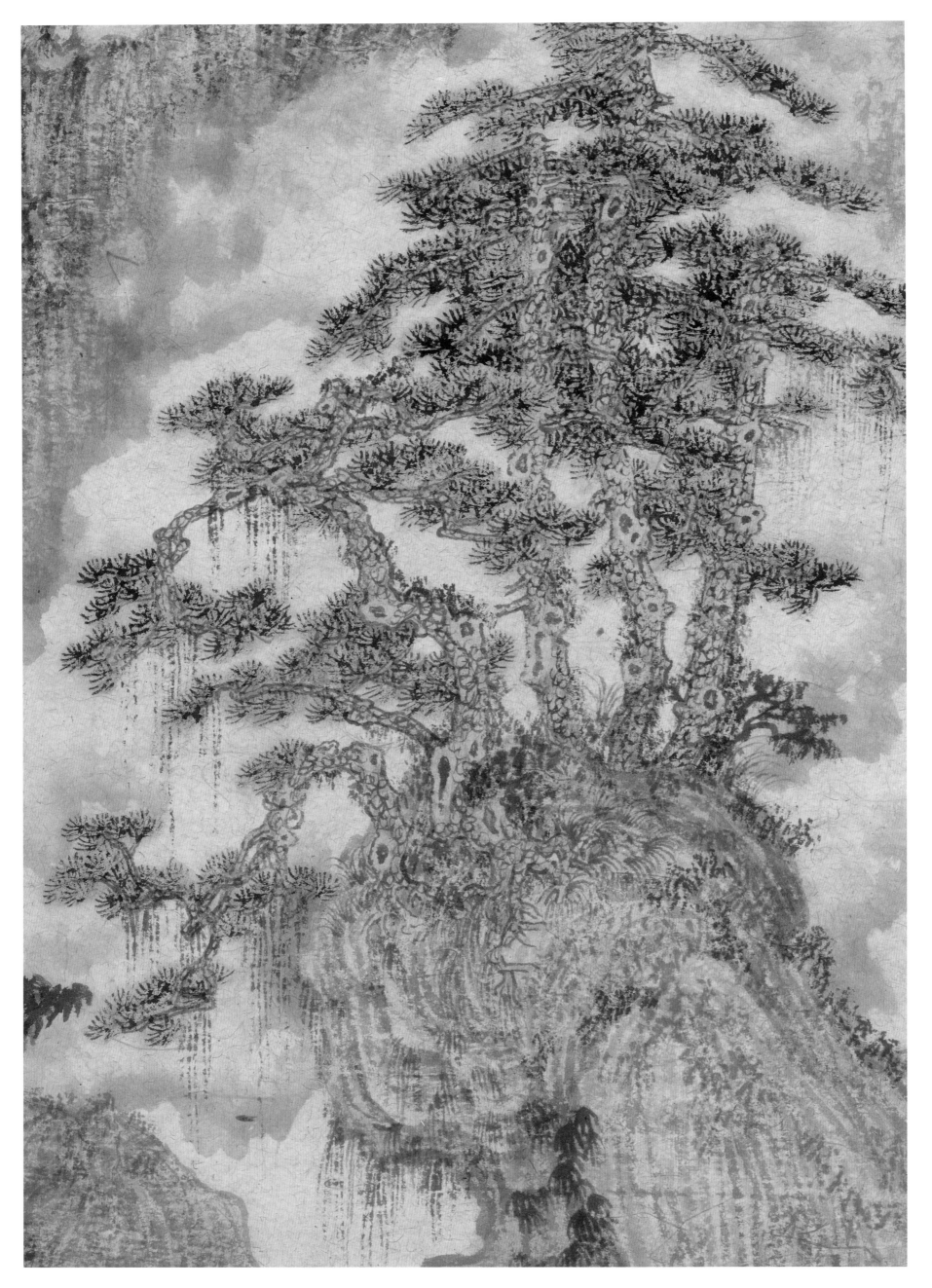

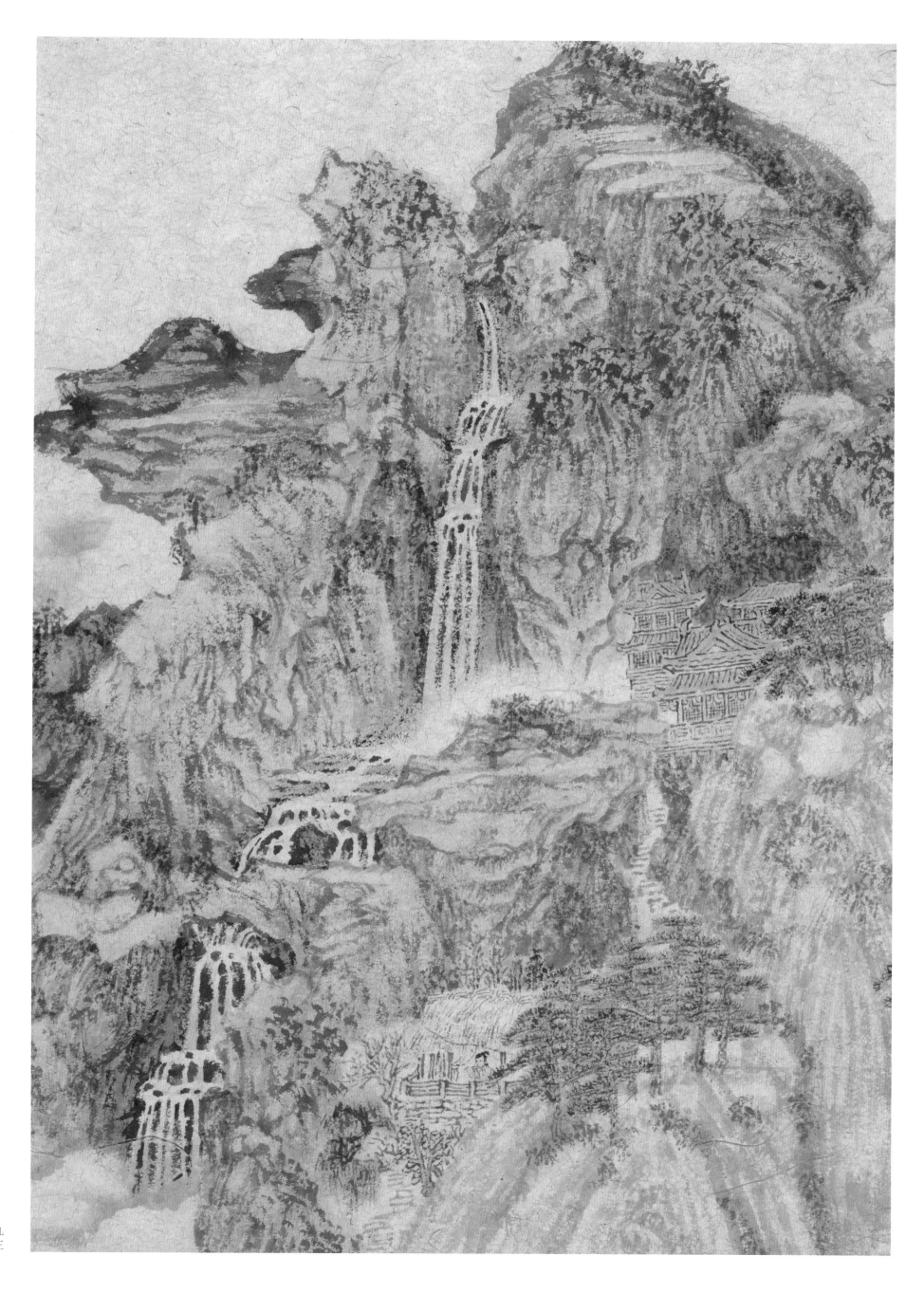

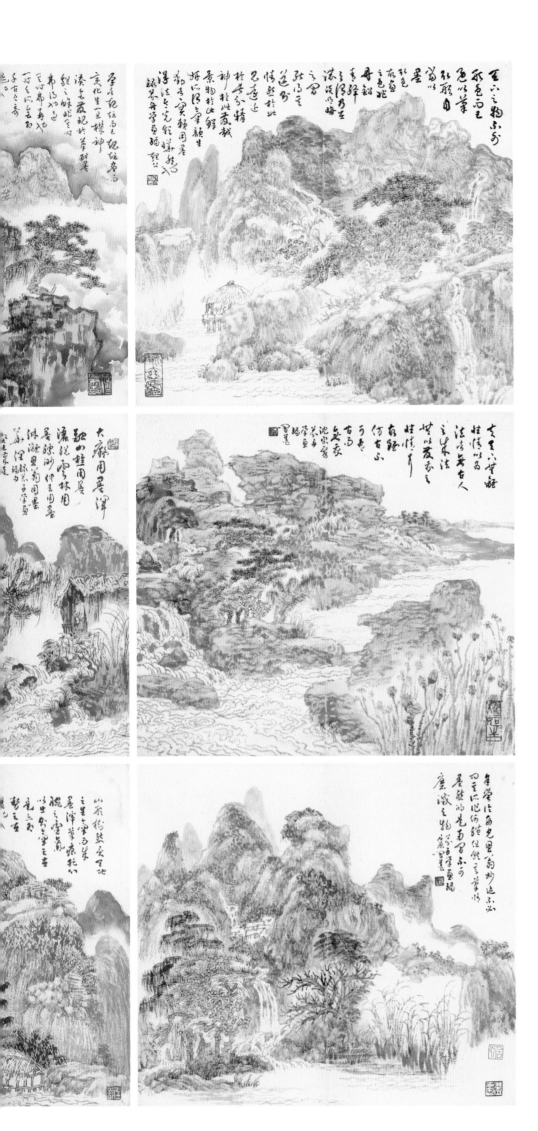

韵胜原从骨胜来册页（十二开）

纸本水墨设色　纵三六点五厘米　横三九厘米　二〇一三年

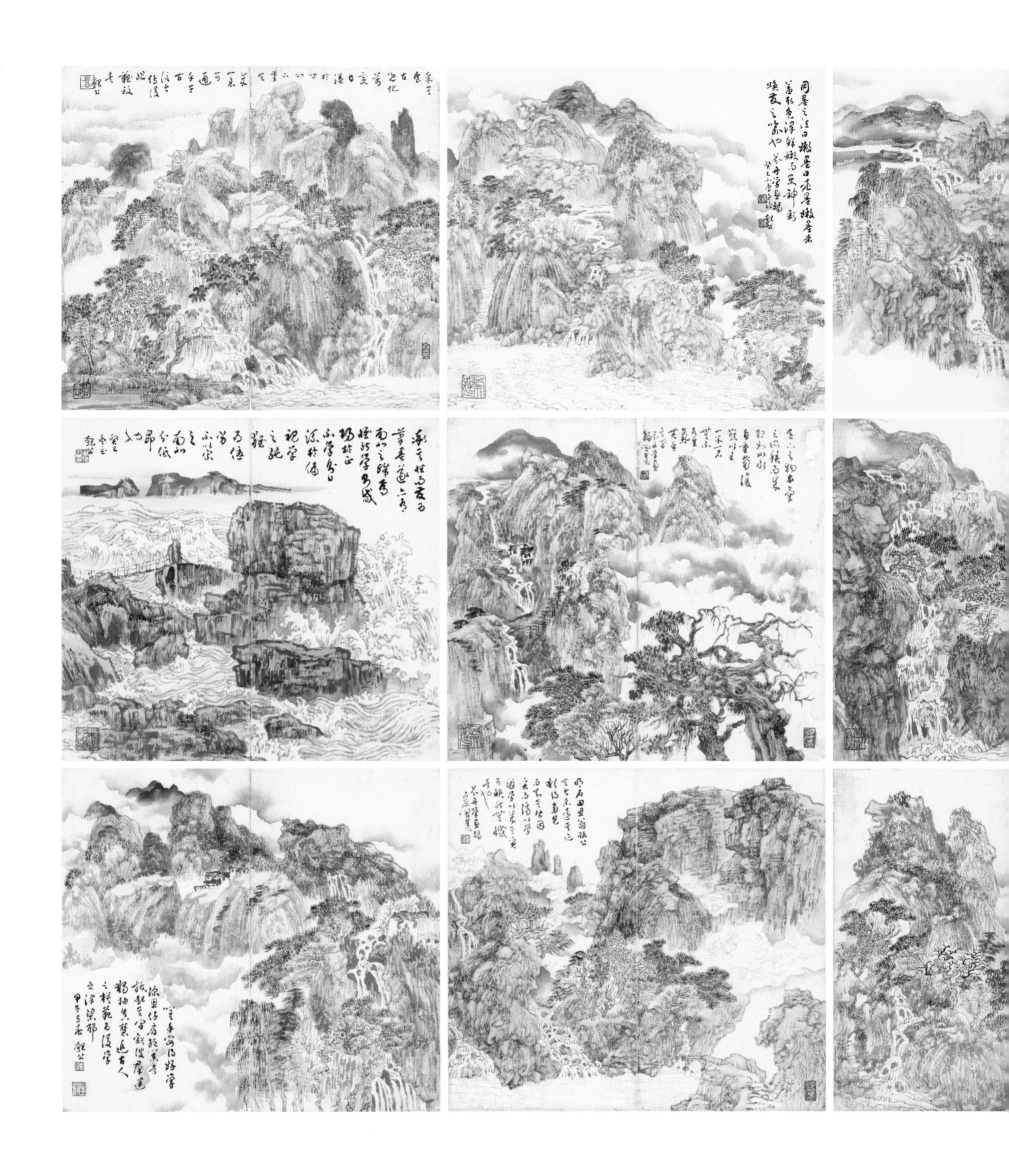

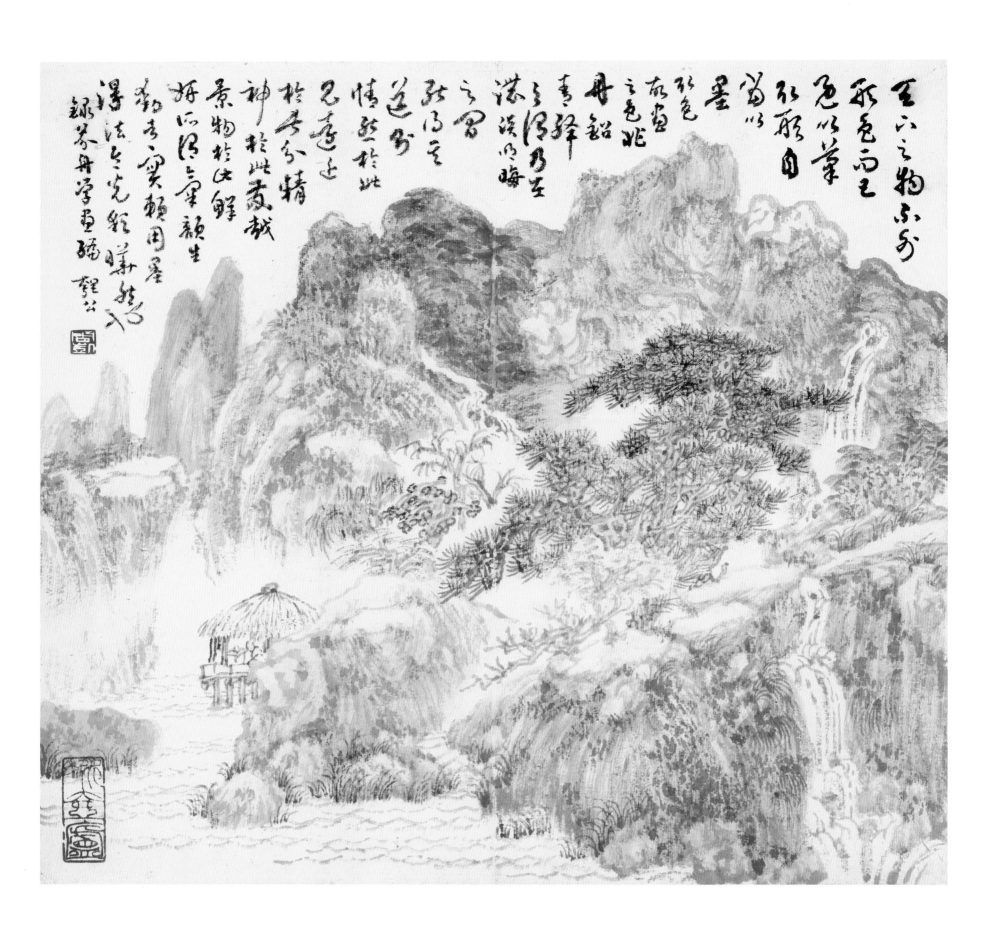

韵胜原从骨胜来册页之一

释文：天下之物，不外形、色而已。既以笔取形，自当以墨取色。故画之色，非丹铅青绿之谓，乃在浓淡明晦之间。能得其道，则情态于此见，远近于此分，精神于此发越，景物于此鲜妍。所谓气韵生动者，实赖用墨得法，令光彩晔然也。录芥舟学画编 匏公

钤印：周凯（白文） 冰壶庐（朱文）

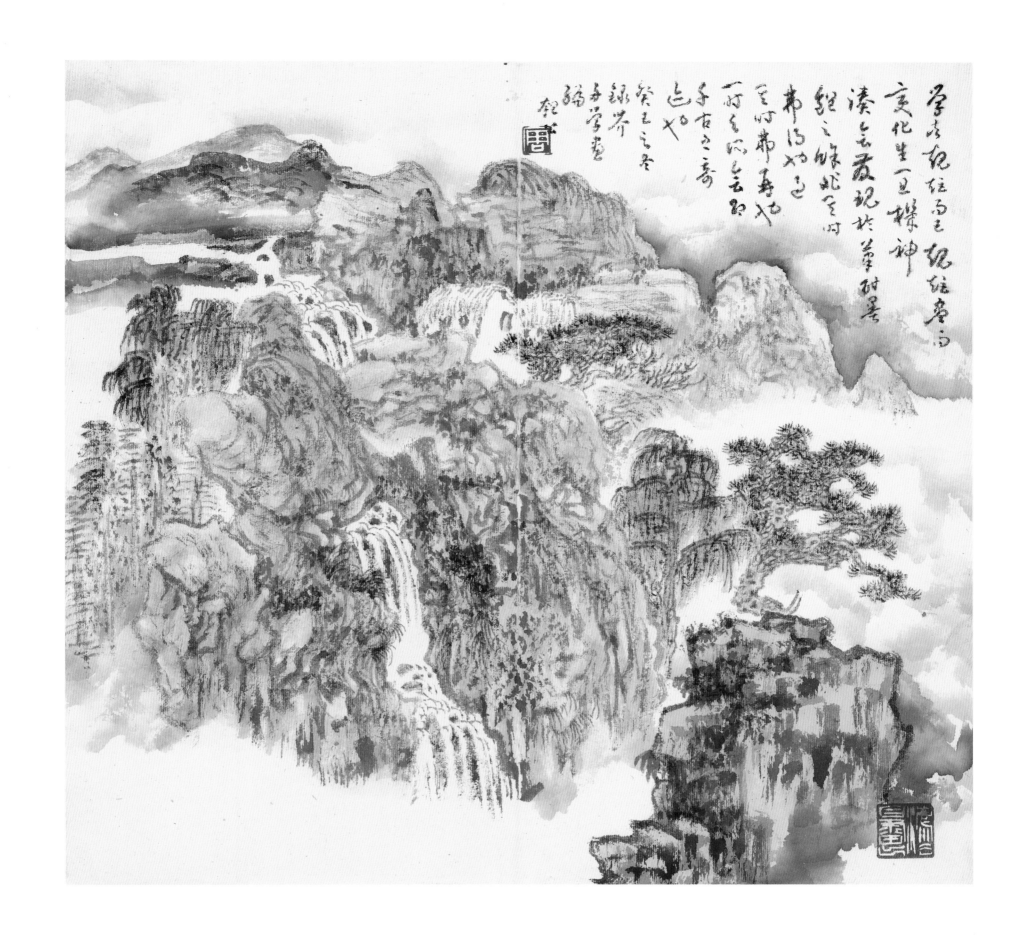

韵胜原从骨胜来册页之二

释文：学者，规矩而已。规矩尽而变化生，一旦机神凑
会，发现于笔酣墨饱之余，非其时弗得也，过其时
弗再也。一时之所会，即千古之奇迹也。癸己之
冬 录芥舟学画编 匏公

钤印：周（白文） 法自画出（白文）

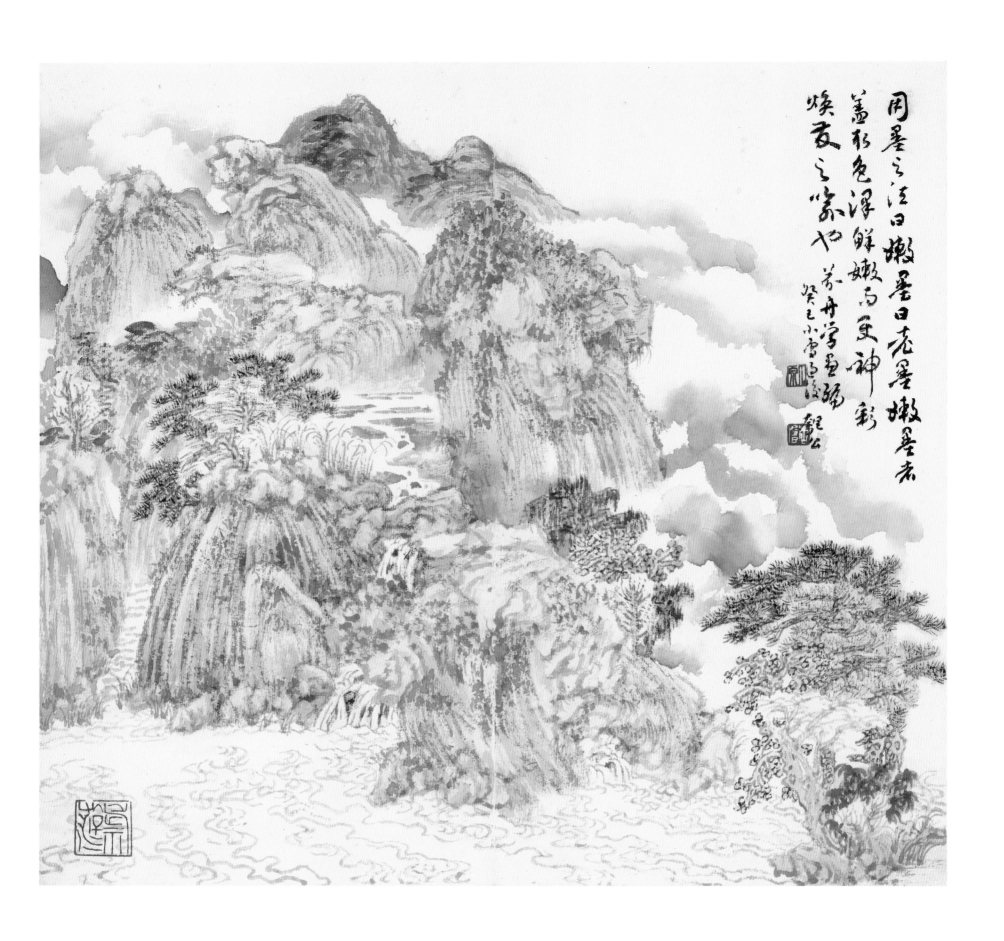

用墨之法曰老墨嫩墨者
盖取色泽鲜嫩而更神彩
焕发之喻也
芥舟学画编
癸巳小雪鲍氏过后
韵胜原从骨胜来册页之三

释文：用墨之法，曰嫩墨，曰老墨。嫩墨者，盖取色泽鲜
嫩，而使神彩焕发之喻也。芥舟学画编 癸巳小雪
过后 鲍公

钤印：石原（朱文） 周凯（白文） 神游（朱文）

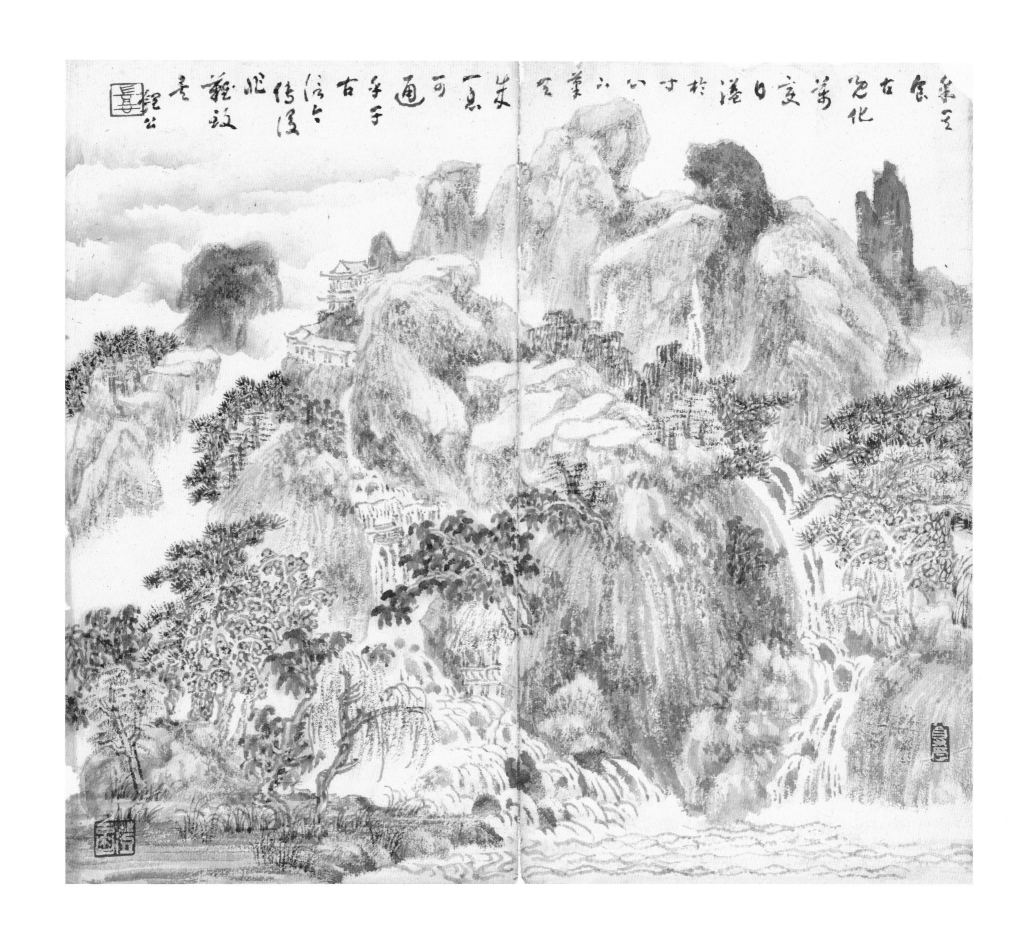

韵胜原从骨胜来册页之四

释文：果其食古既化，万变自溢于寸心。下笔天成，一息
可通乎于古，信今传后非难致矣。匏公

钤印：恺（朱文）　尊受（白文）　澄怀（白文）

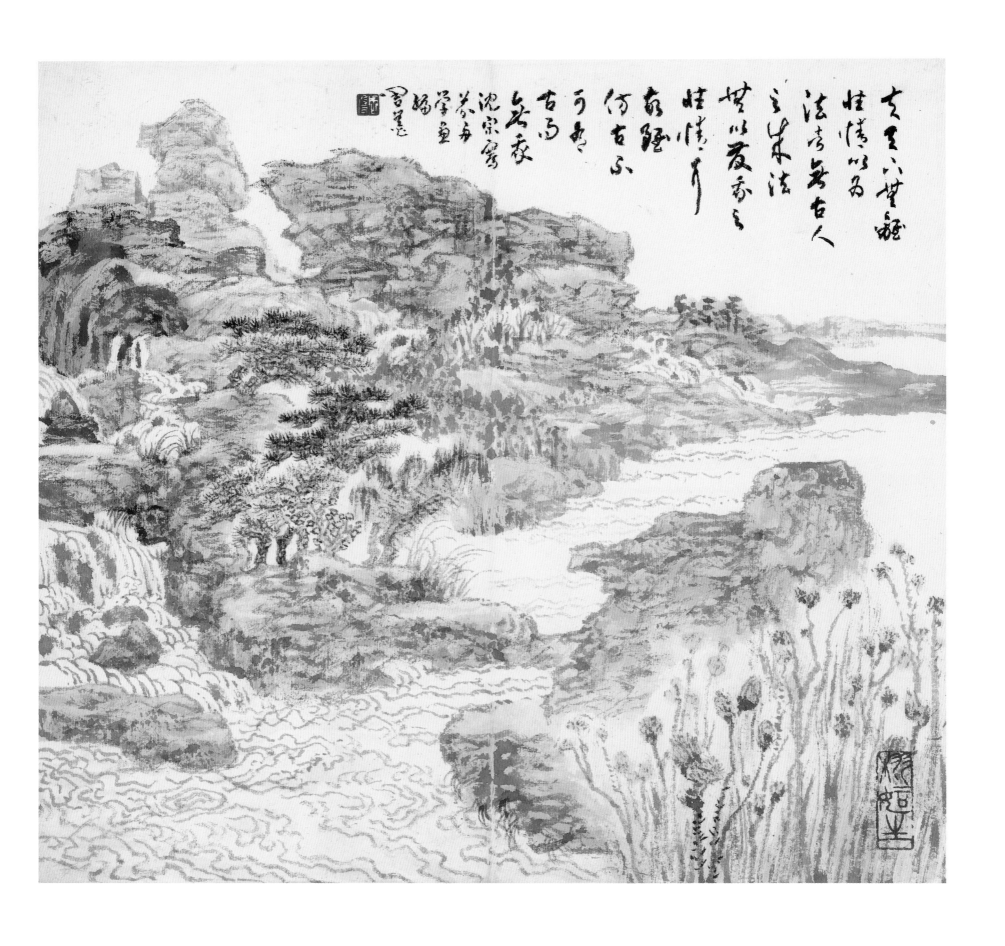

韵胜原从骨胜来册页之五

释文：夫天下无离性情以为法者，无古人之成法，无以发
我之性情耳。故虽仿古，不可有古而无我。沈宗骞
芥舟学画编　周凯

钤印：周凯（白文）　栩栩如生（朱文）

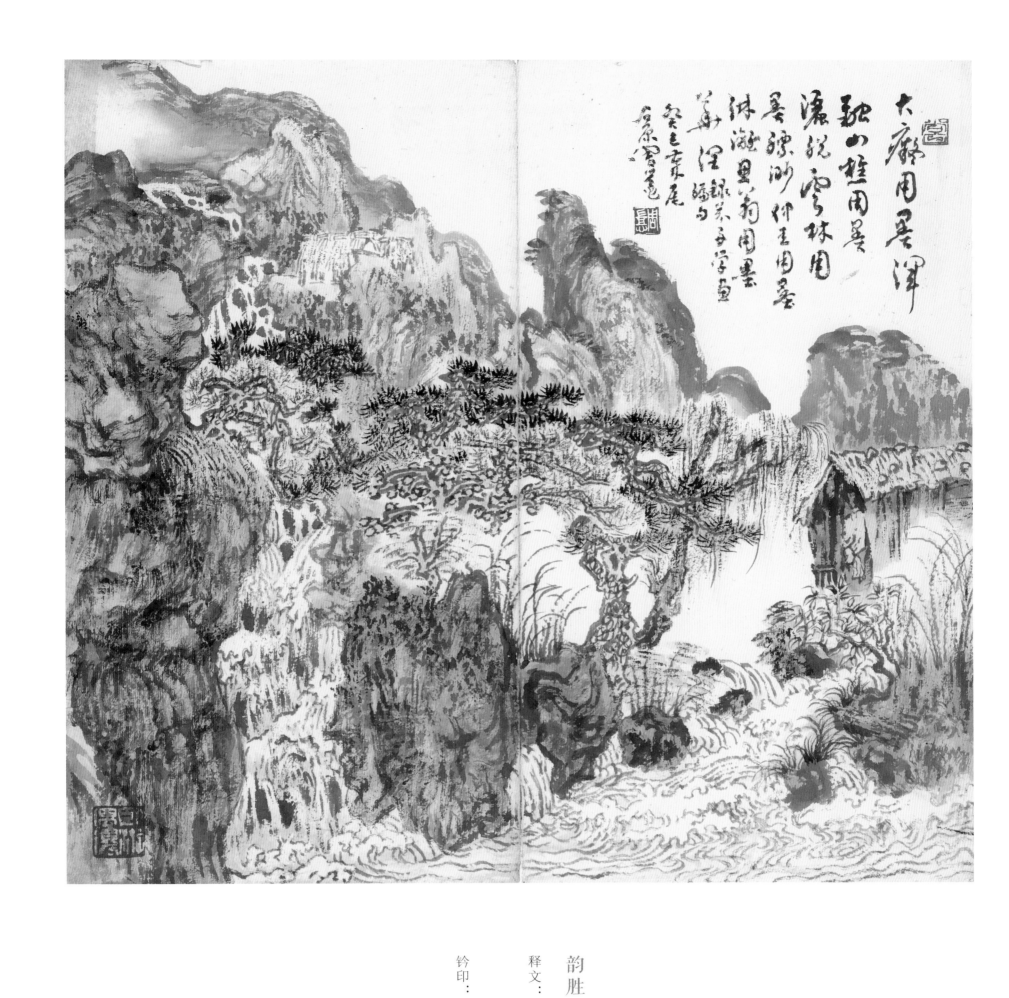

大痴用墨浑
融山樵用墨
�61说云林用
墨缥缈仲圭用墨
淋漓里翁用墨
华润飘发多学画
录芥舟学画编句
癸巳春石原周凯

韵胜原从骨胜来册页之六

释文：大痴用墨浑融，山樵用墨洒脱，云林用墨缥缈，仲

圭用墨淋漓，思翁用墨华润。录芥舟学画编句　癸

巳岁尾　石原周凯

钤印：周凯（白文）　尚白（朱文）　卧游偶得（白文）

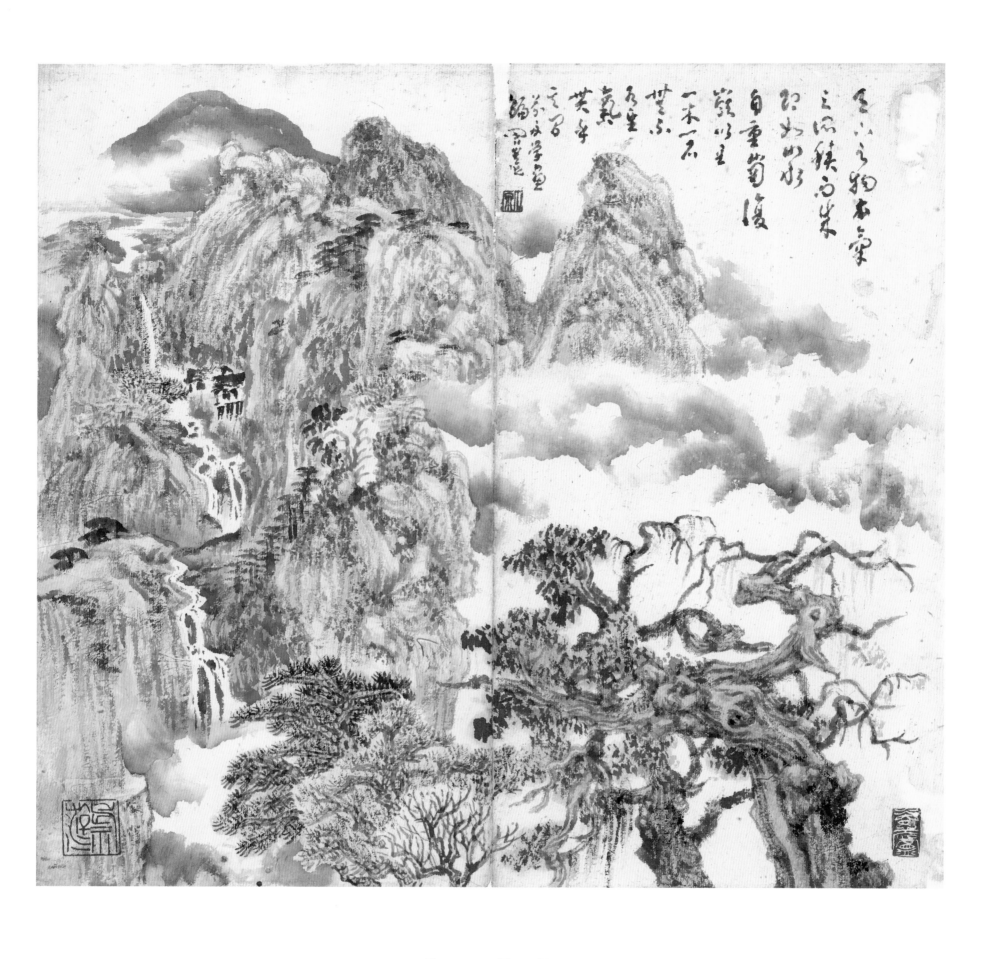

韵胜原从骨胜来册页之七

释文：天下之物，本气之所积而成。即如山水，自重岗复
岭，以至一木一石，无不有生气贯乎其间。芥舟学
画编　周凯
钤印：石原（朱文）　冰壶庐（白文）　神游（朱文）

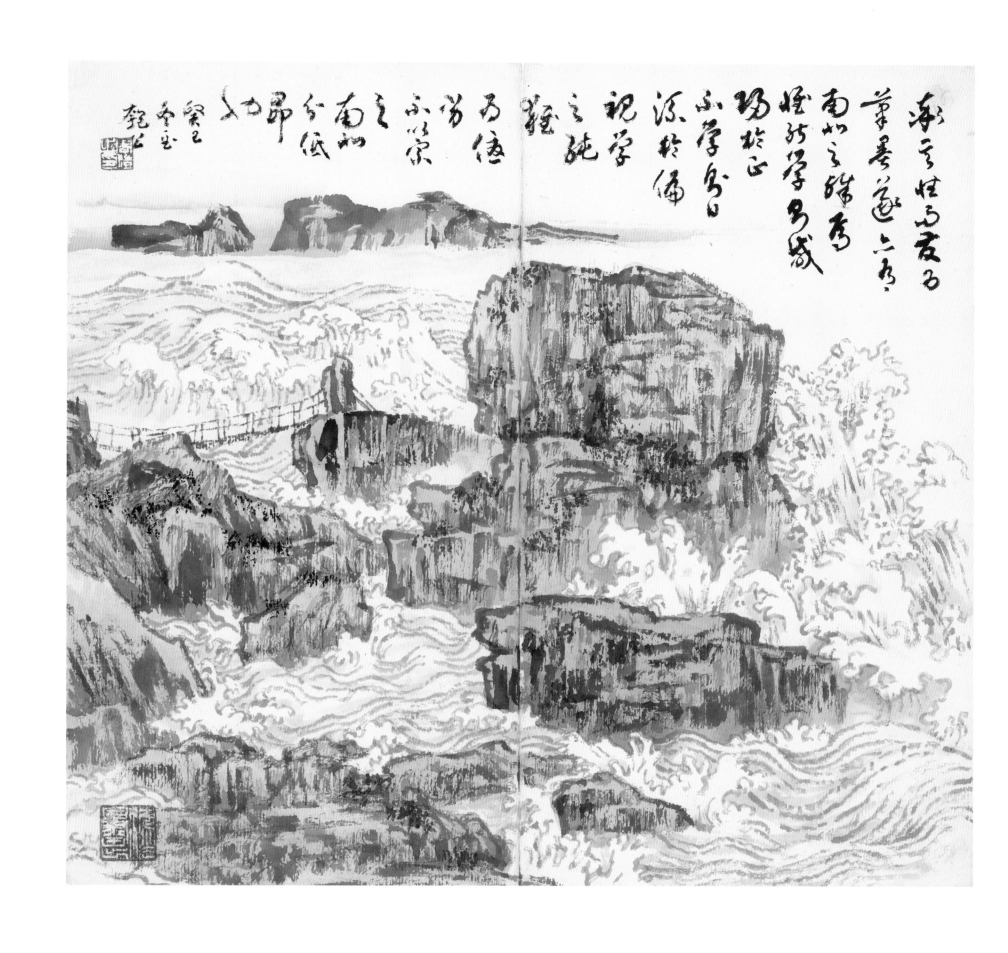

韵胜原从骨胜来册页之八

释文：率其性而发为笔墨，遂亦有南北之殊焉。惟能学则咸归于正，不学则日流于偏。视学之纯杂为优劣，不以宗之南北分低昂也。癸巳冬至 匏公

钤印：周凯之印（白文）法自画出（白文）

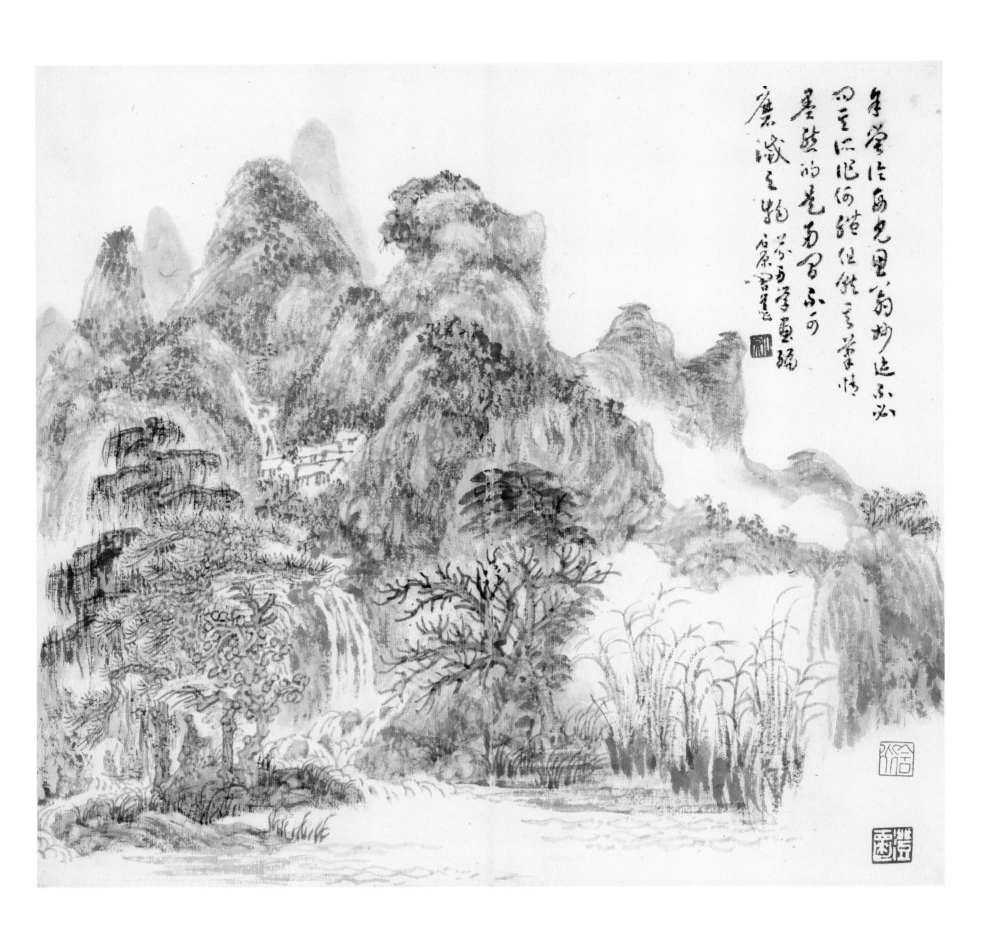

韵胜原从骨胜来册页之九

释文：余尝论每见思翁妙迹，不必问其所作何体，但就
其笔情墨态，的是两间不可磨灭之物。芥舟学画

编　石原周凯

钤印：石原（朱文）　舍道（朱文）　澄怀（白文）

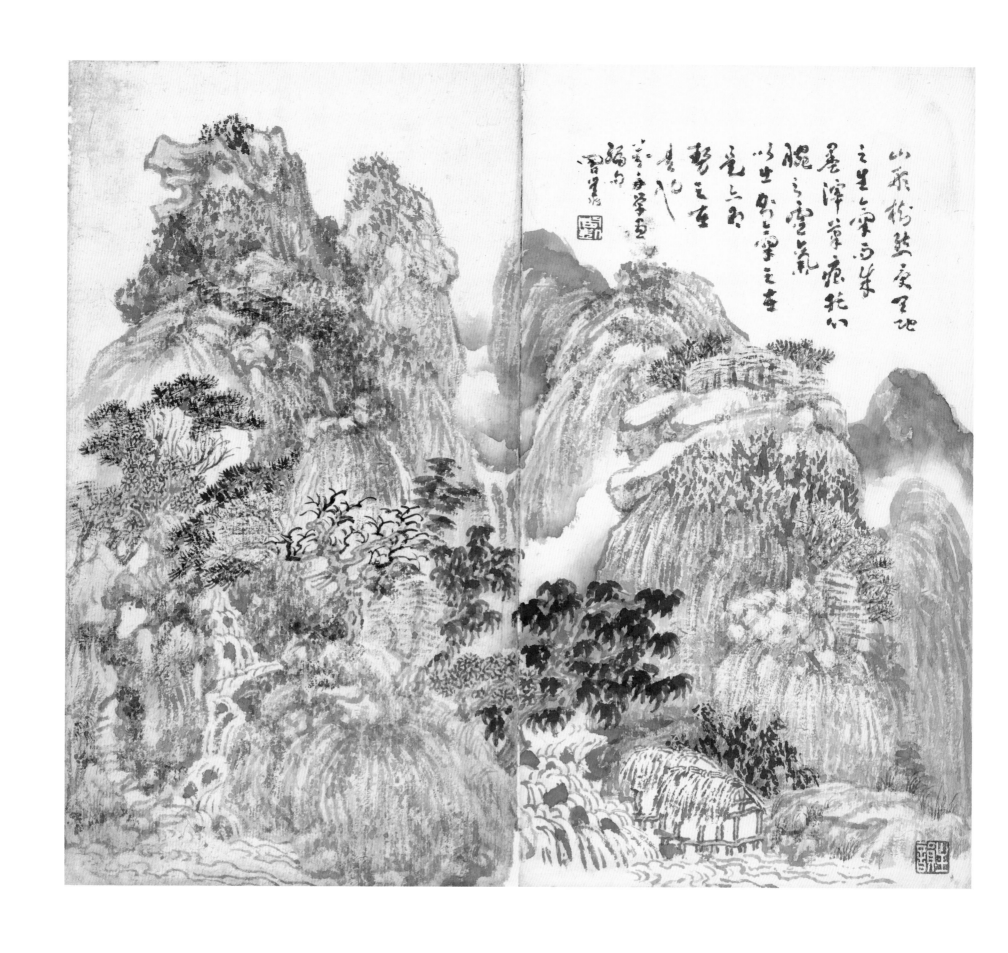

韵胜原从骨胜来册页之十

释文：山形树态，受天地之生气，而成。墨渖笔痕，托心腕
之灵气以出。则气之在是，亦即势之在是也。芥舟
学画编句 周凯

钤印：周凯（白文） 主韵（白文）

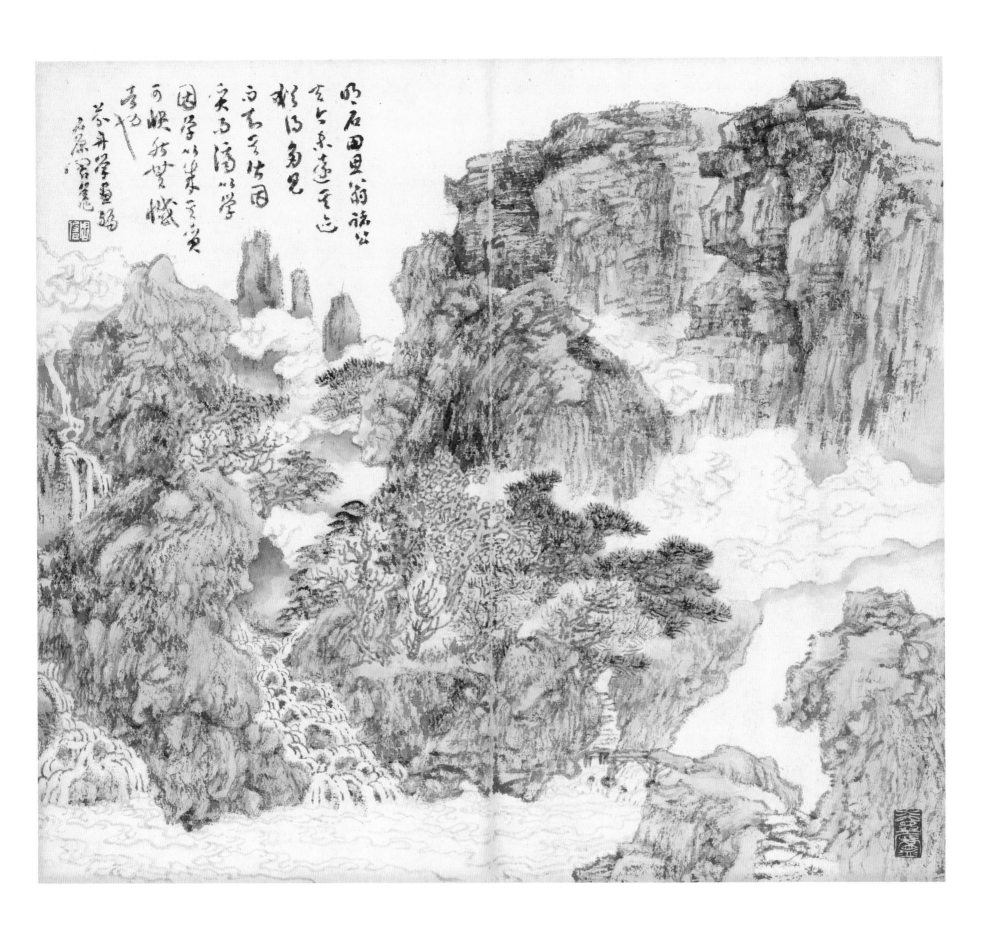

释文：明石田思翁诸公，去今未远，其迹犹得多见。而知
其皆因质而济以学，因学以成其质，可快然无憾者
也。芥舟学画编　石原周凯

钤印：周凯（白文）冰壶庐（白文）

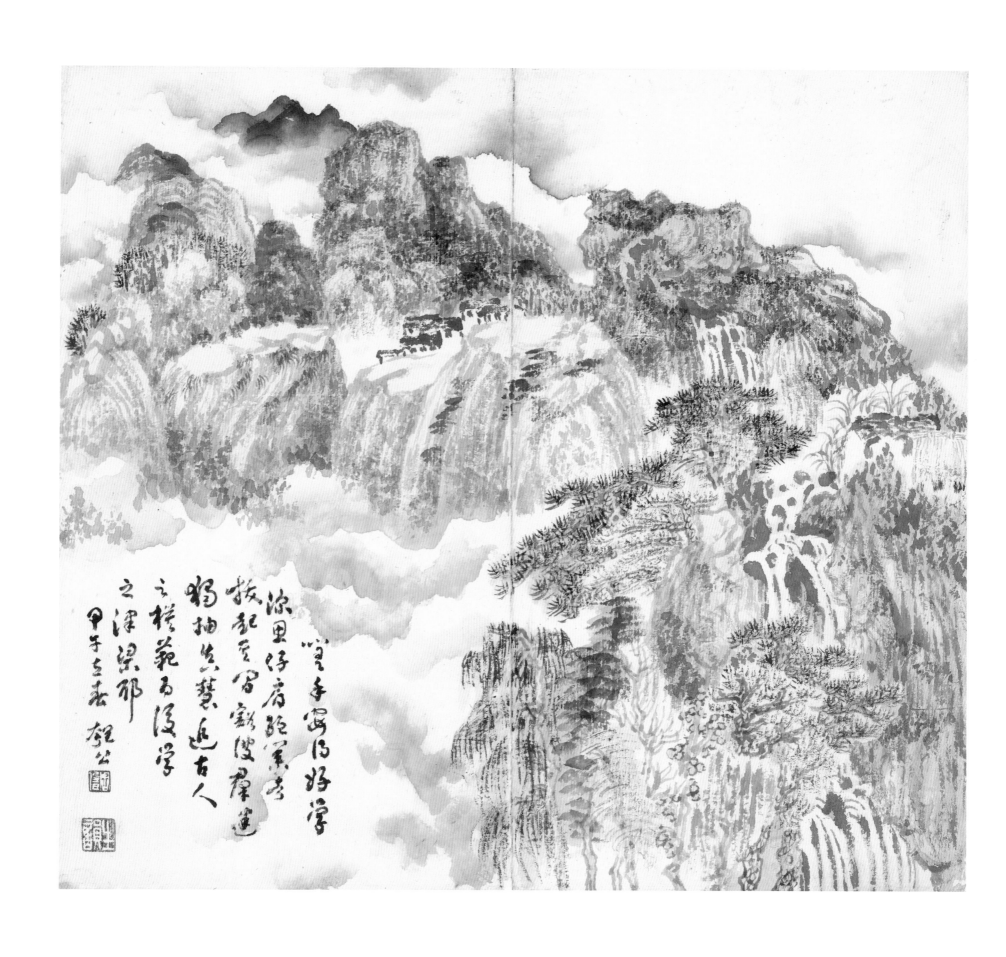

韵胜原从骨胜来册页之十二

释文：嗟乎！安得好学深思，仔肩绝业者，拔起其间，豁
　　　彼群迷，独抽真慧，追古人之模范，为后学之津梁
　　　耶！甲午立春 匏公

钤印：周凯（白文）主韵（白文）

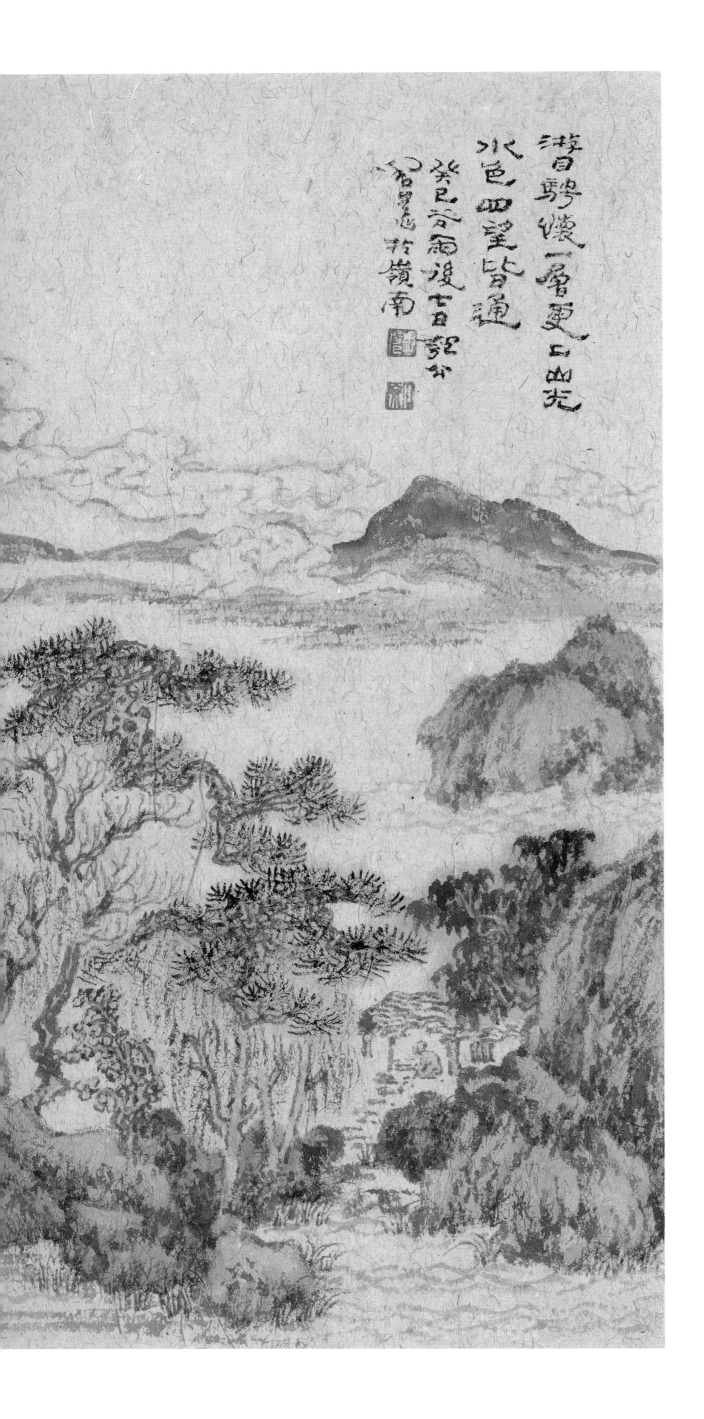

游目骋怀

纸本水墨设色　纵四三厘米　横五五厘米　二〇一三年

释文：游目骋怀一层更上，山光水色四望皆通。癸巳谷雨后七
　　　日匏公周凯于岭南

钤印：周凯（白文）　石原（朱文）　撷匏轩（白文）
　　　曲尽其意（朱文）

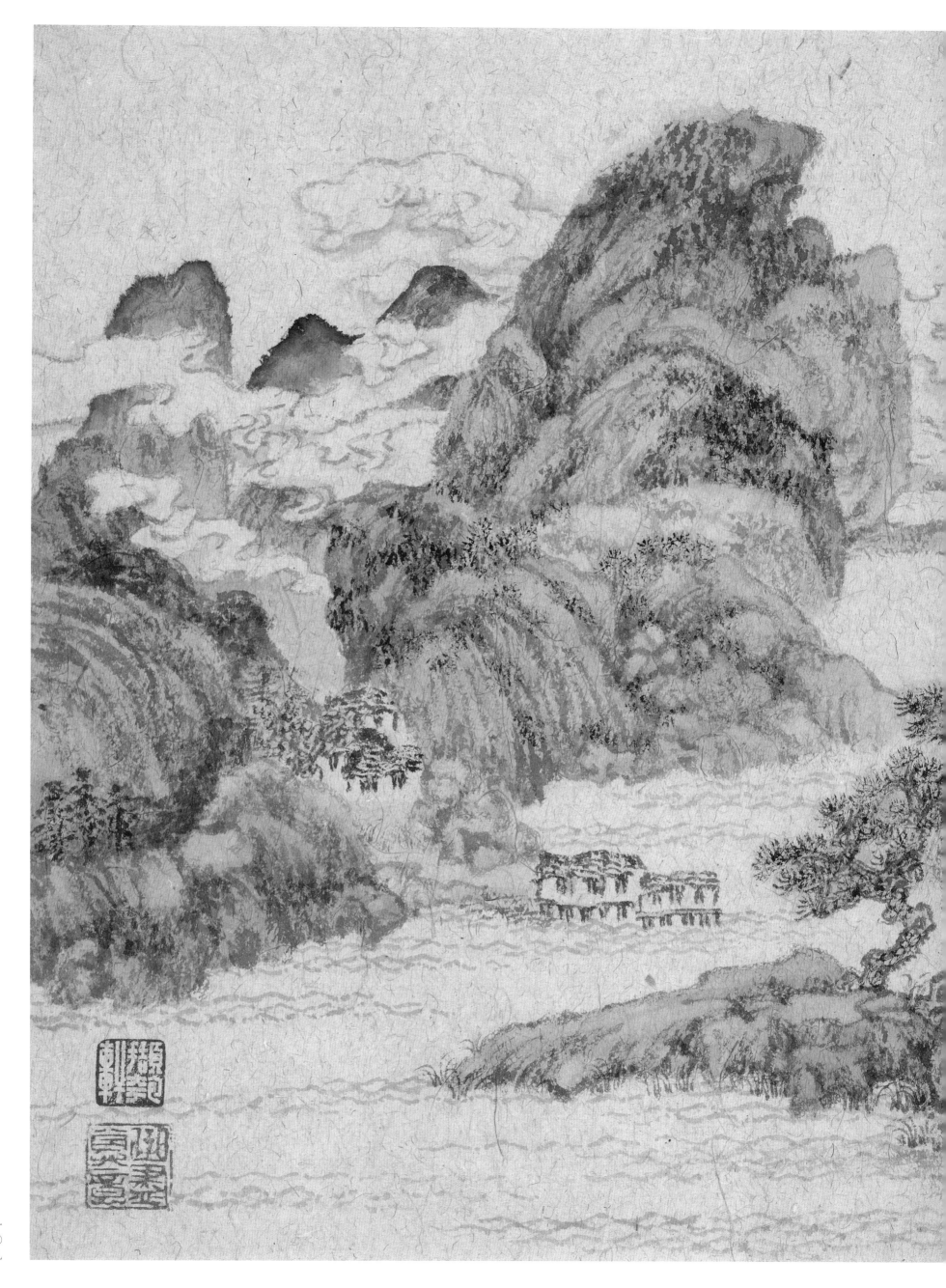

九州积气

纸本水墨设色　纵六九厘米　横三五厘米　二〇一三年

释文：九州积气峰前合，万里浮云杖底来。癸巳元宵　周凯

钤印：周凯（白文）　石原（朱文）　撷匏轩（白文）

法自画出（白文）

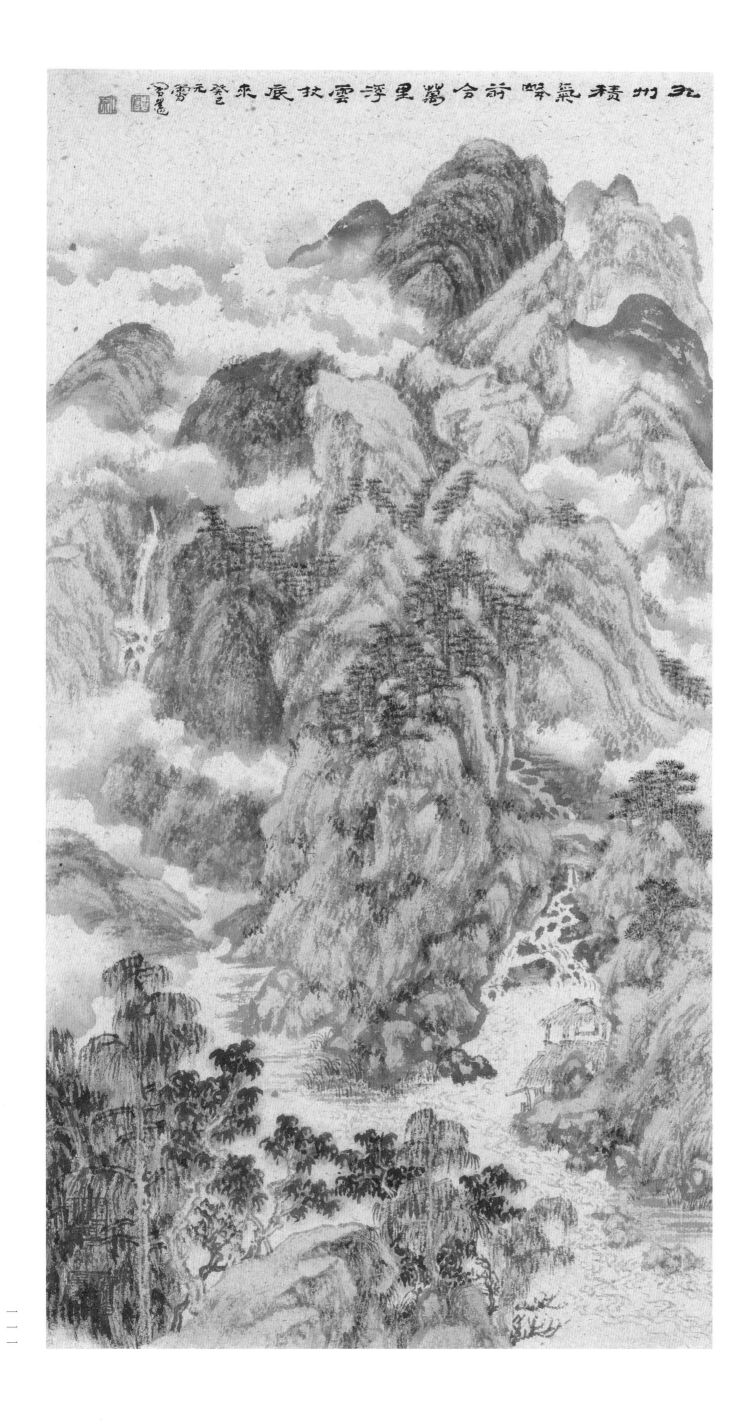

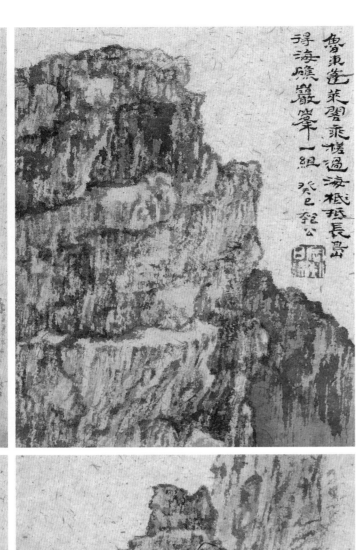

魯東蓬萊閣乘槎過海抵抵長島
尋海礁巖峯一組 癸巳軺公

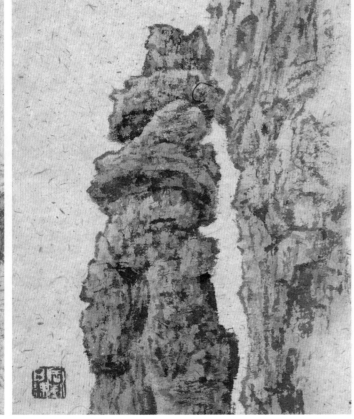

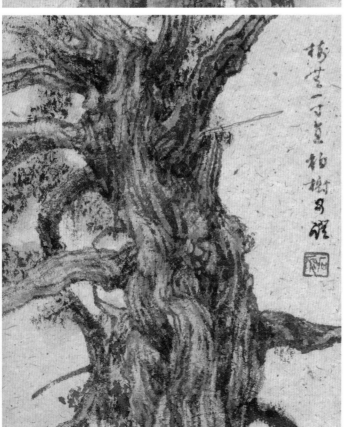

橫雲一寸豈柏樹乃爾
尋海礁巖峯

宇內采遂（癸巳山東篇）册頁（十二開）

紙本水墨設色　縱二四厘米　橫一九厘米　二〇一三年

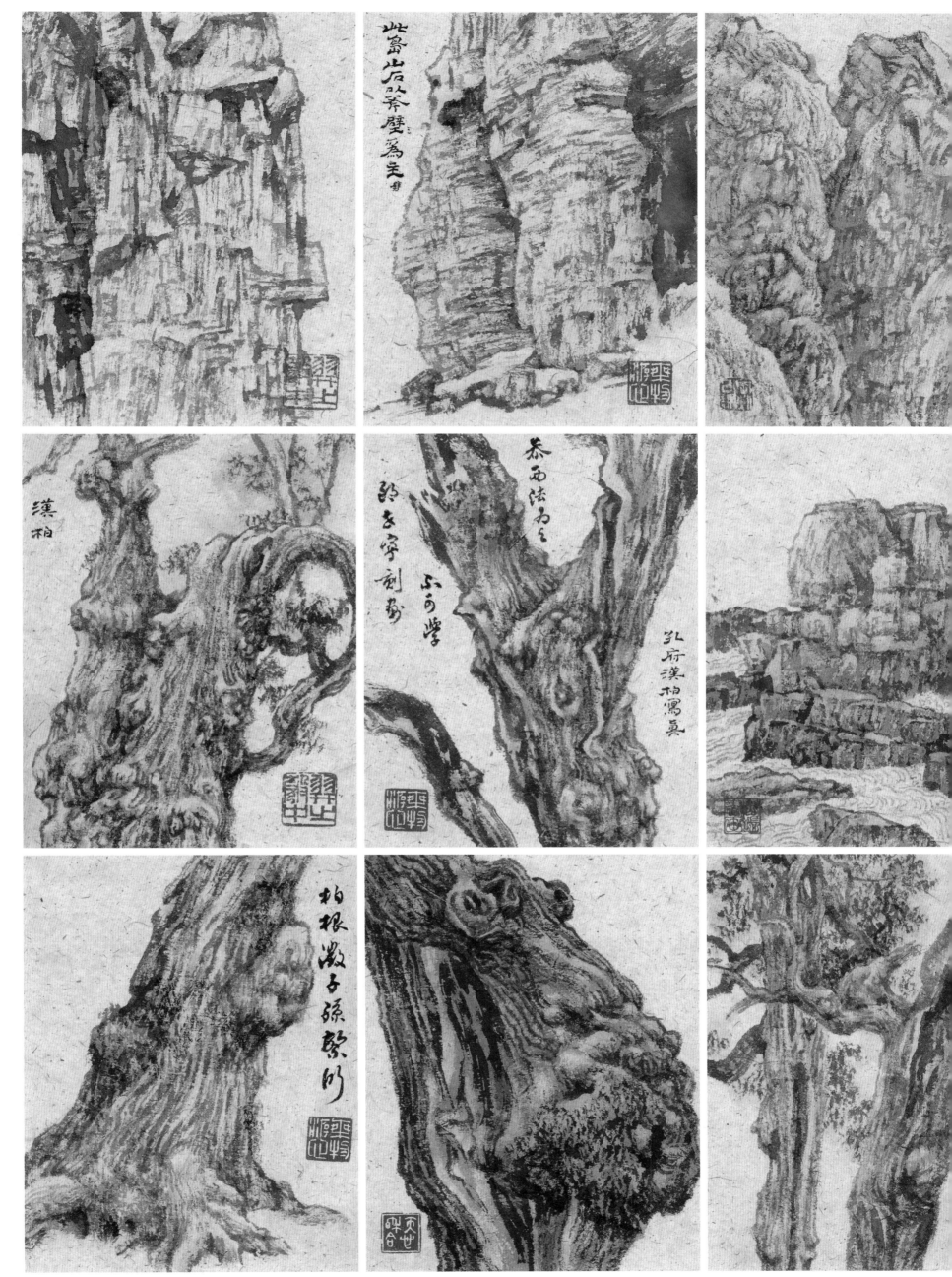

此岛山石以峰壁为主

漢柏

孔府漢柏寫真

恭西法為之
路古字刻畫
ふり学

柏根激子孫滎日

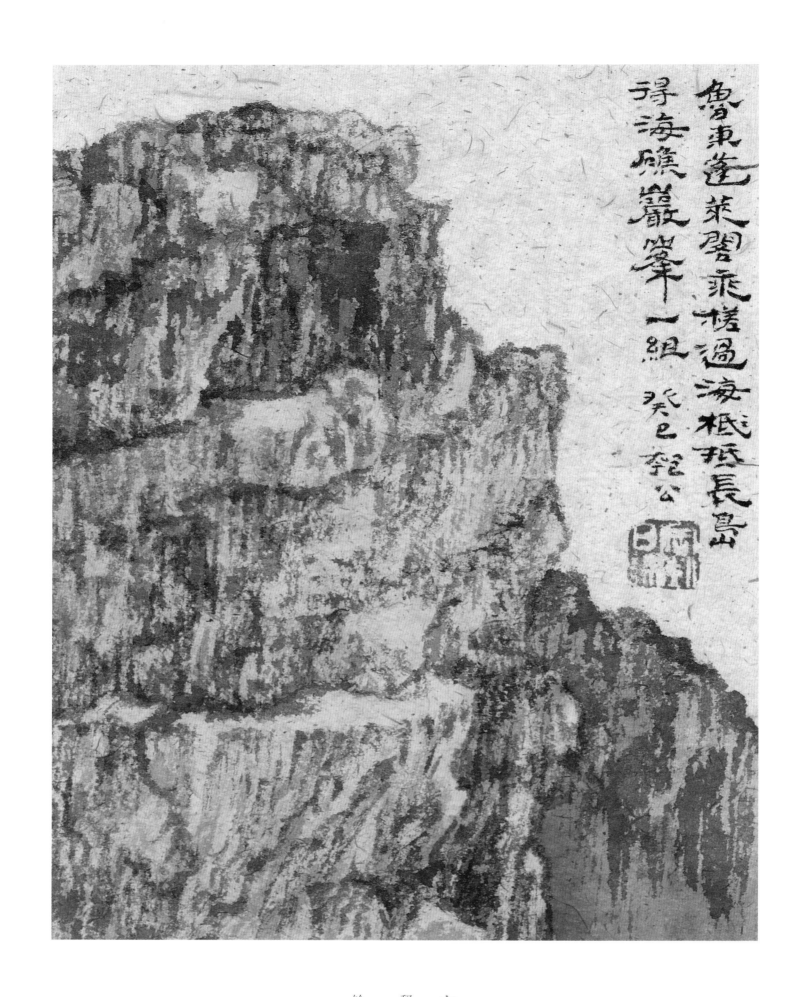

魯東蓬萊閣乘槎過海抵長島得海礁巖峰一組 癸巳 匏公

宇内采遂（癸巳山東篇）册页之一

释文：鲁东蓬莱阁乘槎过海，抵长岛得海礁
　　　岩峰一组。癸巳　匏公

钤印：周凯日课（白文）

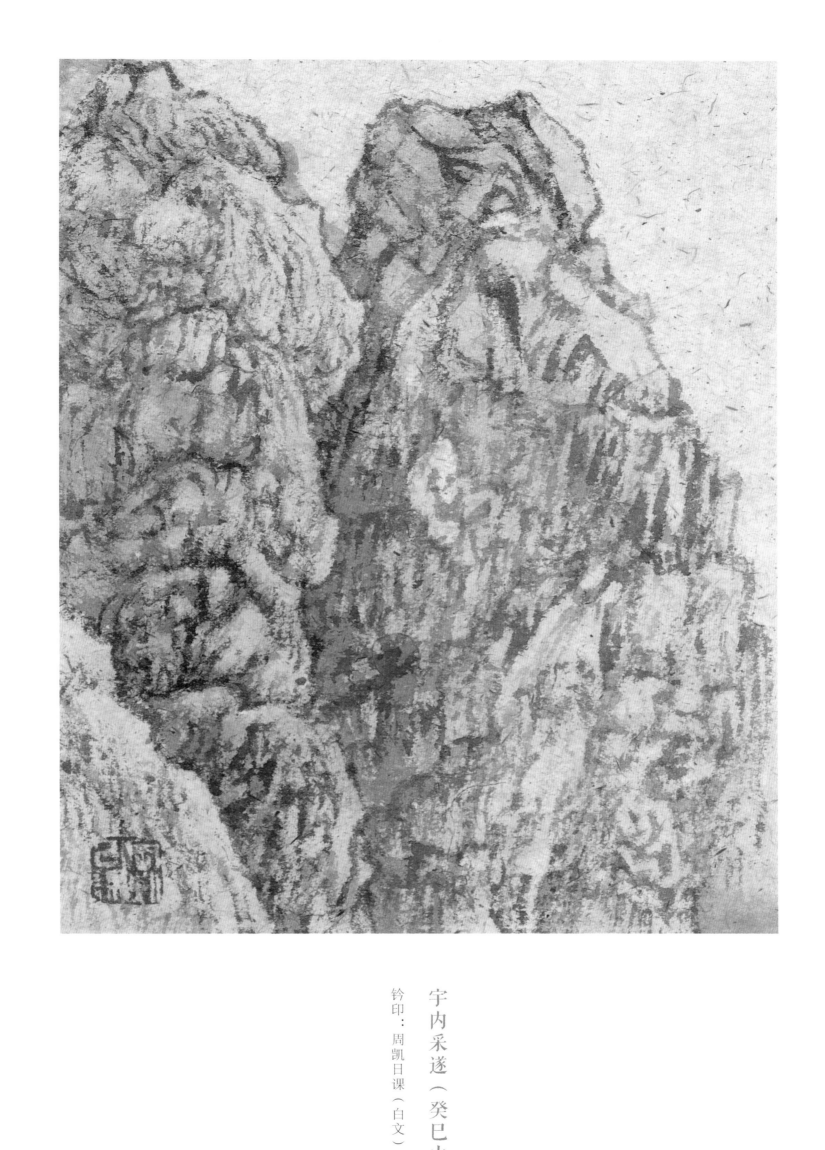

宇内采遂（癸巳山东篇）册页之二

钤印：周凯日课（白文）

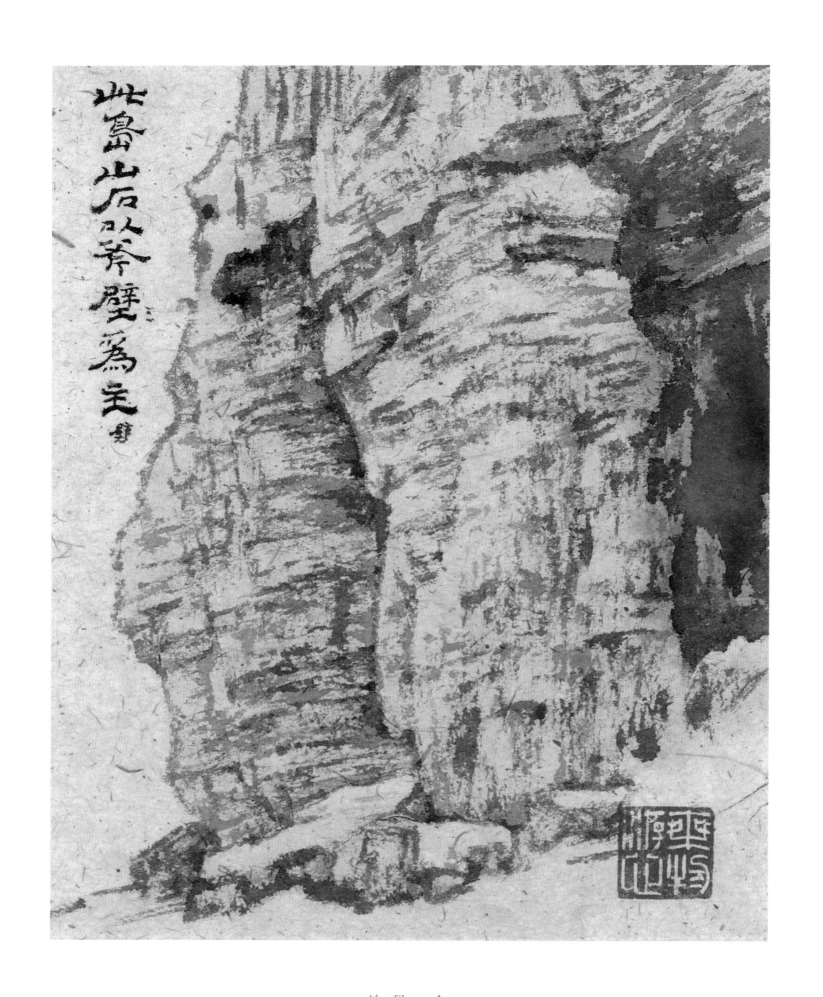

此岛山石以斧劈为主 叶

宇内采遂（癸巳山东篇）册页之三

释文：此岛山石以斧劈为主

钤印：乘物游心（白文）

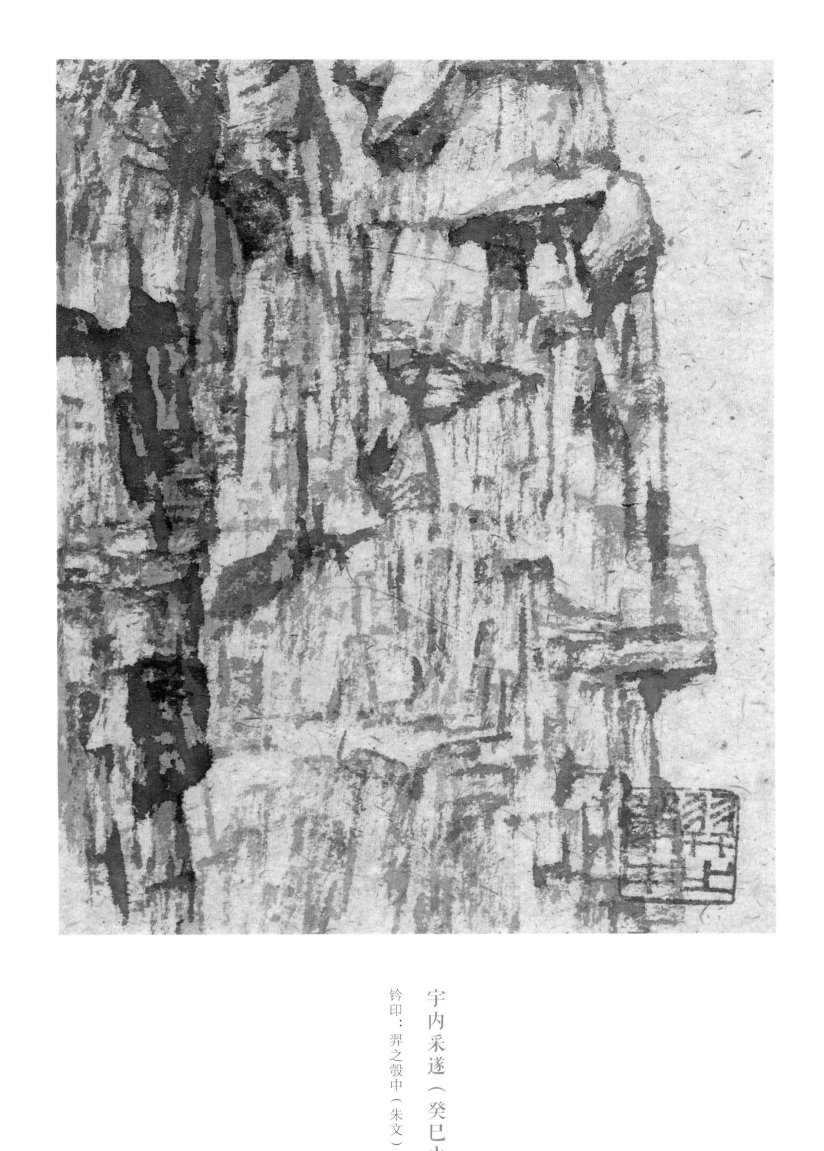

宇内采遂（癸巳山东篇）册页之四

钤印：羿之彀中（朱文）

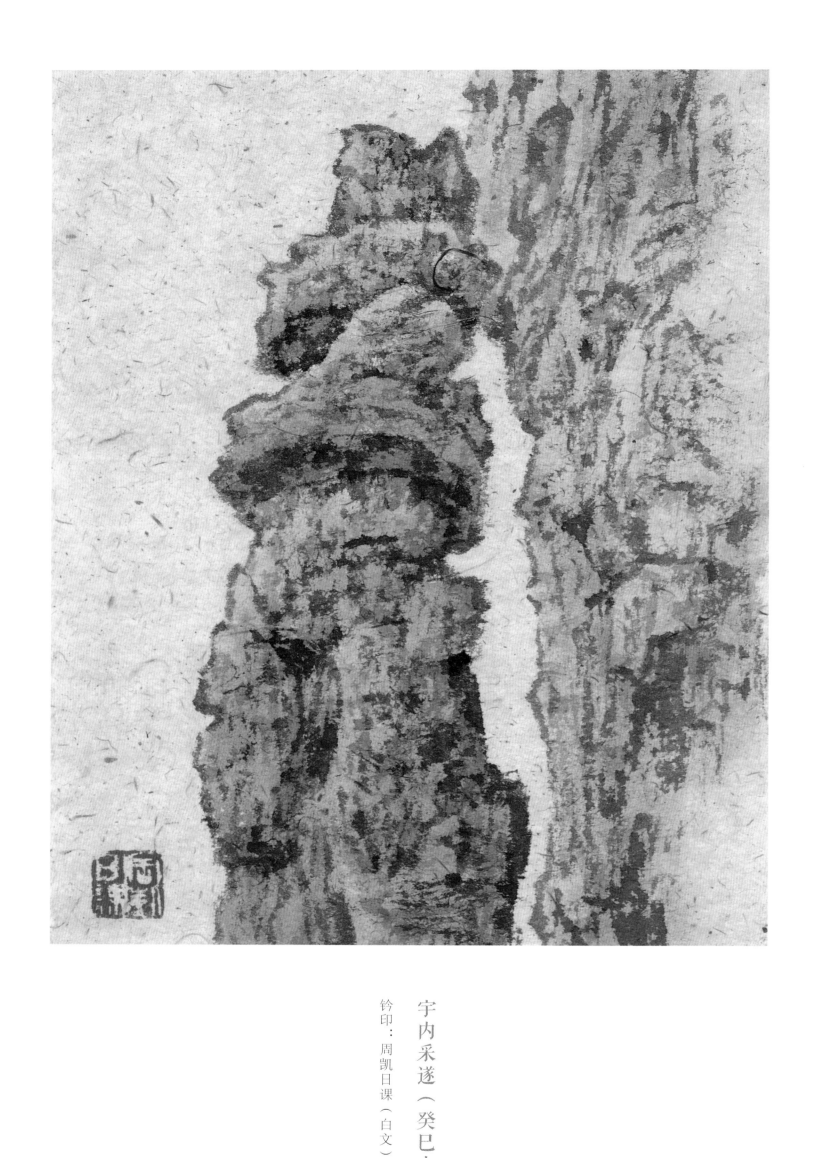

宇内采遂（癸巳山东篇）册页之五

钤印：周凯日课（白文）

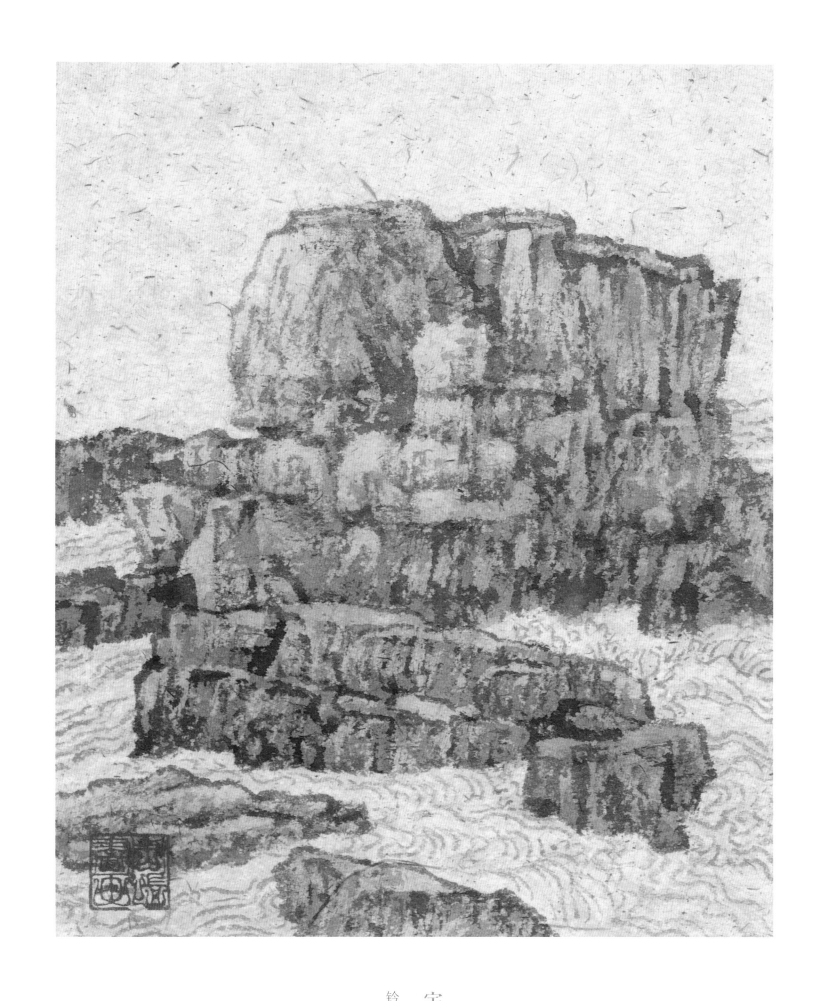

宇内采遂（癸巳山东篇）册页之六

钤印：周凯书画（朱文）

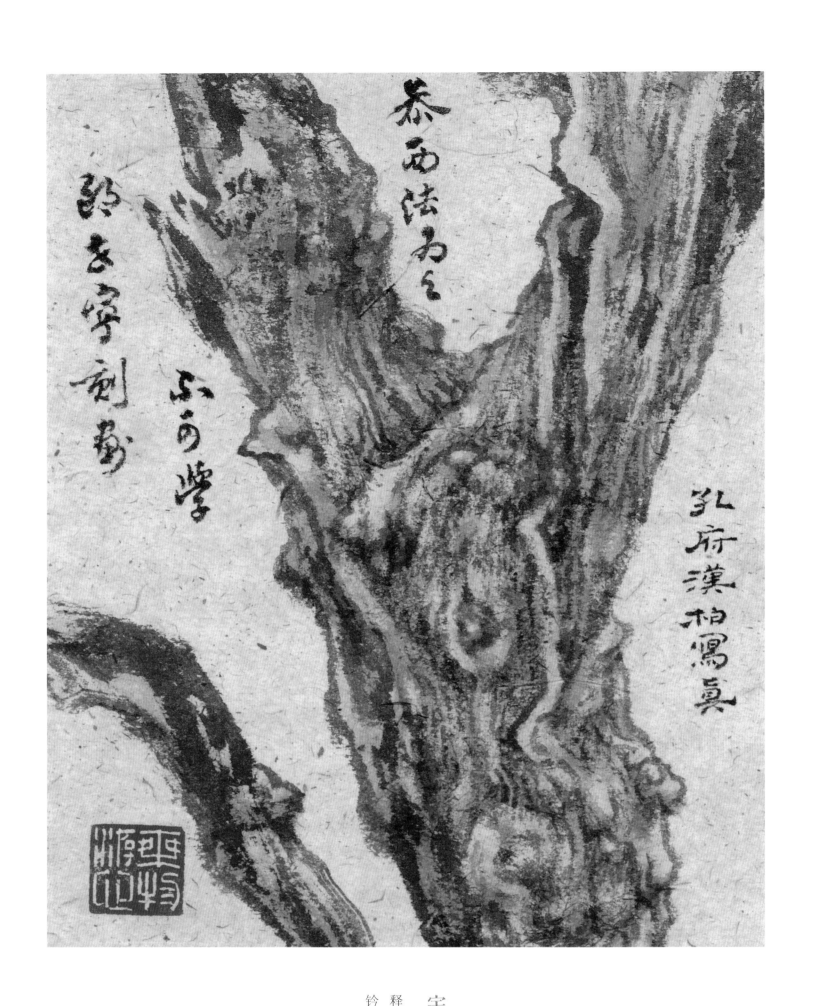

泰西法为之

孔府汉柏写真

不可学

张去安刻画

宇内采遂（癸巳山东篇）册页之七

释文：孔府汉柏写真　参西法为之　不可学郎世宁刻划

钤印：乘物游心（白文）

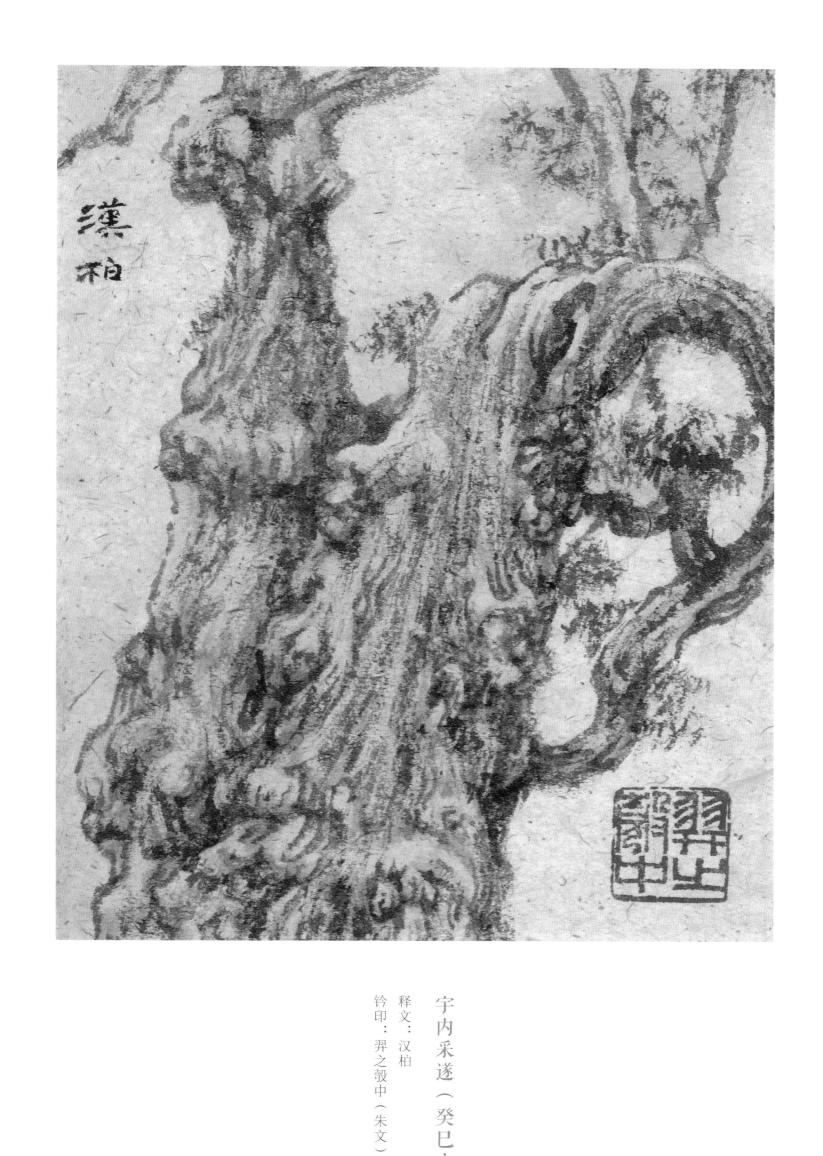

宇内采遂（癸巳山东篇）册页之八

释文：汉柏

钤印：羿之毂中（朱文）

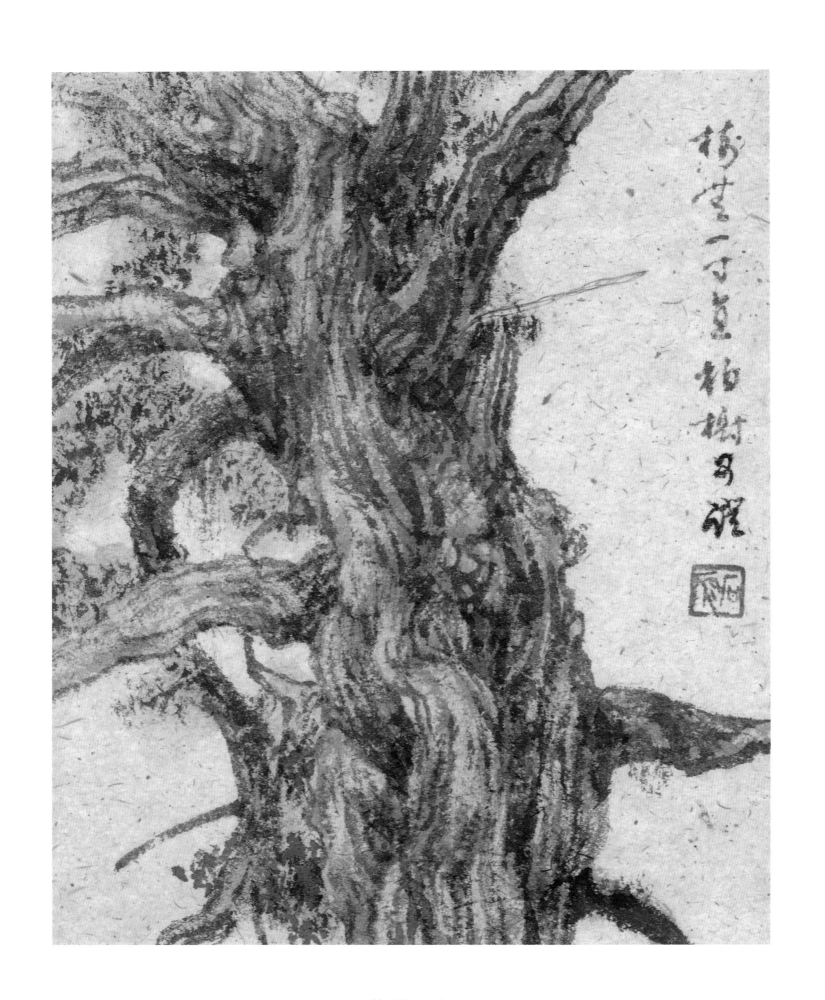

树无一寸直，柏树可证

宇内采遂（癸巳山东篇）册页之九

释文：树无一寸直，柏树可证。

钤印：石原（朱文）

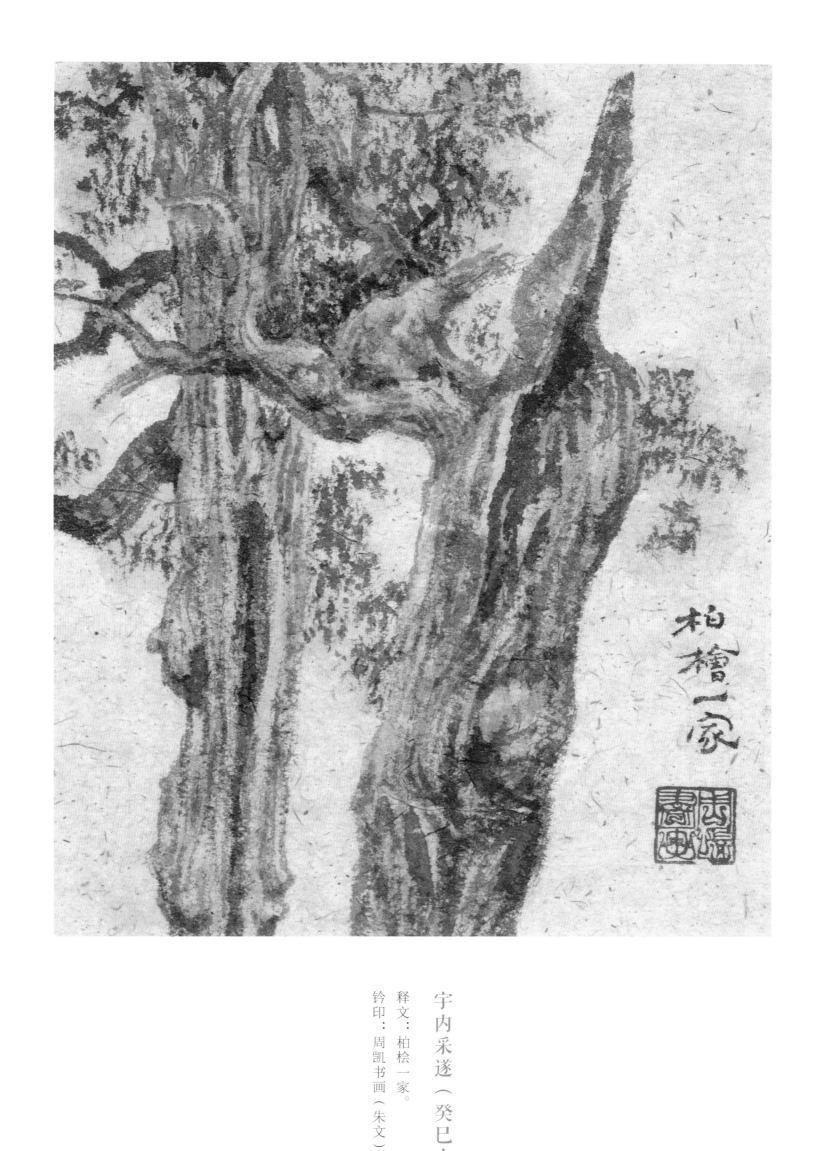

柏檜一家

宇内采遂（癸巳山东篇）册页之十

释文：柏桧一家。

钤印：周凯书画（朱文）

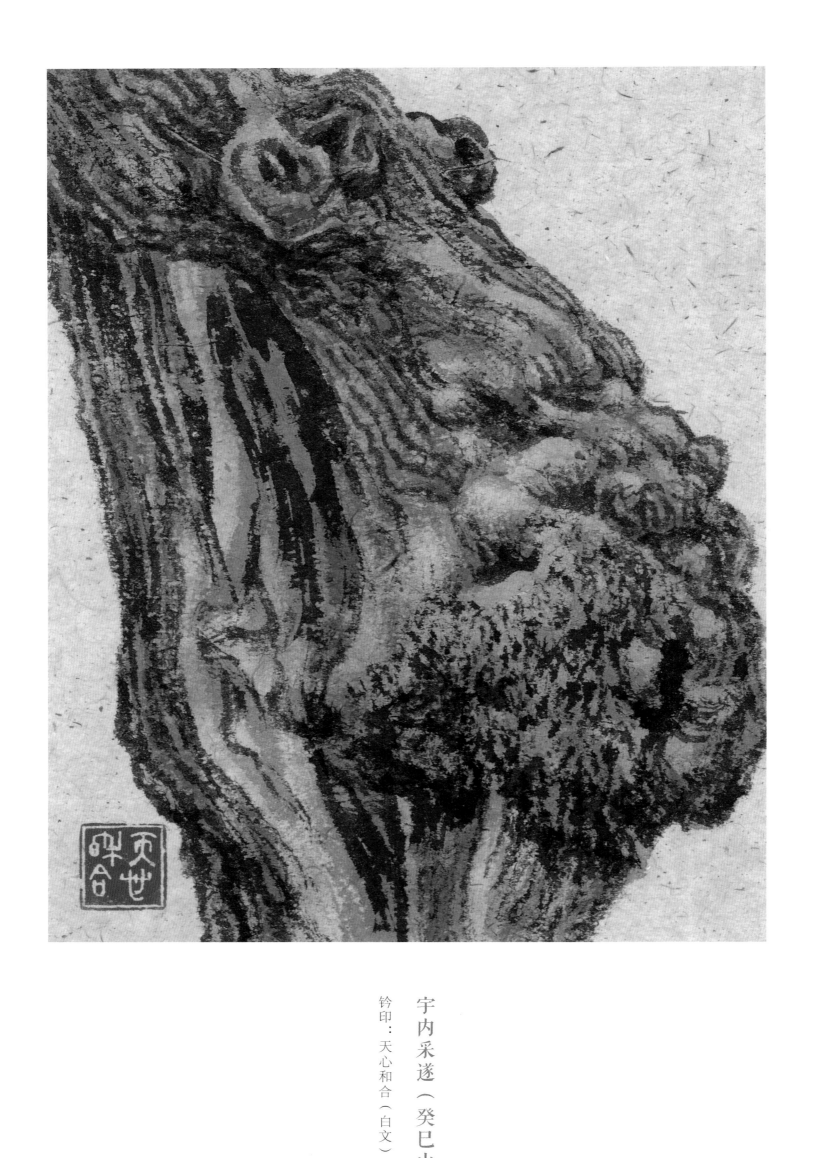

宇内采遂（癸巳山东篇）册页之十一

钤印：天心和合（白文）

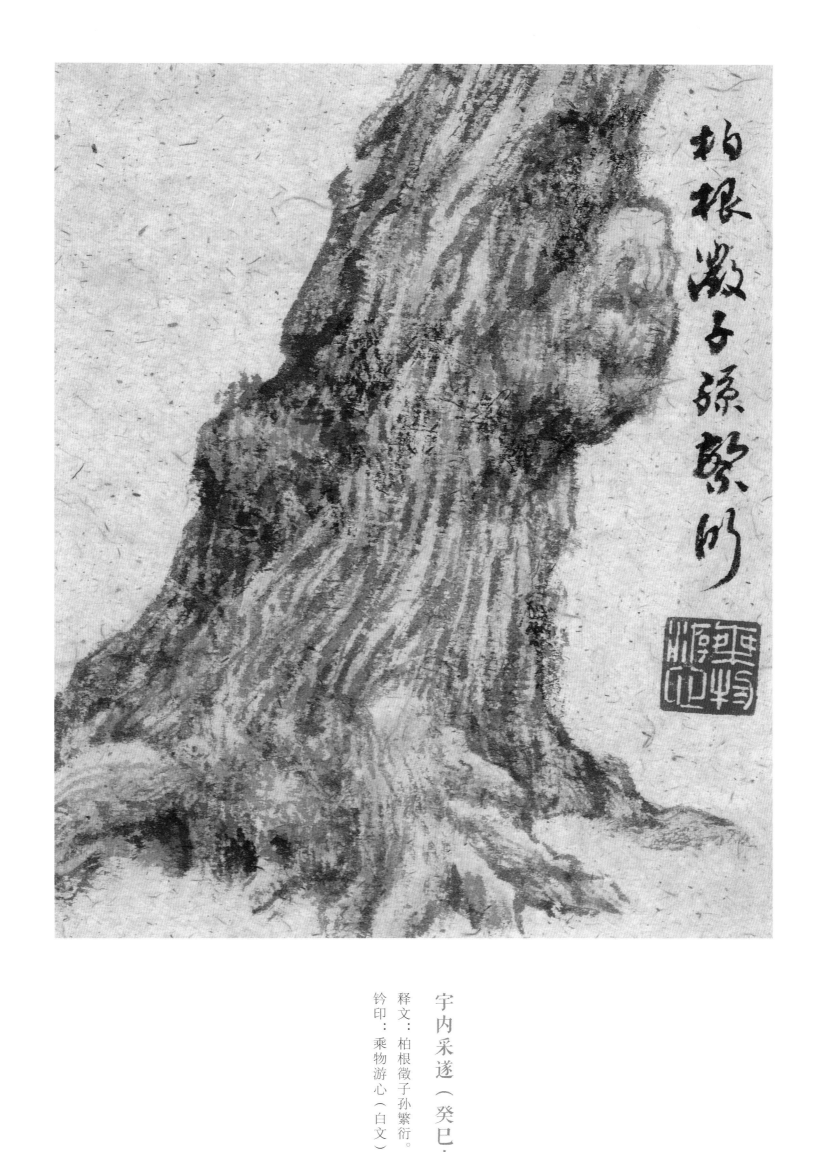

柏根徵子孫繁衍

宇内采遂（癸巳山东篇）册页之十二

释文：柏根徵子孙繁衍。

钤印：乘物游心（白文）

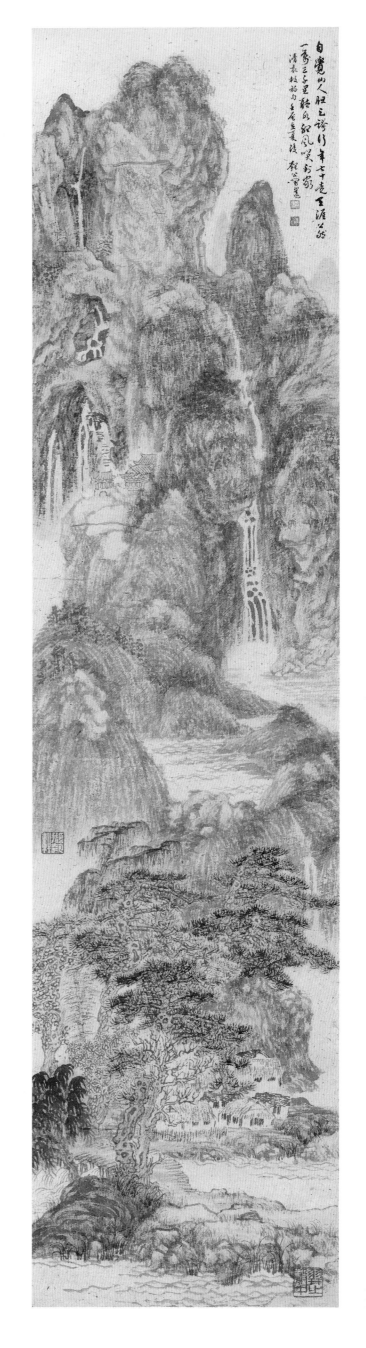

袁枚诗意

纸本水墨设色　纵一三六厘米　横三三厘米　二○一二年

释文：自觉山人胆足夸，行年七十走天涯。公然一万三千里，
听水听风笑到家。清袁枚诗句　壬辰立夏后　匏公周凯

钤印：周凯（白文）　石原（朱文）　撷匏轩（白文）
　　　羿之彀中（朱文）

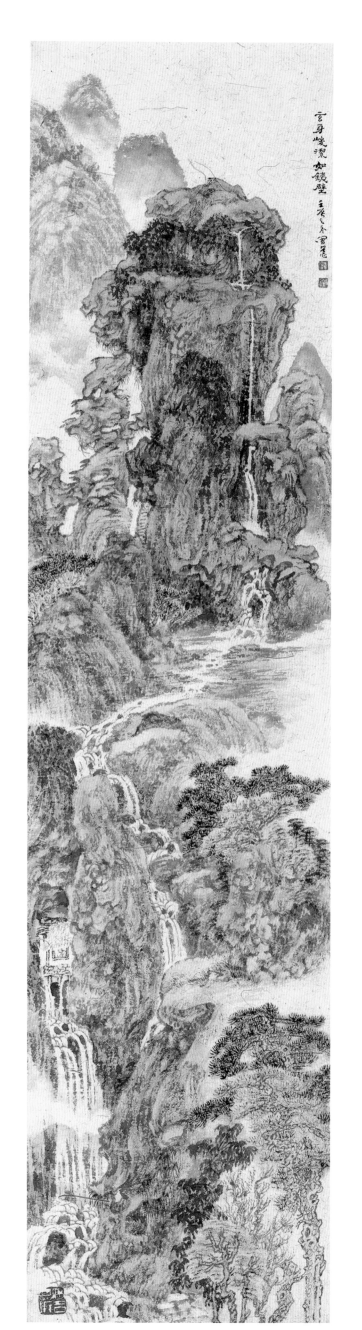

玄身峻洁如铁壁

纸本水墨设色　纵一三六厘米　横三一点五厘米　二〇一二年

释文：玄身峻洁如铁壁。壬辰之冬　周凯

钤印：周凯（白文）　石原（朱文）　妙合无岸（白文）

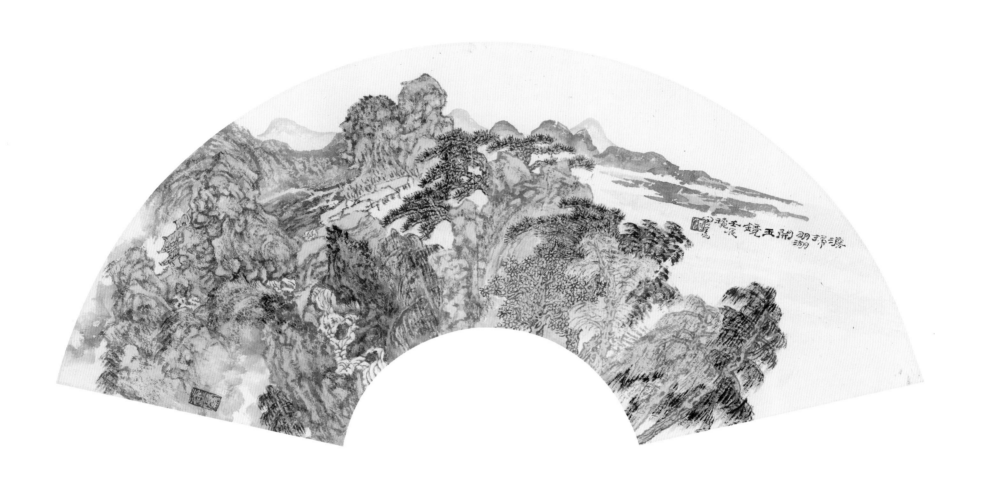

澹扫明湖开玉镜

纸本水墨设色 扇面 纵二〇厘米 横六〇厘米 二〇一二年

释文：澹扫明湖开玉镜。壬辰秋 周凯

钤印：周凯（白文） 冰壶庐（白文）

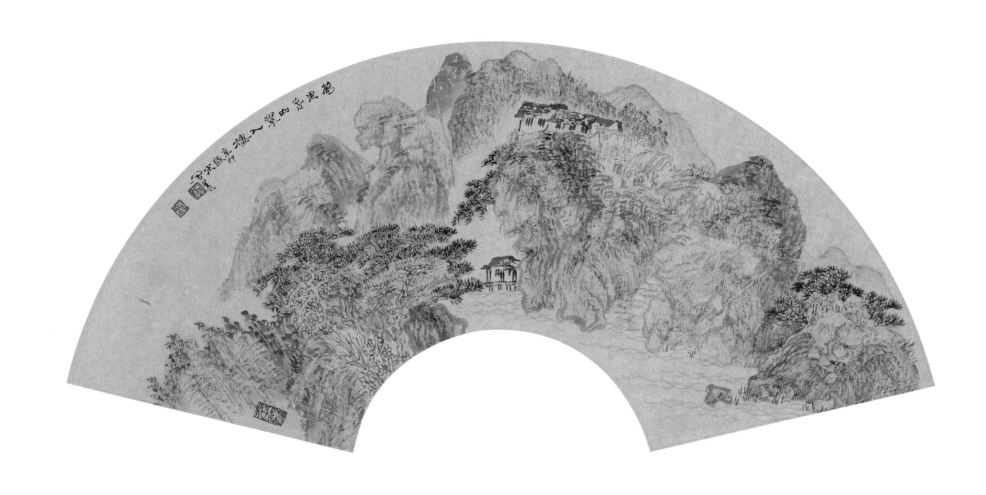

万里春山翠入楼

纸本水墨设色　扇面　纵二一厘米　横五八厘米　二○一一年

释文：万里春山翠入楼。辛卯岁末　周凯

钤印：周凯（白文）　石原（朱文）　冰壶庐（白文）

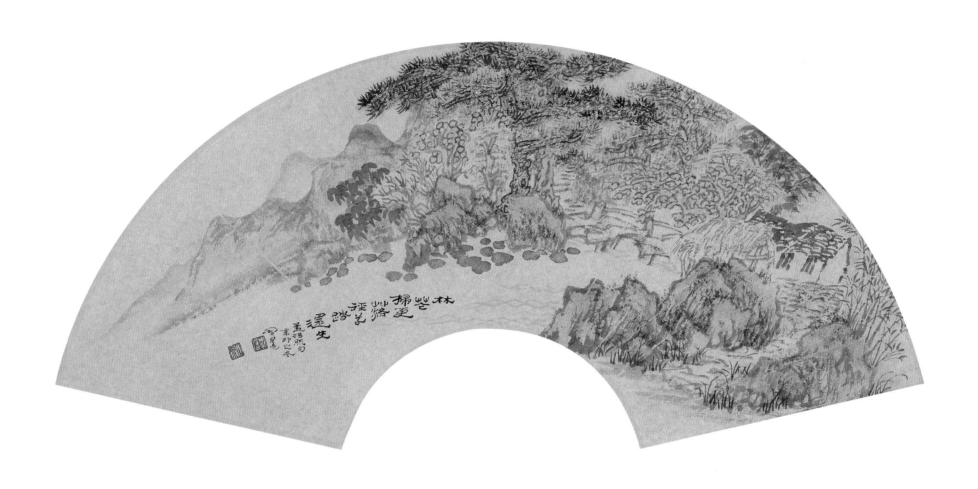

林花扫更落

纸本水墨设色　扇面　纵二一厘米　横五八厘米　二○一一年

释文：林花扫更落，径草踏还生。孟浩然句　辛卯之冬　周凯

钤印：周凯（白文）　石原（朱文）

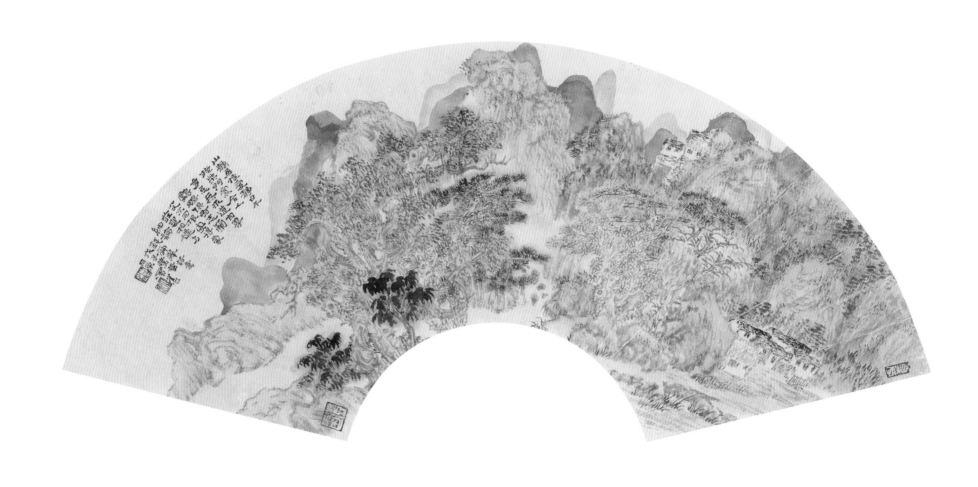

钱舜举诗意

纸本水墨设色　扇面　纵二〇厘米　横六〇厘米　二〇〇八年

释文：山居惟爱静，日午掩柴门。寡合人多忌，无求道自尊。鹦鹉俱有志（意），兰艾不同根。安得蒙庄叟，相逢与细论。钱舜举诗意　戊子惊蛰　石原周凯

钤印：周凯（白文）　石原（朱文）　尊受（白文）　澄怀（白文）

万壑树声满 千崖秋气高

纸本水墨设色 纵一八〇厘米 横九七厘米 二〇一一年

释文：石林精舍武溪东，但（夜）扣禅房谒远公。月在上方诸品
静，心（僧）持半偈万缘空。苍苔古道应行遍，落木寒泉听
不穷。更忆双峰最高顶，此心期与故人同。唐朗士元七律

辛卯仲秋 匏公周凯

钤印：周凯（白文） 石原（朱文） 焉知复古非创新（白文）

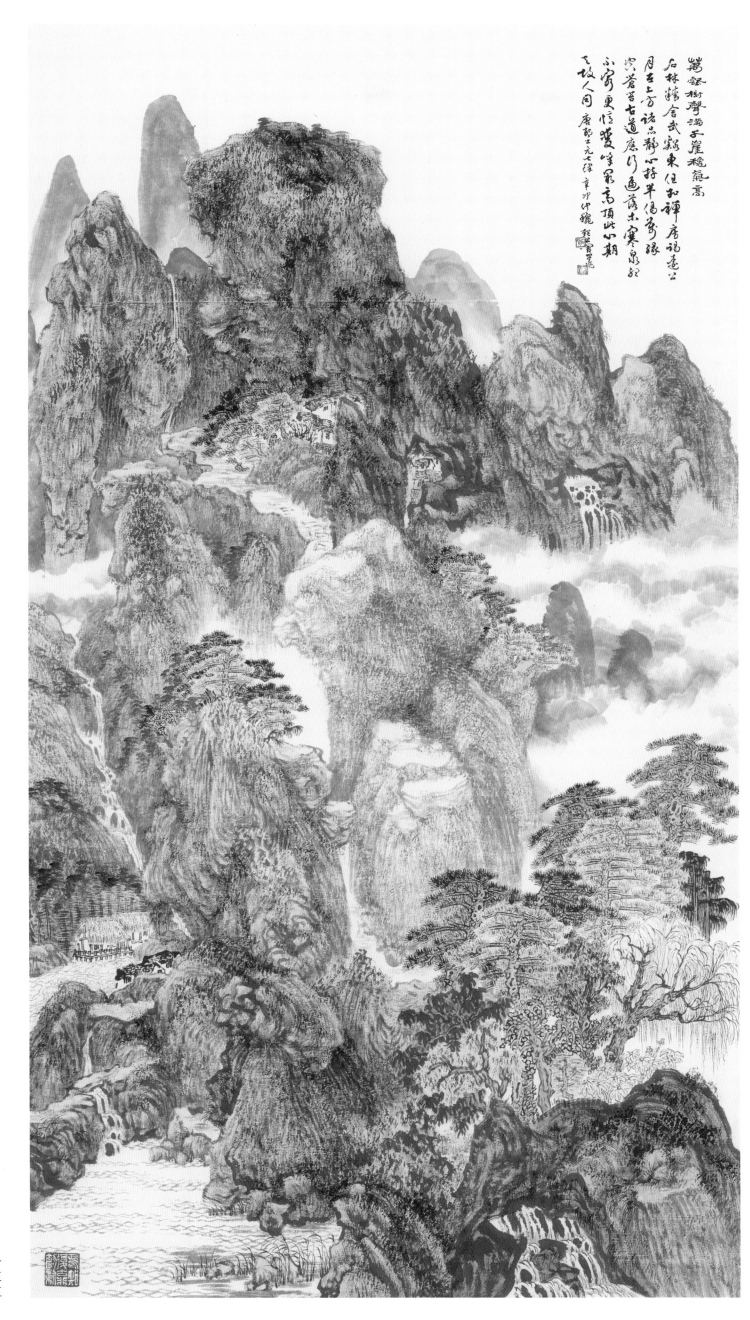

古树嵯岈势极天

纸本水墨设色　纵一八〇厘米　横九七厘米　二〇一一年

释文：梵王殿阁建何年，古树嵯岈势极天。爱向深崖观落叶，喜从
幽壑听鸣泉。松声满耳频高下，云气无心任去旋。一派秋光
山色好，人生居此胜神仙。元人郭畀题画诗
辛卯孟冬　周凯

钤印：周凯（白文）　石原（朱文）　思与神合（白文）

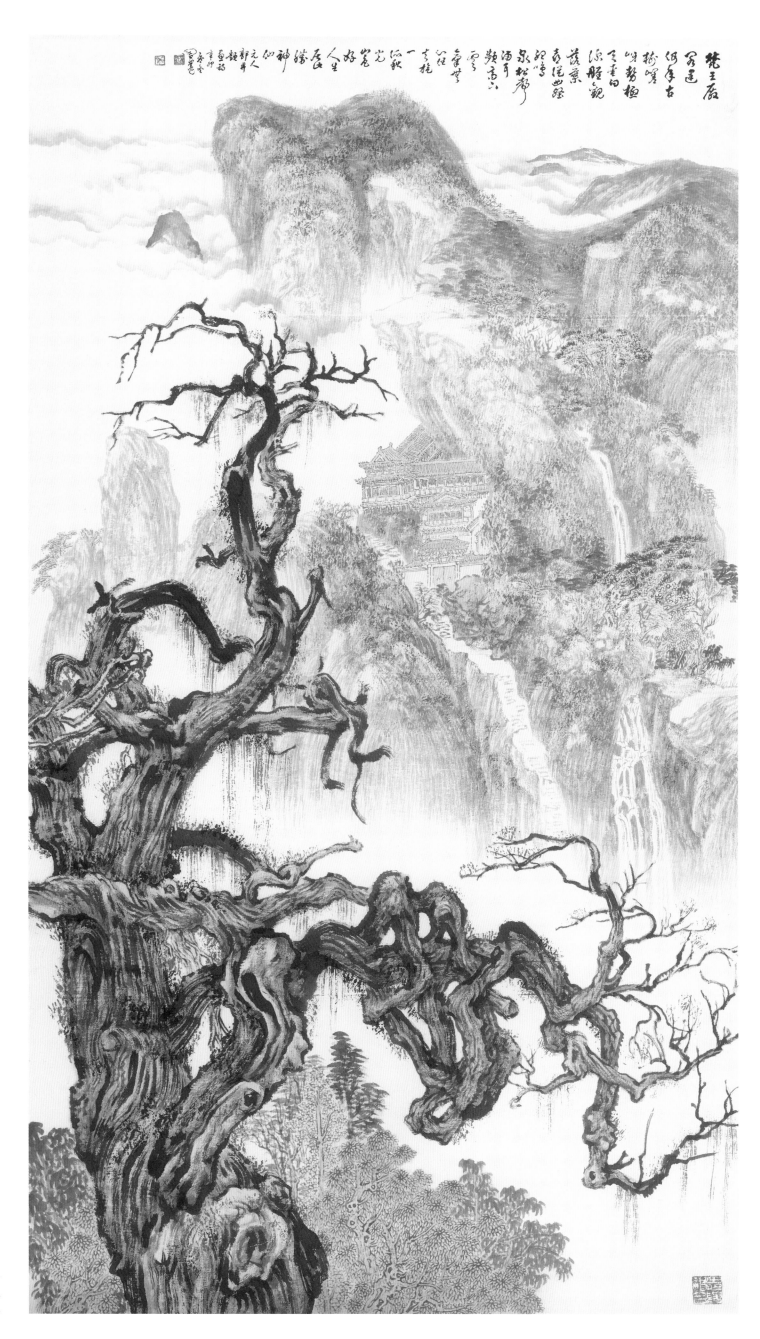

野色笼寒雾 山光敛暮烟

纸本水墨设色　纵一八〇厘米　横九七厘米　二〇一一年

释文：野色笼寒雾，山光敛暮烟。

辛卯六月梅雨霏霏写王勃诗意　匏公周凯

钤印：周凯（白文）　石原（朱文）　焉知复古非创新（白文）

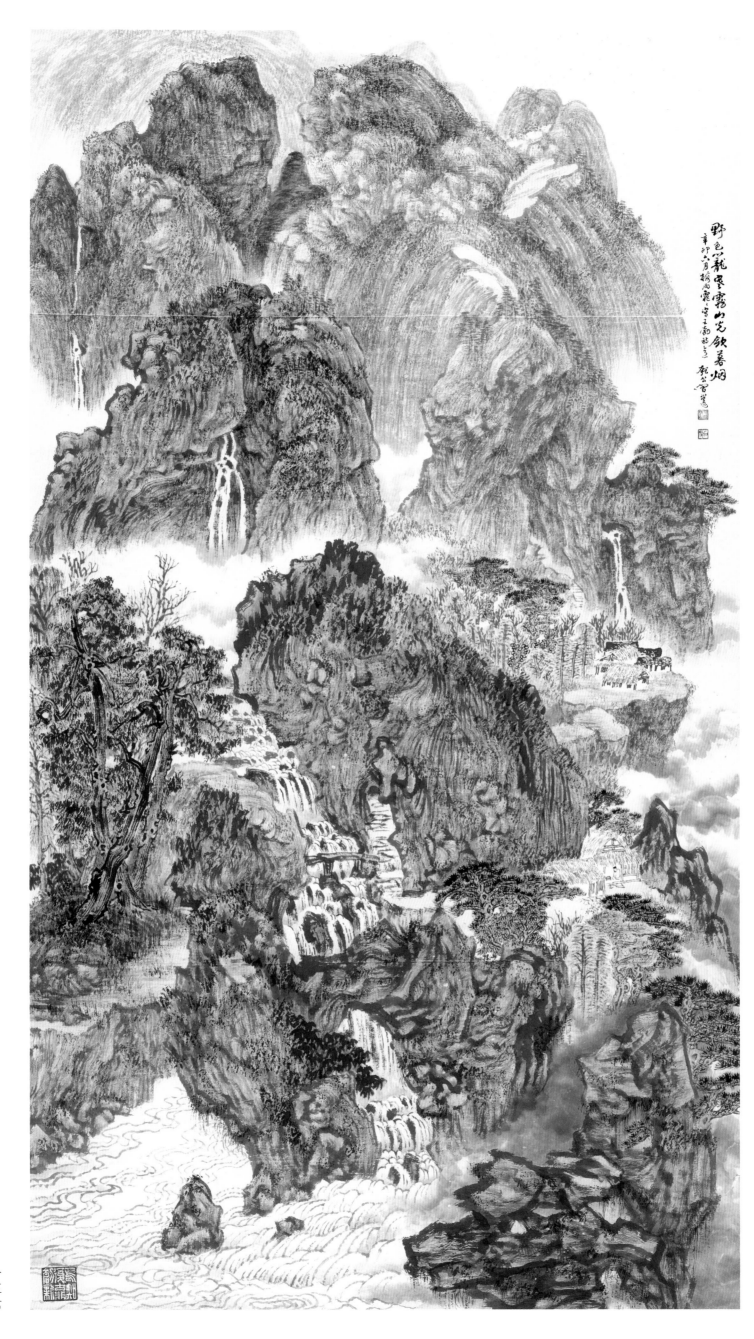

丹葩曜阳林

纸本水墨设色　纵七二点五厘米　横三八厘米　二〇一〇年

释文：丹葩曜阳林。苦雾滴成雨，平林翳作峰。不知岩际寺，恰送
马头钟。汶水已争渡，泰山犹未逢。忽惊初日跃，远近碧芙
蓉。清人朱彝尊诗句　庚寅之秋　周凯

钤印：周凯（白文）　羿之彀中（朱文）

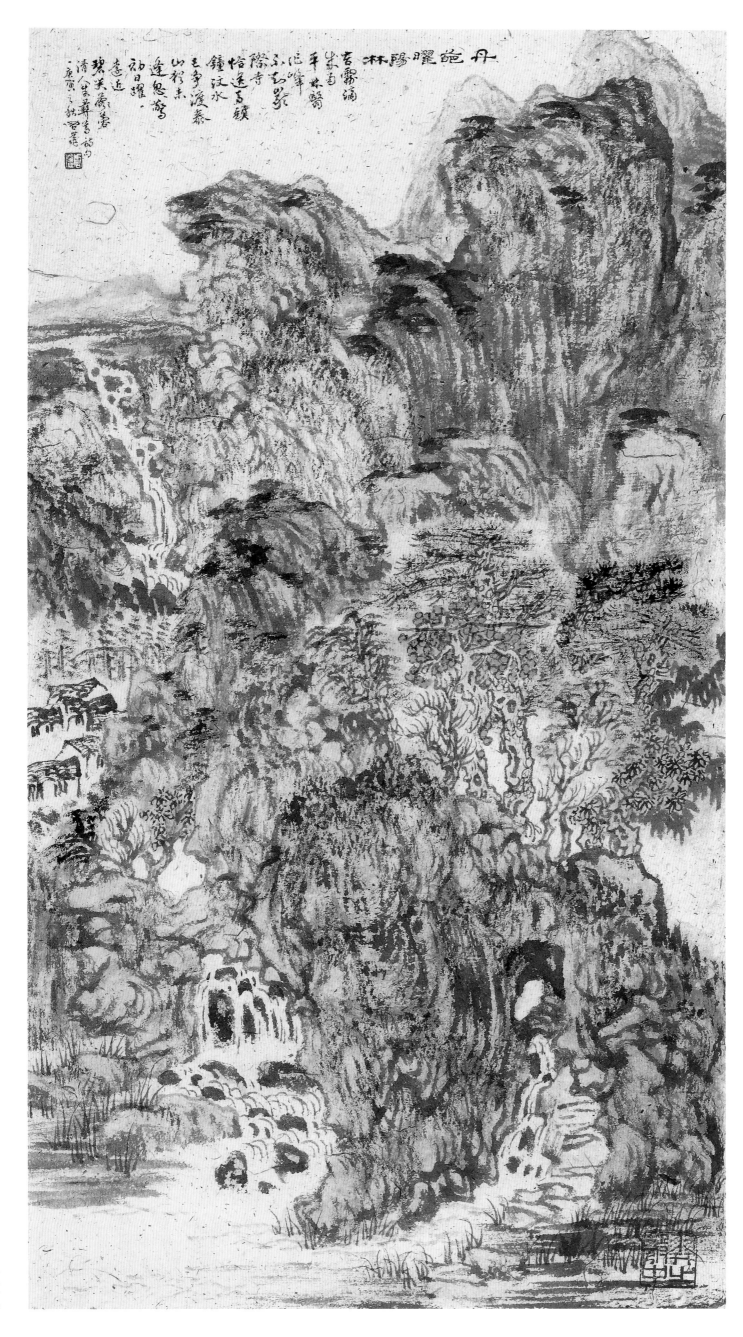

苍崖积空翠

纸本水墨设色　纵九七厘米　横九一厘米　二○一○年

释文：苍崖积空翠，怡我旷古心。飞泉落深谷，泠泠弦玉琴。尘消
群翳豁，松雪洒闲襟。清谣天籁发，如聆旬始音。王蒙题与
倪瓒合作山水　庚寅小暑于海上半半居写此消夏　匏公周凯

钤印：周凯（白文）　石原（朱文）　物竞天择（朱文）

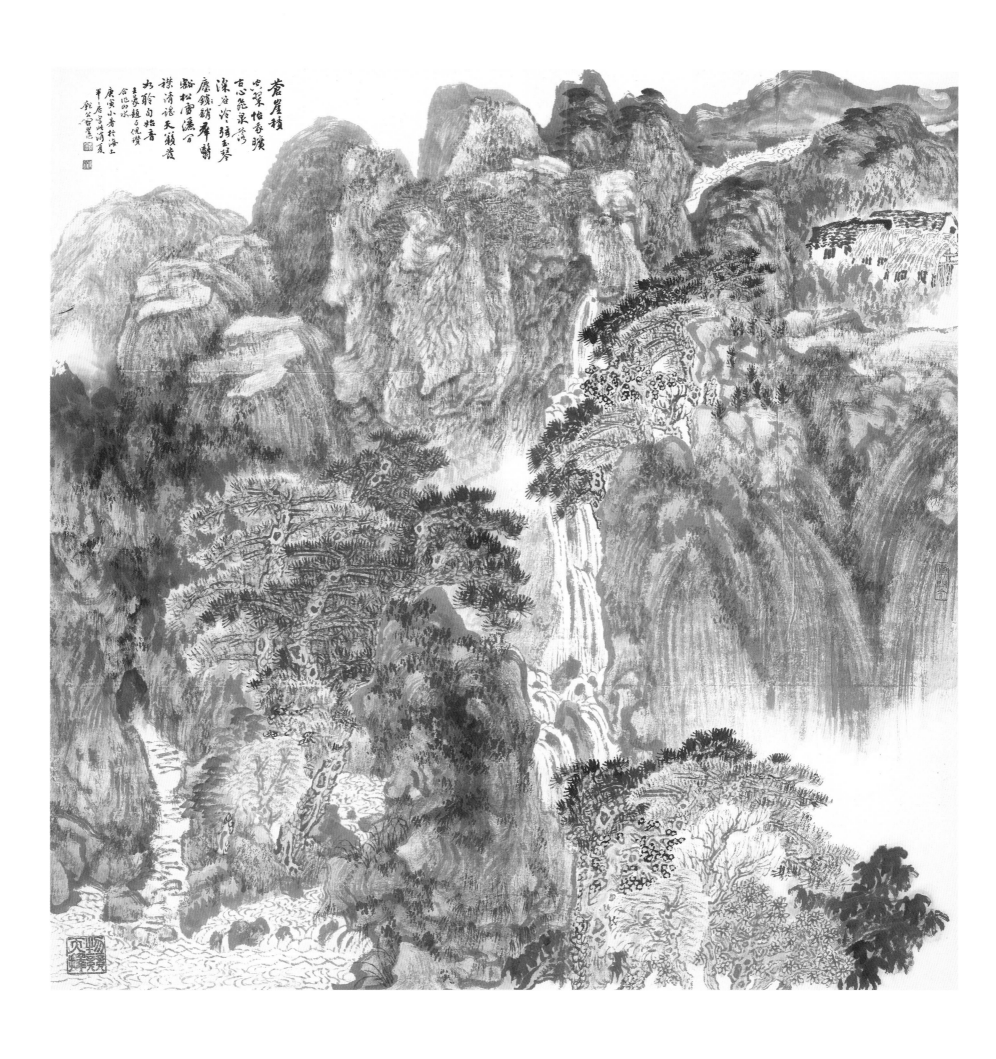

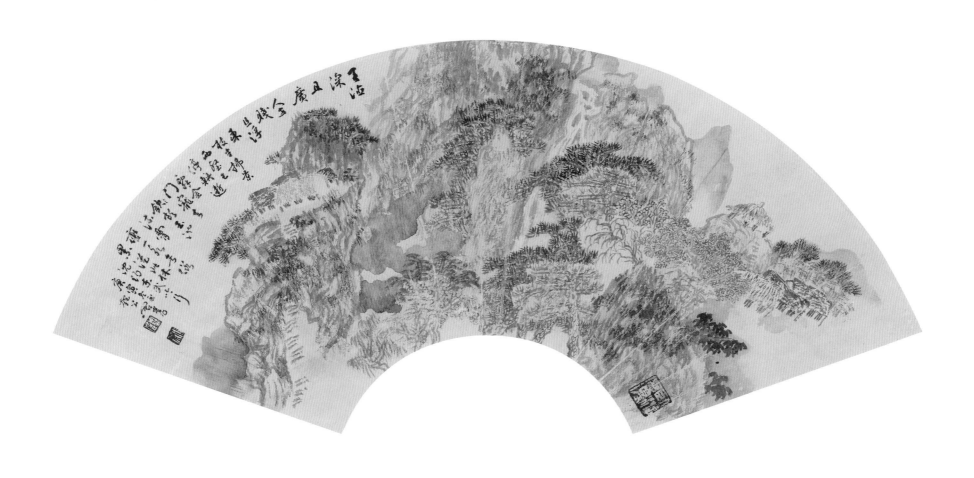

沈约诗意

纸本水墨设色 扇面 纵二七厘米 横五七厘米 二〇一〇年

释文：天德深且广（旷），人世贱且浮。东枝才拂景，西崦已停
舟。逝辞金门宠，去饮玉池流。霄辔一永矣，俗累从此休。
沈约东武吟行 庚寅冬至 匏公周凯

钤印：周凯（白文） 石原（朱文） 卧游偶得（白文）

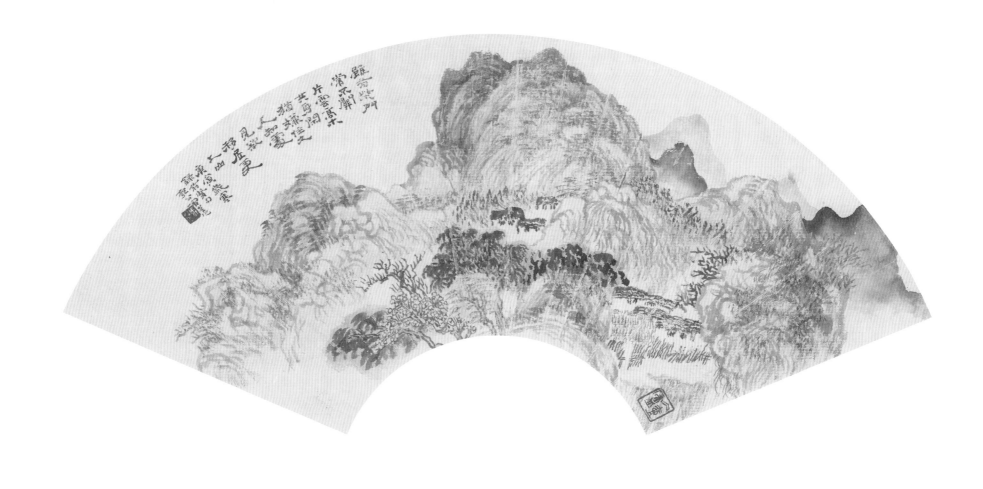

前贤诗意

纸本水墨设色　扇面　纵二七厘米　横五七厘米　二○一○年

释文：虽有柴门常不关，片云高（孤）木共（伴）身闲。犹嫌住

　　久人知处，见欲（拟）移居（家）更上山。庚寅岁寒录前

　　贤句　匏公周凯

钤印：周凯（白文）　冰壶庐（朱文）

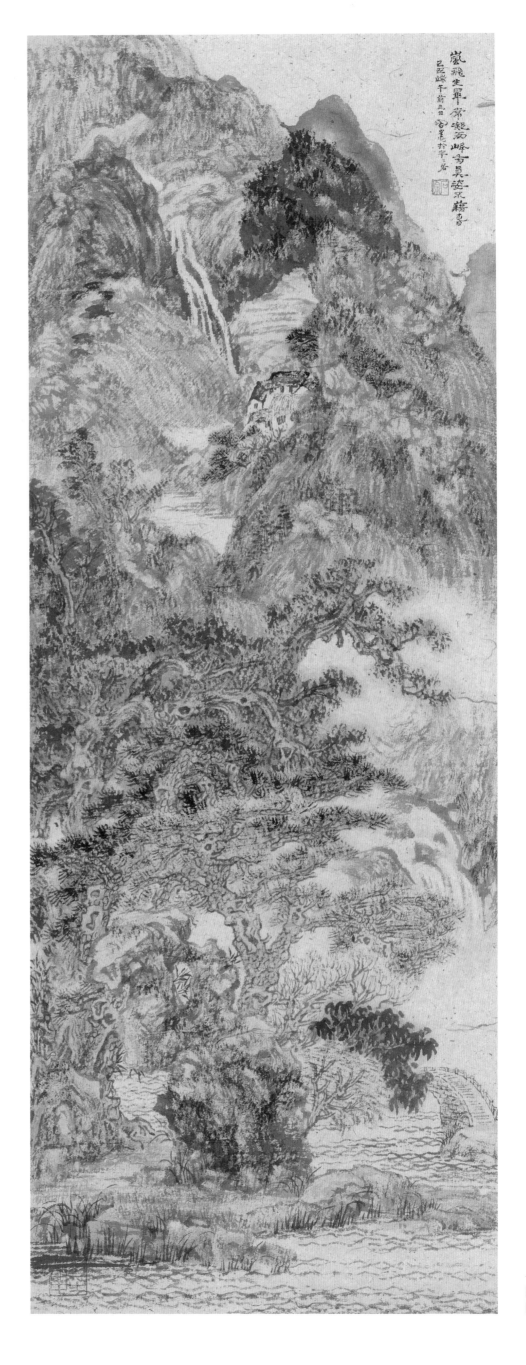

岚飞生翠

纸本水墨设色　纵一〇八点五厘米　横三八厘米　二〇〇九年

释文：岚飞生翠常凝（疑）雨，峰有真姿不藉春。

己丑端午前三日　周凯于半半居

钤印：石原（朱文）　羿之彀中（朱文）

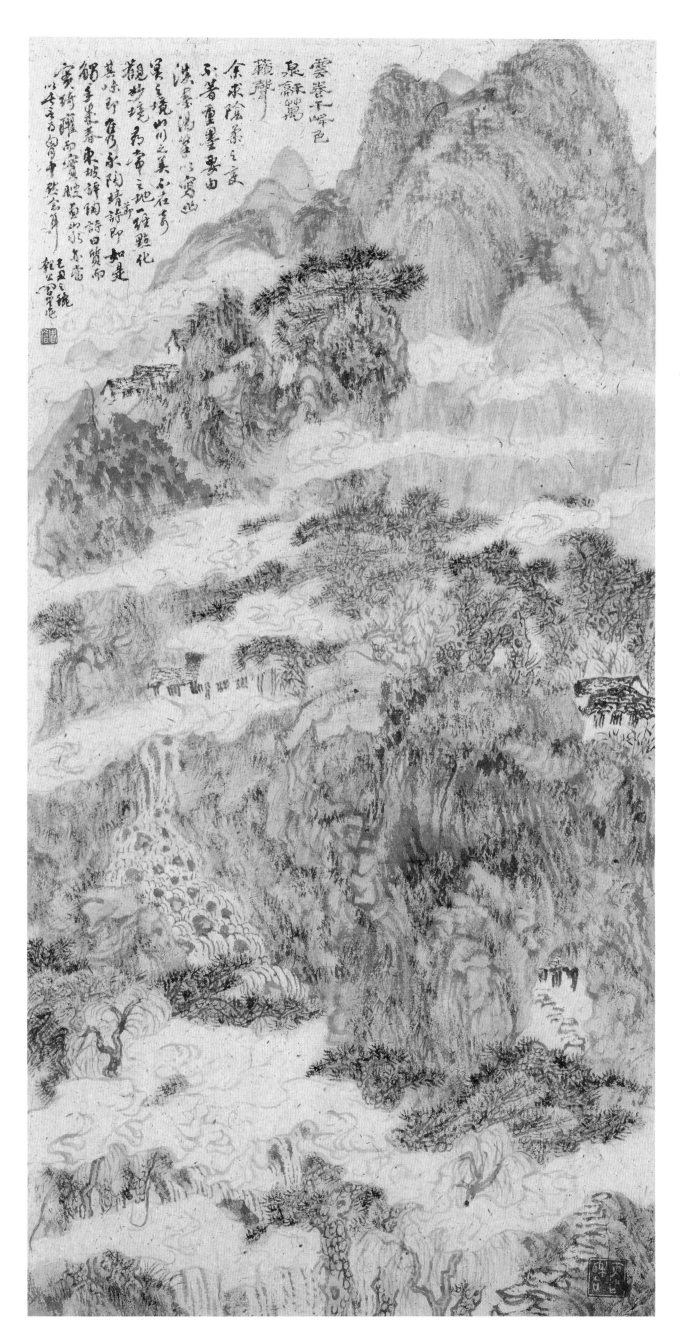

云卷千峰 泉和万籁

纸本水墨设色 纵七七厘米 横三六厘米 二〇〇九年

释文：云卷千峰色，泉和万籁声。余求阴柔之变，不着重墨，要
由淡墨渴笔以写幽冥之境。山川之美不在奇观妙境，寻常
之地一经点化，其味即隽永，陶靖节诗即如是，触手成
春。东坡评陶诗曰：『质而实绮，癯而实腴。』画山水亦
当以此言为胸中默念耳。己丑之秋　匏公周凯

钤印：周凯（白文）天心和合（白文）

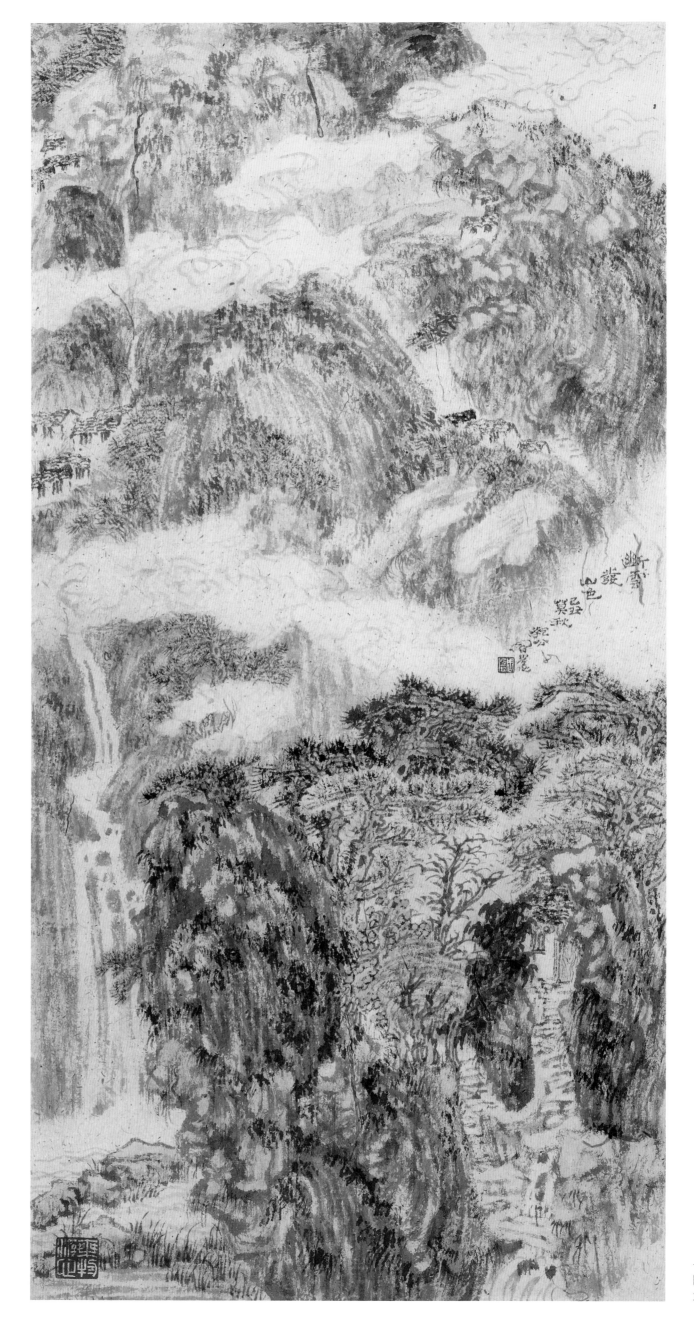

断云发山色

纸本水墨设色　纵七六厘米　横三六点五厘米　二〇〇九年

释文：断云发山色。己丑暮秋　匏公周凯

钤印：周凯（白文）　乘物游心（白文）

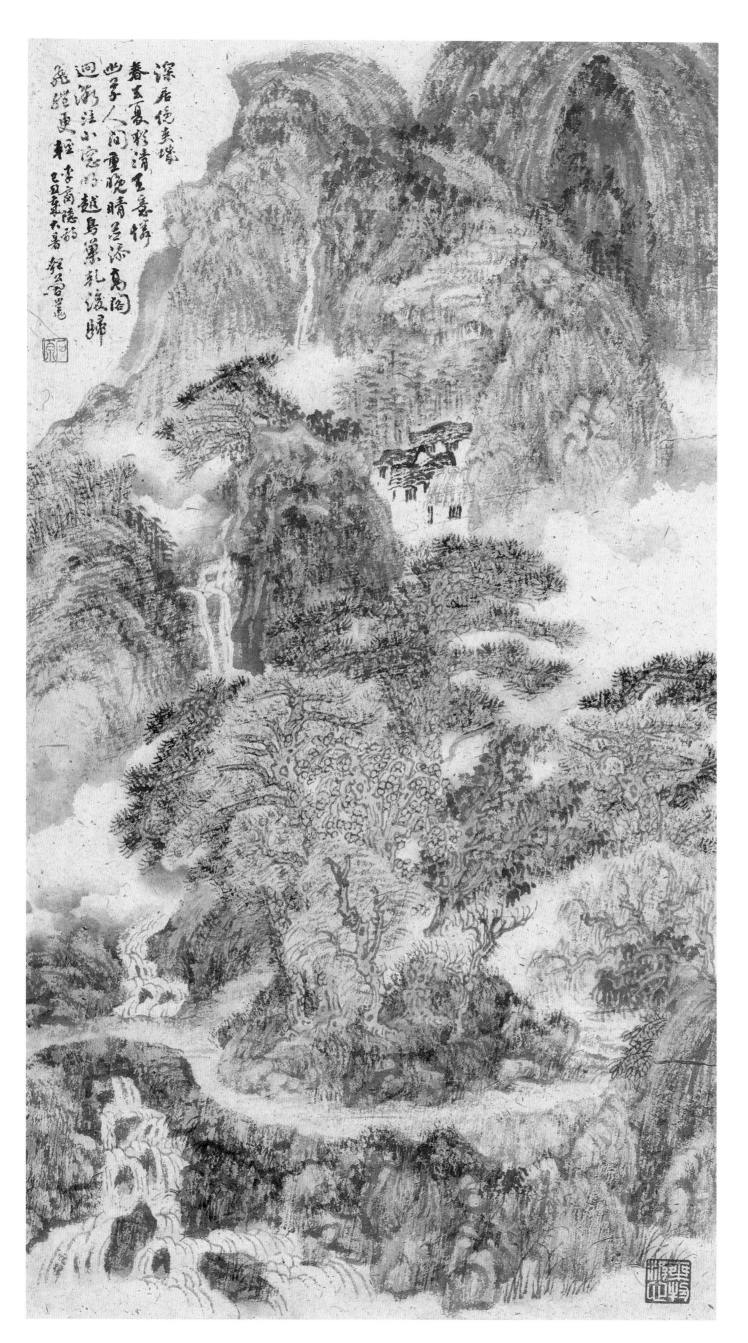

深居俯夾城，春去夏猶清。天意憐幽草，人間重晚晴。并添高閣迥，微注小窗明。越鳥巢乾後，歸飛體更輕。李商隱詩。己丑年大暑謁公周凱

李商隐诗意

纸本水墨设色　纵七三厘米　横三八厘米　二〇〇九年

释文：深居俯夹城，春去夏犹清。天意怜幽草，人间重晚晴。并添高阁迥，微注小窗明。越鸟巢干后，归飞体更轻。李商隐诗　己丑岁大暑　匏公周凯

钤印：石原（朱文）　乘物游心（白文）

秋山图

纸本水墨设色　纵七六点五厘米　横四八点五厘米　二〇〇九年

释文：写山水，贵造玄冥之境。玄者，深远也。冥者，幽寂也。玄冥不在景象而在笔墨也。宾虹老以浑厚华滋达此境，后之追随者一味用墨，模糊狼藉，貌似神非，离此境远甚！远甚！余之愚见，求玄冥不必非用重墨，淡墨渴笔亦可得幽邃之致。要以苍茫浑穆之笔出之，层层叠加，虚实映衬，方于混沌朦胧中独出化机。己丑立秋　匏公周凯

钤印：周凯（白文）　石原（朱文）　羿之彀中（朱文）

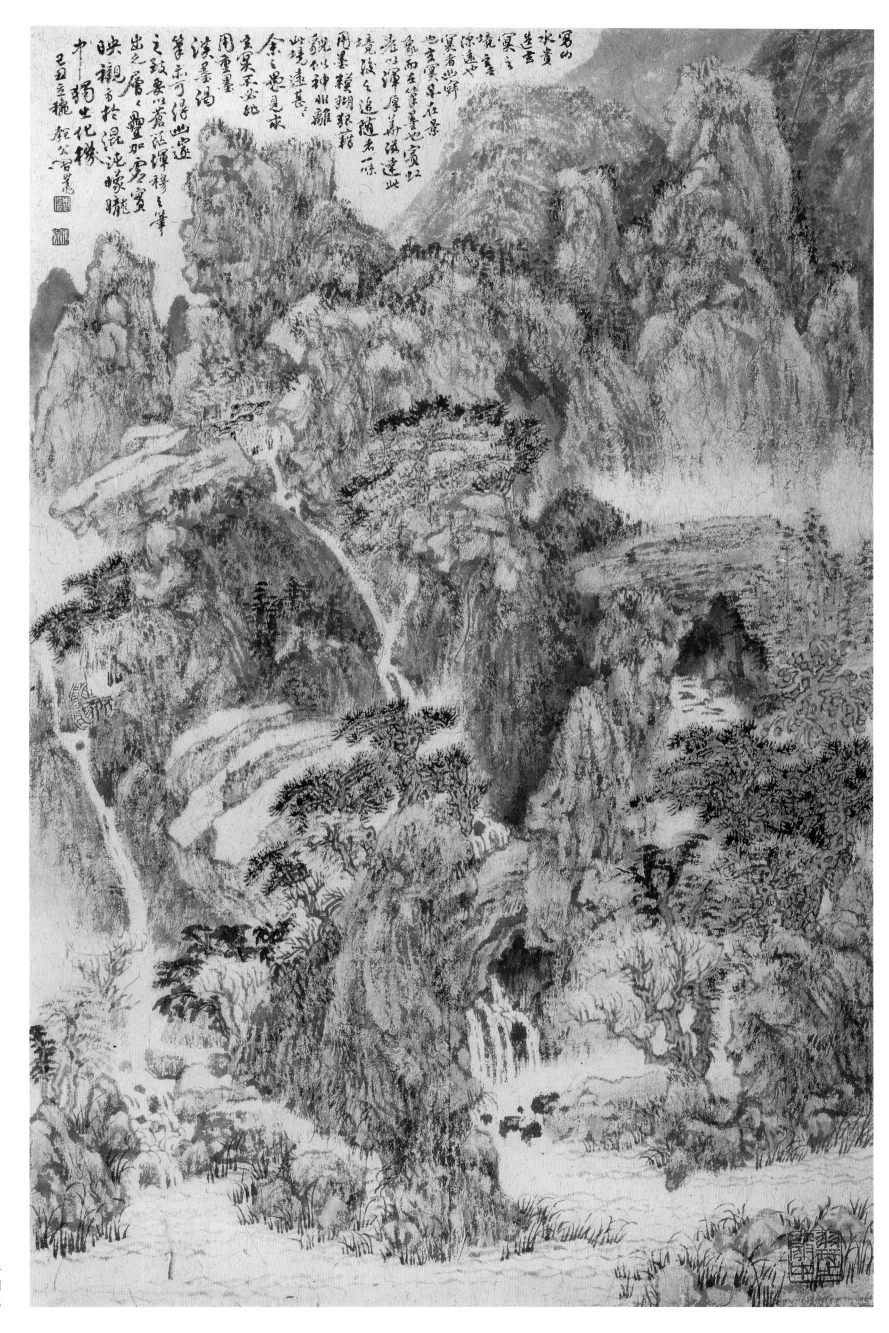

重阳偶寄

纸本水墨设色　纵七六点五厘米　横四七点五厘米　二〇〇九年

释文：学诗浑似学参禅，竹榻蒲团不计年。直待自家都了得，等闲拈出便超然。己丑重阳　周凯

钤印：周凯（白文）　借古开今（朱文）　羿之彀中（朱文）

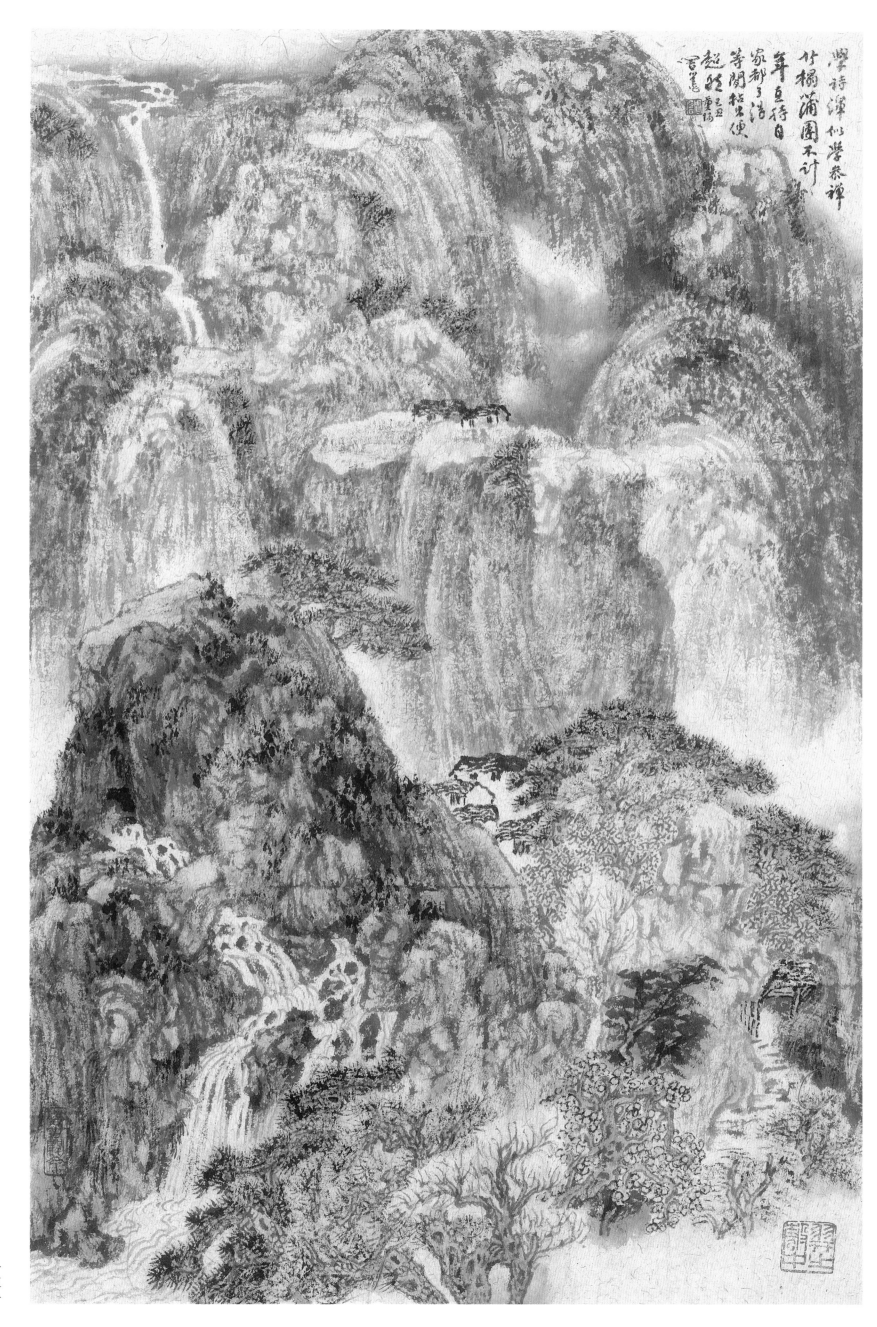

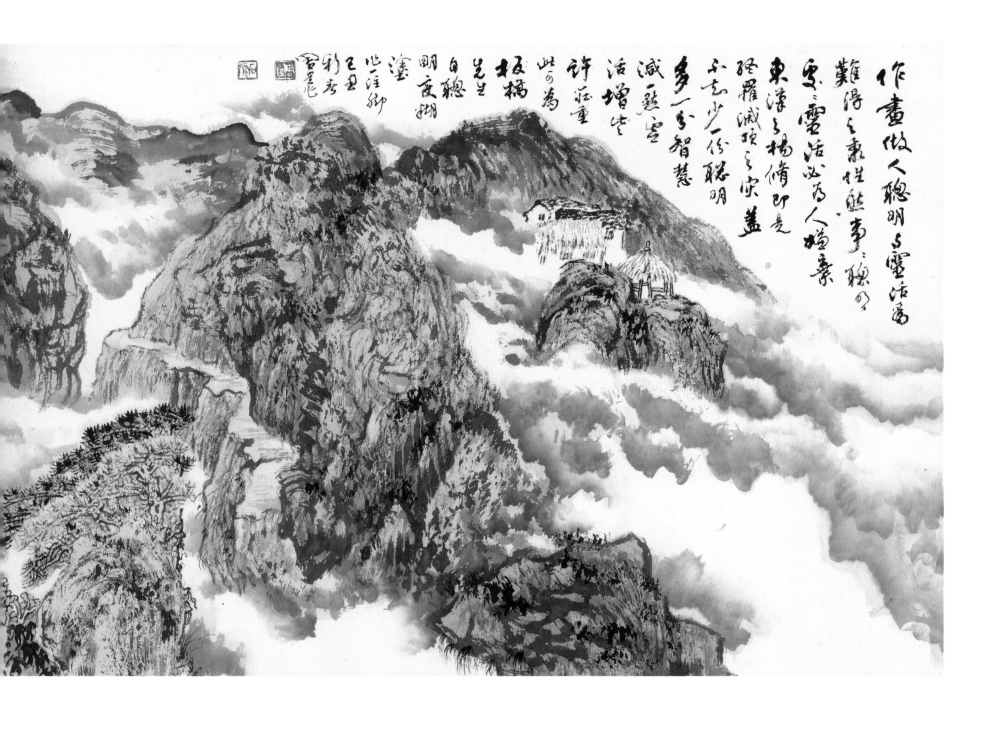

作画做人聰明與靈活為
難得之秉性然事事聰明
處處靈活必為人嫌棄
東漢之楊修即是
終罹滅頂之災盖不知
少一分聰明
多一分智慧
減一點靈活
活增些許莊重
此可為
板橋
先生
自聰明
變糊
塗
作一注
腳
己丑新
春
周凱

写画悟心

纸本水墨设色　纵四七厘米　横一三九厘米　二〇〇九年

释文：作画做人，聪明与灵活为难得之秉性。然事事聪明、处处灵
活，必为人嫌弃，东汉之杨修即是，终罹灭顶之灾。盖不知
少一分聪明，多一分智慧；减一点灵活，增些许庄重。此可
为板桥先生『自聪明变糊涂』作一注脚。己丑新春　周凯

钤印：周凯（白文）　石原（朱文）
冰壶庐（白文）　法自画出（白文）

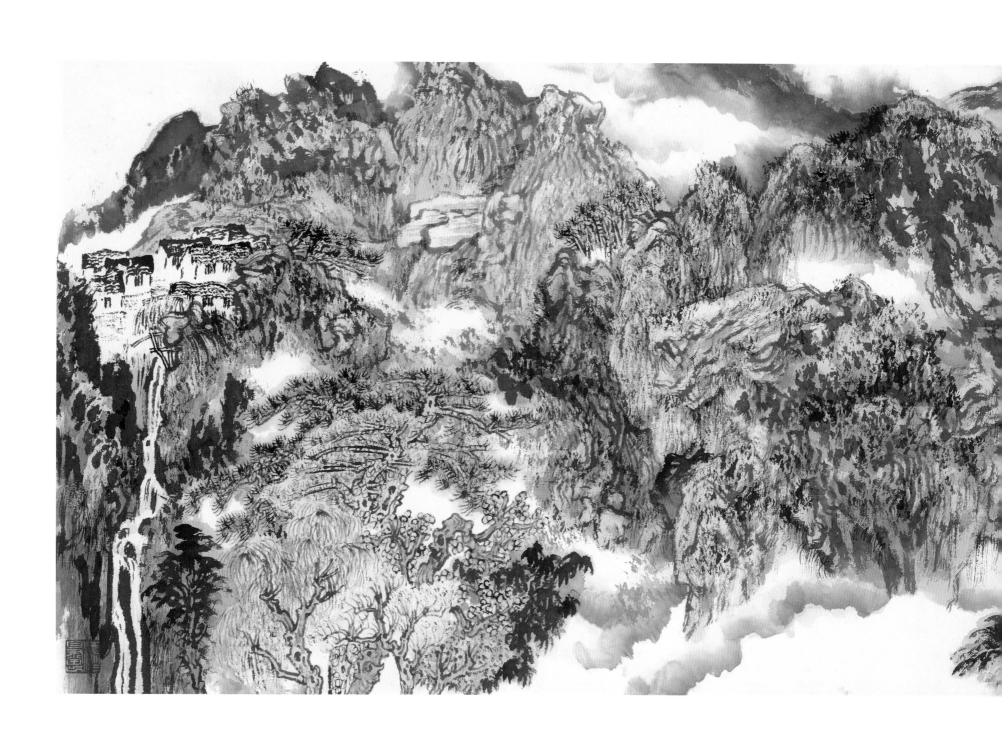

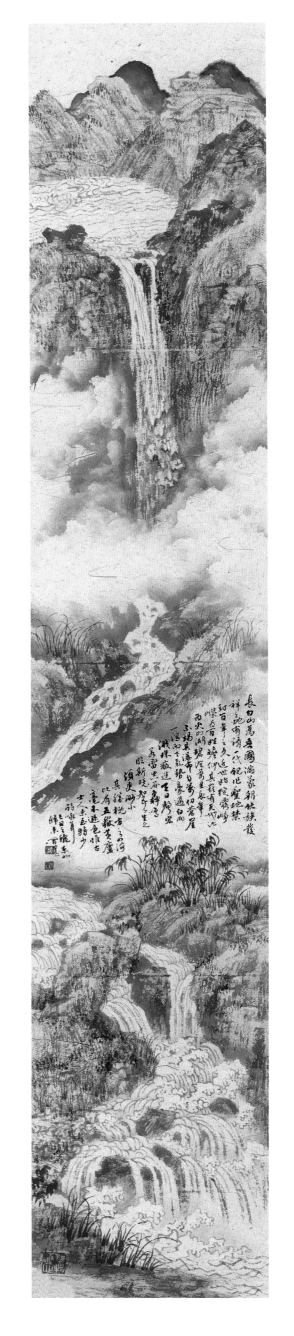

长白山大瀑布

纸本水墨设色　纵一四五厘米　横二五点五厘米　二〇〇九年

释文：长白山为吾国满、蒙、朝诸族发祥之地。有清一代视作圣地，禁封百年之久，近世始绽露峥嵘，为百姓瞻仰。其巅有天池为火山湖，碧澄万里，长年不竭，其瀑布自万仞苍崖一泻而下，气势豪迈。白雨溅珠，蔽迷天日，声宏若雷，空谷轰鸣，临斯境知吾生之须臾渺小。其胜概方之四海，比肩五岳、黄、庐，毫不逊色，惟古士人未至，特少诗咏耳。己丑之秋东北归来　周凯

钤印：周凯（白文）　石原（朱文）　乘物游心（白文）

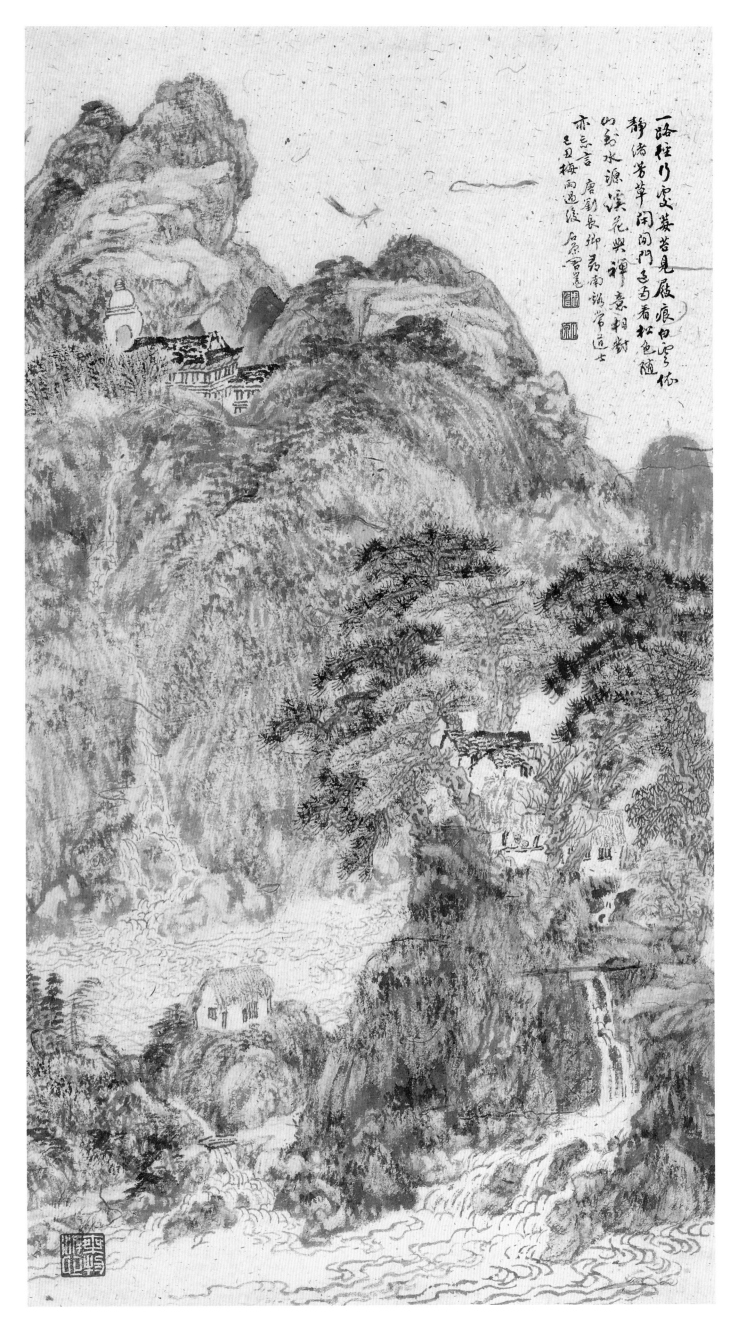

一路经行处，莓苔见履痕。白云依静渚，芳草闭闲门。过雨看松色，随山到水源。溪花与禅意，相对亦忘言。唐刘长卿寻南溪常道士 己丑梅雨过後 石原周凯

刘长卿诗意

纸本水墨设色　纵七三厘米　横三八厘米　二〇〇九年

释文：一路经行处，莓苔见履痕。白云依静渚，芳草闭闲门。过雨看松色，随山到水源。溪花与禅意，相对亦忘言。唐刘长卿寻南溪常道士　己丑梅雨过后　石原周凯

钤印：周凯（白文）　石原（朱文）　乘物游兴（白文）

仿黄公望笔意

纸本水墨设色　纵七五点五厘米　横三六厘米　二〇〇八年

释文：大痴道人元四家之首席，寓浑厚华滋于萧疏淡泊之中，余尤服膺其《富春山居图》。笔墨酣畅洒脱，于松弛中见谨严。布局舒缓错落，于平淡中显奇趣。解衣盘礴，艺进乎道，真逸品也。是图于旧习中略参一二，似有道人些许遗意也。戊子端午　匏公周凯

钤印：周凯（白文）　石原（朱文）　人贵自知（白文）

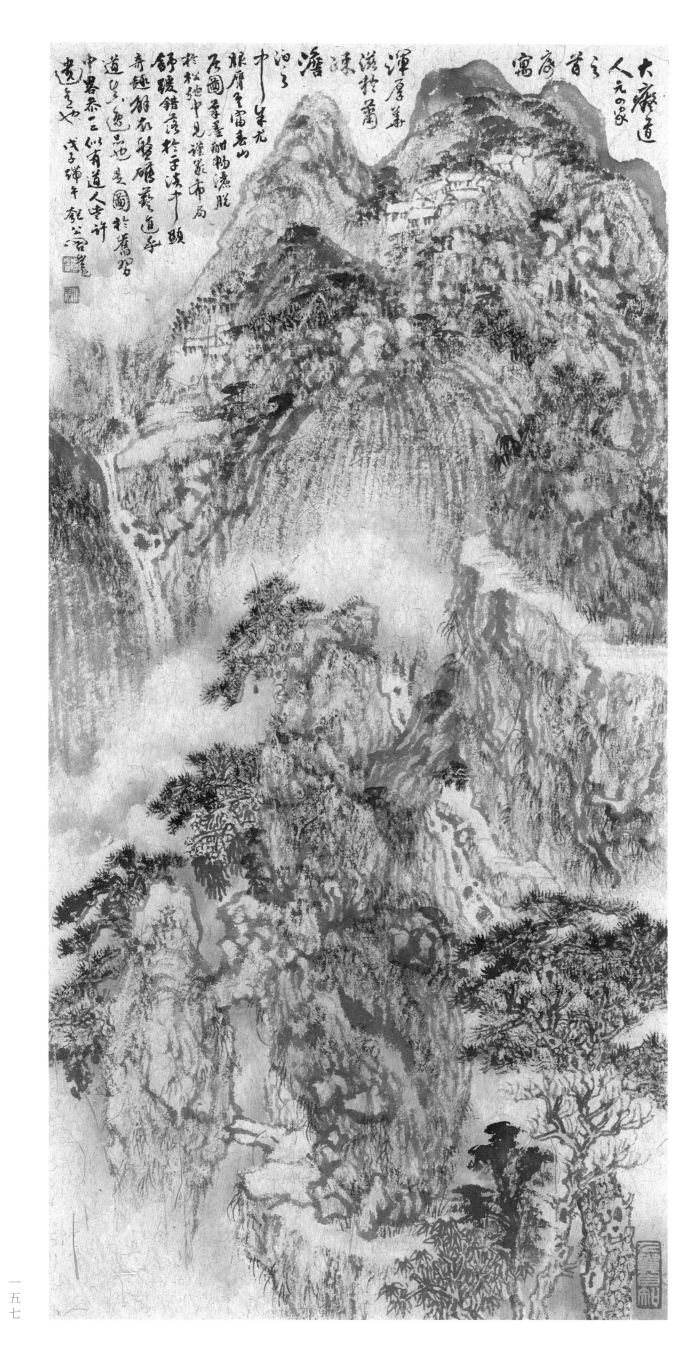

吴历诗意

纸本水墨设色　纵四七厘米　横七五厘米　二〇〇八年

释文：峰头黛色晴犹湿，笔底春云暗不开。墨花淋漓翠微断，隐机忽闻山雨来。清人吴历题画　戊子盛夏　石原周凯

钤印：周凯（白文）　石原（朱文）　潜移造化（白文）

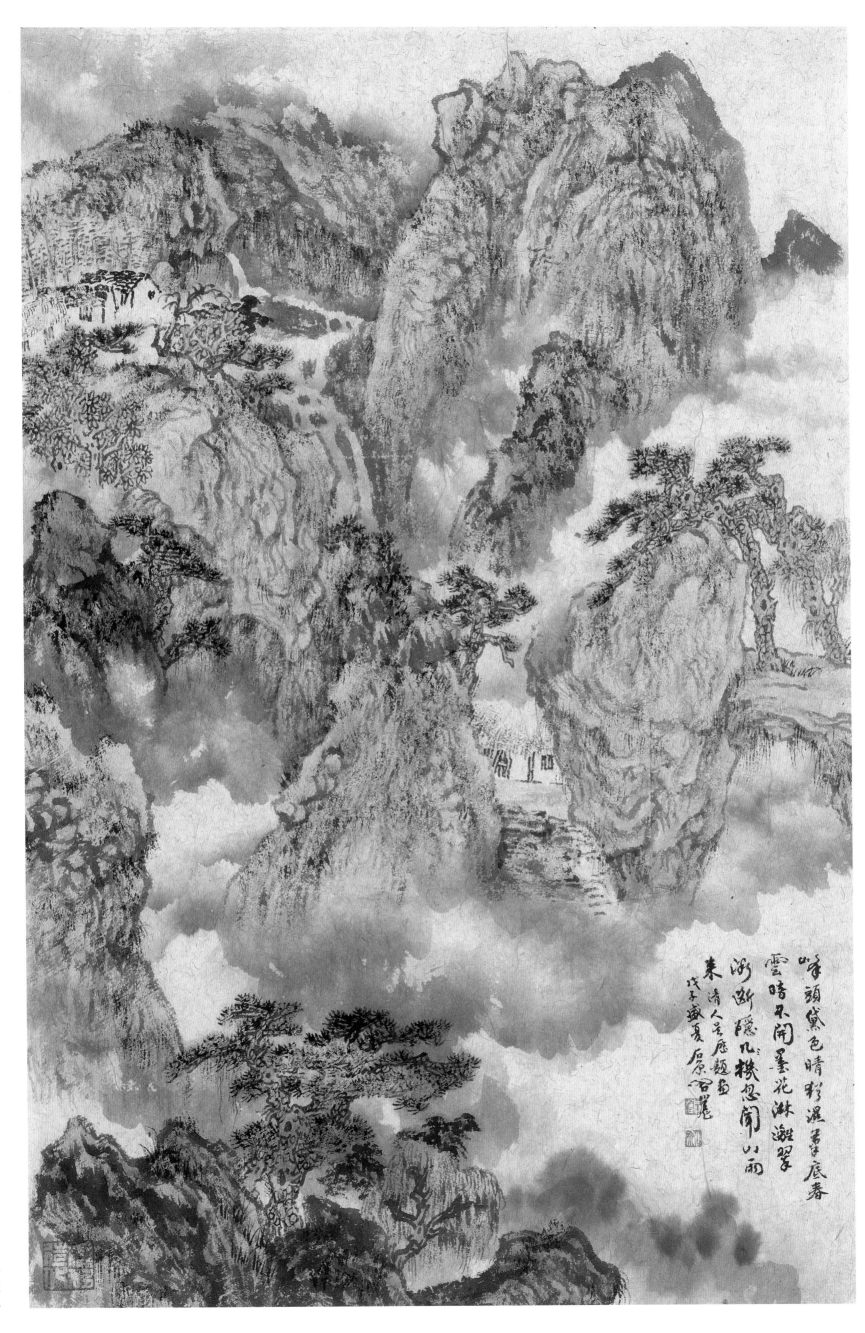

峰頭黛色晴猶濕筆底春
雲暗不開墨花淋漓翠
浙斷隱几機忍開小雨
來清人室座題畫
戊子盛夏原石龍

晋郭璞诗意

纸本水墨　纵一四四厘米　横七六厘米　二〇〇八年

释文：京华游侠窟，山林隐遁栖。朱门何足荣，未若托蓬莱。临源挹清波，陵冈掇丹荑。灵溪可潜盘，安事登云梯。漆园有傲吏，莱氏有逸妻。进则保龙见，退为触蕃羝。高蹈风尘外，长揖谢夷齐。晋郭璞游仙诗　戊子岁尾　匏公周凯于岭南

钤印：周凯（白文）　石原（朱文）　思与神合（白文）

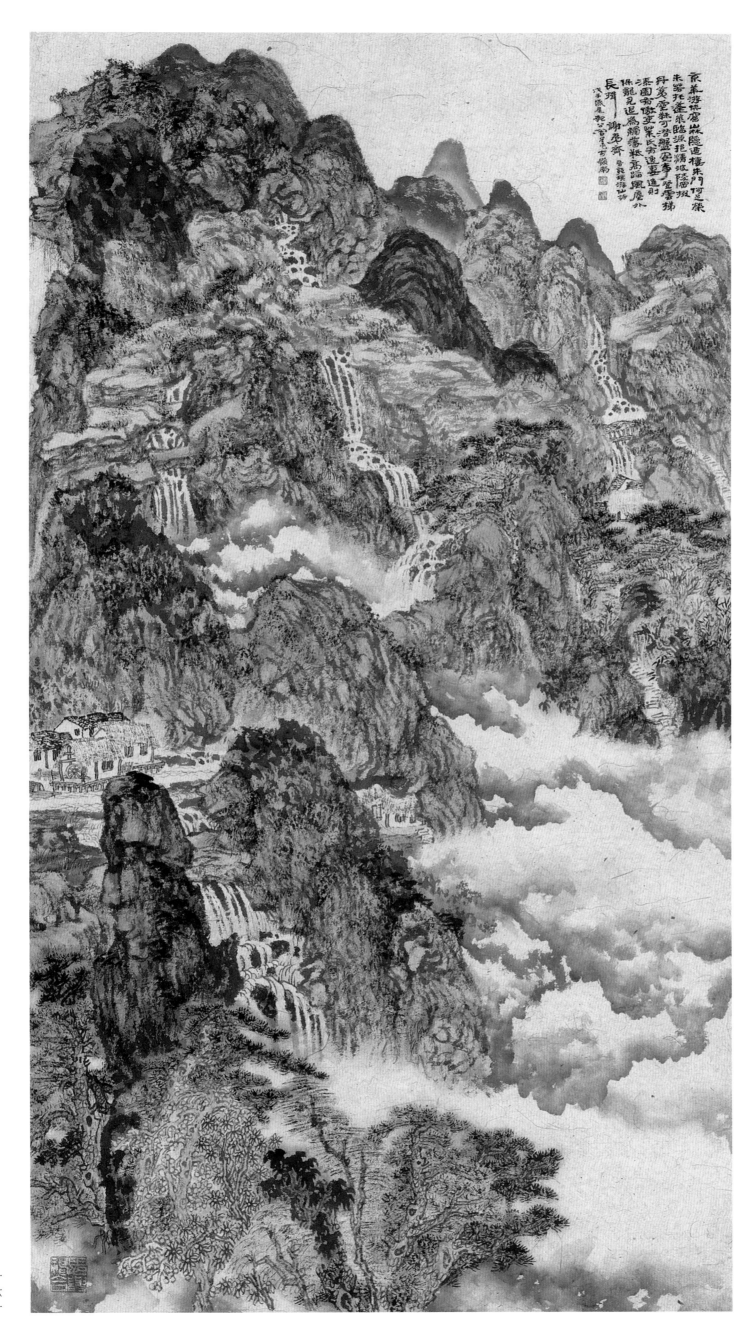

流水青山送六朝

纸本水墨设色　纵九七厘米　横四八厘米　二〇〇七年

释文：倚槛春愁玉树飘，空江铁锁野烟消。兴怀何恨兰亭盛（感），

流水青山送六朝。　清人宋琬（龚鼎孳）《上巳将过金陵》

丁亥残腊　石原周凯

钤印：周凯（白文）　石原（朱文）

冰壶庐（朱文）　水滴石穿（白文）

一六二

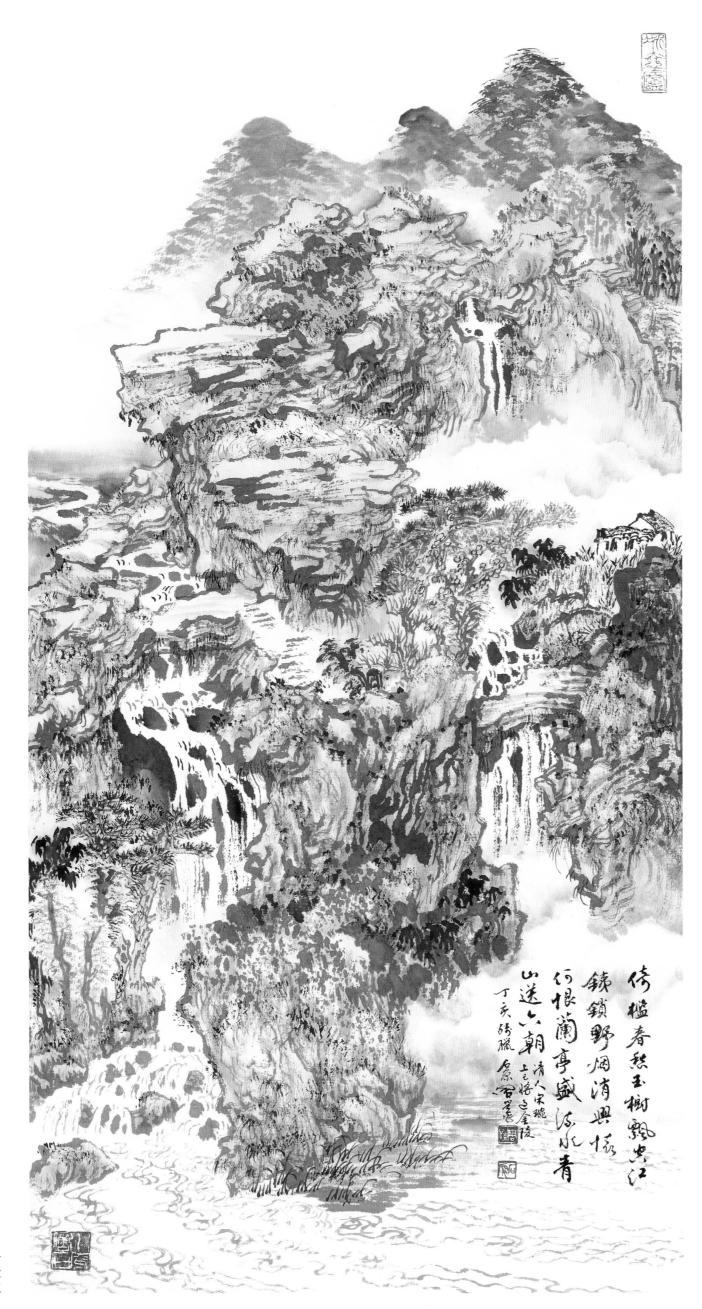

傍檻春愁玉樹籠寒江
鎖鎖野煙消興慷
何限蘭亭盛流水青
山送六朝

清人宋琬遇金陵
丁亥碎磯 原石蓬 題

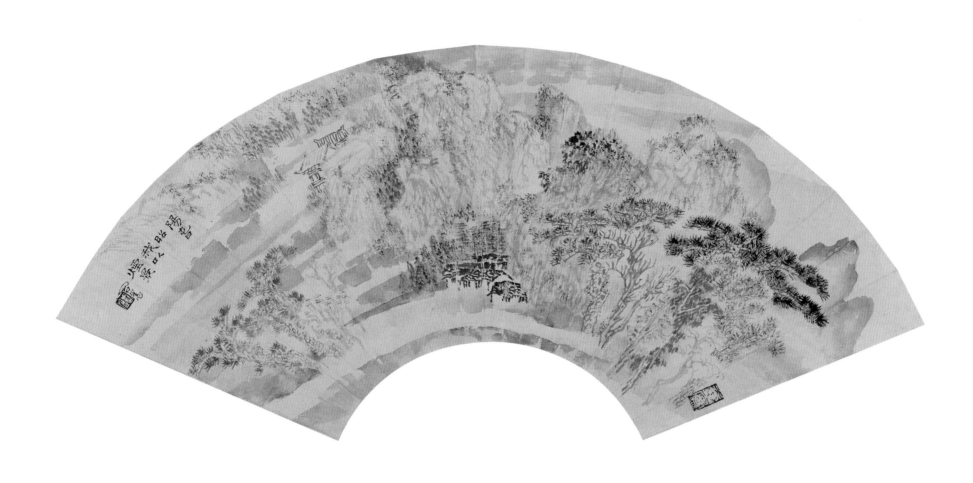

阳眘烟景

纸本水墨设色　扇面　纵二一厘米　横五八厘米　二〇〇六年

释文：阳春昭我以烟景。周凯

钤印：周凯（白文）　冰壶庐（白文）

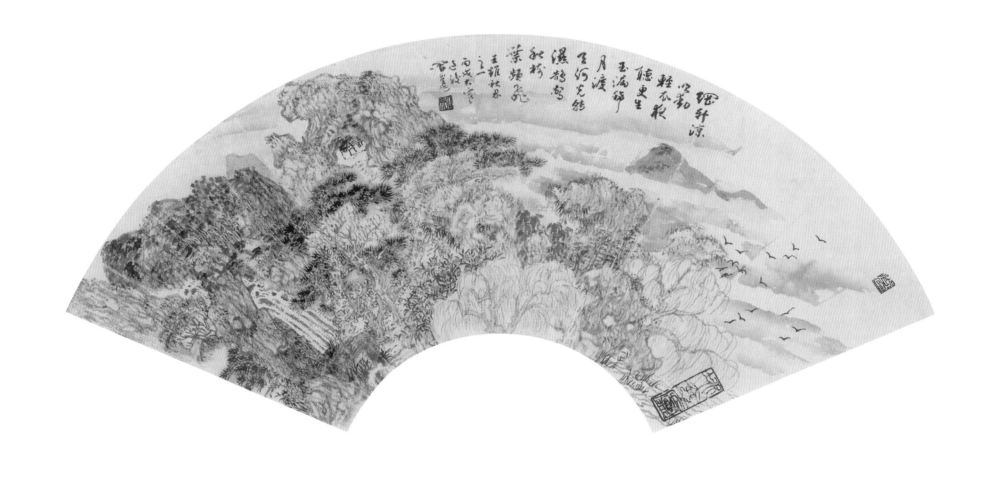

王维诗意

纸本水墨设色　扇面　纵二一厘米　横五八厘米　二〇〇六年

释文：网轩凉吹动轻衣，夜听更生玉漏稀。月渡天河光转湿，鹊
惊秋树叶频飞。王维《秋思》之一　丙戌大寒过后　周凯

钤印：石原（朱文）　尚白（朱文）　冰壶庐（朱文）

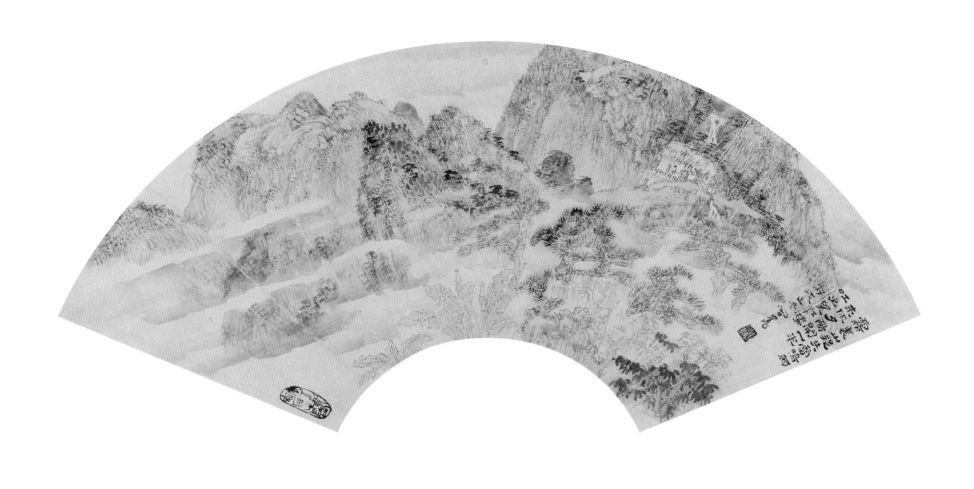

雾里山疑失

纸本水墨设色　扇面　纵二一厘米　横五八厘米　二〇〇六年

释文：雾里山疑失，雷鸣雨未休。夕阳开一半，吐出望江楼。

丙戌之冬　周凯

钤印：石原（朱文）　匏悬阁（朱文）

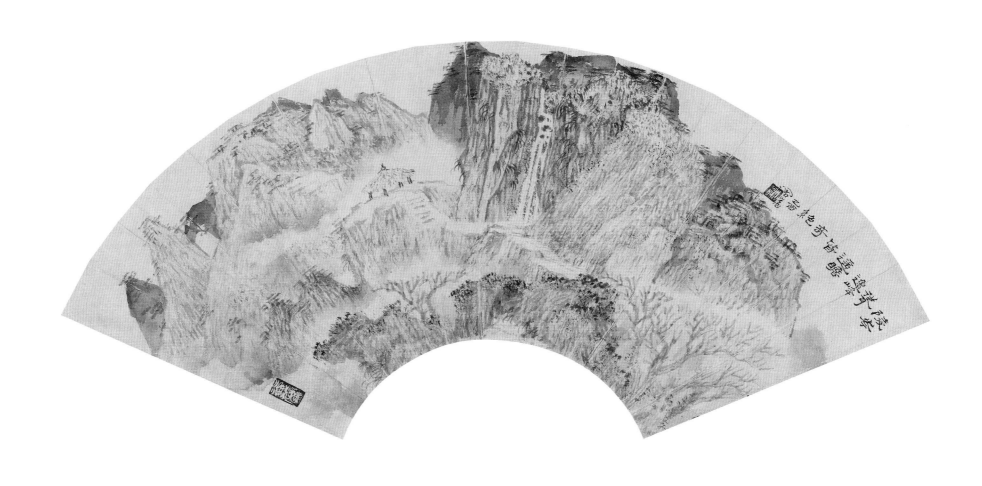

陵岑耸逸峰

纸本水墨设色　扇面　纵二一厘米　横五八厘米　二○○五年

释文：陵岑耸逸峰遥瞻皆奇绝。乙酉　周凯

钤印：石原（朱文）　冰壶庐（白文）

吾道贵日新

纸本水墨设色　纵六八厘米　横四五厘米　二〇〇六年

释文：千里始足下，高山起微尘，吾道亦如此，行之贵日新。画须自成一家，仿古皆借境耳。昔人论诗画云：『不似古人则不是古，太似古人则不是我。』元四家皆学董巨，而所造成各有本家体，故有冰寒于水之喻。清王原祁题画句
丙戌季秋　匏公周凯

钤印：石原（朱文）　周凯（白文）　曲尽其意（朱文）

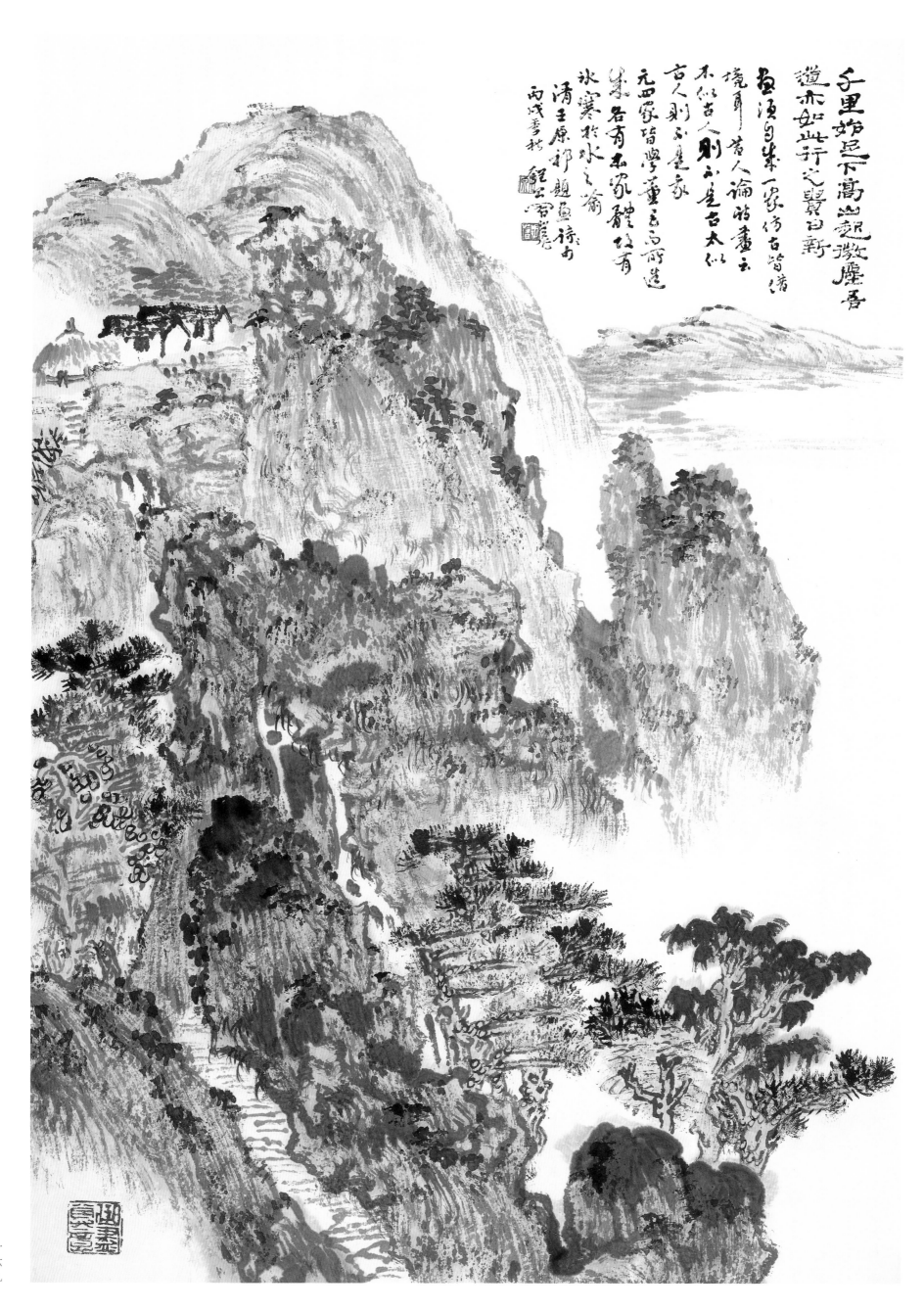

千里妳昆下高山起微塵吾
道亦如此行之費日新
畫須自乘一家仿佛皆備
境自黃人論的畫云
不似古人別不是家
古人別不是家
元四家皆學董无而尚造
各有如家體故有
冰寒作水之翁
清王原郎題魚読句
丙戌季秋
紅玄□□□

烟云山川

纸本水墨　纵五七厘米　横五七厘米　二〇〇五年

释文：山川得烟云烘托则生机勃发，万籁灵动，此水墨之神秘所在。惟须见笔，见笔则免落俗匠之窠臼。汤垕（方薰）有言：『笔发气韵，世每鲜知。』甚得画中三昧。
乙酉岁尾　周凯

钤印：周凯（白文）　石原（朱文）　法出画出（白文）

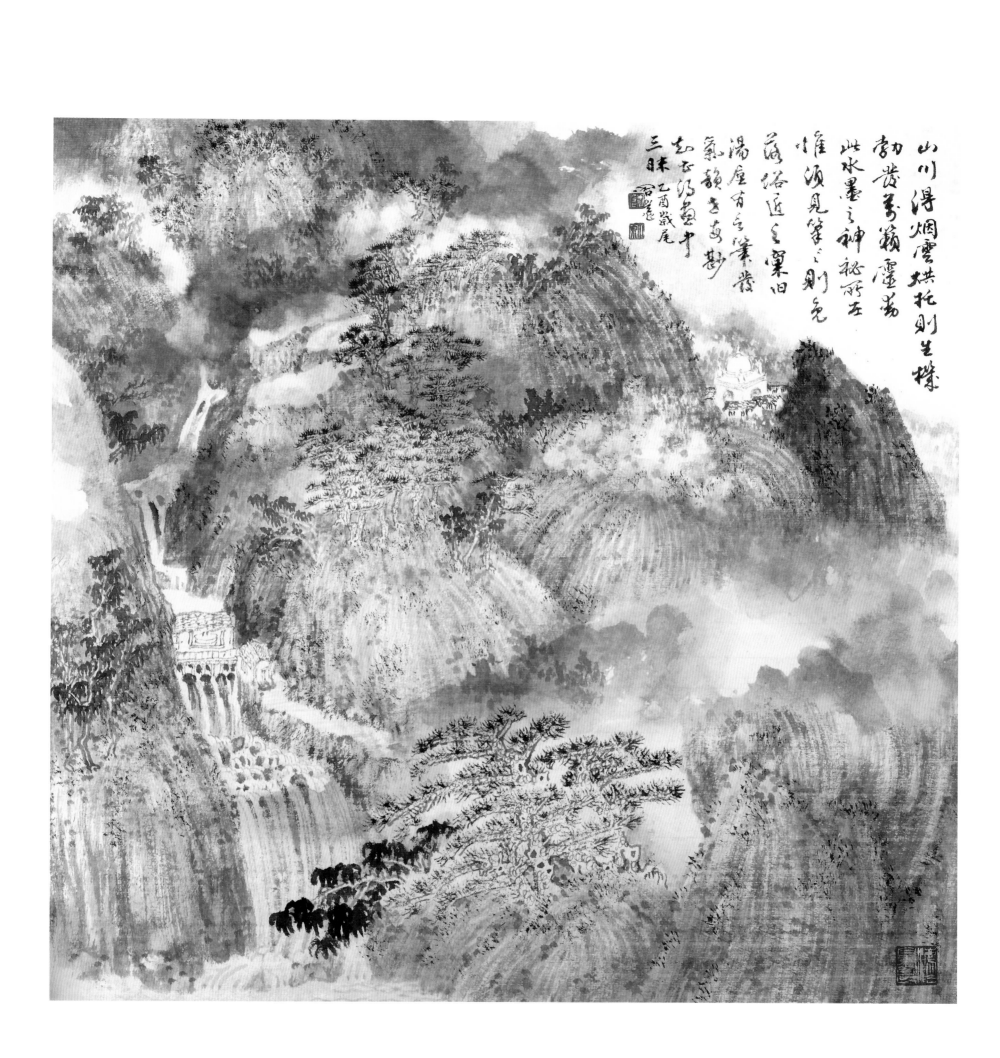

山川得烟雲烘托則生彩
勃發萬籟靈芝
此水墨之神秘所在
惟須見筆之則免
茖落匠之窠臼
湯尾有之筆發
氣韻き更妙
玄在得畫中
三昧乙酉歲尾
白逸

逝川与流光飘忽不相待

纸本水墨设色　纵九六厘米　横五九厘米　二〇〇四年

释文：逝川与流光飘忽不相待。甲申夏　周凯

钤印：周凯（白文）　石原（朱文）　撷菿轩（白文）　曲尽其意（朱文）

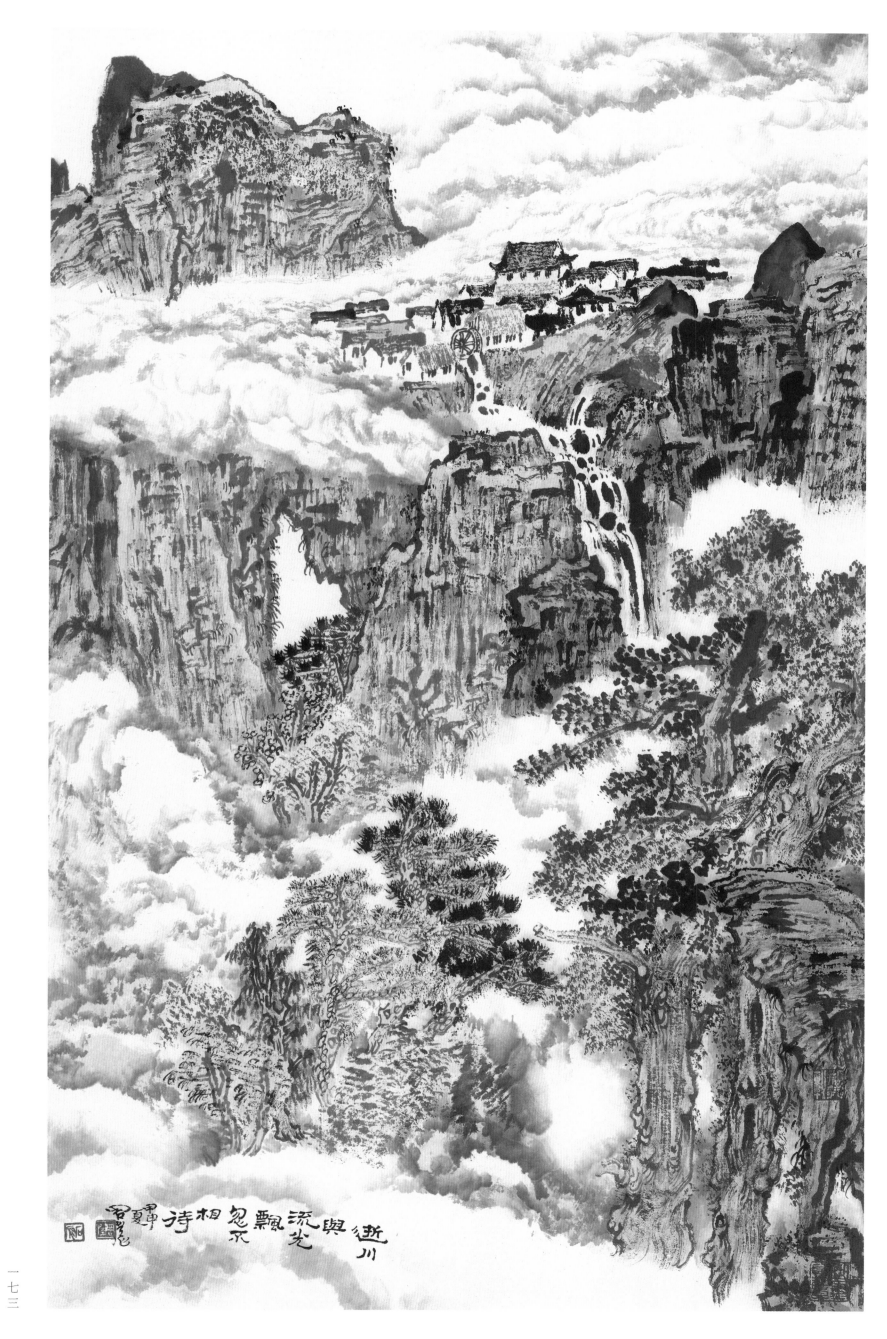

逝川與流光飄忽不相待 甲寅夏雪溪圖

穹庐

纸本水墨　纵一八〇厘米　横九〇厘米　二〇〇三年

释文：穹庐。二〇〇三年春　周凯

钤印：周凯日课（白文）　不欲有我而有我在（朱文）

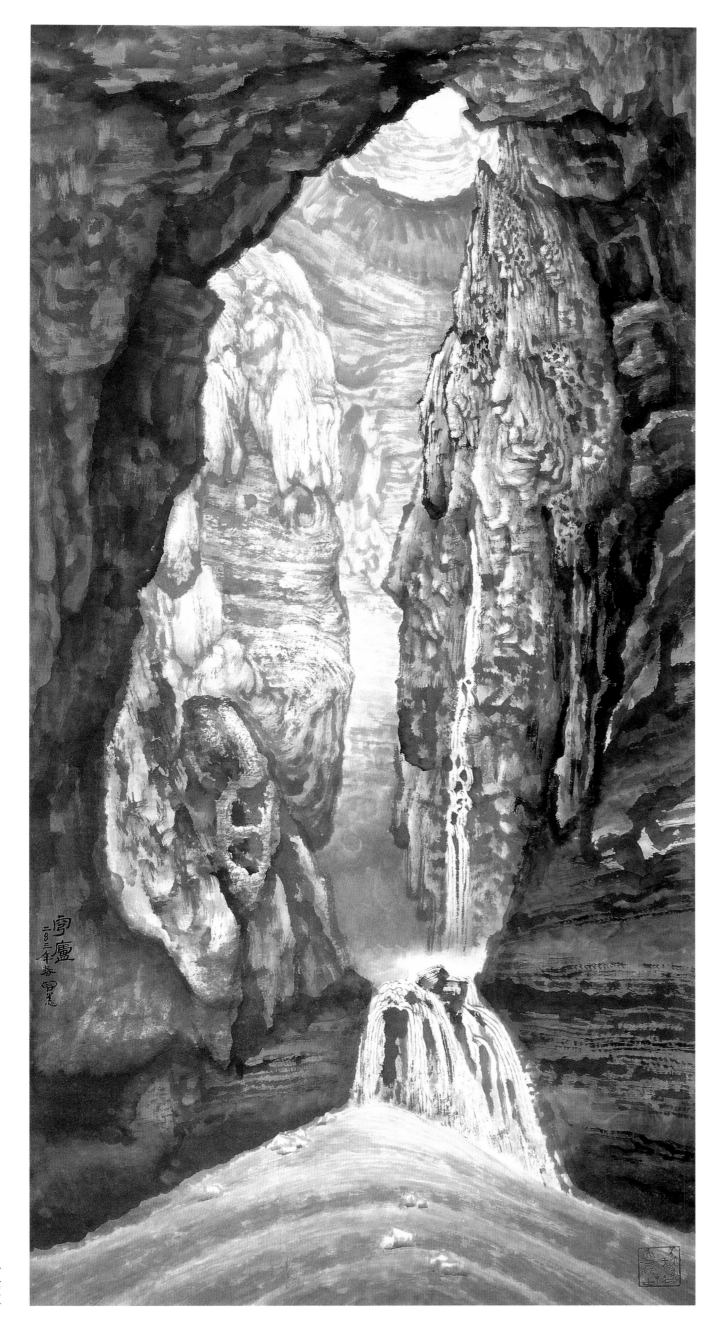

峭壁千仞

纸本水墨设色　纵一八〇厘米　横九〇厘米　二〇〇一年

释文：峭壁千仞摩苍穹，飞泉劈空云挂龙。跳珠溅沫翻急雨，斜阳
倒影流长虹。辛巳冬暮　石原周凯于匏悬阁

钤印：周凯（白文）　石原（朱文）　撷匏轩藏（朱文）
　　　一丘一壑足风流（白文）

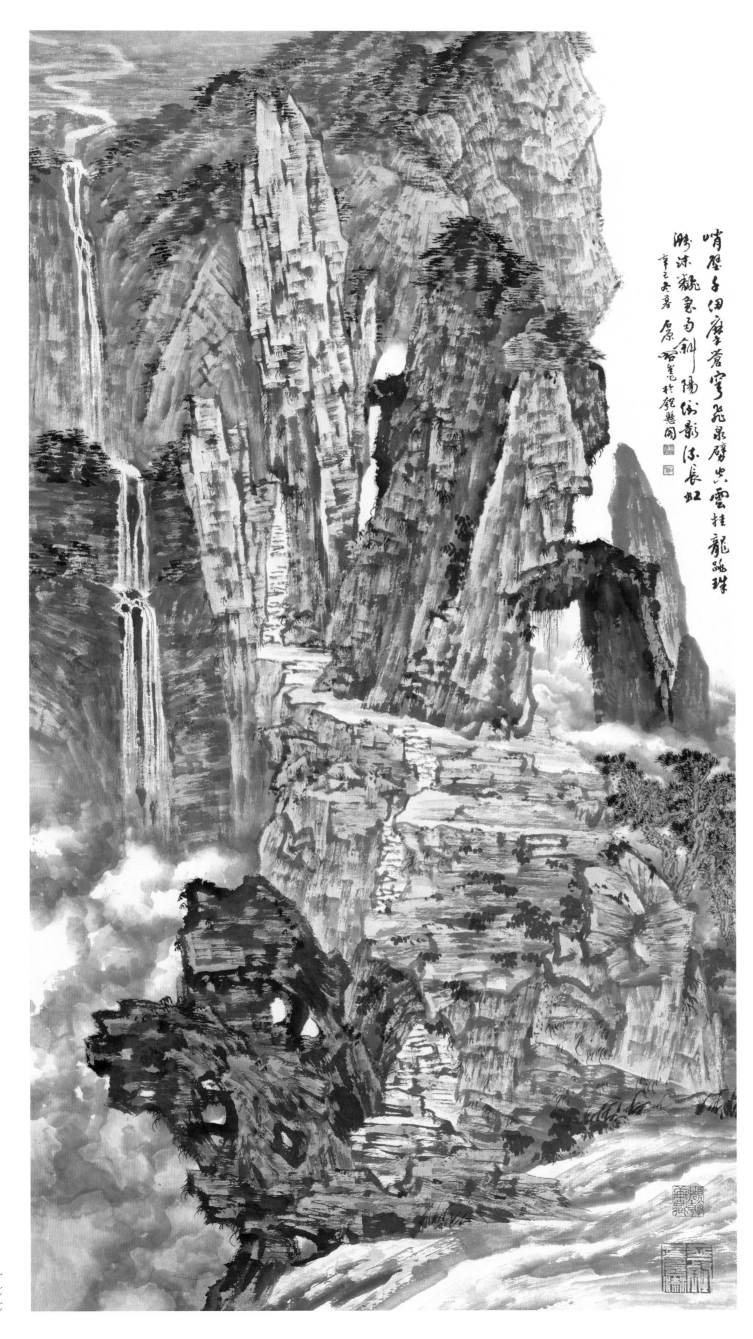

谢灵运诗意

纸本水墨设色　纵二四六厘米　横一二三点五厘米　二〇〇〇年

释文：猿鸣诚知曙，谷幽光未显。岩下云方合，花上露犹泫。逶迤
傍隈隩，迢递陟陉岘。过涧既厉急，登栈亦陵缅。川渚屡径
复，乘流玩回转。苹萍泛沉深，菰蒲冒清浅。企石挹飞泉，
攀树摘叶卷。想见山中人，薜萝若在眼。握兰勤徒结，折麻
心莫展。情周赏为美，事昧竟谁辨。观此遗物虑，一悟得所
遣。谢灵运斤竹涧诗。庚辰中秋　周凯画并题

钤印：周凯（白文）石原（朱文）

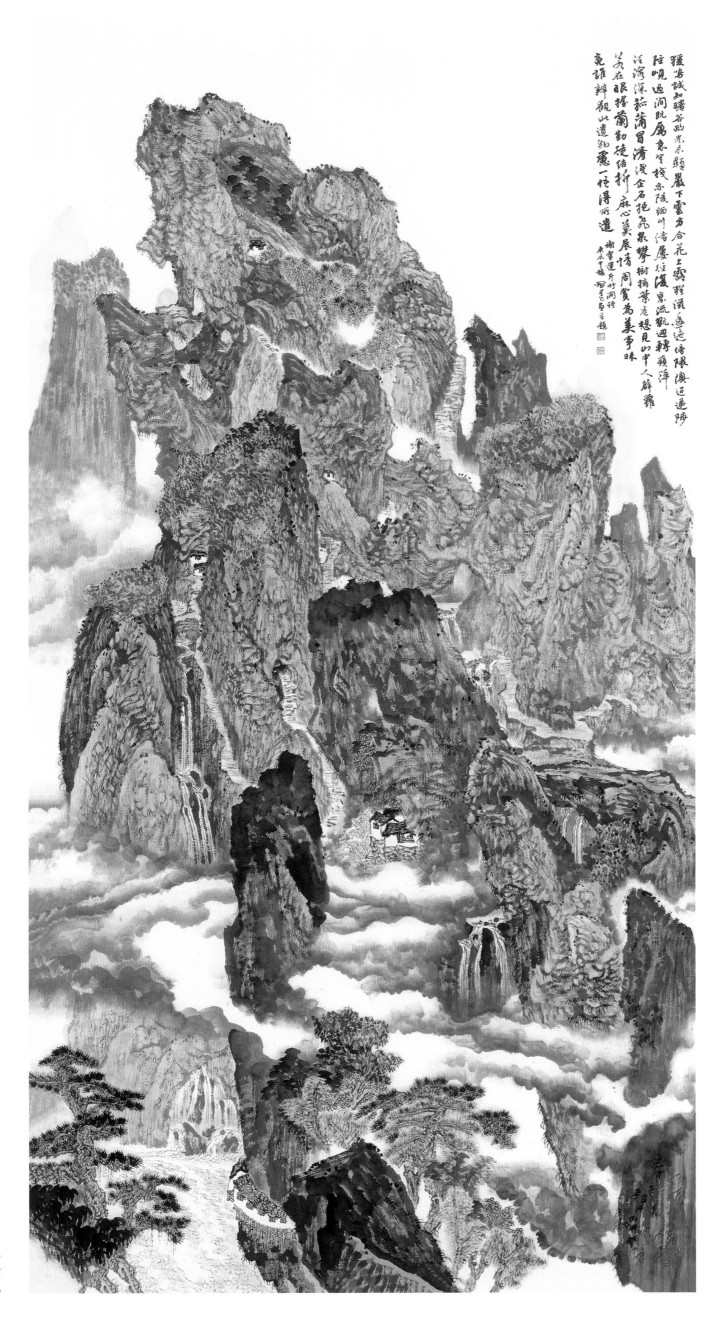

晴峦嵯峨图

纸本水墨 纵一三六厘米 横六八厘米 二〇〇〇年

释文：洪谷子《笔法记》论气韵云：『气者，心随笔运，取象不惑；韵者，隐迹立形，备遗不俗。』度物取真，此笔运之要旨，气存心中，心有所动，笔墨为之驱使，取象始可不惑，画则必有气在。留于纸上曰形，其笔运轨迹已隐去，俗子徒见形在，不知笔运，更不知心动气至。惟能于纸上之形见出笔运之气势者，乃真识画之韵者。

庚辰阑暑读画论有感 石原周凯画并记于深圳匏悬阁

钤印：周（白文）凯（朱文）冰壶庐（朱文）卧游偶得（白文）曲尽其意（朱文）

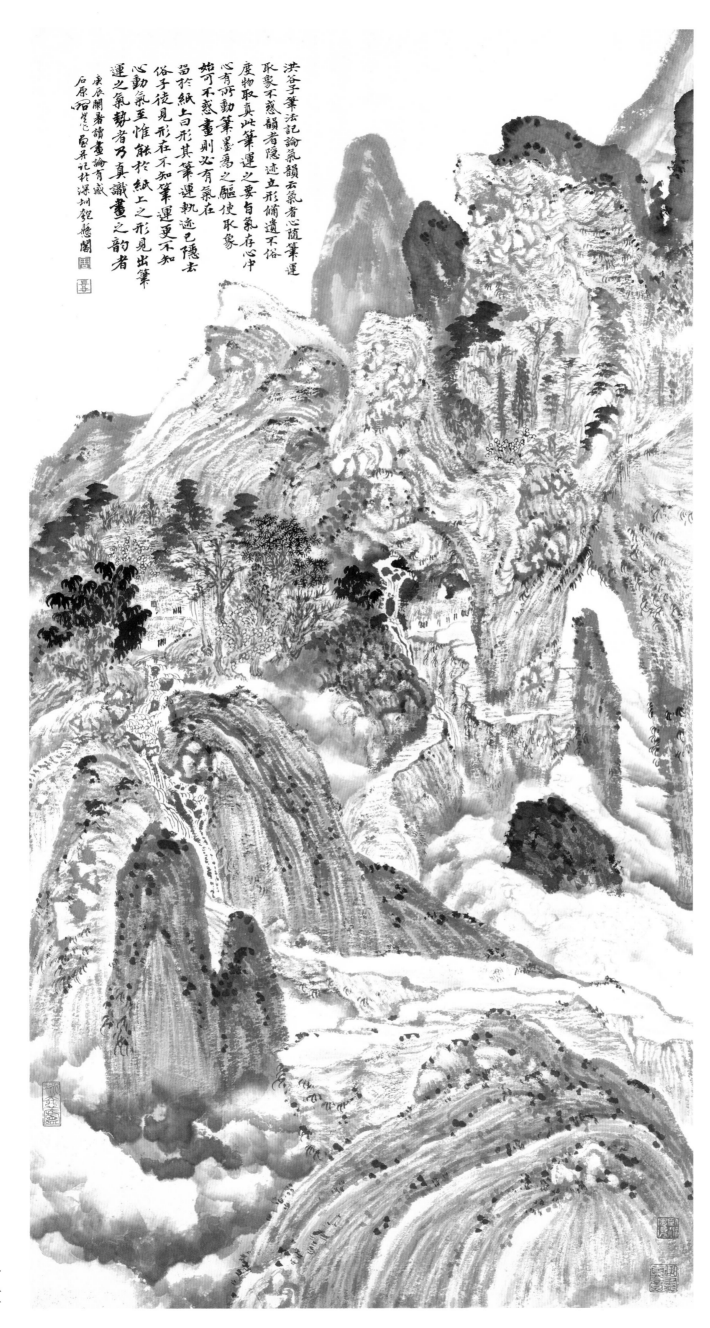

洪谷子筆法記論氣韻云氣者心隨筆運
取象不惑韻者隱迹立形備遺不俗
度物取真此筆運之要旨氣存心中
心有游動筆墨為之驅使取象
始可不惑畫則必有氣在
昌於紙上形其筆運軌迹已隱去
俗子徒見形在不知筆運更不知
心動氣至惟能於紙上之形見出筆
運之氣勢者乃真識畫之韻者
庚辰關書讀畫論有感
石原石慶也寫并記於深圳鐵禪閣

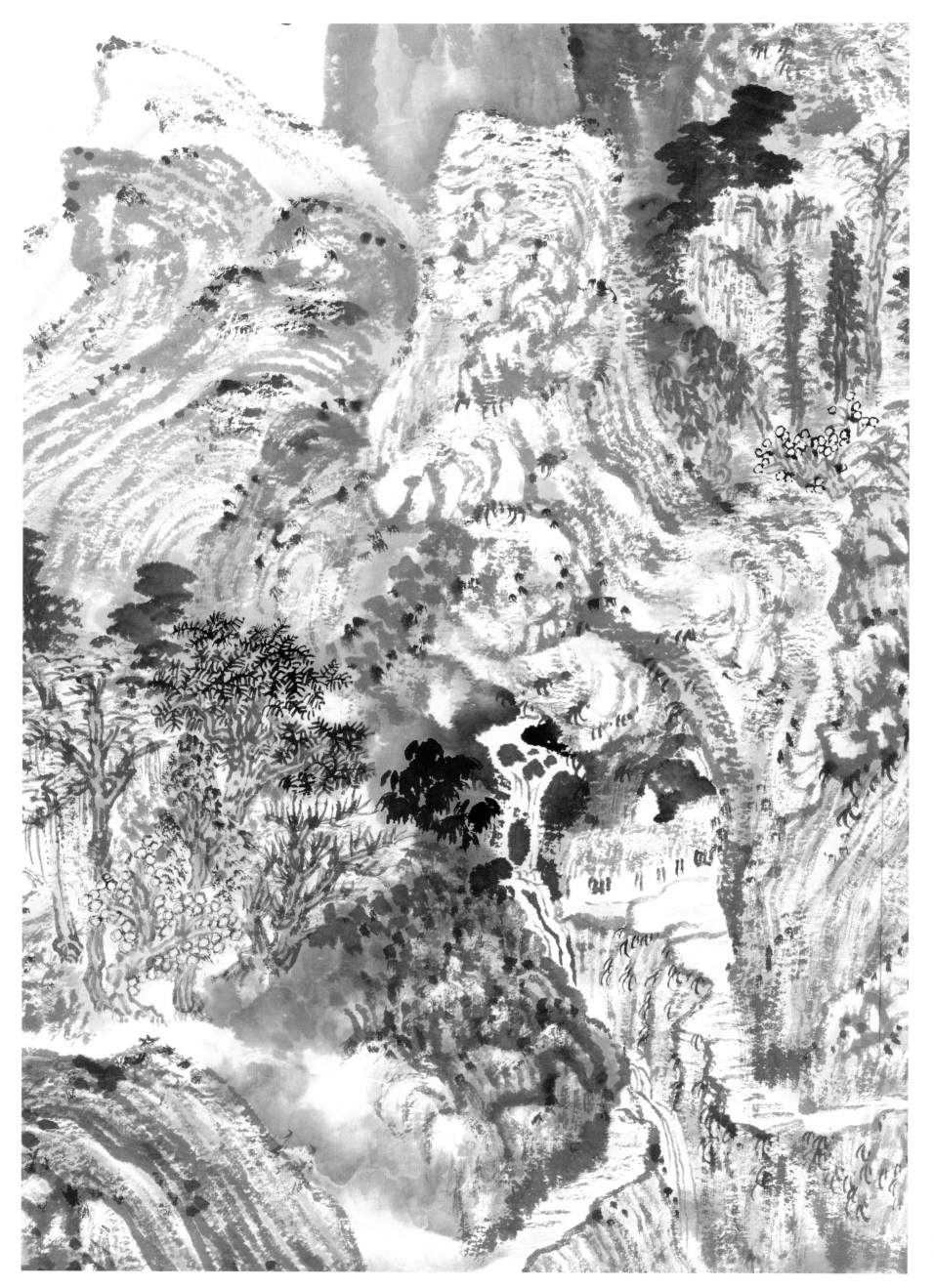

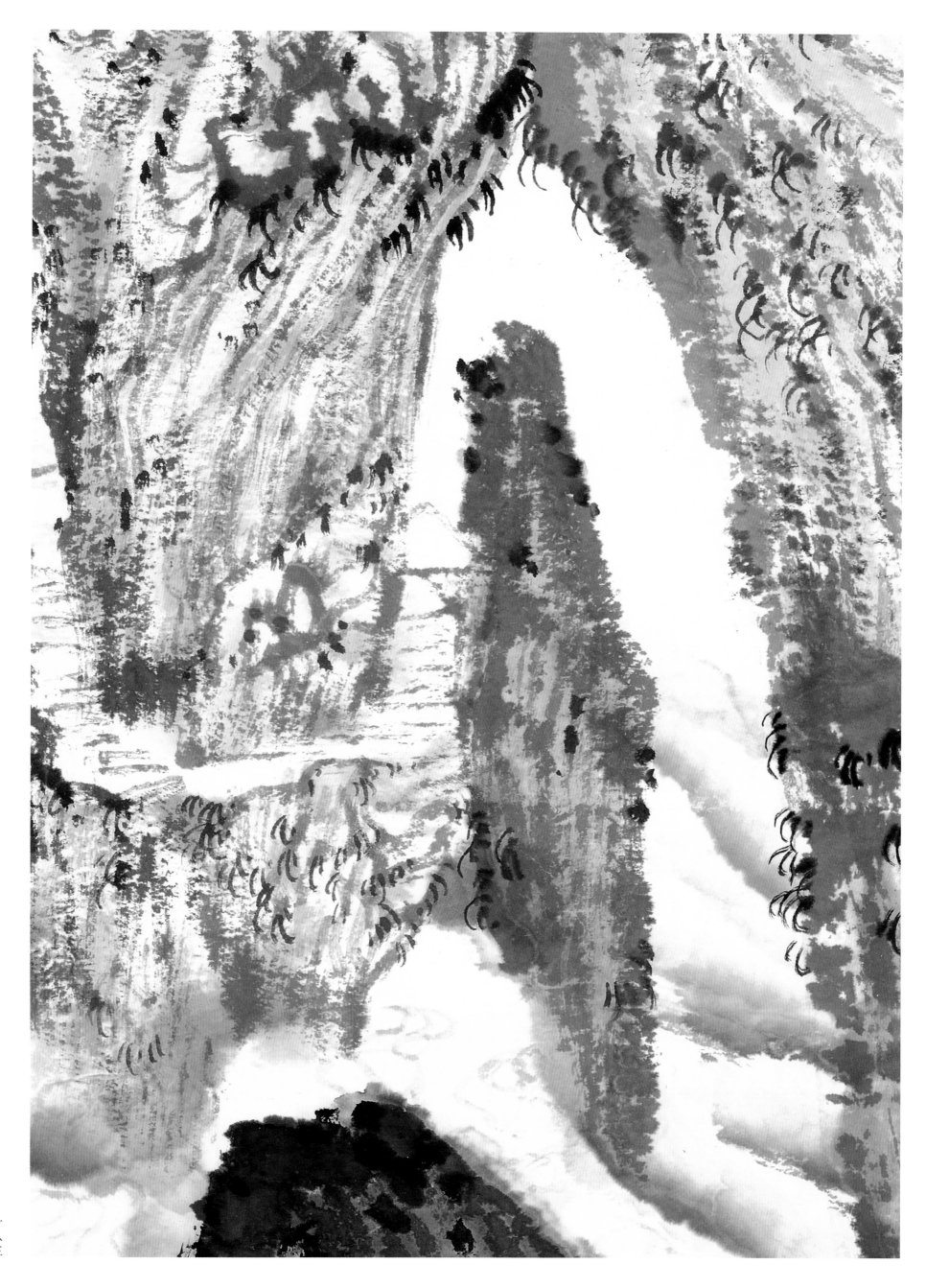

书法作品

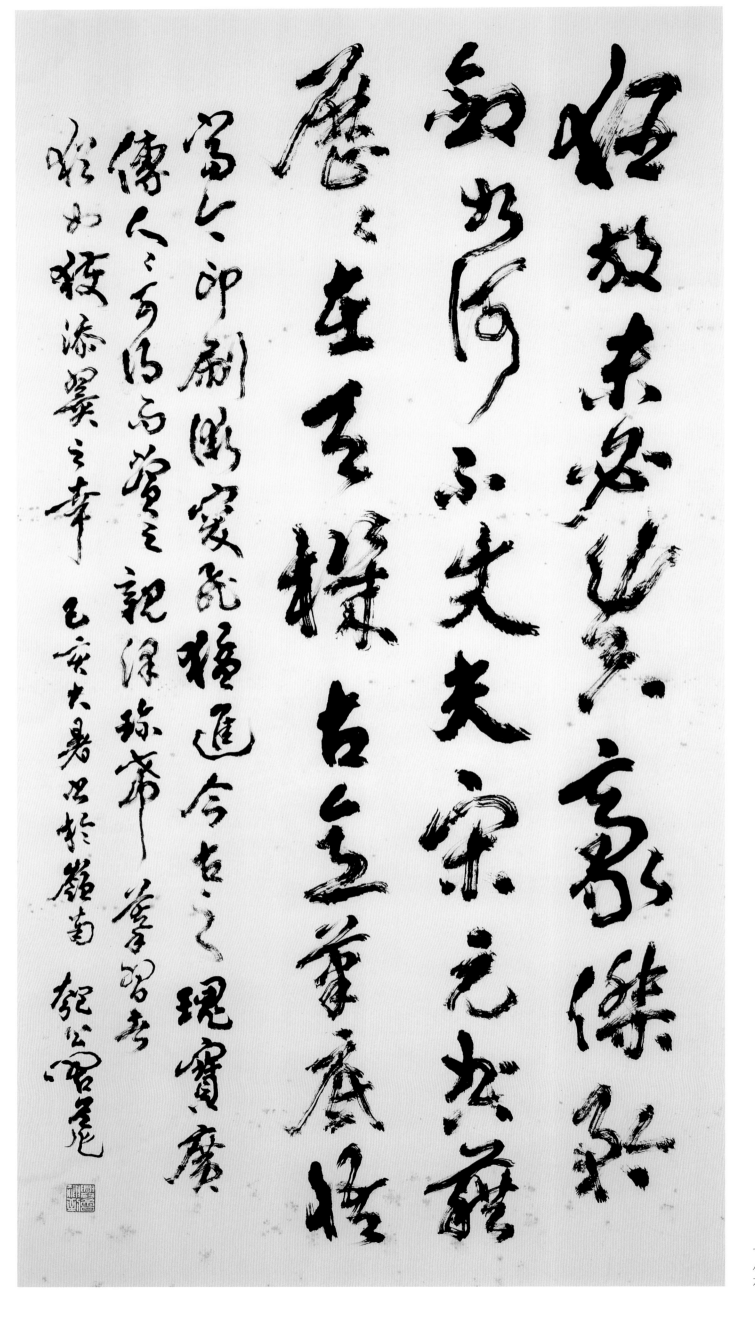

自书学艺近感

纸本水墨 纵一八〇厘米 横九七厘米 二〇一九年

释文：狂放未必真豪杰，矜敛如何不丈夫。宋元典籍历历在，天机古意笔底悟。
当今印刷术突飞猛进，今古之瑰宝广传，人人可得而赏之，亲泽珍希。摹
习者尤如获添翼之幸。己亥大暑书于岭南　匏公周凯

钤印：兴会神到（白文）

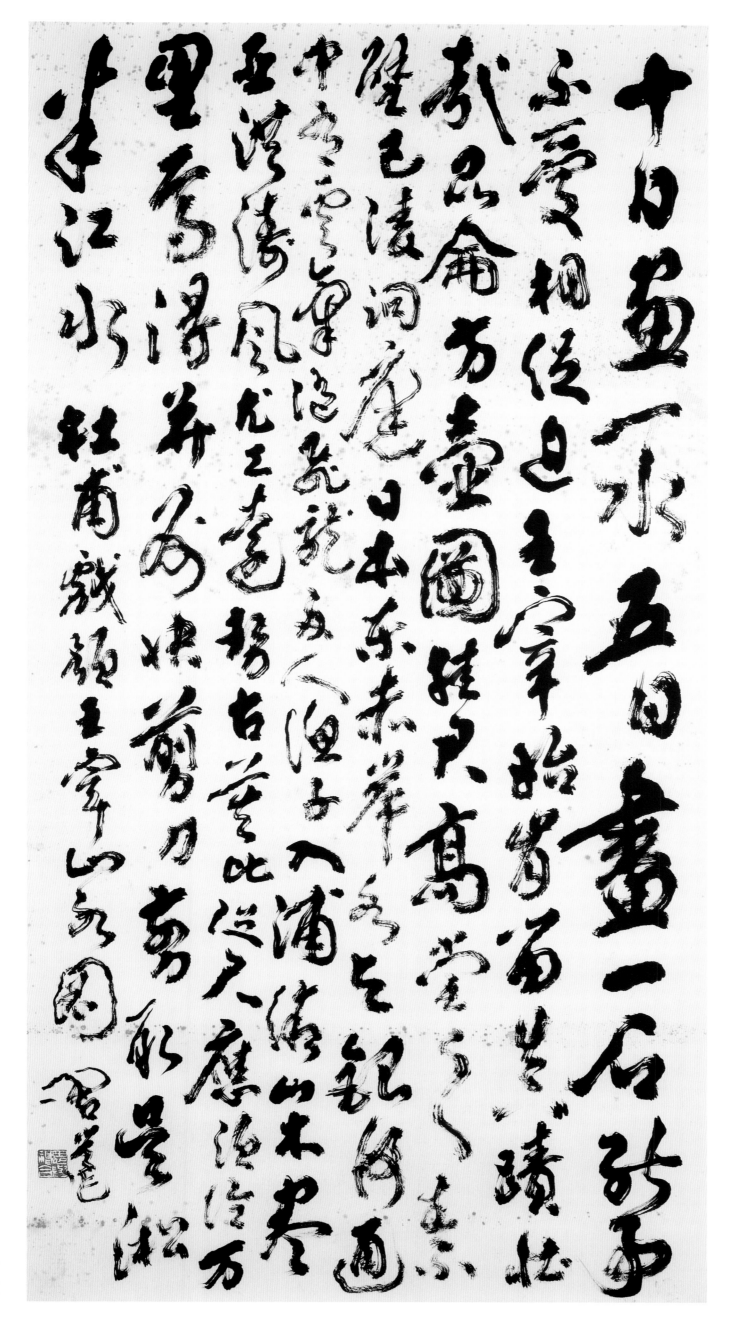

杜甫《戏题王宰画山水图歌》

纸本水墨　纵一八〇厘米　横九七厘米　二〇一九年

释文：十日画一水，五日画一石。能事不受相促迫，王宰始肯留真迹。壮哉昆仑方壶图，挂君高堂之素壁。巴陵洞庭日本东，赤岸水与银河通，中有云气随飞龙。舟人渔子入浦溆，山木尽亚洪涛风。尤工远势古莫比，咫尺应须论万里。焉得并州快剪刀，剪取吴淞半江水。杜甫戏题王宰画山水图　周凯

钤印：思与神合（白文）

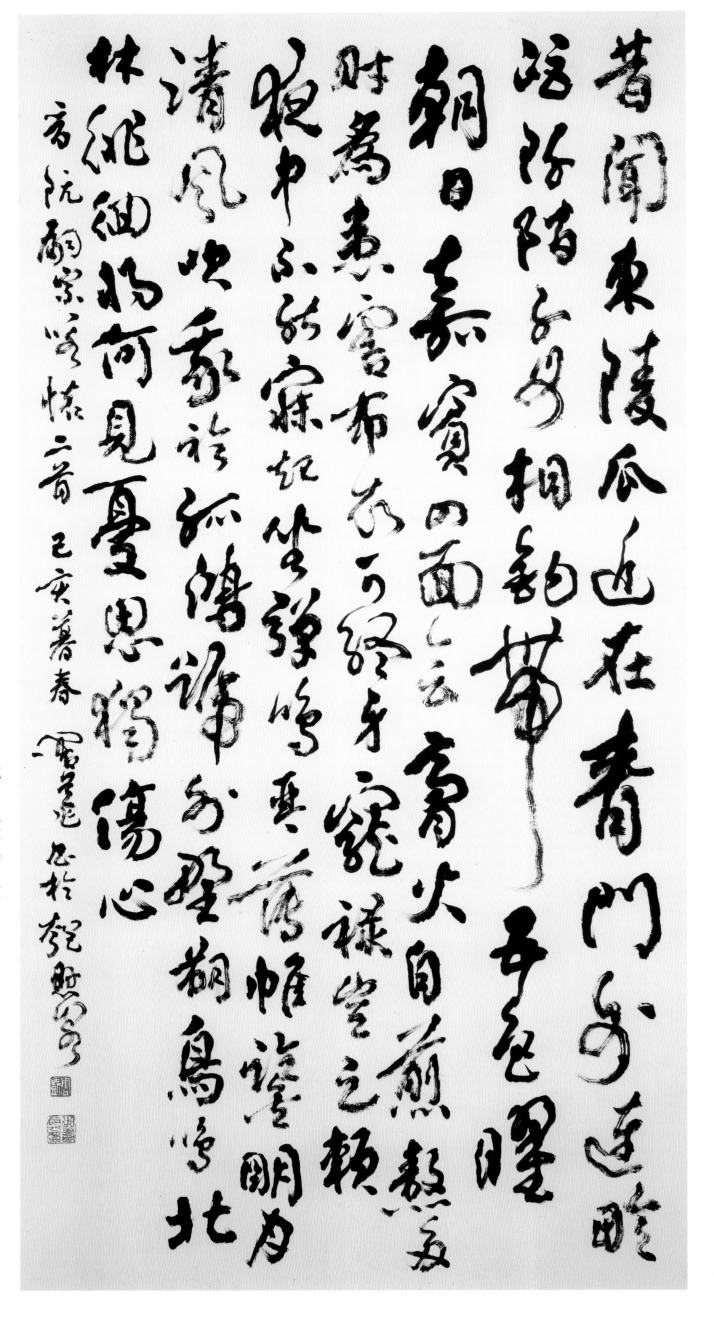

阮籍咏怀诗二首

纸本水墨 纵一三八厘米 横六八点五厘米 二〇一九年

释文：昔闻东陵瓜，近在青门外。连畛距阡陌，子母相钩带。五色曜朝日，嘉宾四面会。膏火自煎熬，多财为患害。布衣可终身，宠禄岂足赖。

夜中不能寐，起坐弹鸣琴。薄帷鉴明月，清风吹我衿。孤鸿号外野，朔鸟鸣北林。徘徊将何见，忧思独伤心。晋阮嗣宗咏怀二首 己亥暮春 周凯书于匏悬阁

钤印：周凯（白文） 曲尽其意（朱文）

庄子二则

纸本水墨　纵三四厘米　横六六厘米　二〇〇九年

释文：泉涸，鱼相与处于陆，相呴以湿，相濡以沫，不如相忘于江湖。与其誉尧而非桀也，不如两忘而化其道。夫大块载我以形，劳我以生，佚我以老，息我以死。故善吾生者，乃所以善吾死也。夫藏舟于壑，藏山于泽，谓之固矣。然而夜半有力者负之而走，昧者不知也。藏小大有宜，犹有所遁。若夫藏天下于天下而不得所遁，是恒物之大情也。特犯人之形而犹喜之。若之形者，万化而未始有极也，其为乐可胜计邪？故圣人将游于物之所不得遁而皆存。夫圣人游于物之所不得遁而皆存。善夭善老，善始善终，人犹效之，又况万物之所系而一化之所待乎！夫道，有情有信，无为无形，可传而不可受，可得而不可见。自本自根，未有天地，自古以固存。神鬼神帝，生天生地，在太极之先而不为高，在六极之下而不为深，先天地生而不为久，长于上古而不为老。

——己丑夏阳历七月廿二日晨，日全蚀奇观因录《庄子》二则，观赏到三百年一遇之　周凯

钤印：周凯日课（白文）

庄子齐物论一则

纸本水墨　纵三四厘米　横六六厘米　二〇〇九年

释文：南郭子綦隐机而坐，仰天而嘘，荅焉似丧其耦。颜成子游立侍乎前，曰：「何居乎？形固可使如槁木，而心固可使如死灰乎？今之隐机者，非昔之隐机者也。」子綦曰：「偃，不亦善乎，而问之也！今者吾丧我，汝知之乎？女闻人籁而未闻地籁，女闻地籁而未闻天籁夫！」子游曰：「敢问其方。」子綦曰：「夫大块噫气，其名为风，是唯无作，作则万窍怒呺，而独不闻之翏翏乎？山林之畏佳，大木百围之窍穴，似鼻，似口，似耳，似枅，似圈，似臼，似洼者，似污者，激者，謞者，叱者，吸者，叫者，譹者，宎者，咬者，前者唱于而随者唱喁。泠风则小和，飘风则大和，厉风济则众窍为虚。而独不见之调调，之刁刁乎？」子游曰：「地籁则众窍是已，人籁则比竹是已，敢问天籁。」子綦曰：「夫吹万不同，而使其自己也，咸其自取，怒者其谁邪？」

——庄子《齐物论》一则　己丑盛署　石原周凯

钤印：周凯日课（白文）

泉涸魚相与處於陸相以
濕沫不如相忘於江湖與其
而化徐也相与乎而忘之為化
塊藏乖以而我於生為
息家以死設善善益生者為
夕死也夫藏舟於壑藏

闻地籁而未闻天籁夫

其方孔号宎穴其其名曰风

大块噫气其名曰风是唯无

作作则万窍怒呺而独不闻

之翏翏乎山林之畏隹大木

百围圈之窾穴似鼻似口似

耳似枅似圈似臼似洼者似

污者淘者謞者

庄子二则

纸本水墨 纵三四厘米 横六六厘米 二〇〇九年

释文：南海之帝为儵北海之帝为忽，中央之帝为浑沌。儵与忽时相与遇于浑沌之地，浑沌待之甚善。儵与忽谋报浑沌之德，曰：『人皆有七窍以视听食息，此独无有，尝试凿之。』日凿一窍，七日而浑沌死。

彼民有常性，织而衣，耕而食，是谓同德。一而不党，命曰天放。故至德之世，其行填填，其视颠颠。当是时也，山无蹊隧，泽无舟梁；万物群生，连属其乡；禽兽成群，草木遂长。是故禽兽可系羁而游，鸟鹊之巢可攀援而窥。夫至德之世，同与禽兽居，族与万物并。恶乎知君子小人哉！同乎无知，其德不离；同乎无欲，是谓素朴。素朴而民性得矣。

——《庄子》二则 己丑酷暑 匏公周凯

钤印：周凯日课（白文）

陶渊明诗二首

纸本水墨 纵三四厘米 横六六厘米 二〇〇九年

释文：闲居三十载，遂与尘世冥。诗书敦宿好，园林无世情。如何舍此去，遥遥至西荆。叩枻新秋月，临流别友生。凉风起将夕，夜景湛虚明。昭昭天宇阔，皛皛川上平。怀役不遑寐，中宵尚孤征。商歌非吾事，依依在耦耕。投冠旋旧墟，不为好爵萦。养真衡茅下，庶以善自名。
——辛丑岁七月赴假还江陵夜行涂口

蔼蔼堂前林，中夏贮清阴。凯风因时来，回飙开我襟。息交游闲业，卧起弄书琴。园蔬有余滋，旧谷犹储今。营己良有极，过足非所钦。舂秫作美酒，酒熟吾自斟。弱子戏我侧，学语未成音。此事真复乐，聊用忘华簪。遥遥望白云，怀古一何深。
——陶渊明诗二首 己丑之夏遣兴近学颜鲁公数载下笔似有遗意 周凯

钤印：石原（朱文）周凯（白文）

纸本水墨　纵三四厘米　横六六厘米　二○○九年

俞樾笔记一篇

释文：余自幼不习小楷书，而故事殿廷考试，尤以字体为重。道光三十年，余中进士，保和殿复试，获在第一。人皆疑焉。后知其由。湘乡相公。湘乡得余卷，极赏其文，言于杜文正，必欲置第一。群公聚观，皆曰："文则佳矣，然仓卒中安能办此，殆录旧诗乎？"议遂定。湘乡曰："不然，其诗亦出余卷，追念微名所自，岂诗亦旧诗乎？"时诗题为『淡烟疏雨落花天』。湘乡深赏之，曰："此与『将飞更作回风舞，已落犹成半面妆』相似，他日所至，未可量也。"然余竟沦弃终身，负吾师期望，良可愧矣。湘乡出将相，手定东南，勋业之盛，一时无两。尤善知人之明，其所识拔者名臣名士，同治四年，余在金陵，寓书于公，述及前句，且曰：『由今思之，蓬山乍到，风引仍回，虽名山坛坫，万不敢望，海符花落之谶矣。』然比来杜门撰述，已及八十卷，淘花落之谶矣。然比来杜门撰述，传，或亦可言春在乎？此则无赖山水，聊以解嘲，因颜所居曰『春在堂』。他日见吾师，当请为书此三字也。

—己丑大暑　书俞樾笔记一则　匏公周凯

钤印：周凯日课（白文）

纸本水墨　纵三四厘米　横六六厘米　二○○九年

陶渊明诗三首

释文：行行循归路，计日望旧居。一欣侍温颜，再喜见友于。鼓棹路崎曲，指景限西隅。江山岂不险？归子念前涂。我心戢枼守穷湖。高莽眇无界，夏木独森疏。谁言客舟远？近瞻百里余。延目识南岭，空叹将焉如！其一　庚子岁五月中从都还阻风于规林二首

自古叹行役，我今始知之。山川一何旷，巽坎难与期。崩浪聒天响，长风无息时。久游恋所生，如何淹在兹。静念园林好，人间良可辞。当年讵有几，纵心复何疑。其二　翼翼归鸟，晨去于林；远之八表，近憩云岑。和风不洽，翻翻求心。顾俦相鸣，景庇清阴。

—陶渊明诗三首　己丑之夏　石原周凯

钤印：周凯日课（白文）

七竅，此獨無有，嘗試鑿之。日
鑿一竅，七日而渾沌死。以視聽食息
彼民有常性，織而衣，耕而食，是謂
同德，一而不黨，命曰天放。故至德之世
其行填填，其視顛顛，當是也，山無蹊隧
澤無舟梁，萬物羣生，連屬其鄉
禽獸成群，草木遂長，是故禽獸禽而獸

識英翹比來枕门撰述之及芒养卷

罕望而窀穸悲肇墨桷楠有

六可方言春在手去前

聊以解朝嘲囷颜所居

日見吾师尝倩万寿

重建黄鹤楼记

丁丑之变予违难
巴蜀七口相随仓黄
兵间惊魂靡定喘息
不遑空江寂寞烟水
含悲越八年而日寇
投降书传剑外念切
家园目送江船欲归
无由爰乃乘桴出峡
两度往来俱经武汉
晴川历历咏崔颢
之名篇蛇皁悠悠伤
黄鹤之长逝去年冬
予东下渝州鼓枻荆
楚时正重建黄鹤楼
幸逢国家治平昌盛
宾朋咸集张乐合辞
以落之凡百俱举此
地当南北东西水陆
之会江汉荡荡帆樯
林立飙轮云翼晨夕
飞驰登斯楼也凭栏
望远万帆粼粼河山
如画天高地大民物
殷阜富强之券其可
操乎是为记

书陆俨少重建黄鹤楼记

纸本水墨　纵三四厘米　横一三八厘米　二〇一五年

释文：丁丑之变，予违难巴蜀，七口相随，仓黄兵间，惊魂靡定，喘息不遑，空江寂寞，烟水含悲。越八年，而日寇投降，书传剑外，念切家园，目送江船，欲归无由。爰乃乘桴出峡，两度往来，俱经武汉，晴川历历，咏崔颢之名篇；蛇皁悠悠，伤黄鹤之长逝。去年冬，予东下渝州，鼓枻荆楚，时正重建黄鹤楼，幸逢国家治平昌盛，宾朋咸集，张乐合辞以落之，凡百俱举。此地当南北东西水陆之会，江汉荡荡，帆樯林立；飙轮云翼，晨夕飞驰。登斯楼也，凭栏望远，万帆粼粼，河山如画；天高地大，民物殷阜，富强之券其可操乎，是为记。

——右录吾师俨少宛翁所撰重建黄鹤楼记　乙未之春
　　　　　　　　　　　　　　　　　　　　　　　匏公周凯

钤印：石原（白文）　周凯印（白文）

国家治平百废俱兴
庆更新九百亿业以
七年十月而楼落成
宾用咸集张采丹垩
辉以落之
峻构耸南北而永隆
之长江汉万之帆
樯林立飘然云翼
者多凫飞鹜堂诗楼
也空探津连荟萃帆
郡之河山如画之高
地大民物殷阜富
强之基至可掖
平之为记
太守吾郡绍兴宗
以携重建黄鹤楼记
乙亥之岁 黄鹤楼记

周凯常用印章

周恺
（祝遂之 刻）

周恺
（楚原 刻）

周凯
（朱旭东 刻）

周凯
（童衍方 刻）

周恺
（陈振濂 刻）

周恺
（祝遂之 刻）

朱雀
（朱旭东 刻）

恺
（楚原 刻）

周
（楚原 刻）

周恺
（施元亮 刻）

周恺之印
（朱旭东 刻）

周恺
（祝遂之 刻）

石原
（祝遂之 刻）

羊
（朱旭东 刻）

羊
（朱旭东 刻）

石原
（祝遂之 刻）

古风
（朱旭东 刻）

石原
（陈穆之 刻）

石原
（童衍方 刻）

尚白
（朱旭东 刻）

石原
（童衍方 刻）

甬江
（童衍方 刻）

澄怀
（孙少斌 刻）

尊受
（陈振濂 刻）

迁 想

（高式熊 刻）

无 为

周凯印

（韩天衡 刻）

无 为

含 道

（孙少斌 刻）

主 韵

（高式熊 刻）

石 原

（韩天衡 刻）

冰壶庐

（陈振濂 刻）

冰壶庐

（童衍方 刻）

丘壑内营

（高式熊 刻）

周 凯

（单晓天 刻）

幸甚至哉

（张用博 刻）

洗尽铅华

天心和合

（徐云叔 刻）

周恺之印

（童衍方 刻）

卧游偶得

（韩天衡 刻）

周恺书画

（楚原 刻）

歌以咏志

（张用博 刻）

乘物游心

（徐云叔 刻）

周凯日课

（丁国康 刻）

姚鄞之裔
（童衍方 刻）

笔端春温
（徐璞生 刻）

神游
（孙少斌 刻）

妙合无岸
（郭西元 刻）

一席斋
（张用博 刻）

放情丘壑
（陈振濂 刻）

法自画出
（韩天衡 刻）

墨海
（童衍方 刻）

曲尽其意
（祝遂之 刻）

转益多师
（陈穆之 刻）

神明降之
（张用博 刻）

匏悬阁
（蒋山青 刻）

壹席斋主
（林墨 刻）

匏悬阁
（蒋山青 刻）

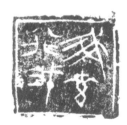

我行我素
（祝遂之 刻）

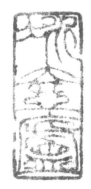

冰壶庐
（童衍方 刻）

潜移造化
（孙少斌 刻）

水滴石穿
（祝遂之 刻）

羿之彀中
（徐云叔 刻）

兴会神到

（陆康 刻）

得之象外

（陆康 刻）

一丘一壑足风流

（陆康 刻）

欲令众山皆响

（蒋山青 刻）

思与神合

（马士达 刻）

大块噫气

（马士达 刻）

物竞天择

（徐云叔 刻）

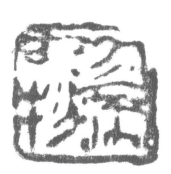

勿滞于物

（郭西元 刻）

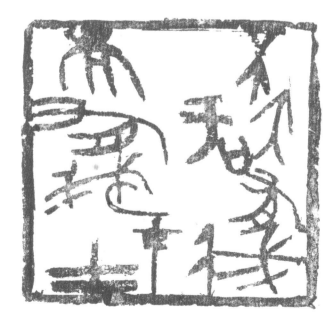

不欲有我　而有我在

（陆康 刻）

焉知复古非创新

（徐云叔 刻）

周凯小传

周凯小传

周凯，号石原、匏公。一九四三年生于上海，祖籍浙江宁波。一九六五年毕业于上海美术专科学校油画系（今上海大学美术学院），一九八一年毕业于中国美术学院国画系山水研究生班。现为深圳画院专职画家，国家一级美术师。

早岁学习西画，接受严格的学院派教育。而立之年拜师于艺术大师陆俨少，受其亲炙，登堂入室。新时期以来，在激荡的艺术大海中探索，寻觅。以『重彩丹青』和『浅绛水墨』二元分治的方式进行创造，纳『现代』和『传统』双重元素交织并进。一边深挖材质的最大表现力，一边拓展艺术视域。二十世纪九十年代中期，回归传统，追溯文人山水画的正脉源头。潜心改迹，收视返听。笔墨淳厚松秀，景致苍润峻拔。尤善用淡墨渴笔以写重岩深壑、云弥雾障之概，使笔下山川独具神韵。

一九八七年　『首届个人画展』（中国·南京、深圳）

一九九一年　『二人画展』（加拿大·温哥华）

一九九四年　『中国现代水墨画大展』（中国·台湾）

一九九八年　『周凯画展』（中国·深圳、香港）

二〇〇一年　『第四届当代山水画展』（中国·北京、郑州），获创新奖

　　　　　　『全国画院双年展』（中国·西安）

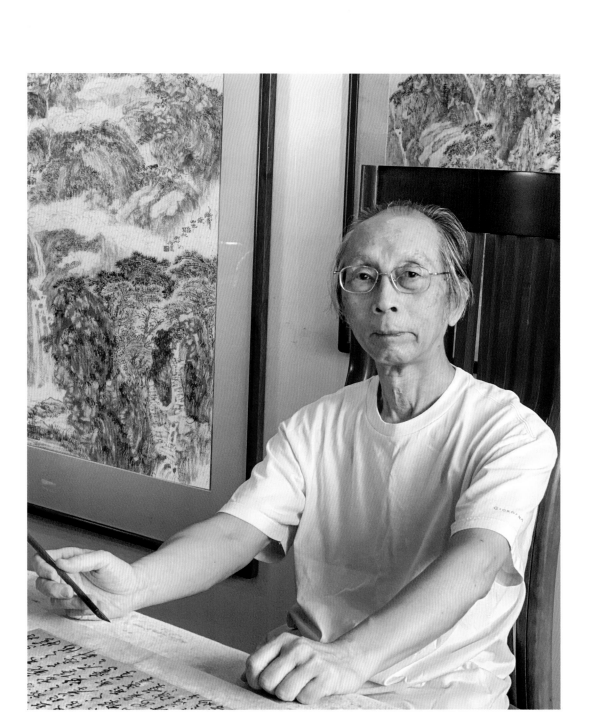

二〇〇三年　『广东省抗非典画展』省美协主办（中国·广州）

二〇〇五年　『第五届全国山水画展』（中国·北京、郑州），获荣誉奖

二〇〇五年　『韩中水墨画展』韩国光州国立美术馆（韩国·光州）

二〇〇六年　『水墨再生——上海新水墨艺术大展』（中国·上海）

二〇〇八年　『中国画学术邀请展』中国美协主办（中国·北京）

二〇〇九年　『陆俨少及晚辈作品展』（中国·杭州）

二〇一〇年　『山·冶——广东省山水画邀请展』（中国·广州）

一九九八年至二〇一九年　『第一至十届深圳国际水墨双年展』（中国·深圳）

匏悬阁随笔

匏悬阁随笔

周凯

山水画玄冥之境有二：一曰幽冥，一曰杳冥。前者昏暗而深沉，后者薄明而渺远。前者混蒙而积厚，后者飘忽而微飏。前者宜用重墨濚蓄，由壮健之笔出之；后者须以淡墨渲润，用虚灵之笔显现。前者因神凝精聚而成，后者由气霭幻化臻妙。李唐万壑松风图，幽冥之境是也。刘道士湖山清晓图，杳冥之境是也。

——丁酉伏夏仿刘道士湖山清晓图（二〇一七年）

狂放未必真豪杰，矜敛如何不丈夫。

宋元典籍历历在，天机古意笔底悟。

当今印刷术突飞猛进，今古之瑰宝广传，人人可得而赏之，亲泽珍希。摹习者犹如获添翼之幸。

——丁酉正月廿一夜失眠作此（二〇一七年）

今所见大痴道人墨迹，皆公七十以后之作也。清代恽南田及其表兄各藏一幅大痴早岁之作，俱无款识，然南田识之，近世鉴赏家谢稚柳也附同。观是二图山重水复，缜密深秀，温润敦和，不似晚笔精练纷披。余今届耄耋却欲踵大痴早岁之踪，可乎？乙未岁腊八夜题，历时二月毕功。

——《揣拟大痴少踪》乙未（二〇一五年十二月）

余数岁前游古所谓西域诸地：乌鲁木齐、喀那斯、于阗、龟兹、楼兰、交河等，长车横贯塔克拉玛干大沙漠，神域鬼境无不涉足。胸襟豁然，视野大开。窃以为贫儿暴富，粮丰草足，从兹将可佳作连连。殊不想新素材与老笔墨横起冲突，屡战屡败，遂冷下心来，搁置箱篋。今忽翻捡又动夙念，于是以巨师笔意，略参西域元素，重在丘壑幽深，烟云烘托，不以表述辽阔为怀，虽未能逼似西域境地，然旧瓶装新液亦似有别样风味。

——《古调异弹》乙未立春（二〇一六年二月）

余去岁游紫禁城御花园，行走于桧、柏林间。涉秋正凉，萧风飒飒。但见虬枝盘纤、瘿痂错落、鳄皴若绽、鸱穴如凿、猿臂垂髯，倏忽摇荡。直有潜龙腾渊、鳞爪飞扬，猛虎啸谷、百兽震惶之感。归图数幅，终不及万一，憾甚！憾甚！

——壬辰之夏（二〇一二年六月）

古法湮湮，关山苍苍。今人习山水，如隔九里雾，如临万水遥。西画东渐，浸淫九州，可谓久矣！吾炎黄子嗣受教西学，感于纷呈，终迷失于洪潮急流中，欲觅归途而不得矣。

——壬辰清明过后（二〇一二年四月）

书谱云：「初谓未及，中则过之，后乃通会，通会之际，人书俱老。」此实为人生、学问之金科玉律，非唯学书如是。心以积疑而起悟，学以渐博而相通。学问绝无有朝发夕至之捷径也。

——辛卯之冬（二〇一一年十二月）

一无疑滞，往往可得心手相应之妙。丘挺为作此卷，数上西山，不避寒暑，尤择阴晴。观夫烟云之出没，听其松涛之喧嚣、梵音之绵延。伫立山中而忘其在山，身出山外而心留山中，恍兮！惚兮！心凝形释，其迹安得不神乎。

——题丘挺画西山八大处卷，辛卯秋分（二〇一一年）

忆昔初入师门，尝于穆如馆中遇师会客，客乃一浙江著名人物画家，素常请益。客问：「董其昌（的）画有啥好？」师曰：「董其昌，好啊！好啊！」客曰：「我看都没啥生活气息。」师曰：「气息？气息好啊！气息好啊！」……陆师悠然神往全不察客人一脸茫然。

——辛卯岁末与友忆旧及此（二〇一一年十一月）

一日，王君振平在侧，议及东坡及山谷书法，问余作何观？余曰：「山谷为苏门四学士之一，其书法实出于苏体。山谷用笔极肖东坡，可将两人书并置观之即明。」问：「何以时人觉其殊异？」曰：「结字异耳。」时值中秋，食蟹赏菊亦沪上一大乐事。余因曰：「譬如螃蟹，有双螯八足，鳌足伸展抑或收缩，其神貌各异。东坡书如收足之蟹，成团状；山谷书如伸足之蟹，成辐辏状。」言讫，王君捧腹俯仰，连称：「妙喻，妙喻！」

——庚寅中秋（二〇一〇年九月）

董香光论画忌有「纵横习气」，主斥明季浙派，至清王麓台则扩而泛指广陵，白下诸派。虽不免有排异之嫌，然就笔墨而论，实有其理据。画贵平淡，「温润敦厚，纯净静谧」，此南宗之高标也。然笔意恣睢，狂放奇崛若无有真性情、真性格。且积习累年者作后殿，则势必流于霸悍浮滑。肇此端者即「纵横习气」也，一经沾染，久而不自知则终堕旁门邪道矣！

——辛卯之秋（二〇一一年九月）

石涛尝言：「山川与余神遇而迹化。」「观丘挺仁弟此作仿佛近之。神遇者，非仅目遇而已，乃目接心遇者也。今人写生，常以西人之法为之，坐对风景睹物模拟，虽易得其形似，却难获自然之旨趣。故欲写山川之真貌，宜先游山，饱游饫看。凡山冈起伏，溪涧曲折处皆一一亲历。然后踞高凭眺，面对山川如面对故人。李白所谓：「相看两不厌」即此境界。然后实景激发画者之灵感，升华为意象。此意象已不仅是客观之实像，而是其之浓缩和概括，且已伴随着笔墨之思考。即时落笔挥毫，

余每坐飞机必据舷临窗，随机凌空，亲睹楼、树、街、河渐然变小，而视野渐然开阔。远山趋奔足下，白云飘忽迎窗。凭舷俯视，大地骤缩，绿野疾伸，如临侏儒之国，观无垠之绣卷。此时体亦虚腾，岂非道家羽化登仙之谓乎？惜哉，古人未能享此奇乐也。渐飞渐升，见白云如巨型「蘑菇」，渐见修长，其下絮根似接平地。「蘑菇」愈聚愈多，林立眼前，余知已入云层矣。不久，翳雾蔽目，茫然无视，浑不知身在何乡也。俄顷，窗外白光四射，机舱大亮，吾机已出云层，凌驾其上矣！背负碧天，俯贴云海，似作低空飞。但见白涛连绵似羊群，远接天际；间有巨浪排挞，皆似冻牛雪象。陆上从无见此豪壮气象，真可谓「羡天地之无穷，叹吾生之须臾」也。吾机越升越高，据报已达万米以上，远超「世界屋脊」也。然而，余贴颊窗镜，探视上下，俱无所见，上则窅窅，下则茫茫，其乃「大象无形」乎？久之，未见所变，不觉昏昏然，困乏顿生，引一番小憩。

醒来急视窗外，依然如故，似机悬空中，无所进退。余忽悟吾机已成宇宙中之尘埃，随时可成粉末消失于太空也。不禁打一寒栗，毛发皆竖，骤移视机舱，环顾四周，见同机者，或呷饮，皆安详无躁。余暗暗责己：毋乃『杞人忧天』，妄自惊恐耳。曩昔登山，务求登高，意山川之美全在高处。见奇险，惟高可视宽阔。今之体验，则别有心得矣。高亦有度乎！八千乃至万米之上，高则高矣，然远未若三四千米所观之为佳。大要云层筑居之处，其上下俱皆神妙，最宜观赏。

——庚寅夏日（二〇一〇年六月）

长白山为吾国满、蒙、朝诸族发祥之地。有清一代视作圣地，禁封百年之久，近世始绽露峥嵘，为百姓瞻仰。其巅有天池为火山湖，碧澄万里，长年不竭，其瀑布自万仞苍崖一泻而下，气势豪迈。白雨溅珠，蔽迷天日，声宏若雷，空谷轰鸣，临斯境知吾生之须臾渺小也。其胜概方之四海，比肩五岳、黄、庐，毫不逊色，惟古士人未至，特少诗咏耳。

——《长白山瀑布》己丑之秋（二〇〇九年十月）

余浸淫南宗山水既久，未免积弱。今偶效李唐笔意，以获刚猛之气。

——《峭壁千仞》己丑冬至温故（二〇〇九年十一月）

九月初，余遇张继馨老于杭州。据称二十世纪五〇年代，张继老曾在苏州某工艺品出口机构工作，专组织江南国画名家作品出口，吾师俨翁亦在其中，过从密切。其时画价不高，四尺整幅仅十二元而已。但因无其他渠道，此亦属不菲之财源，况俨师尚处罹难时期。惟因带有行画性质，故不署真名，化名『甘为虞』。日后见有署此名之作，须看个真切，可能为俨师真迹。

此为秘故，前所未闻，亦足见一代大家微时况味。

——己丑岁九月第三届画说西湖国际美术论坛（二〇〇九年）

余求阴柔之变，不着重墨，要由淡墨渴笔以写幽冥之境。山川之美不在奇观妙境，寻常之地一经点化，其味即隽永，陶靖节诗即如是，触手成春。东坡评陶诗曰：『质而实绮，癯而实腴』，画山水亦当以此言为胸中默念耳。

——《云卷千峰色泉和万籁声》己丑之秋（二〇〇九年）

写山水贵造玄冥之境。玄者，深远也；冥者，幽寂也；玄冥不在景象而在笔墨也。宾虹老以浑厚华滋达此境，后之追随者一味用墨，模糊狼藉，貌似神非，离此境远甚。余之愚见，求玄冥不必非用重墨，淡墨渴笔亦可得幽邃之致，要以苍茫浑穆之笔出之，层层叠加，虚实映衬，方于混沌朦胧中独出化机。

——《秋山图》己丑立秋（二〇〇九年）

大痴道人，元四家之首席，寓浑厚华滋于萧疏淡泊之中。余尤服膺其《富春山居图》，笔墨酣畅洒脱，于松弛中见谨严；布局舒缓错落，于平淡中显奇趣。解衣盘礴，艺进乎道，真逸品也。是图于旧习中略参一二，似有道人些许遗意也。

——《仿大痴笔意》戊子端午题画（二〇〇八年九月）

写山水亦如悟道，张彦远言：『凝神遐想，妙悟自然，物我两忘，离形去智，身固可使如槁木，心固可使如死灰，不亦臻于妙理哉？』所谓画之道也。余作是图游心冥冥，恍恍惚惚，不知时日，忘其所至，庶几近似乎。

——丁亥处暑（二〇〇七年六月）

山川得烟云烘托则生机勃发，万籁灵动，此水墨之神秘所在。惟须见笔，见笔则免落俗匠之窠臼。方薰有言：『笔发气韵，世每鲜知』，甚得画中三昧。

——《烟云山川》乙酉岁尾（二〇〇五年十二月）

夫画者，乃心镜也。笔墨者，面目也；山川树石者，躯体四肢也；风雨阴晴者，性情脾气也。故善赏画者应能于画中辨出作者，并知其性格、秉赋；而善画者则当以能『自揭面目、自发肺腑』为快事也。

——乙酉春分于岭南匏悬阁闻雷（二〇〇五年五月）

忆余幼年，喜画树石，每于课本上涂鸦。暇中辄赴古籍书店，流连于木刻画谱和珂罗版影印本之间。稍长，受时代牵掣改攻西画，考美术学院。乃渐忘旧习，然心常系之。后幸遇恩师陆俨少先生，受其亲炙渐窥传统堂奥，粗通笔墨之理。方悟囊之画作，俱可作废，直徒费年月而已。自此潜心改迹，终年耽习，不容一日虚度。然谋生所系，间中不免旁骛，此亦余之遗恨也。年届耳顺，不胜唏嘘。绘画虽小技，然毕生事之，未必可进乎道也。退观童蒙之日，天纵纯真，绝无半点功利，庶几近乎天籁。何谓艺术？余谓能发乎天性，直抒胸臆者即是。

——癸未广寒月（二〇〇三年十一月）

元四家皆祖述董、巨，世人大多只知董而忽视巨师之影响。巨师长线披拂颇富禅味，吴仲圭直接衣钵，不改师法。殊不知黄鹤山人巧变面目，声东击西，以枯索老辣之笔掩其出处。可谓意通貌异，善学而敏学者也。

——癸未正阳（二〇〇三年十月）

余自十数年前始皈依传统，寻觅山水画正宗脉络，复古嗜古，不以时下之『创新』为然。或有人目为蹈守旧规，冥顽不化，余亦不辩，侯军兄见而喜之，故馈此以博一哂。

——癸未二月（二〇〇三年三月）

余素喜巨然长披麻法，今岁温故，兴味益浓，几近痴迷，斯图足证之。杭州『相约西子湖』邀请展。

——《九溪烟树》壬午仲夏（二〇〇二年七月）

杜老有诗云：『十日画一水，五日画一石，能事不受相促迫，王宰始肯留真迹。』盖王宰之画，今固不可见，然综观宋元名迹，当信此言不谬。古人作画绝不苟且，皆静心屏息为之。境因情生，情由境现，从容自若，浑穆天成，绝无半点纵横习气。吾今师之，自与世风相左耳。

——《题墨笔山水》壬午孟夏（二〇〇二年六月）

世称董、巨方驾，董源为江南画之鼻祖，造茂密深邃之妙。巨以继董，自出机杼，其长披麻法极舒展，有韵致，意悠远，为余心仪久矣。长线交叠，加之墨色清和，自有一份禅趣。斯图仿巨师笔意，虽心怀虔诚，腕下难脱自家习气，奈何！奈何！自庚辰岁十一月至辛巳正月，历时三月，实画十二天成之。

——《仿巨然笔意》辛巳（二〇〇一年一月）

洪谷子《笔法记》论气韵云：『气者，心随笔运，取象不惑；韵者，隐迹立形，备遗不俗。』度物取真，此笔运之要旨，气存心中，心有所动，画则必有气在。留于纸上曰形，其笔运轨迹已隐去，俗子徒见形在，不知笔运，更不知心动气至。惟能于纸上之形见笔运之气势者，乃真识画之韵者。庚辰阁暑读画论有感，石原周凯于匏悬阁。

——《晴峦嵯峨图》（二〇〇〇年七月）

余画有谓颇似吾师俨翁之作风，此语仅言中一半，何也？

余画有似吾师处，有不似吾师处；似吾师处可见余承传有绪、笔墨有自，不似吾师处正显出自家性情。余初以不似为喜，此不可与常人道，识者自知耳。宇儿今届而立之年，作此小卷以示乃父近境。己卯仲春石原周凯写于匏悬阁。

——《洞壑秋云》（一九九九年三月）

王摩诘云："云峰石迹，迥出天机，笔意纵横，参乎造化。"即言写山水者当知『意与境会』之理，『境』『意』两者不可须臾离也。

——戊寅之春（一九九八年三月）

山水以形媚道，本不在似，要在笔墨寄情。然既有所寄，则必有所托，托者山水之形骸也。故又不可不似，此始为难也。

——丁丑夏日（一九九七年七月）

赵松雪云，『画贵有古意』，决非泥古不化之谓也。古意者，即于画中见出淳朴单纯之气象，虽千笔万笔仍可融于一体，其庄重肃穆溢于画表，绝去雕饰豪华，呈现简洁明快之风骨。笔墨尽可不同于古而高华壮健之气相近，是故古意者，实不悖于创新之理，其揆一也。

——乙丑之春于深圳（一九八五年二月）

得鱼忘筌，应手之乐，皆因功密缜思、穷微测妙而来。然后化机在手，元气狼藉，不为法度所拘。若非深入江村、涉足泥淖，积画盈箧者，岂为易得哉。

——甲子之冬（一九八四年十二月）

老子云："三十幅共一毂，当其无，有车之用。埏埴以为器，当其无，有器之用。凿户牖以为室，当其无，有室之用。"

凡作画当知虚白之妙用，盖虚白处非无物也，实留想象于览者，笔不到而意到，谓情脉不断处是也。故画论云："位置相戾，有画处多属赘疣；虚实相生，无画者皆成妙境。"

——甲子闰十月（一九八四年十一月）

残道人，工诗文，精书法，渴笔苍苍、浑厚蕴藉，学黄鹤山樵而卓然自立。其艺品实高出石涛之上，惟厥著述传世，影响稍逊，屈居清湘之后，实可柱也。

——甲子之秋画记（一九八四年九月）

曩作山水务求峻厚，故笔失之实而墨偏于重，欲得空灵之气而弗能也。斯图稍加平淡，览者当知余之用意，勿以荒率而见责也。

——甲子孟冬（一九八四年九月）

《山静居画论》云："气韵生动有笔墨间二种，墨中气韵，人多会得，笔端气韵，世每鲜知。"其有见地也。尝见今人作画动辄泼墨，浮烟涨墨淹渍满嶂，骨骼全无，何来气韵？『有墨无笔谓之墨猪』可也。

——壬戌之秋自题手卷（一九八二年九月）

余志学书画凡二十余载，每思古人笔法不得。戊午、己未、辛酉中获缘游秦、豫、湘、蜀。登太华、峨眉、终南，经三峡、巫溪，因得饱览云山之美，亲历大江之险。翻然而悟范中立言之谬，云："与其师其人，勿如师其物；与其师其物，勿如师吾心。"故拈得一绝，聊志所感。二王真面今难睹，董巨丹青剩凤星。欲学前贤千古笔，应师造化费殚精。

——壬戌季秋九月（一九八二年九月）

还珠洞位于伏波山下，苍苔石乳、状若蜂巢，且多名士题
迹。洞前深潭映射日光呈绚烂之色，天顶有石柱，下垂离地寸许，
传为英雄试剑剑砍断，故谓试剑石。

—— 壬戌之夏于桂林（一九八二年六月）

雁山处浙江乐清东乡。山顶有湖，秋雁宿焉，因以得名。
奇峰耸拔，洞府深邃，沈括曰：「天下奇秀无过此山。」余曾
于庚申之秋登临是山，今忽已二载。清明后拟重游雁山，行前
作此匆匆不能尽意也。

—— 《雁荡奇峰》壬戌暮春（一九八二年二月）

《洞天山堂图》，王铎鉴为董源真迹，然此图未见各家著录。
今与《龙宿郊民》《夏山图》相较，风格迥异，疑非出自董氏手笔。
然其画岚色郁苍，云壑幽深，枝干遒劲，格高意远。即非名家，
亦属高手矣。观其笔法于披麻之上复加横笔浑点，颇近米元章，
高房山一派。今故不论其真赝如何，悉心临习之，以取其云雾
显晦，不饰矫趣，至精至微之法，当不无裨益也。己未之冬周
凯恭临。

—— 临《洞天山堂图》己未（一九七九年十二月）

戊午之夏登太行得见高岗突兀，古木槎枒，流水淙淙，诚
北国之景也。是夜宿野人之家，置身于山村之中，饶得隐姓之趣。
今忆及而作此。

—— 庚申秋（一九八○年十二月）

夫万壑松风者，画家之常题也。有宋以来，作者甚多。惟
以释巨然与李唐此本为最著。巨然之作沉浑朴茂，稳健之中寓
有郁勃之气，李唐之制，雄劲苍润，肃穆之外兼有峭砺之姿。此《万壑松风图》，山石巉岩，林木
葱翠，重叠迤逦。笔法上承荆浩、关同、范宽而自出机杼。创
一南一北均为旷代绝唱。

斧劈新体，以大小斫笔为主而兼有长钉、刮铁、豆瓣等皴法，
为稍后如刘松年、马远、夏圭之辈启迪法门。余临是图，盖慕
其雍容庄严之法度，刻厉雄强之笔法，以陶赢弱之性，矫纤细
之病也。己未之冬周凯呵冻恭临，时客杭州西子湖畔。

—— 临李唐《万壑松风图》己未之冬（一九七九年）

「法自画出，障自画退」此清湘大涤子精辟语也。古之笔法，
千百年来陈陈相因，少有出其右者。究其故，则为以法求法者众，
而以气求法者寡。以法求法则法合而气乖，以气求法则气至而
法备。此中三昧，明清以来，知者甚鲜矣。己未岁末自题泼
墨山水。

—— 《黑云翻墨未遮山》己未岁末（一九七九年十二月）

洪谷子为写太行之鼻祖，惜其迹久已不传，吾不得亲睹也。
《匡庐图》恐为后人所临仿，遂使今人写太行无所可宗矣。余
谨记取范中立一言记曰：「与其师于人，勿如师其物；与其师其物，
勿如师吾心。」吾心太行即太行矣。

—— 《太行秋色》己未秋日（一九七九年九月）

萧绎《山水松石格》云，「秋毛冬骨夏荫春英」，此以一
言之义，喻四时之景也。余于戊午孟夏登太华西岳，是日午后
初遇雨雾，草木葳蕤，满壑泼翠。援石磴、攀险道、穿一线、
过千幢，达华峰之颠。而得饱看华岳之真貌。吁！太华雄姿突
兀眼前，地被万枝，峰叠千嶂，垂溜百丈，危栈环绕。倘与四
时相媲，喻一「荫」字，确可一以胜万，始信前人足遍四海，
所见甚阔，不易轻道也。

—— 《华岳翠荫》己未盛暑，余赴杭试研究生于浙
江美院，试题为《夏山图》，须落款三十至四十字，言明
时间、地点，余作《华岳翠荫》以应之。（一九七九年八月）

图书在版编目（CIP）数据

思逐风云 ：周凯山水画集 / 古秀玲主编. -- 上海 : 上海书画出版社. 2019.11
ISBN 978-7-5479-2204-0

Ⅰ. ①思… Ⅱ. ①古… Ⅲ. ①山水画－作品集－中国－现代 Ⅳ. ①J222.7

中国版本图书馆CIP数据核字(2019)第243351号

深圳市宣传文化事业发展专项基金 资助
Sponsored by Funds of Shenzhen Publicity and Cultural Undertaking Development

编委会主任：张燕方

编委会副主任：王子蚰

编委会成员（按姓氏笔画排）：
万黄婷 王子蚰 张燕方
张杨娟 赵伟东 张京侠
游江 黎晓阳 覃京侠

资料整理：张钦 周天浪

思逐风云——周凯山水画集

主编 古秀玲
责任编辑 吴蔚
责任校对 朱慧
技术编辑 包赛明
设计 任四四
摄影 黄诗金
出品 深圳美术馆
出版发行 上海世纪出版集团

上海书画出版社
地址 上海市延安西路593号 200050
网址 www.ewen.co
www.shshuhua.com
E-mail shcpph@163.com
印刷 雅昌文化（集团）有限公司
开本 889mm×1194mm 1/8
印张 28
版次 2019年11月第1版 2019年11月第1次印刷
书号 ISBN 978-7-5479-2204-0
定价 580.00元